视觉文化研究文丛 | 丛书主编 周宪 李健

视觉文化研究文丛（第一辑）

《视觉转向中的文化研究》　周　宪

《形象及其隐喻：当代大众文化的视觉建构》　李　健

《景观与想象》　童　强

《视觉技术与日常生活审美化》　祁　林

《当代视觉文化批判》　周计武

《草根传媒文化：当代中国社会变迁中的视觉景观》　庞　弘

祁林 著

视觉技术与日常生活审美化

Visual Culture

生活·讀書·新知 三联书店

Copyright © 2022 by SDX Joint Publishing Company.
All Rights Reserved.
本作品版权由生活·读书·新知三联书店所有。
未经许可，不得翻印。

图书在版编目（CIP）数据

视觉技术与日常生活审美化/祁林著．—北京：
生活·读书·新知三联书店，2022.7
（视觉文化研究文丛）
ISBN 978-7-108-07302-0

Ⅰ．①视⋯　Ⅱ．①祁⋯　Ⅲ．①视觉艺术－文化研究　Ⅳ．①J06

中国版本图书馆 CIP 数据核字（2021）第 211733 号

策　划	王秦伟　成　华
责任编辑	韩瑞华
封面设计	有品堂＿刘　俊　张俊香
出版发行	生活·讀書·新知 三联书店
	（北京市东城区美术馆东街22号）
邮　编	100010
印　刷	江苏苏中印刷有限公司
排　版	南京前锦排版服务有限公司
版　次	2022年7月第1版
	2022年7月第1次印刷
开　本	889毫米×1194毫米　1/32　印张 12.375
字　数	245千字
定　价	58.00元

总 序

自20世纪后期以来，视觉文化越来越受到关注，无疑是一个重要的学术史现象。这既是当代社会在文化实践层面发展到一定阶段的必然结果，也与日益兴起的跨学科学术思潮息息相关。包括艺术史、美学、文学理论、传播学、社会学、心理学、认知科学等在内的众多人文社会学科乃至自然科学参与其中，令其在客观上成为一个不属于任何单一学科的研究对象。可以说，无论从文化实践还是学术思潮来看，视觉文化研究都具有十分显著的理论与现实意义。尤其是对仍处于社会转型期的当代中国而言，这一研究领域所蕴含的诸多议题不仅值得持续深研，而且为原创性的知识生产提供了更丰富的可能性。

一方面，相较于西方，中国当代社会有属于自己的特定发展轨迹。以20世纪70年代末的改革开放为起点，当代中国经历了前所未有的时代变革。文化实践层面的历时变迁，无疑是我们追踪这一发展轨迹最重要的现实维度之一。这其中，视觉文化的兴起及其为日常生活所带来的一系列深刻变化，则成为深入理解中国当代社会转型的关键表征。无论大

众文化的崛起还是消费社会的形成,抑或全媒体时代的来临,其背后的转型意味都必须透过视觉文化的"滤镜"才能得到更有效的审视。另一方面,西方学界对于视觉文化的研究无疑更加深入,也更具理论原创性。但尽管如此,进入新世纪以来,中国学界在此领域的研究进展同样是令人瞩目的。在一定程度上,视觉文化已经成为彰显中国问题、提炼中国经验的重要知识生产场域之一。如何在此基础上不断生发出适应本土语境的视觉文化理论与方法,也随之成为参与其中的研究者理应自觉践行的重要使命。

本文丛正是基于上述两个方面的考量,精心组织编撰而成的。需要特别指出的是,它也是教育部哲学社会科学研究重大课题攻关项目"当代中国社会转型中的视觉文化研究"(2012—2017)的延伸成果。该项目由南京大学艺术学院周宪教授主持,从成功申报到顺利结项历时5年,已经形成了一批反映当前国内视觉文化研究最新进展的系列成果。本文丛收入的著作,便是课题组核心成员在这些成果的基础上,继续深入研究的回报。与之相关,其重要特色恰恰在于:所有著作既构成了一个彼此印证的问题谱系,又具有方法论层面的统一性。概言之,本文丛立足于社会与文化的复杂关系,在总体上选取了一个独特的方法论视角——社会的视觉建构和视觉的社会建构。这两个方面的互动构成了贯穿于所有著作的研究路径。以此为依据,本文丛尤其强调从形象到表征,再从视觉性到视觉建构的递进分析模式,并将之贯彻到对中国问题和中国经验的探究之中。

具体来说，本文丛首批收入著作六种。其中，周宪的《视觉转向中的文化研究》以"转向"为题切入中国当代文化研究的话语网络之中，高屋建瓴地探讨了视觉文化研究的深层话语逻辑以及本土理论话语创新等重要议题，从而为本文丛奠定了关键性的理论话语基调。童强的《景观与想象》、周计武的《当代视觉文化批判》、李健的《形象及其隐喻：当代大众文化的视觉建构》和庞弘的《草根传媒文化：当代中国社会变迁中的视觉景观》，分别聚焦于视觉文化的四个既相互关联又各自精彩的实践领域，对城市景观、当代艺术、大众文化及草根传媒中的视觉文化现象和问题进行了深入细致的讨论。祁林的《视觉技术与日常生活审美化》则基于媒介技术的时代变迁，对视觉文化在当代中国的演进逻辑和本土特征进行了较为系统的研究。总之，以视觉的社会建构和社会的视觉建构的辩证关系为方法论视角，本文丛广泛深入地探讨了中国当代视觉文化的主要面向，并提出了一系列具有创新性的概念和观点。这也为建构一个具有本土理论话语创新意味的视觉文化理论构架，提供了行之有效的思路。

作为一种文化实践，视觉文化仍然处于日新月异的发展变化之中。这也意味着，以此为对象的研究无论如何深入，都只能被视为一种阶段性的呈现。但这同样表明，视觉文化必然蕴藏着更开阔的讨论空间，有待我们继续探索。期待本文丛的所有作者未来在此领域能有更丰硕的成果，也感谢他们为此已经付出的诸多心血。此外，还要特别感谢南京大学

艺术学院在经费等各个方面一如既往的支持；感谢生活·读书·新知三联书店王秦伟先生和成华女士，本文丛得以顺利出版，离不开他们的鼎力支持和辛勤付出。

目 录

引言 1

第一章 技术视角下的视觉文化

第一节 肉眼观看的视觉文化 9
第二节 技术介入观看 47
第三节 视觉文化体制 67

第二章 当代中国文化、技术以及视觉性

第一节 主导文化、精英文化的话语力量和视觉呈现 88
第二节 市场话语与大众文化 105
第三节 民间话语与市民文化 116
第四节 技术民主化和视觉文化多元化发展 129

第三章 视觉技术与中国传统文化的现代性嬗变

第一节 移动观看传统的技术演进 145

第二节　电视与民俗重构　182

第三节　文本转换与文化翻译中的技术力量　196

第四章　视觉装置范式与日常生活审美化

第一节　装置、视觉装置与可供性　215

第二节　视觉装置与观看模式　229

第三节　视像机器　251

第五章　数字界面的视觉生产

第一节　视像自主生产的传播机制　278

第二节　自拍话语与自我身份认同流变　307

第三节　自主视频创作的文化逻辑和介入美学　334

参考文献　377

后记　382

引　言

1949年10月1日，开国大典在北京天安门广场以波澜壮阔的气势盛大地呈现在世界面前，这是20世纪中国历史进程的伟大转折，也作为一个时代的表征镌刻在历史进程的长河中。典礼举办过程中的时间绵延，正是一段和所有中国人息息相关的历史"关键时刻"。如果从视觉文化的角度回看这一事件，不难发现，不同时空中的人们观看开国大典这一盛事的视觉意象千差万别，可以说，正是关于这场大典多元观看表征的结构预示了20世纪后半叶中国视觉文化变迁的复杂性、丰富性以及由此带来的史诗一般的壮美感。

让我们来粗略地扫描关于这场盛典"观看"纵横交错的目光线索和视像结构。

首先我们来看现场。所有在现场的观者都能够看到整个典礼真实场景的呈现。比如典礼当天，身为全国政协委员的梁思成受邀登上天安门城楼，他在城楼上看到的是"一望无际的红海"，那是聚集在广场中欢庆的人群以及他们携带的红旗形成的视觉意象，可以想见，所有登上城楼的领导人和代表都能看到这种意象，并感受到那种欢腾的情绪——这是从天安门城楼上的观看视角。另外，还有广场中参与者的视

角。在广场上,每一位参加庆典的人一方面置身于一种沸腾欢庆的人海中,他们能看到和感受到自己周围欢庆的场景和氛围;另一方面,他们还能够看到天安门城楼以及城楼上领导们的身影,他们在一起庆祝这样一个伟大的时刻。也就是说,现场的每个人都拥有自己个性化的视角。比如,当时现场的一位警察乔长煜看到的是:"当毛主席宣布中央政府成立之后,大家马上都跳起来,欢呼啊,'毛主席万岁、共产党万岁',非常激动,有的把帽子都扔起来。"随后,他又带领一支群众队伍在天安门前游行。当队伍走到天安门城楼下的时候,他和游行群众都看到了城楼上的毛泽东等国家领导人,群情激动,原本几分钟就能通过的道路足足走了十几分钟。[1]

还有另外一批现场的观看者——他们的观看是为了记录现场,即负责记录现场实况的两支电影拍摄团队。一是由苏联派出的使用彩色胶片的拍摄团队,他们是作为主拍摄团队占据着现场最有利的位置,全程记录整个开国大典的过程。二是来自东北电影制片厂的中国自己的电影拍摄团队,他们使用的是黑白胶片,作为辅助拍摄团队配合苏联团队的工作。不幸的是,后来苏联拍摄团队的住处不慎失火,烧毁了大部分拍摄好的彩色胶片,这正是今天关于开国大典这一重要的历史时刻影像资料很少见的原因。这些珍贵的资料是

[1]《新中国第一代人民警察自述:开国大典那天,我在天安门保护群众》,取自搜狐网,http://www.sohu.com/a/344257994_260616。

后来人们能看到的不多的现场画面。这让后人们不仅能够通过"观看"对大典细节有持久和深刻的认知,而且还能够通过视觉引发的相应通感体会现场的热烈情绪和氛围。

现场的视觉画面还转化为听觉意象得到更为广泛的传播,这就是当天中央人民广播电台对开国大典进行的现场直播。新中国第一代播音员丁一岚和齐越站在天安门城楼,通过电波向全国播送开国大典的现场实况。现场的声音内容包括毛泽东主席宣布中央人民政府成立、宣读《中华人民共和国中央人民政府公告》、国歌演奏,以及阅兵仪式中的"军乐声、坦克声、飞机声甚至唰唰的脚步声",这些声音传遍全国。广播的现场传播虽然缺失了图像传播的生动性,但是声音可以引发人们的想象进而导致听者内心"心像"的产生,"心像"的视觉联想以及声音对听觉的感性刺激同样也能够达到良好的传播效果。

开国大典还引发了或者说是激发了另外一些视觉意象的产生。1949年10月7日,新中国成立的消息传进远在千里之外的国民党重庆白公馆监狱,被关押在此的共产党人无不兴奋地拥抱,甚至激动得泪流满面。其中,罗广斌提议做一面五星红旗。但他们只是从报纸上得知开国大典的消息,消息中只是提及红旗上有五颗星,却不知它们怎么排列。于是,他们就猜测应该是四个小星星围着一颗大星星的构图。罗广斌用当时自己被捕时带进监狱的红色被面,再用黄草纸撕成五角星的样子,把米粒粘在被面上,凭借着想象将这面"五星红旗"制作出来。这面五星红旗如今被收藏于国家博

物馆。从物理层面的角度来看，这面红旗非常粗陋，甚至构型都是错误的，但这并不妨碍它作为一种"超级符号"的含义。也就是说，这面红旗貌似简陋，但直接诞生于由"新民主主义革命、中华人民共和国、社会主义"等一系列理念构成的崭新"文化母体"中，具有丰富的文化含义，因此具有丰沛的文化能量。

综上所述，开国大典这一历史性的事件至少被形塑了三种类型的视像：第一，直接由观看主体肉眼观看到的、现场的景观，这是所谓的"映在视网膜上的图像"；第二，由电影摄影机现场录制的视觉文本，现场影像被固定在胶片上，就此它就可以跨越时空，获得更大范围的传播，产生更为深远的影响力（广播的现场传播也起到了类似的作用）；第三，罗广斌等人根据自己了解到的支离破碎的关于"开国"的信息，制作了想象的"五星红旗"。这预示着，在一个业已形成的伟大的文化母体的催生下，生活在这个母体内部的文化成员会借助这种母体的资源，生产并接受自己创作的视觉文本。从这个意义上说，伴随着生活方式的多元以及媒体世界的日益发达，作为"仪式的视觉文化"有可能逐渐演化成"作为生活方式的视觉文化"。换言之，开国大典后来衍生出各种不同的视觉文本，比如著名画家董希文创作的油画、上海晨光公司出版的连环画、1989年长春电影制片厂摄制的电影，以及在电视剧、纪录片中出现的诸多视频片段，它们以海量信息、多元的传播方式渗透在国家、社会、机构、家庭以及个人等诸多层面。

时值当下，电脑数字技术也开始介入开国大典的视像创造的系统中。2019年10月，我国上映了一部由博纳影业、阿里巴巴影业等多家电影机构联合制作的电影——《我和我的祖国》。这是由7部短片构成的向新中国70周年华诞贺礼的电影。其中，第一部《前夜》讲述了一个70年前惊心动魄的开国大典背后的故事——为保障中华人民共和国第一面国旗顺利升起，电动旗杆设计安装者林治远争分夺秒排除万难，攻克了一个又一个难题，用一个未眠之夜确保开国大典当天五星红旗能顺利飘扬在天安门广场上空。在这部电影中，创作者用数字技术给观众呈现了1949年北京的城市景观，特别是从空中俯瞰北京城绵延的民居屋顶、尚未拆除的北京城墙和城门，以及1949年9月30日夜晚天安门广场的空旷壮观的景象——彼时的天安门广场灯火通明，开国大典的准备工作正如火如荼地进行。它的背景不是今天灯火通明的北京城，而是尚处于前工业阶段、在夜晚很难看见灯火的北京，那个林海音笔下《城南旧事》年代的北京。广场耀眼的灯光和黝黑的老北京城的背景正是影片的主题——"前夜"的一个精彩的视觉表征。依靠电影技术、数字特效技术，2019年的观众得以亲眼感受70年前发生在北京的惊心动魄的时刻——开国大典。

某种意义上，围绕"开国大典"视觉意象的产生、增殖和散播的过程，就是当代中国视觉文化形成和演化的典型体现。我们可以将这种文化的形成和演化分成三个维度：第一，个人体验维度。这是视觉文化形成的起点，任何视觉文

化的演化归根到底都是由人的肉眼观看发动的。梁思成、乔长煜等人在大典现场作为见证者亲眼见证了历史前进大潮中新视像的形成,而新的观看体验会形塑新的主体。第二,社会变迁维度。社会变迁能引发"观看"两方面的演化。一是社会变迁导致新的观看对象的产生,这从人的底层心理奠定了视觉文化变迁的基础。二是社会变迁会形塑不同的观看体制,这不仅决定了人们"看什么",而且还决定了人们"怎么看""为何而看"等一系列命题。比如,开国大典(及其背后的社会主义文化)的观看结构形塑了一种充满了"崇高"意蕴的观看方式,这种观看方式一直延续到今天。第三,媒体技术的演化维度。严格意义上说,"媒体演化"是"社会变迁"的产物,每一种社会形态都拥有自己独特的媒体系统。正如麦克卢汉的洞见——媒介就是信息,特定媒介的生成起源于技术的发展,但一旦这种发展臻于成熟,它就变成了一种形塑社会形态和人的思维意识的框架和尺度,人们会按照媒介的框架衍生出相应的思想观念和相应的意识形态。而具体到视觉媒介,不同的视觉媒介技术不仅塑造人们的观看方式,还在塑造人们的情感结构以及对世界的观感和看法,相应的时代精神就是这么形成的。

第一章 技术视角下的视觉文化

作为主体，人只能"看"，而无法"不看"。哪怕他说"我现在什么也没在看"，其周遭的景观人物还是能变成视觉信息映入他的眼帘——他还是在"看"。即便是在睡着的时候，只要做梦，"视像"也是梦境的重要组成部分。从这个意义上说，"观看"就是帕森斯所谓的"绵延"，是与主体的生命流动紧密纠缠在一起的。但凡观看，就会启动文化生成的历程，这既是"观看"启动自己生理功能的原因，更是观看背后文化价值的自动建构。为了说明这一命题，我们要从"观看"的生理基础及其背后的基本原理开始谈起。

第一节 肉眼观看的视觉文化

一、观看的生理基础

在地球的大气层中,光总是沿着几乎完美的直线进行传播。因此,人类可以根据光反射物体的信息,准确地判断物体的远近、大小和移动速度。而要完成这一过程,眼睛的生理功能必须完成收集光、感知光、将"光信号"转变为大脑能理解的"电信号"等等一系列的过程:光进入眼睛,通过晶状体将光线收集起来,然后投射在视网膜上。视网膜里分布着丰富的感光细胞,在每一个感光细胞里则充满着海量的名为"视紫红质"的蛋白,这种蛋白能将光信号化为生物电的信号,而"电信号"则是人的大脑可以理解的信息。可以说,正是"视紫红质"这个蛋白的出现,标志着视觉的开端,也就是人作为主体产生视觉文化的开端。

人仅仅能感受到光,这还远远不够,人还必须要知道光线的强弱、方向和形状,只有这样才能真正了解物体和环境以及文字、图片等等丰富多彩的信息。人类关于这一点的认识,一直等到1958年才完成。当时,两位年轻的神经科学家休伯尔(David Hubel)和威瑟尔(Torsten Wiesel)通过实

验发现，与视网膜感受光点形成电信号不同，人的大脑细胞对光点没有什么特别的反应，而是对某些角度的长方形光条反应强烈。例如，有的细胞只对水平放置的光条有反应，有的细胞偏爱垂直的光条，另外一些则对具有一些倾斜角度的光条更敏感。这一发现意义重大，它标志着人类对自己视觉系统的理解从"看见光"进步为"看见形状和图案"。人们认识到，人的大脑虽然不能直接看到光，却能对来自视网膜的感觉信号进行深度处理和整合，大脑能分析一堆光信号彼此之间的位置信息，这就能判断出这是一个拥有怎样形状的物体。这种能力让人们拥有了视觉认知的能力，进而拥有了看清大千世界的信心——无论怎样复杂的客体世界，不外乎就是各种光信号的排列组合，而人类的观看能力是足以应对这种排列组合的"复杂"的。相应地，人类在漫长的进化过程中演化出了专门分管观看的大脑细胞——这些脑细胞根据外部刺激的不同能够进行相对复杂的排列组合。正是这种排列组合，最终能够组装出一个生动的、虚拟的视觉世界。这就解释了为什么视觉具有"认知功能"——它能够根据光线的不同形状将大千世界分解成不同大小、形状、色彩等指标系统，通过读解这些指标，人们就能把握对象的内涵和规律。

除了认知判断之外，视觉还能引发相应的情绪感应。视觉带来的情感波动，其基础还是其认知功能。在日常生活中，人们会因为遭遇不同环境、人、事物等等而产生不一样的情绪反应，这是和人们的功利性目标紧密联系在一起的。

比如，很多哺乳动物的眼睛只有黑白两种颜色的感受能力，但是，人眼在进化的过程中，由于某些机缘，获得了红黄蓝三种颜色的感受能力。这对早期人们的生存非常重要，比如，人们能够在一大片绿色的叶子中迅速发现一些色彩鲜艳的、成熟的果实，它们是可以作为食物的。此时，红色、金黄这些颜色就和食物联系在一起，进而就和吃饱肚子、获得能量这种能带来正面情绪的生活状态联系在一起。那么，当人们再看到红色、黄色这些颜色的时候，就会触动自身关于食物记忆的大脑区域，于是就产生了愉悦的感受。科学研究也证明了这一点：当人的眼睛接受视觉刺激，形成的视觉信息会通过两条通道分别到达大脑的两块不同区域。第一块区域是负责认知判断的，这就是前文所述的通过不同光点组合的光条、块等激发出来的人脑细胞的不同的排列组合。如此，认知功能就完成了。而视觉信息刺激产生的电信号通往的第二块区域则具有怀旧功能，这块区域能够调动记忆去对比自己接收到的新信息，如果有类似的刺激产生，就会唤起人们深埋在记忆深处的感觉，进而产生相应的情感效应。这就是人们看到某些图像的时候会有似曾相识的感觉的原因，而这也正是图像引发人们情感波动的原因。

综上所述，"观看"既可以满足人们认知世界的需求，同时又会激发人们的情感，在这二者的基础上，人们形成相应的"事实判断"和"理念判断"。基于此，主体就可以展开相应的社会实践，这就是以下我们要论述的基于生存/生活意义上的观看/视觉文化的生成逻辑。

二、观看和视觉文化

观看是如何变成文化的呢？首先我们来看看文化是怎么回事。

泰勒关于"文化"曾下过一个著名的定义："所谓文化或文明，就其广泛的民族学的意义来说，乃是包含知识、信仰、艺术、道德、法律、风俗及任何作为一名社会成员而获得的能力和习惯在内的复杂整体"——我们将基于此衍生出对"视觉文化"的判断。泰勒这个"文化"概念中有两个要点值得我们注意：第一，文化是相对于"自然"而存在的，进而所有的"文化"后果都是人们在一个社会系统中与自然或他人互动的结果。就"观看"来说，一个人只要在"观看"他物或他人，就会把自己变成观看主体，把观看对象变成客体。此时，主体、观看、客体这三个要素之间就结构了一个小小的文化系统，视觉文化的基础就此生成。王阳明所谓"你未看此花时，此花与汝心同归于寂；你来看此花时，则此花颜色一时明白起来"，就是视觉文化要义的一种精简表达。花开在野外，这只是"自然"。只有人看见这朵花，进而此花入了"人心"——引发了人的情感和思考等一系列后续活动，花就开始变成了文化。进而，"看花"就变成了视觉文化。第二，文化是社会性的，也就是说文化是集体的行为。单独的个体与自然交往，固然能够形成一个微观的文化系统，但是这种文化系统的形成并非只基于人的生

理属性,还有社会属性。从这个意义上说,视觉文化的形成并非因为人有眼睛,能"观看",而是因为任何人都是活在特定的历史、风俗、社会习惯中——由这样的人发动的观看必然具有文化意义。所以,王阳明所谓来看此花的"你"并非一个生物意义上的个体,而是已然被历史、社会、人际关系、传统等诸多元素熏陶塑造后形成的"汝"。所谓的"明白"也不是仅仅对花的物理判断(这是什么)以及功能判断(它有什么用),还有文化判断(我的心明白起来了)。

基于以上两点,我们不难发现,文化其实具有鲜明的"创造性"特质。只要是"文化",哪怕是最颓废的文化,都会建构一种主体与自然以及他人的新型关系,进而形成(毋宁说是生成)相应的文本、产品,以及产生相应的社会效果。换言之,文化会为世界增添原本并不存在的东西。就视觉文化来说,首先,观看将视线所及都变成观看客体。然后,观者会在头脑形成一系列关于对象的描述和判断,这些描述和判断如果被落实到图像、语言、文字等信息载体中就形成了视觉文本。诗歌、雕塑、绘画、摄影、电影从这个意义上说都是观看主体无中生有的产物,它们不仅是主体"为看而看"冲动的产物,还是为了满足人们的观看欲望而生产出来的对象。从这个意义上说,视觉文化的形成有两条逻辑线索:第一,"观看"刺激和引发主体的创造性行为,进而建构了与自然相对应的文化文本和语境。第二,"观看"进一步刺激视觉,引发了更强烈和复杂的观看欲望。人们不仅

追求看到发生在自己眼前的、当下存在的景观，更要追求看到那种想象中的、发生在另外时空中的景观。这样，视觉文化就形成了由两部分构成的基本结构：一是"看真实"，二是"看虚拟"。柏拉图笔下的"洞穴寓言"某种意义上就可以解释视觉文化的"看虚拟"和"看真实"的内涵和意义。在这个寓言中，柏拉图区分了两种不同的观看——被束缚的观看和自由的观看，以及相应的身体状态和生活方式。与"被束缚的观看"对应的是不自由的身体、被禁锢的生活以及被误判的世界。但同时，"束缚"也形成了人们稳定、安宁的思考方式和精神状态，以及针对外部世界的肯定性的判断——他们认为自己看到的所有一切都是真实的世界；而"自由的观看"对应的则是自由的身体、流动的生活以及对真实生活环境的准确理解。不管哪种身体状态，"观看"都是人们开展自己有效社会实践的前提。正如米尔佐夫认为的那样：当人们想控制一样东西，会首先将其"可视化"。当对象变成视觉可以把控的视像的时候，这样就可以开始进一步对其改造和掌控。也就是说，观看对象就会倾向于变成观看主体的"可控"客体。我们大都有这样的体验，当我们被人打量乃至凝视的时候，会觉得不自在和不舒服。这是因为我们有这样的心理机制：他人的观看将我变成了观看对象，而"对象"就是"客体"，客体则意味着被控制。此刻，要么我们回避这种眼光，即拒绝承认这种"看与被看"，也就是"控制与被控制"的关系；要么迎着目光"回看"过去，即努力将对方也变成"客体"。从这个意义上说，当一个对

象被看见,就意味着它(他)变成了可控的客体。哪怕暂时物理手段到达不了,但"视线的到达"就是"把控"的开始。

米尔佐夫用战争举例——取得战争胜利的先决条件之一是获得准确的战场地图,一些优秀的将领如拿破仑只要在战场上凭借准确的地图,就能在头脑中制定作战计划,进而掌控整个战局。19世纪的欧洲殖民者面对一张非洲地图,就镇定地对它进行了瓜分。因为他们知道,眼中看到的地图背后就是真实存在的地理空间。他们既然有能力让自己看到这张地图(其背后是"测量绘制"在内的所有实践内容以及这一背后的科学、体制的力量),就意味着有办法掌控它们。2003年,美国国务卿鲍威尔凭借一张模糊不清的武器阵地照片就号称"伊拉克境内存在大规模杀伤性武器",进而一步步发动伊拉克战争。可以说,当美国当局得到那张照片的时候,就已经决定了照片中的真实世界的命运,这就是"所见即所得"[1]。可以说,这种状态贯穿在人和自然的关系中,特别是贯穿在人对自然,乃至对整个地球的改造过程中。正是因为洞彻人类这样一种心理机制,海德格尔才说世界进入了一个"图像的时代",他的意思不是说世界变成了一幅巨大的图像,而是世界被作为图像被把握了,人类进入了一个有能力将自己意欲把握的一切都变成图像的时代。人

[1] 参阅[美]尼古拉斯·米尔佐夫著,徐达艳译:《如何观看世界》,上海文艺出版社2017年版,第93—95页。

的能力空前强大,当他们把包括自己在内的一切都变成图像的时候,自己也就丧失了立足之地。这就是为什么当他看到人类从太空拍摄的地球照片的时候大惊失色,他说道:"我们根本不需要原子弹,现在人已经被连根拔起。我们现在只还有纯粹的技术关系。"[1]可以说,人类社会实践的伟大进步,就是从这种对真实世界的准确观看开始的。

观看真实是和控制以及人的"可控感"紧密联系在一起的。那么,当这种"可控感"消失以后,"看真实"的"观看"就没有意义了,人们会回避这种无法给自己带来"主体身份"的观看。在"洞穴寓言"中,一部分解除束缚的人走出洞穴看到的真实世界超出了他们自身的理解和把握能力,这就给他们带来了困惑、紧张和焦虑。为了抗拒这种状态,他们宁可重新回到洞穴中,回到那种不自由的状态中,这是一种常见的逃避真实的状态。

"看真实"不仅帮助人们理解真实的世界,也会帮助他们建构想象的世界,进而形塑内涵更为丰富的文化世界。比如,基于"观看"自己不理解的真实世界,人们可以形塑所谓的"神话思维"。我们可以借助英国作家斯威夫特的名著《格列佛游记》里的一个小故事来理解这个命题:在一个小人国里,有一天皇宫失火。火势很大,正当大家一筹莫展的时候,骤然之间天降大雨把火给浇灭了。小人们看到的这

[1] 海德格尔:《只还有一个上帝能救渡我们》,载北京大学外国哲学研究所编译,《外国哲学资料》第七辑,商务印书馆1985年版,第175—178页。

一"真实世界"超越了他们的理解能力，于是他们就启动"神话思维"——判定在他们的世界之上一定有一个"神"存在，这个神能够给他们如此的恩惠让他们非常感激，于是他们就创造了一个感恩节。而实际情况则是，一个来自外乡的体格正常的"大人"格列佛在小人国里撒了一泡尿而已，是这泡尿把火浇灭了。他自己也不知道这样一个举动在小人们的眼里就是神迹，进而引发了他们宗教信仰般的情感。小人们的这种思维方式，和我们祖先听到打雷、看到闪电进而构想出雷公电母的思维方式是一样的。这就是，"眼见为实"的"实"未必能够得出准确的判断，但是至少可以据此建构相应的、具有说服力的阐释。正是这些阐释，造就了不同民族、种族、国家、地区内部色彩斑斓、内涵丰富的文化世界。

"看虚拟"是视觉文化形成的第二条路径，即主体观看由别人创作的虚构的视觉文本或其他各种类型的视觉符号。制造视觉符号以及相应的文本是人类的本能，甚至可以说它是人类文明的起源。我们今天在诸多史前文明的遗址中都能够看到很多诸如绘画、象形文字之类的原始视觉文本和符号，它们开启了人类对更广泛世界的想象性认知以及相应的文化演化的历程。我们以绘画为例。绘画有两种功能，一是"以让人看见的方式向众人讲述过去发生的事情"，因此它具有指示、叙事、说明等作用。也就是说，绘画能让人们的认知判断超越时空的限制——某物虽不在场，但是我们却可以用相应的图画来代表它。第二，绘画和某些神秘的感觉之间

有着恒久不变的联系。也就是说，人们一旦认可一幅作品是"一幅画"，就认定了"画家想向我们说些什么"，而不只是表达画面表面的意思，如此绘画就开启了另一个时空。这种连接既给观者带来新的认知，而且还能引发他们相应的情绪体验。从这个意义上说，观画的人既身处当下，同时视觉又将其引向远方。[1]

不仅是绘画，随后人类发明的其他各种视觉呈现方式，如不同风格、流派的绘画技巧和雕塑技法，或者诸如摄影、电影、电视等视觉媒介技术，虽然它们之间的差异是五花八门的，但是其背后的这种"观看"对主体的巨大影响力却是一以贯之的，这导致视觉文本的制作者有能力，毋宁说是一种权力影响观看者的心智——让观看者"看见了什么"，就能够决定他们"想要什么"。于是，"观看"被置入一种"控制/被控制"的结构，这种结构贯穿在人类所有的视觉文化的形成过程中，这也是观看主体的形成路径。

三、观看主体

谈及"观看"塑造"主体"，鲁迅先生可能有着毋庸置疑的发言权。他在自己的诸多作品中表达了关于观看对建构主体以及消解主体的作用，尽管他并没有直接使用"主体"

[1] 参阅［美］房龙著，常志刚译：《西方美术史》，九州出版社2002年版，第5—7页。

这样一个概念。就让我们从鲁迅的名作《阿Q正传》开始谈及这一命题。

1. 自发观看

鲁迅在其名作《阿Q正传》中数次谈及主人公阿Q的"看"。比如描写到阿Q被绑去砍头，就在马上要死了的时候，阿Q唯一能做的，还是眼睛在"到处看"，这是一种"惘惘地向左右看"，就是有一些伤心，有一些难过，又有一些茫然地到处看。他看到了蚂蚁一般密密麻麻的人群，看到了他曾经"想困觉"的吴妈，又看到（想起）了一些想象中的虚拟的图像——几年前在山脚下遇到的一只饿狼的眼睛。"看"是他的最后的权利了。

阅读整部《阿Q正传》，我们不难发现，其实不仅是在结尾，阿Q的"到处乱看"是贯穿整部作品的重要内容。这种"看"是一种本能的"自发观看"，毋宁说，主动观看能力的缺失则是造成阿Q悲剧命运的重要原因之一。在文中，阿Q的"观看"有两个特点，第一是毫无目的，他的身体移动到哪里，视线就追随到哪里，紧接着就是相应的情绪状态和思维状态的产生。这一切都是自发、随机和无序的，阿Q对这一切没有任何主观能动的控制。第二，伴随阿Q的"观看"是各种他对关于"观看对象"的误解。也就是说，他对观看对象的辨识和判断是有问题的。比如，女佣吴妈和他聊天，结果他对吴妈产生性幻想——要和她"困觉"。结果他不仅被拒绝，还挨了一顿打；阿Q进城，糊里糊涂加入一个盗窃团伙，他也不明就里，甚至没有意识到自

己在做"盗窃"这种坏事，然后得意扬扬地就将自己看到且参与的盗窃场景描述给别人听了；他被抓进衙门审讯，看到官老爷等各色人等，丝毫不知道这场审讯将其定成了死刑犯。他不仅对看到的真实图像有误解，对想象出来的虚拟的"心像"也有误解。比如，他想象出来的"革命"就是冲到有钱人家里劫掠一番，把别人的财物据为己有。阿Q的这种"看"完全是被动、混乱、无意识的，他对视觉信息的判断和真实的情况完全脱节。"观看"没有办法帮助他获得力量，进而掌控观看对象。甚至，各种各样混乱、错误的观看反而一步一步断送阿Q生存的可能，最终一直到死他都不明白在他身上究竟发生了什么，这是一种完全"去主体性"的观看。

众所周知，鲁迅对国民劣根性的批判向来是不遗余力的。他试图以此改变当时国民的精神——这甚至是他弃医从文的理由。而这场思想转变也是从一场观看事件开始的，这就是著名的"纪录片事件"。鲁迅在这里说到的是，他当年在日本学医期间，老师在课间播放日俄战争的纪录片。在这些纪录片当中，鲁迅看到了如下画面——"我竟在画片上忽然会见我久违的许多中国人了，一个绑在中间，许多站在左右，一样是强壮的体格，而显出麻木的神情。据解说，则绑着的是替俄国做了军事上的侦探，正要被日军砍下头颅来示众，而围着的便是来鉴赏这示众的盛举的人们"。和《阿Q正传》里描绘的一样，鲁迅在这里提及了"砍头-围观"以及其背后的人们在心态上的麻木。于是，这让鲁迅很受触

动,他就此被激发的想法是"医学并非一件要紧事,凡是愚弱的国民,即使体格如何健全,如何茁壮,也只能做毫无意义的示众的材料和看客,病死多少是不必以为不幸的。所以我们的第一要着,是在改变他们的精神,而善于改变精神的是,我那时以为当然要推文艺"[1]。

从上述材料中,我们不难看出,鲁迅其实区分了两种不同性质的观看。第一种观看是一种被动的乃至麻木的看,这就是"阿Q"们的观看。略显夸张地说,发生这种观看,仅仅有眼睛的生理功能就够了——当人们置身一种环境中,环境中的景物就会自动进入他们的眼睛,他们则被动地接受这些场景,同时本能地因为这些视觉刺激进而产生各种各样的心理和情绪的反应。纪录片中观看杀头的看客、围观阿Q被砍头甚至高声叫好的民众——他们都只会这种被动的、麻木的看。第二种看是鲁迅自己的观看。相对于阿Q的观看,鲁迅的观看是一种反求诸己的"反身性"(reflexivity)观看,即他从对观看对象的判断进而延伸到针对自己的反思和反省。鲁迅并没有被动地用视觉接受外部环境迎着他的目光走进他眼帘的各种影像,而是去思索自己所看到的场景对自己的意义——看到了这些之后,"我"能做什么,"我"应该做什么。此时,对于鲁迅来说,观看就在形塑"主体"。阿Q们的"观看"格局中则始终不会出现主体,毋宁说,"阿Q"

[1] 王德威:《想像中国的方法——历史·小说·叙事》,生活·读书·新知三联书店1998年版,第136页。

们拥有的那一套观看机制只是视觉生理能力的自然反应而已。人的观看行为发生之后，只有反求诸己，考虑下一步自己该做什么，即反思"观看"进而将反思落实到实践中，前文所述的"观看"与观看对象的"可控性"方能产生一种对应和连接关系。此时，具有生物意义上观看能力的人才会变成具有能动性的观看主体。成为观看主体是成为实践主体的前提，这种主体才有可能在社会中自为自在地存在，进而才能推动社会和历史的发展和进步。

周蕾从中国社会现代性进程的角度分析了鲁迅的"纪录片事件"。在她看来，鲁迅之所以能够如此"主动地观看"，一方面是因为他将自己变成了视觉技术以及相应视像"旁观者"，另一方面是他将这个作为"旁观者"的自己也作为了观看对象，这样，自己就对自己也产生了相应的自我意识。

> 简单地说就是，鲁迅是通过观看电影才认识到在现代世界中，"作为一个中国人"究竟意味着什么。因为这是建立在对世界技术性媒介所具有的侵略性的忧虑基础之上，当"自我意识"成为"有意识"的那一刻起，他就无法将特定的暴力分成看与被看两部分。随后"成为一个中国人"也就被打上了这个暴力的印记——难忘之印记。那么，国家自我意识就不仅是看中国被呈现在屏幕上的问题，更确切地说，是观看作为电影、景

观和早已是经常被看的自我的问题。[1]

在此，鲁迅的那种被视像激发出来的"自我意识"成为一种"有意识"，这是将"自我意识"再次当成了自我观照的对象。如此，这种反身性的观看带来了自我反省的意识，这就是观看主体形成的路径。相对地，阿Q们的观看只有"视像激发的自我意识"这第一个阶段，缺乏再重新意识到"我在观看"的第二个阶段。所以，阿Q们的"观看"能带来的始终是某种生活的应激反应，观看主体的建构也就无从谈起。

在"纪录片事件"中，鲁迅的反身性的观看一方面来自观看内容对他的刺激，另一方面也来自他所接触的媒体技术本身的刺激。在这一事件中，鲁迅接触了当时最新锐的媒介——电影。而电影将"砍头"这种令人惊悚的画面直接呈现在人面前，无疑引发了一种巨大的视觉震惊体验。这种视觉震惊是和事件本身内容所蕴含的思想震惊相互呼应的。周蕾据此猜测："（鲁迅）意识到自己是深陷一种强有力的媒体之中，在特定的时候……这个行刑的景观使鲁迅意识到中国在这个跨帝国主义时代中所面临的困境，同时也向他显示了一种清晰的、直接的、看似透明的新'语言'那令人嫉妒的影响力，这一'语言'所呈现的目标正是在20至30年代现

[1] 周蕾：《视觉性、现代性与原始的激情》，载罗岗等主编，《视觉文化读本》，广西师范大学出版社2002年版，第264页。

代中国作家们所盼望的。"[1]周蕾的推断是,电影用自己的技术力量激发了鲁迅作为作家的主体意识。因为鲁迅有由己及人的推断。也就是说,如果每个人都可以获得观看这部纪录片的体验,那么整体国民的觉醒以及整个国民性的优化就都有可能实现了。而作为一个中国知识分子,鲁迅对文字的天然亲近导致他选择了小说创作来完成自己的使命。如此,一个观看事件成为中国现代文学史上的一个里程碑。

鲁迅的纪录片事件或许可以告诉我们,视觉主体的建构有两个源头:一是视像的内容,二是承载视像的媒介。视像的内容是用思维和文化的力量将观看者自身和图像表征的世界接合起来,进而产生一种思维上的震惊体验。人们会因为这种震惊从而反观自身,获得建构自我的主体意识。承载视像的媒介则是直接从感官上刺激观者,让他们本能地产生震惊感,进而意识到视像所表征世界的特殊意义。现代以降,视像技术迭代的速度越来越快。这既体现在创作者创作新型视像的手段和方法的更新,又体现在传播视像载体技术的快速进步。如果说,现代以前,视像震撼人心的力量主要还是来自其内容的呈现,那么,随着视觉技术的发展,技术本身超越图像内容直接形成震撼性的视觉效应则越来越普遍。特别值得注意的是,人们的观看能力以及相应的建构主体的能力并没有因此而获得大幅度的提升。

[1] 周蕾:《视觉性、现代性与原始的激情》,载罗岗等主编,《视觉文化读本》,广西师范大学出版社2002年版,第265页。

一个典型的现象就是，在现代传媒的语境下，鲁迅笔下的阿Q们被动的、麻木的甚至纯粹生物意义上的"观看"依旧幽灵般地大规模存在。在媒体技术的加持下，人们能够看到和获得的信息空前膨胀，我们在很多观看者身上都能看到这种"被动观看"的影子。在电视时代，被动观看的人是那些无所事事躺在沙发上手拿遥控器不断换频道，沉溺在源源不断播出的电视节目中的"沙发上的土豆"——不仅思维日渐呆滞，身体也变得日益肥胖；互联网Web1.0时代被动观看者是那些所谓的"网虫"（nethead），他们貌似主动地选择网页，其实并无任何目的，只是跟随各种"超链接"的引导频繁地从一个网页跳转到另一个网页，沉溺在不断涌过来的网络信息轰炸的快感中，这就是所谓的网络冲浪者（netsurfer）；到了Web2.0阶段，情况似乎有所好转，网络百科可修正的词条、用户可自由进出的聊天室以及贴吧、博客等网络公共平台，它们意味着用户主导而生成内容的互联网内容生产模式已然形成，完全被动的网络冲浪者变成了具有一定主观能动性的网络用户（cyber user）。但事实上，在互联网上，不仅大量的"网络冲浪者"依旧存在，即便是在Web2.0的诸多平台上，网络用户还是被分化成"议题设置者"和"议题跟随者"，以及"发言者"和"潜水者"。少数人可以引领议题，进而成为意见领袖，多数人跟随这些领袖，人云亦云。今天依旧在网络中大规模存在的"大V/粉丝"的二元格局的基础，事实上在Web2.0阶段就已经悄然奠定了。网民在网络中被各种信息牵着鼻子到处无目的地游

第一章 技术视角下的视觉文化　　*25*

走,成为越来越普遍的情况。而在今天的移动互联时代,丧失了主体性的被动观看在"移动互联"的语境下更是屡见不鲜。各种"杀时间"的互联网工具都是将人吸纳进一个被动观看的黑洞中——刷微信、刷微博、刷抖音、刷快手的各种"刷"的行为,逛淘宝、逛京东等各种"逛"的行为,它们的背后都是将人们纳入一个个被动的观看语境中。在这样的语境中,人们刚刚看完一幅图景,另一幅图景随之而来。甚至,有了大数据算法的加持,网络系统会自动推送它认为观看者可能感兴趣的信息,诱导观看者继续观看,一条一条的信息绵延不绝而来,直到观看者筋疲力尽为止。可以说,目前图像资源的种类和数量远远超过了人们的观看能力。

近 100 年前,本雅明就以当时的新兴媒体——电影为例,谈及源源不断的动态画面是如何让人丧失"主动观看"的能力的。在他看来,相对于看照片和看绘画,人们观看电影画面会陷入一种"震惊"的情绪中,银幕上巨大、逼真的画面会给观众以强烈的视觉刺激,让他们产生一种"震惊"感——这也是电影创作者着力追求的目标。为了强化人们观看电影的震惊感,他们甚至会使用各种电影拍摄技巧。同时,电影画面是一幅接一幅连续出现的,观众根本没有时间去"凝神观照"一幅画面的含义(就像观看绘画和摄影一样),他们只能持续观看接续而来的画面,被动地理解画面的意义,最终陷入一种心神涣散的状态。在这种状态中,人们无法或者说是没有多余的心力再去意识和反思自己的观看,因为"看"对于他们来说已经成为一种生理意义上的自

然反应，观者不会因为观看而意识到自己的存在以及存在状态，更不会反思这种状态究竟意味着什么。因此，所谓的主体意识也无法形成。如今，人们观看"源源不断而来"的画面的机会大大增加了，无论是互联网上的冲浪，还是在联网手机上的刷朋友圈或者网络购物，海量信息源源不绝。在这种观看态势下，观看者的"去主体化"的倾向也越来越明显。

以下，我们将从内容和承载技术两个维度来分别论述观看主体的形塑历程。

2. 话语的力量：解码主体

我们将使用斯图亚特·霍尔的"编码/解码"理论来理解观看主体的建构过程。也就是说，观看图像是一个信息传播的过程，图像内容被创作者编码，进而被观看者解码。在这一过程中，如果解码者想要获得一种主动的观看主体身份建构，那么在观看之前，观看者自身必须获得一种主动的观看意识，而这种观看意识的获取则来自观者预先关于"观看"的话语体系建构。这就是霍尔的洞见。他认为，所谓的信息传播是"在一种话语的语义链的范围之内通过符码的运作而组织起来的……'产品'就是以这种话语形式流通的"。换言之，任何内容想让自己有效传播，它必须先把自己融入"有效话语体系"中去，信息的接受者也认可这一话语体系，方能真正解决。在图像传播的过程中也是这样：在具体的图像信息被制作和传播之前，以及在特定的图像接受和鉴赏行为发生之前，特定的"图像话语"就已经存在了，这是一种

统摄和支配所有图像接受行为的观念框架。人拥有这种框架，才有理解、阐释和把控（比如修正）图像的能力，这才是观看的主体能动性彰显的路径。所以，观看主体的建构基于人们处理图像信息之前，预先接受的话语框架。

话语（discourse）来源于拉丁文的"discursus"，从词根意义上来看，"dis"是"相反""远离"的意思，而"course"则是"方向""路径""流动"的意思。那么，话语的初始含义就是"偏离既有轨道""离开现有的道路"等含义。现代以后，"话语"被用于语言学研究中，其"偏离路径"的含义被延伸，意指在意义的传输过程中"超越了既有语言的那部分含义"。这类似于汉语中"言外之意""弦外之音"的意思。特定的语言当然首先表达具体的含义，我们通常称之为"字面含义"。除此之外，交流双方因为拥有共同的知识背景和交流语境，他们可以理解，更准确地说是意会到一种字面之外的含义，这种意会的资源和依据就是话语。话语是由更为丰富的语言和信息相互作用进而形成的文化结构。它先于交流而存在，而交流会进一步强化特定的文化结构。

那么，我们回到视觉传播。具体的视像作品（产品）都具有明确的信息和特定的内容，这些都有特定的含义，观者接受图像的信息就是理解这些内容的意义。但是，观者如果要拥有这种能力，就意味着他必须事先在脑海中置入一种理解这类视觉信息的框架。没有这种框架，观者只能辨识浅表层次的视觉信息，而无法理解这些信息背后的深层含义。辨析清楚这一点，我们就不难理解，为什么霍尔会认为受众关

于媒介信息的解释与他们在社会结构中的地位和立场相对应。而他的著名理论——在信息传播格局中三种关于信息接收者的假想地位其实都是接受者在社会文化结构中真实地位的反映而已。这三种地位是以接受占统治地位的意识形态为特征的"主导-霸权式的地位";大体上按照占统治地位的意识形态进行解释,但加以一定修正以使之有利于反映自身立场和利益的"协商式的地位";与占统治地位的意识形态全然相反的"对抗式的地位"。相应地,受众有三种解码状态:完全认可编码者的解码、修正编码者的解码和反对编码者的解码。之所以会形成这三种立场,其原因并非简单地基于"信息传播"本身,更重要的则是取决于受众在接触信息之前头脑中业已形成的用以阐释信息的话语框架。关于这一点,法国思想家雷吉斯·德布雷(Régis Debray)的著作《图像的生与死:西方观图史》或能给我们一些有益的启发。他从西方人的"观图史"的角度,为我们阐释了在"观图"过程中话语与意义之间的关系。

德布雷将漫长人类历史上出现的种类各异的诸多"图像"贯穿起来考量——从最古老的宗教圣像到当下的电视、计算机屏幕上呈现的视像。如此,中世纪教堂里的各种圣像、文艺复兴时期诸多绘画作品、电影图像、网络艺术视像都是同一性质的文本——都是由人类生产出来的,供人们观看的图像。但是另一方面,它们因为所处的时代不同、创作者的思维状态和精神状态不同,观赏它们的受众的文化背景和观看预期也不同,所以相对于图像的作品史和作者史,更

能够显示历史真相的是所谓的"观图史",即不同时代的人们如何"看图像"的历史,这正是该书的副标题——"西方观图史"的含义。而实际上的图像创作(制作)、接受以及相应的社会效应和文化效应的发生则是非常复杂的,因为"观图"的行为一定会被打上时代和文化的烙印。在观看任何艺术图像之前,人们会将艺术品置于某种特定的"引力场"之中,这种引力场是由约定俗成的表征机制、技术手段以及艺术生产体制决定的。[1]"引力场"就可以被理解为"话语"。按照这一逻辑脉络,德布雷认为,整个西方社会经历了三种观图话语的转型,它们分别决定了三种不同观看范式的形成,也就是所谓的"目光的三个时期"——"祈祷""幻觉"和"体验"。

第一是圣像话语。这套话语普遍存在于中世纪宗教文化系统中,它建构了贯穿整个中世纪图像系统的弦外之音:无论是绘画还是雕塑,此时所有的图像艺术都是所谓偶像体系的一部分,这些图像的参照系是超自然(上帝)的,即它们是和一种超验的世界连接在一起的。这导致了观看者必然产生一种膜拜心理以及仰视的视角。德布雷特别把"光之源"作为构成视觉艺术话语的一部分。在圣像话语中,光的源头是"精神的",即光是从精神或所谓圣灵的内部发出来的。这种光类似于本雅明所谓的"灵光"——是信徒从内心

[1] [法]雷吉斯·德布雷著,黄迅余等译:《图像的生与死:西方观图史》,华东师范大学出版社2014年版,第3、88页。

感受到的圣像从内往外发射出来的光芒。在圣像话语语境中——一个信徒无论是观看耶稣或圣母的雕像,还是绘画,或者是某一件圣物,因为内在信仰的力量,他会将自己观看的对象和神圣世界联系在一起,会感受到从圣像(观看对象)内在流淌出来的灵光。在这套话语中,创作者(艺术家)是匿名的,或者说是不重要的,观看者(艺术受众)是卑微的、被保护的。但是,无论是创作者还是接受者,他们都会因为自己和神(彼岸世界)的关系而获得人(此岸世界)的身份定位,也因此获得主体意识。

圣像话语在中国艺术史中也曾经是光芒万丈的。魏晋南北朝时期的石窟艺术遵循的就是典型的圣像话语,在由它建构的观看系统中,自带灵光的圣像、匿名的艺术家、卑微的膜拜者等等背后,也是一种人与神之间的对应关系。

第二是艺术话语。"'艺术'完成了从神学到历史学的转变,或者说把参照中心从神转到了人。"[1] 这套话语起源自文艺复兴,一直延续到19世纪末20世纪初现代主义兴起之时。如果说,圣像话语是表现一种超验的存在,那么艺术话语则侧重表现对人的精神的展示,进而发展到对所有观看对象的客观存在的描绘。艺术话语的世界是"人的世界",而非"神的世界"。这种语境下的绘画、雕塑、音乐等艺术形式指涉的是自然世界和人类社会,而不是一个超验的神秘

[1] [法]雷吉斯·德布雷著,黄迅余等译:《图像的生与死:西方观图史》,华东师范大学出版社2014年版,第3、186页。

世界。比如,今天我们在美术馆观看的哪怕是诸如"圣殇""三王来朝"之类的宗教题材的绘画,我们也不可能认为这些绘画背后连接着上帝和耶稣的世界。因为我们是将这些画作当成艺术品,就会用"艺术话语"来读解这些作品,那么我们更关注的可能就是关于这幅画的"作者""时代背景""制作过程"等等真实发生过的现实(历史)及其背后的意义。艺术话语关注的是现实,其作品本身的存在也是一种"物品"(油画、雕塑等等)。它建构的引力场是"观看"(而非圣像话语那样的"膜拜"),甚至是一种强制性的观看。信徒进入教堂是进入了一种"圣像话语"的引力场,他们会不由自主地膜拜,自然而然地用自己的心灵感知圣灵的心灵。所以,在圣像面前,很多人会闭上眼睛,以一种"视觉上的不看"达到一种精神上的"看到灵光"。艺术话语则不同,它的"光之源"是太阳。"太阳"在此是个隐喻,它代表着一种纯粹的自然,有点类似于康德的"物自体",是没有任何神性的。那么,"光线是从外部射入"进而被艺术品反射进入人的眼睛,如此形塑了人们的主动观看,人们看到了什么,如何读解自己的观看,这一切都是由观看者自己决定的。换言之,在艺术话语形塑的过程中,人们主动地去"看",或者主动地"不看",进而依据自己的感觉和判断来认知和处理自己目光遭遇的画面。因此艺术话语形塑了一种观看者以自我感觉和判断为基础的主动性,这是圣像话语完全不具备的。"主体性"就在这种"看"的过程中被塑造完成。

第三是视像话语。视像话语是伴随着电影、电视等电子音像设备的普及在社会中逐渐熔铸的话语体系。视像话语的"光之源"是"电",也就是说,光也是从内部射出来的。我们想象一下电视图像、电脑图像的运作就明白了——光线从显示屏幕内部射出,人的眼睛要去主动捕捉并读解这些"光"的信息含义。从表面上看,视像话语的图像也在反映真实的社会现实或营造虚拟的遥远世界,但是这些图像的建构逻辑并非"现实或自然本身",而是"表现这些现实和自然的机器性能",这正是麦克卢汉"媒介就是信息"的洞见,即机器和技术塑造的视像不仅包含着"图像内容",而且先天地设定了一种"传播范式和表征机制",其背后正是技术逻辑的支配作用。比如,同样是表现中国古典名著《西游记》中孙悟空的形象,电视剧的编导、电影导演和电子游戏的策划和主创——他们构思以及之后的图像信息制作和传播的策略和方法是截然不同的,不同技术语境中,"孙悟空"所呈现的外观和意义都不一样:电视剧往往会追求自己所塑造的形象和普遍的民俗印象的契合度,因为它是在家庭空间中的日常传播;电影往往会追求形象的视觉刺激效应,因此一定会放大某些特征;而电子游戏在形象塑造方面不仅要标新立异,而且还必须和玩家互动。简言之,同样是构造视像,电视追求和传统的相似,电影追求对视觉的刺激,而游戏则要考虑与玩家互动的持续性和有效性。这就是技术,更准确地说是媒介技术决定编码逻辑。

通过以上分析,我们不难发现,信息的制作和传播是一

个很复杂的过程，决定编码的结构和过程的是话语。在不同话语的支配下，编码和解码之间也形成了不同的关系。比如，在圣像话语中，意义的编码是永恒的、重复的，是脱离人主观精神的超自然存在。因此，这种话语的精神性存在很强，具有明显的"去实体"的特性。中世纪的西方天主教堂中的神像有很多神情呆板、体形干瘪，这并不妨碍它们对某种神圣力量的表征。甚至在伊斯兰的清真寺中，没有任何有形的圣像实体，但室内空间和相应的装饰依旧能建构出一种圣像话语。在这套话语中，信徒被话语建构的力量笼罩，更准确地说，他们是沐浴在一种话语的灵光中而被感染。在艺术话语中，编码和解码开始对接，艺术编码诉诸观赏者的是所谓的美学效应，正是这种效应造就了所谓的"审美主体"，正如马克思所说的，"对于没有音乐感的耳朵来说，最美的音乐也毫无意义"，而诸如"有音乐感的耳朵"正是个人主体性自我张扬的产物。他说：

> 只是由于属人的本质的客观地展开的丰富性，主体的、属人的感性的丰富性，即感受音乐的耳朵，感受形式美的眼睛。简言之，那些能感受人的快乐和确证自己是属人的本质力量的感觉，才或者发展起来，或者产生出来。[1]

[1] 马克思:《1844年经济学哲学手稿》，人民出版社2000年版，第87页。

在艺术语境中，图像的编码和解码之间开始出现对应，这和圣像话语高高在上以俯视的姿态笼罩解码者完全不同。一方面，作为创作者的编码者其个人身份得到确认。在圣像话语中，图像创作者的身份是隐匿的。如今，没有人知道欧洲中世纪大教堂的建筑师是谁，也没人知道中国敦煌莫高窟中那些精美的画像的作者是谁。但是，从文艺复兴开始（中国从晚明开始），艺术品身后站着一个有明确身份和姓名的作者——米开朗琪罗、拉斐尔、郑板桥、八大山人等等。图像不再是神性的彰显，而是人的主动创作。于是，对于接受者来说，整个信息传播的结构就由"我要努力了解圣灵想告诉我的"变成了"这个作者想告诉我什么"。用霍尔的话来说，圣像话语造就的是一种"主导-霸权"式的解码模式，那些艺术话语则开始建构一种"协商式"的解码模式，甚至引发一种"对抗式"的解码模式。伦勃朗的《夜巡》是一个很好的例子。伦勃朗用各种油画材料编码了《夜巡》的视觉图像，他有自己的美学追求，他要用舞台场面调度的方式来结构画面，让每个人的形象都出现在画面上，但必须错落有致，他认为这是一个庄严有序的战士出征场面。但《夜巡》这幅画的订户——每人出钱 100 荷兰盾的阿姆斯特丹火枪队的成员却不认可这种"编码"，尤其是那些自己的面庞未能在画面主要位置出现或者未能被正面地表现的队员对此极为不满。他们拒绝伦勃朗的"协商"，进而做出"对抗性"的解读，甚至是对抗性的行为——拒绝付钱。编码的路径和解码的路径在此就没能对接起来，而是发生了明显的错位。在

20世纪的前卫艺术中，这种编码和解码的错位则发生得更为频繁。"看不懂"成为普通民众面对很多前卫艺术作品的共同反应，因为这种"看不懂"，很多人就会干脆拒绝去欣赏前卫艺术。如此一来，这类艺术就变成了所谓"没有解码的编码"，这在当代艺术领域成为司空见惯的事情。

从历史发展的轨迹来看，只有在视像话语中，编码、解码才会形成一条完整的闭环，典型的是电子游戏艺术的"编码-解码"过程。电子游戏的编码不再是对艺术符号的直接制作和生产，正如画家画画、音乐家作曲或者电影导演拍片一样，它是通过编制算法进而运作相应的程序直接生成的游戏文本。更重要的是，游戏文本的存在意义不仅仅是告知信息、传递情感和表达判断——这些都是单向度的传播。游戏文本更本质的意义在于，它会生成"命令"，诱导甚至迫使玩家（信息接受者）必须做出相应的反馈动作，否则玩家就会输。而即便是玩家赢了，这种"赢"也是游戏编码者实现用算法设定好的那种"赢"，编码者预先设定好的信息传播的意义在解码者身上能得到完美实现。与此同时，无论玩家是输是赢，他都在游戏的互动过程中接受了游戏的创作者对其相应的玩家身份的建构。我们不难判断，在游戏这类视像话语中，编码和解码之间形成了一个闭环——解码者的身份完全被编码者塑造了。这一闭环既是图像（游戏叙事）造就的，也是技术造就的（算法以及实现算法的所有硬件支持）。如果说，观看主体身份的建构首先取决于人们在观看视像之前的话语建构——一个观看者认同怎样的话语体系，他就会

被形塑成相应的观看主体。那么也可以说，是话语系统嵌入了观看系统，观看主体的建构是被动的。这种情况随着图像技术水平的发展，则正在变得越来越普遍。以下，我们将会谈及，在技术话语的支配下，观看者是如何建构自己的主体身份的。

3. 技术话语：询唤身份和建构主体

某种意义上说，图像和技术都是一种意识形态，这就是为什么我们要用到"询唤"这个概念的原因——技术和视像在运作过程中都会赋予人们相应的身份。进而，这种询唤也就变成了他们塑造主体的方法。

关于图像可以成为意识形态，捷克著名作家米兰·昆德拉发明了一个很有意思的词语——imagologie，它由图像（image）和观念、学（ology）合并而成。直译的话就是意象学，但笔者觉得翻译成"意象形态"可能更有意味。这个词的背后含义或许可以揭示图像意识形态的奥秘，即"图像"是如何变成"意象"进而达成了自己意识形态的功能。我们先来看看昆德拉是如何界定这个词语的：

> 意象学（imagologie）！是谁第一个造出这个巧妙的新词的？是保罗还是我？这并不重要；重要的是，终于有了一个可以把一些有五花八门名称的现象聚集到同一个屋顶下面来的词了：广告公司、和政治家有来往的议员、画出一辆新车或健身房新设备草图的绘图员、创造时尚的时装设计师、理发师、规定人体准则的意象学

的所有分支均从中得到启发的演艺界明星。[1]

上述机构（如广告公司）和人（如绘图员）的工作行为都可以还原成"制造各种图像信息"，所以他们有塑造"意象形态"的能力。在这里，昆德拉提到了和"意象学"或者说"意识形态"相关的一系列形象设计和图片宣传。但是他的这个论述的背后其实蕴含着这样一个论断，即随着视觉媒体的发展，一个视觉时代，或者说一个图像的时代来临了，这个时代充斥着各种各样的图像，人们认知社会的方式不是依据自己和社会中的诸多元素的亲身接触，而是通过各种图像作为中介。这些行为影响着人们对周遭现实的认知，进而影响着人们头脑中的思维观念以及精神状态。

作为一个作家，米兰·昆德拉更擅长的是用文学性的语言对某一概念进行相应的描述，而不是用抽象的观念对其进行思辨性的表达。我们能通过下面这段话，看出昆德拉所谓的意象学，也就是意象形态的含义究竟是什么。

> 意象学比现实更强大，更何况现实已经有很久不再向人们表现以前像我生活在摩拉维亚农村的老祖母所表现的东西了。老祖母的一切知识是从经验中获得的：怎样烘面包，怎样造房子，怎样杀猪，怎样熏制猪

[1] [法]米兰·昆德拉著，王振孙等译：《不朽》，上海译文出版社2003年版，第129页。

肉，怎样缝制鸭绒被，本堂神父和小学教师对世界的看法有何不同；全村人她每天都能遇到，她知道十年之内在该地区发生了多少起谋杀案。她所理解的现实完全在她自己的制度之下，因此，没有人能使她相信，如果家中没有东西可吃，摩拉维亚的农业会繁荣。在巴黎我的同楼邻居，白天在他的办公室里和坐在他对面的另一位职工一起工作，随后他回到家里，打开了电视机，收看发生在世界各地的新闻报道。节目主持人在评论最近一次民意测验，他说：对大部分法国人来说，法国是欧洲最安全的国家（我刚看过这次民意测验）。我的邻居听了高兴得像发疯了一样，开了一瓶香槟酒。他永远也不会知道，就在那一天，就在他自己住的那条街上，发生了三起盗窃案和两起谋杀案。[1]

在昆德拉的上述描述中，我们看到人们关于"观看"的一种传统的信念，即前文所述的对"所见即所得"的一种执念——我看到了，就相信它一定是存在了。于是，相信图像就变成了自己思维方式的一部分，而图像就此变成了意识形态可以直接用来支配人们的日常生活乃至所有的社会实践。其实昆德拉已经看出来了，"所见即所得"的思维方式不适宜现代社会。在"老祖母"的时代，人们的生活半径很小，

[1] [法]米兰·昆德拉著，王振孙等译：《不朽》，上海译文出版社2003年版，第129—130页。

目力所及的领域也是身体所及的空间,"所见的"就是"所得的",观看行为和实践行为是统一的。但是发达的工业社会以及更发达的信息社会中的人们则不能如此生活,因为可能人们在自己生活的物理空间中一切还是可控的,但是发达的媒介技术却大大拓展了人们的认知空间。人们可见的东西大大增多,这些东西大多在人们身体所能达到的物理空间之外——简单的"所见即所得"的规则并不适用于这样的世界。但是,作为一种思维惯性,"所见即所得"的认知范式不会被人们彻底抛弃。当发达的图像传播的技术与这种视觉思维范式嫁接在一起的时候,控制图像的创作与传播的力量就能控制观者的认知、判断乃至整个精神状态。在此,图像传播的内容如何不重要,关键是其技术形式是否能深度影响人,即是否具有亲和力、逼真性、权威性等,换言之,它是不是看上去让人觉得可信。这就是昆德拉在上述内容中提及的,人们相信在电视上看到的新闻信息,很大程度上是因为这些信息是电视传播的,人们信任的是电视这种媒介技术以及这套技术背后的整套传播机制。这就是图像意识形态的运行机制。

 由此我们不难发现,图像意识形态的运作体系中同时也包括了技术意识形态,而技术意识形态的形成路径比图像意识形态更为清晰。首先,技术的发展是对人的各种器官(手、脚、眼、耳、皮肤乃至大脑)功能的延伸。每一种器官都是自然演化给人的宝贵馈赠,这些器官担负相应的功能,而这些功能能够满足人们的生存目的。也就是说,人体

器官发挥的作用具有相应的目的理性,那么延伸这些器官功能的技术同样也具有"人的目的理性"。那么,遵循着目的理性的发展方向,技术就获得一种文化身份以及人们对它的一种心理预期——技术可以解决人和社会的问题,技术发挥的作用就是满足我们人的目的理性。这背后有人们对技术能力的一种充分信任,由此心甘情愿地接受技术的统治。这也就形塑了一种视觉文化,特别是视像生产的运作逻辑。这就是——当人们想达到某种观看目标乃至观看目标背后的更大的目标的时候,人们能够想到的最直接的办法就是发展相应的技术。技术在此被赋予了正面的积极意义。进而,视觉文化和技术文化紧密地联系在一起,能够发挥难以估量的文化效应。

我们以哥特式教堂为例来说明上述命题。我们知道,与普通的、用来居住的房屋不同,哥特式教堂建筑是为了实现基督教宗教信仰理念而建构完成的。基督教的基本理念在于——神圣的上帝在天上不仅护佑和关爱这世间人类,同时他也在审视和评判人类以及所有的世间万物,一场"最后的审判"终会来临。教堂是凡人和上帝、耶稣、圣母等神灵沟通交流的地方,也是凡人被灵光沐浴的地方。所以,作为一个神圣空间,教堂的屋顶建得越高越好。如此,圣物、圣像等被置于高处,模拟出"神俯视人"的结构。因此,对于教堂建筑师来说,如何"建得高"是一个必须解决的关键性技术问题。关于这一点,中世纪的建筑师们发明了交叉肋拱、肋架拱和飞扶拱的方式,把教堂越建越高。这些"拱"既是

技术,又是艺术。比如,相对于交叉肋拱,后来发展出来的肋架拱会先在教堂顶端下部建一个肋架,其建造方法是"使用一个活动的木质支架,叫中心支架,然后石匠把薄石片插进去,成为拱面"。这种肋架拱的技术意义在于——"在同样大小的面积上,肋架拱顶要比交叉肋拱轻,这样就减少了对下面起支撑作用部分的推力或压力";其艺术意义在于:"人们喜欢条状石肋架优雅的外观,它把拱面上的接缝也覆盖掉了。"〔1〕

哥特式教堂建造和装潢过程中相关器具的使用也能充分体现技术与艺术功能合二为一的目的。之所以如此,这是因为当时很多人认为,玻璃等的材质本身就能够帮助人们将灵魂导向天国。比如12世纪法国著名的圣德尼修道院院长苏热尔在修建本修道院教堂的时候不仅大量使用玻璃窗户,而且在室内装潢和器具选用中大量使用金银、珠宝、珐琅等一系列光泽夺目的材料,因为苏热尔本人就相信,这些东西能帮助人们获得神启。正如他在教堂一扇大门上留下的铭文:"混沌的心灵通过物质的东西生向真理,当它看见真理之光,就从沉沦中复活。"当然,在这方面最具典型意义的还是彩色玻璃窗。苏热尔说:"那些窗子的目的是向虔诚的信徒精心描绘圣人们的像;而注视辉煌的彩色图像,将引导他们认识图画中的真理。"彩色玻璃体现了这样的理念:美

〔1〕 [英]安妮·谢弗-克兰德尔著,钱乘旦译:《剑桥艺术史:中世纪艺术》,译林出版社2009年版,第33页。

的观感引导出对天国的感悟。[1]

但同时我们不难发现，在哥特式教堂中，技术手段同时也是视觉艺术的表达方式。也就是说，技术手段除了实现相应的物理功能，它还具有相应的美学含义。技术和建筑视像在此共同营造了一种信仰的场域，人一旦进入这样的场域，就自动进入了"信徒"的位置。即便是不信仰基督教的人，一旦进入这样的场域——优雅的肋架拱顶、尖形拱门和如骨架一般的建筑结构、辉煌的彩色玻璃，在特定的仪式时刻还有圣洁的管风琴音乐和赞歌——这一切形成了一种结构，在这个结构中，人们也更容易获得"信徒"的身份。

其实，不仅仅是视像形塑的视觉艺术（绘画、建筑等等），特定的技术和艺术形式只要勾连在一起就能够熔铸一种特殊的意识形态询唤人们相应的身份认同，这在主体建构中也是司空见惯的。今天我们回望历史能看得很清楚——从文艺复兴开始，作为"独立人"的主体觉醒了，理性的主体被建构起来。而在这一过程中，"主动的、能独立思考和辨识的艺术接受者被询唤进而主体被建构起来"也是时常能看到的事情，比如巴赫的音乐。巴赫的作品非常复杂，它完美地展示了巴洛克艺术的"不规则的珍珠"的意味。相对于中世纪从宗教仪式中发展出来的主调音乐，巴赫的作品则是复调音乐，即一首曲子中旋律极多。他经常将几个旋律同时交

[1] [英]安妮·谢弗-克兰德尔著，钱乘旦译：《剑桥艺术史：中世纪艺术》，译林出版社 2009 年版，第 34 页。

织在一起,最多的一部作品中有七个不同的旋律。这个时候,听者的大脑需要同时处理七条音乐信息线,非常复杂。此外,巴赫在音乐中喜欢用一些奇异的装饰音,且用法千变万化,有很多即兴元素在里面,有可能每次弹到同一首曲子的装饰音部分,都会用不一样的方式去演奏。于是,"复调""装饰音"这些技术成了无内容指向的"纯粹形式"。换言之,听者必须注意力高度集中,进而调动自己的主观思维去仔细辨识,才能领会巴赫音乐中的意蕴。在这种辨识中,主体必须时刻保持自己的清醒意识和理性认知,而这正是一个作为"主体"人的思维状态。如果说,听宗教音乐需要忘我,需要把自己沉浸到整个音乐营造的情感和氛围中去,那么听巴赫的音乐主体一定要把自己从音乐分离出来,将音乐当成"对象"进行反思和处理。这正是马克思说的:"艺术对象创造出懂得艺术和具有审美能力的大众——任何其他产品也都是这样。因此,生产不仅为主体生产对象,而且也为对象生产主体。"[1]

当人类社会进入"现代"以后,所谓"理性主体"就历经了一个不断被解构的过程。换言之,主体越来越丧失了从内而外的自我生成的力量,进而被语言、权力等外在的力量所支配。人的主体自我凝聚力越来越萎缩,自身所能迸发出来的能量越来越稀薄。这种情况也体现在"技术/视像"变

[1] 马克思:《马克思恩格斯选集》第二卷,人民出版社1995年版,第10页。

迁方面。比如，某种意义上，电子游戏就是从"技术/视像"的角度解构了主体。一方面，电子游戏离不开数码技术的发展；另一方面，电子游戏又是所谓的"第九艺术"，这意味着它建构了一种全新的审美体验机制，其中，所谓"互动性"是其核心要素。这意味着，审美品鉴者变成了所谓的玩家。与品鉴者、与作品保持着所谓"审美距离"进而获得"审美体验"不同，玩家面对游戏的叙事和文本，是陷入一种算法美学的语境中，他必须按照游戏的算法通过鼠标、键盘、游戏手柄、头盔视镜等技术装备即时做出反馈动作——做对了，就会有积分奖励，进而获得游戏的胜利；如果做错了，就会失败，最后终止游戏进而被迫退出游戏。可以说，游戏的算法不仅决定了玩家的身份（通常在游戏之前就必须通过注册、选择等方式认定自己想要的身份），而且在游戏进程中的每一步都规范玩家的行为，对即奖励，错即惩罚。这种其实很严厉的规训让玩家在游戏审美过程中不仅认同并强化预先被设定好的自我相应身份，而且别无选择地被塑造成相应的主体，这种主体基于虚拟的数字人格和网络人格，它成为当下数字文化背景下人们自身主体的一部分。当然，对于一些重度网瘾患者或者游戏迷来说，这已经成为自身主体的全部。

费希特说，人是两个世界的公民。不管是匍匐在神灵脚下的信徒，抑或是那根脆弱又坚定的"会思考的芦苇"，又或者是在后现代语境下那种已然碎片化的主体——除了现实世界之外，他们都一定还活在另外一个精神的、想象的世

界中。这个世界可能是上帝的天国、佛陀的极乐，或者是由科学和理性建构的宇宙秩序，由法律和道德建构的现代体系，等等。从这个角度出发，我们不难发现，图像、技术和主体这三者之间其实形成了一个演化结构，或者说叫作演化范式。对于主体来说，图像意味着现实生活之外还有另外一个世界，图像作为引导可以让人们有能力体会、理解甚至把玩这个"另外世界"的意义和趣味。而技术成为勾连主体和另外世界之间的工具和通路，技术同时对主体世界和图像世界产生影响，甚至起决定性的作用。也就是说，技术塑造和改变了人们的主体性，同时也决定了特定时代人们创作和生产图像可以达到的最高水平。主体、技术和图像这三者之间相互作用，形成了一个文化意义上的小系统，这个小系统在社会变迁和演化的过程中将起到巨大作用，而技术正是发动这个系统运转的重要引擎。因此，我们有必要对技术的性质及其相关功能做相应的分析。

第二节　技术介入观看

视觉文化起源于人肉眼的观看，但是其演化机制却又受制于另外两个关键因素——社会变迁和图像技术。社会变迁和技术条件决定了主体的生活环境的样貌和景观，即决定了主体其肉眼直接能看到的真实世界的图像。换言之，上述两种元素决定了一个人究竟活在怎样的视觉环境中——传统社会中的农民和后现代都市中的朋克，他们与生俱来的视觉体验就是不一样的。从这个意义上说，视觉文化不仅是社会文化的一部分，也是技术世界的一部分。

一、技术、艺术与主体

按照雷蒙·威廉斯的考证，技术的概念可以追溯到古希腊，即希腊文的 tekhne，它意指一种个人技艺。这个含义一直延续到 17 世纪，在那个时候，技术——technology 的基本含义就是"对于技艺（Art）做系统研究的描述，或者描述某一特殊的技艺"。这也是技术的原初含义，即人类自身掌握的一种做事的技巧和能力。换言之，"技术"类似于"手工艺"（craft）这个概念，而这个概念进而延伸出"灵巧"

(craftiness)、匠人（craftsman）等概念。从这个意义上说，技术是人类在面临困难，或者说面临一个需要处理的问题时所衍生出来的一种解决办法。虽然人类（包括少数诸如大猩猩这样的动物）为什么会拥有技术，以及什么时候开始拥有技术，这其中的具体细节已然不可考，但有一点是明确的，即"技术是人类面临某个问题或者挑战后，通过某种方式解决这个问题或者克服这项挑战的结果"[1]。如果说，阿基米德发明的杠杆技术是为了解决人类自己气力不足而衍生出来的技术，那么古罗马人发明的共和制也是技术，这是一种解决社会有效统治的技术。于是，技术逐渐发展出自己微观与宏观两层含义：微观层面的技术即"technique"，是指具体的技艺、技巧。微观意义上的技术是和人的双手紧密结合在一起的，它体现在画家运笔的手法、裁缝做衣服的手艺、厨师烹制食物的能力等方面。而宏观层面的技术则为"technology"，它是指作为体系的技术和方法。我们通常所谓的工业技术、交通技术、军事技术等等，其技术概念的使用就是在这一层面上。[2]

在考察技术含义的演化过程中，我们不得不提及的另外一个重要概念是"艺术"。因为，今天我们司空见惯的"艺术"概念其原初含义正是"技艺"，这和"技术"的概念相

[1] 吴伯凡：《为什么说是技术发明了人性？》，取自"搜狐网"，https://www.sohu.com/a/241230308_641212，上网时间2018年7月21日。
[2] [英]雷蒙·威廉斯著，刘建基译：《关键词：文化与社会的词汇》，生活·读书·新知三联书店2005年版，第484—485页。

互通约，甚至是完全一样的。毋宁说，人们对技术和艺术这两个概念在原初时候的使用是不加区分的。

艺术最早的含义是技能——"skill"，这就是微观层面的技术含义。而且到了17世纪的时候，"艺术"概念的外延已然非常宽泛，数学、医学乃至钓鱼等领域，都能用到这个词语。但是，与"技术"不同的是，在艺术概念的发展过程中，人们越来越多地赋予它精神性和超越性的内涵，即"艺"是那些普遍意义上的能够解决大问题的技能。最典型的就是，中世纪的西方大学中衍生出"文科七艺"——意指文法、逻辑、几何、修辞、音乐、算数和天文等七种学问。这七种学问首先意味着七种技能，但是这些技能又不是解决具体问题的小技能，而是让一个人能够通晓宇宙、社会奥秘后获得更多自由的技能。以今天的眼光来看，它大概包括两方面的内容：第一是与外界沟通，进而能够说服别人、表达自己的能力。有了这种能力，人就可以变成领袖和统治者。这些能力包括：文法——中世纪的文法主要是指拉丁文的语法和使用规则。拉丁文在古代欧洲是各国通用的上层语言，而英语、德语都只能算是方言。掌握拉丁文，人们才能参与国际交流。逻辑——一个人掌握了逻辑，不仅能够阅读复杂的文本，更可以准确地认知社会和思考问题。修辞——学修辞是为了说服别人，施加自己的影响力。第二是解决问题的能力。这里所谓的"解决问题"不是解决日常生活中的具体麻烦，而是掌握普遍意义上解决所有问题的法则。它们包括：算术——不仅能帮助人们管理财产，而且还能用于建

筑、军事等领域中。几何——不仅涉及严密的推理，而且在建筑、工程等方面尤为重要。音乐——被视为与世间的法则有关，旋律的规则和人情、人心的规则是一致的。天文学——中世纪的天文学中包括了占星术等迷信的成分。如果说音乐是人世间的法则，那么天文则是自然界和宇宙的法则。一个人如果掌握这些技能之后，不仅能够解决大量日常生活中的具体问题，同时也可以管理社会和他人，成为社会的领袖。如此，这种高等级的"技术"也就变成了"艺术"。

技术（包括技艺、技能）概念向艺术概念和内涵演化，其中还有一个重要的关窍，即"好的技术是可以创造新的事物"的，而"创造"也是技术的一个重要功能。换言之，当"技术""技能"就被赋予了"创造性的"（creative）的含义后，技术往（我们今天所约定俗成的）艺术就迈出了重要一步。"创造"（create）这个概念也是从拉丁文中演化出来的，它原本是指天神创造的原初的世界，包括各种物质形态的创造物（creation）以及具有生命的动植物（creature），它最重要的特质是"无中生有"。如前所述，人们发明各种技术原本是要解决生活中的麻烦，但是这种解决往往需要通过发明新技术来完成，而新技术又会造就新的创造物。"无中生有"是需要想象力的，如此，技术和艺术又和想象（imagine）联系在一起。基于技术本身的分化——人类发明了工程技术和语言技术，前者直接作用于人类改造客观的、物理的世界，而后者则建构了一个丰富而恢宏的符号世界，人的想象力就此也发生了分野。一种想象力是工程性的，另一种想象

力是符号的和审美的。这二者分别形塑了两种不同的"技艺工作者"。前者造就了手工艺者（artisan），后者则形塑了艺术家（artist）。前者的工作是为了日常生活中诸多的实用目的，而后者则是为了彰显和探究另一个层次更高的理念世界。

人类历史上，一些伟大人物的身上兼具上述两种想象力，即他们既是伟大的技术发明者和操作者，同时又是伟大的艺术家，比如列奥纳多·达·芬奇。一方面，达·芬奇精于解剖技术，并找到了准确的方法分析和探究了人体肌肉、关节和骨骼的形态和结构。另一方面，他又把这种基于生理科学的研究用于他的绘画中。关于这一点，我们今天能在《安吉里之战》（后人临摹的作品）等画作中清晰地体会到。

Artisan（手工艺者）和 artist（艺术家）从内涵到职业上的分野在西方社会 18 世纪末基本得到了认可，随着资本主义的发展，这二者之间的内涵分野日渐明确。简言之，一个人究竟是手工艺者还是艺术家，是要看他身上的相应的技艺或技能的使用价值究竟是交换价值还是审美价值。如果是交换价值，那么说明这种技艺的施展是为了经济利益，拥有这种技艺的人显然不能进入艺术家的行列，他只是一个手工艺者。艺术家施展才华，做出一个作品的目的是无功利的，是为了实现所谓的审美价值。

进一步说，审美（aesthetic）这个概念在 18 世纪开始得到确立，这也有效促进了技术和艺术概念在内涵上的分野。换言之，现代性关于主体性的张扬有利于确定"艺术"自己

的独立身份。如果说，artist（艺术家）和 artisan（手工艺者）概念的区分是通过从创作者和产品的角度出发区分两种不一样的实践状态实现的，那么审美这一概念则主要从主体感性的角度出发，完成对艺术品的定位。用康德的话来说，审美判断力是沟通本体世界与主体感性世界的桥梁。因此，艺术品一方面拥有动人的此时此地的感动主体的力量，另一方面又蕴含着超验世界的规则和奥秘。威廉斯就此认为："Aesthetic 意指艺术（art）、视觉映像与美的范畴，而从词汇演变的历史来看，这个词强调人的主观的（subjective）知觉是艺术和美的基石，却又同时吊诡地把人的主观知觉排除于艺术与美之外。"[1] 经过这样一种演化，艺术和艺术家的形象都高大起来，进而与技术和技艺拉开距离。艺术被认为品位高雅、思想深刻且蕴含着终极真理，而技术则更多地往工具、手段等含义上倾斜。产品可能也会具备审美效应，甚至这种效应是其自身价值的一个重要组成部分，但是其存在的终极目的则是"实用"。这体现在从 18 世纪开始，艺术的范畴日渐明确，逐渐聚焦在绘画、音乐、雕塑等方面，这已经很接近我们今天关于艺术的界定了。同时，技术则更多地被聚焦在技能、技巧、能力等方面。尤其是从 19 世纪开始，现代科学的含义逐渐明确，作为一种独立的职业/事业身份，"科学家"（scientist）的形象日渐明晰，他们逐渐成

[1] [英]雷蒙·威廉斯著，刘建基译：《关键词：文化与社会的词汇》，生活·读书·新知三联书店 2005 年版，第 3 页。

为现代技术存在的背景。此时，技术更多地与"手工艺人"分离开来，而以机器、机械、装备、零件等物态形式表现出来。技术和艺术之间的界限日渐明确，实现了真正的分野。

在中国文化中，"技、艺同源"同样也存在。从汉字的构词法来看，"技"和"艺"首先拥有的都是"技能"（英文中的 skill、facility）的含义。"技"是一个形声字——"从手，支声"，指的是人的双手拥有很强能力之后的状态。《说文解字》中阐述"技"的含义是"技，巧也"；《礼记》中关于"技"的批注是"尤艺也"。这些说的都是人的双手有能力做有难度的、复杂的事情。而"藝"则是一个会意字，从甲骨的文字形中而来。其左上角是"木"，表示植物的意思。右边是人用双手操作，又写成"埶"——"艺"的原初含义是人用双手去处理植物。这也正是《说文解字》里说的"艺"的含义——播种的"种"，即人在田间劳作。后来，"艺"的"技能"含义不断深化，开始特指"高级技能"。和中世纪大学中的"文科七艺"一样，中国古代也用"艺"塑造贵族教育系统，这也是一系列技能的整合。这就是所谓的"六艺"——周朝的官学要求贵族学生掌握的六种基本才能：礼、乐、射、御、书、数。与"文科七艺"一样，"六艺"同样强调作为贵族应该掌握的高级技能。总之，在中国古代，"技"和"艺"的使用是不做区分的。"学成文武艺，货与帝王家"——不管是文还是武，这些所谓的"艺"最后的作用都是具体的技能，是可以拿出来进行"交换"的（货）。

值得注意的是，在中国传统文化，尤其是道家文化中，

"技"的技艺、技能的含义往往被降格为所谓"术",进而还有一个"道"的概念与之相对。"术"——《说文解字》中给出的含义是"邑中道也",即城镇中的道路的意思。后来衍生出做事情的具体的方式和方法。而"道"虽然后来也有"道路"的意思,但是在《老子》那里,道是作为终极存在、产生万物的本源力量,是"有"和"无"的统一,代表了宇宙万物的终极力量和本源。[1]"术"和"道"构成的二元结构用以描述一个人掌握不同层次知识后达到的不同境界。庄子在《庖丁解牛》将"术"升华为"道"之后的状态——"以神遇而不以目视,官知止而神欲行"。也就是说,获得"道"的途径不是依据人的感官感觉或者身体的认知能力,而是依靠超越了身体和感觉的"神",在这个状态中,人的所有行为和动作都会"依乎天理",这就是自由。不进入这种自由的状态,术就只是所谓的"技术"。而掌握了"道"之后,出神入化的"术"自然就掌握了,恰如庖丁的游刃有余。这正是道家思想所追求的最高境界——自由。而所谓的"艺"正是和这种"自由"联系在一起的。关于这一点,孔子表达得非常明确:"志于道,据于德,依于仁,游于艺。"历史上,诸如何晏、皇侃等名家都认为——此处的"艺"就是指前文提及的"六艺",依旧是技术层面的东西。而且因为它层次比较低,无法给人坚实的力量,乃至给人精神依

[1] 参阅叶朗:《中国美学史大纲》,上海人民出版社 1985 年版,第 24—26 页。

靠，所以人只能在其中体验——这就是"游"的含义。所以何晏说"艺"——"不足据依，故曰游"[1]。皇侃也说"艺，六艺，谓礼、乐、书、数、射、御也；其轻于仁，故云不足依据，而宜遍游历以知之也"[2]。但很多思想家又认为，这里的"游"其实并不是简单地"体验"。"游于艺"之所以放在最后，恰恰说明它的高级之处，它是可以把"志于道，据于德，依于仁"统一起来的。比如，当代学者李泽厚认为南宋朱熹认为的"游于艺"是"玩物适情之谓"是不对的。"游于艺"的真正含义是熟练掌握礼、乐、射、御、书、数即六艺之后，有如鱼之在水，自在逍遥，即通过技艺之熟练掌握而获得自由和愉快也；亦是一种"为科学而科学，为艺术而艺术的快乐也"[3]。在此，"游"中暗指人可以在艺术中获得对世界和主体的高级认知，这和康德的思想也是暗合的。"道"是自由的，"艺"也是自由的，那么"艺"就成为通往"道"的途径。"艺"反而在这个层面上与"技"拉开了距离。在这方面，中国传统山水画、书法乃至园林、紫砂雕塑等传统艺术把追求"神""妙""气韵生动"等作为追求的最高目标，而即便是谈及具体的技术和技巧，也多以从获得道、神、气等境界的角度谈到达这种境界的路径。比如中国古代书法名著《笔阵图》里谈到的——好的"横"如"千里阵云，隐隐然其实有形"，好的"点"如"高

[1] 何晏：《论语集解》，《十三经注疏》，中华书局1980年版，第2481页。
[2] 皇侃：《论语义疏》，中华书局2013年版，第156页。
[3] 李泽厚：《论语今读》，安徽文艺出版社1998年版，第173页。

峰坠石，磕磕然实如崩也"，就是在强调具体的微观的技术当发展到一定程度之后，就会变成技术之道而存在。

通过以上分析，我们不难发现，技术是有层级的，"术"与"道"分别是它的两极。因此，面对不同层级的技术，人们也就有了相应的不同态度。

比如，在古希腊崇尚思辨、学者们对宇宙终极奥秘以及人生意义孜孜探究的氛围下，技术一度被认为仅仅是"术"层面的东西，所以技术是低级存在。柏拉图就是这么认为的：手工艺是低贱的、不纯洁的和有失身份的。无论木匠做出如何精美的床，这张床也比不上理念中的那张床。也就是说，木匠制作床的技术再优良也比不上"让床之为床"的理念。从这个意义上说，技术不应当仅作为孤立的技巧存在，而应当往更复杂的系统进化，这才是技术之道。这就是亚里士多德的思路，他将技术（techne）和逻各斯（logos）整合起来，发明了"technologia"这个词。如果考虑到逻各斯的含义——在希腊语中原本是"话语"的意思，代表了语言、演说、交谈，进而延伸为推理、因果、理性、思考等诸多含义，那么亚里士多德发明的这个词语也许意味着技术背后其实有一种体系性和逻辑性的力量支撑。

现代科学真正地让技术进化成为技术系统。在现代科学体系建立之前，人们之于技术或者说技艺是一种"知其然而不知其所以然"的状态。因此，技术的作用发挥充满了偶然、不确定以及模糊、不可持续等特性。但在科学昌明的时代，情况则完全不同：一方面，技术的运作机理可以被科学

精确描述、控制;另一方面,也是更重要的是,人们面临的各方面的挑战也越来越剧烈。此时,人们无法仅仅凭借单一的技术或技能来解决问题,而是要调动一个技术组合才能解决问题,如此,若干具体的技术就此形成一个技术模块,这样的模块就能解决人类社会的一些大问题。在这方面,布莱恩·阿瑟有一个观点特别值得注意。他认为,技术的本质功能是"人对自然客观现象的一种捕获"[1]。比如,蒸汽机就是瓦特对"蒸汽产生动能"这种物理现象捕获的结果。科学支持的"捕捉"行为是复杂的,充满了人类思维的精妙技艺。比如,对于蒸汽机的技术发明来说,仅仅捕获"蒸汽产生动力"是不够的,该技术的成熟还必须辅以对"蒸汽冷凝显现""导热隔热现象""活塞滑动现象"等一系列自然现象的捕获,每一种"捕获"的背后都是相应的蒸汽机身上的一个零件或装置。这样,不同的具体技术就被有机连接在一起,相互赋能,这样技术就赋予人前所未有的"世间至强之力"[2]。而在这种情况之下,相对脆弱、单薄的人的身体就不可能成为如此复杂的技术载体,人类必须发明相关的机器、装备来作为这些技术的承载者,换言之,机器成为技术的呈现形态。一旦技术的组合足够复杂,也就是说,机器的能力足够强大,它和主体之间的关系就变得微妙起来。一方

[1] [美]布莱恩·阿瑟著,曹东溟等译:《技术的本质》,浙江人民出版社2014年版,第48—50页。
[2] [美]凯文·凯利著,张行舟等译:《技术元素》,电子工业出版社2016年版,第8页。

面，它是主体控制的对象，主体借机器可以将自己的能力进行延伸，进而将自己的意志进行延展。另一方面，这种机器的力量相对于主体，特别是主体的身体来说，力量过于强大，那么，当技术之"至强之力"反过来加诸主体的时候，尤其是当部分人操纵技术，将技术之力加诸另一部分人的时候，技术又变成了一种霸权，进而对人们产生"异化"。这构成了技术发展与人主体性的辩证关系。

这就是主体和技术之间的关系始终存在的发展趋势——主体不断将"个人技艺使用"演化为"操作机器"的状态。技术貌似由人发明，但在使用过程中获得越来越多独立的力量进而开始反制人。于是，技术对于人来说就不再是蕴含在其身体里的独立技能，而是一种主体必须面对的、具有自身逻辑乃至有机生命力的独立系统。"系统独立运作"是现代技术的逻辑，它意味着技术，特别是技术系统本身被赋予了一种哪怕是发明它的人类也无法控制的力量。于是，关于技术的思考趋向于两个结论性的观点：第一，现代技术是以系统集成的面貌出现的，即一种技术功能的实现是若干技术发明共同组合（配合），进而系统性运作的产物。比如一个都市白领要依靠现代交通工具（技术）从家里到公司上班，那么现代交通工具本身就是一个系统，包括道路、交通信号灯、各种车辆等。这其中，每一种具体的交通工具又是由更细致的技术系统元素构成的，比如仅仅是地铁就由电力技术、电动机技术、铁轨技术、信号传输技术等一系列技术发明来支撑。任何一个技术环节出了问题，都会导致整体系

统的故障。第二，技术本身和主体对技术进步的需求都是不断增强的。从某种意义上说，"技术功能发挥"和"主体需求满足"之间存在一种对应关系，它们是相互作用且相互反馈的。技术固然会根据使用者（主体）的反馈，结合市场等因素的考量，不断修正和改进自己，使自己越来越适合所谓的"社会需求"。同时，主体自己也会根据技术的要求调整自己——从思维方式到行为方式越来越适应技术的功能。也就是说，人在发明和使用技术，反过来，技术也在建构或规训"适应其功能"的人。也可以这样说，技术和主体之间是一种相互征服甚至相互驯化的关系。想一想今天我们对手机技术的依赖，这种"驯化"关系昭然若揭。每有新款手机出现，人们不厌其烦、兴致勃勃地研究其使用方法，学会之后就会在这些方法的指引下使用手机，进而在使用的过程中，调整自己的动作、行为乃至生活方式。于是，人就被手机技术所规训了。换言之，技术会按照自己的"意愿"激发或者放大主体自身从未意识到的需求和欲望。技术在满足人们这种欲望的时候，人的主体性其实也被修正了（这也是技术系统独立存在的典型表现）。通过上述过程，技术演化与社会进步、文化转型就紧密联系在一起。

二、媒介技术建构的视觉文化

在人类所有的技术类型中，有一类技术对视觉文化的建构意义特别重大，这就是媒介技术。媒介技术可以直接催生

和建构相应的视觉文化形态乃至生态。

首先我们来看什么叫媒介。一般我们谈起媒介，会将其当成信息交流的工具和渠道。比如，我们会认为，电话、广播、电视、书籍、报纸、互联网等都是媒介，因为以它们为载体，人们可以传递声音、语言、文字、图像等信息，实现信息共享。当然，从广义的角度来看，声音、语言、文字等符号也可以被认为是媒介，因为但凡是符号，就具有能指和所指构成的二元结构。能指可以成为物理形态，实现时空的跨越。所指是意义和内容，它附在能指的流动一起被传播了，这是媒介发挥自身作用的方式。但是，媒介绝不仅仅是工具。作为一种人类发明的技术，它和其他技术一样，具有反制——反过来统治人类的作用。正如阿斯曼所说：

> 关于这个世界所能知晓、思考、言说的一切，只能够借助传递知识的媒体得以知晓、思考和言说。……不是我们用以思考的语言，而是我们借助其进行交流的媒介，塑造着我们的世界。媒体革命因此也是思想革命，它们重塑着现实，创造着新的世界。[1]

总而言之，媒介是塑造文化的决定性力量之一。所以，媒介绝不仅仅在工具层面上发挥作用，它会作为一种体制性的力

[1] 转引自［德］安斯加·纽宁等主编，闵志荣译：《文化学研究导论：理论基础·方法思路·研究视角》，南京大学出版社2018年版，第60页。

量在整个社会系统中发挥作用。如此,我们就不难形成一种多元化的媒介意义阐释。特别是,在不同理论范式或认知范式的立场上,媒介呈现出不同的意义面向。比如,在(人的)生物学意义上,媒介是关于根据人的身体的器官(感官形式)划分的、参与符号生产和接收的过程。我们通常所谓的听觉媒介、视觉媒介、嗅觉媒介、味觉媒介等等就是如此界定的。在物理学意义上,媒介关心的是根据化学元素、介质状态划分符号的过程。这些元素和状态有时候也可以称为"媒材"。比如,影视传播所依赖的"光波",广播传播所使用的"声波",绘画传播所依赖的色彩、线条等等。在技术学的视野中,媒介关心的是依据科技手段来分类的符号过程——电影拷贝、录像带、打字文稿、书籍、DVD光碟等等,这些都是媒介科技落实到媒介工程上实现的成果。在社会学的视野中,媒介呈现出一系列的体制性的机构形态,如画廊、书店、博物馆、电视台、出版社等等,它们是媒介创作、生产和传播信息的体制性力量。而功能学研究媒介的意义是信息传播的体裁,比如在广播、电视和报纸等传统媒体中,通常我们会规划出消息、评论、广告、综艺晚会、电视剧等形式,这些形式会形成不同的文本。[1]

以上各种论述使得媒介研究呈现出一种复杂性,考虑到本书的主题——技术与视觉文化的关系建构,我们有必要将

[1] 参阅〔德〕安斯加·纽宁等主编,闵志荣译:《文化学研究导论:理论基础·方法思路·研究视角》,南京大学出版社2018年版,第63页。

媒介技术中对文化影响最关键的要素拎出来予以探讨，方能应对复杂。这就涉及"媒介对文化建构的意义究竟是什么"的考量。

媒介建构文化是基于它对人和社会的影响，所谓媒介文化的建构是基于它"生产新的文本（内容）""熔铸新的生活方式"以及"建构文化生态系统"三种形态。考虑到文化生成的这三种形态，媒介技术在影响文化形成方面会有如下路径：第一，生产符号。符号不仅蕴含着媒介内容（所指），而且其形式（能指）也具有形塑人们思维方式乃至精神状态的作用——所谓的文字思维、图像思维就是从这个维度形成的。从创作者的角度来看，使用特定的媒介工具、操持相应的符号规则就能创作相应的文本。从接受者的角度来看，对这些文本的接受和消费，一方面获得相应精神生活的享受，另一方面更是能够形塑相应的日常生活的文化形态。比如，纸张、笔和电脑都可以书写文字。但是，正如德布雷的洞见，印在书本上的文字和存在硬盘里的文字已然不是同一种文化物种，人们通过手机阅读小说和通过书本阅读小说也是两种不同的文化消费行为。第二，基于特定的技术形成的媒介装置在人们生活中所处位置决定人们使用和消费它的方式。比如，电视是放在客厅里的，手机是每个人随身携带的。那么，电视就是人们家庭文化的一部分，而手机则成为人们隐私文化的一部分。人们也通过这样的媒介接触，将自己和外部世界（家人、朋友、社区、社会等）结合在一起。这就是，媒介基于人们生活方式塑造的文化意义。第三，特

定的媒介技术固然能够形塑相应的媒介文化，如电视文化、广播文化、阅读文化等等。但是，在更大的格局上，每个时代都有自己独特的媒介系统，这个系统是由这个时代所有具体媒介相互联系、影响进而形成的一个整体的信息传播生态。在这个生态中，有所谓的主导性媒介的存在。比如西方社会称1930年代是所谓的"广播时代"，1970年代是"电视时代"，是指在这两个时期广播和电视作为最强势的媒体塑造了时代精神。这并非说在这两个时期报纸、书籍、电影等传媒就不发挥作用，只是它们的社会影响力相对于广播、电视不突出而已。但是另一方面，每一个时代的媒介文化都是诸多媒介整合成一个系统合力发挥作用的结果。媒介的力量如此强大，体现在人们的日常生活乃至社会整体文化的节奏都会随之而动。比如，1980年代以来很长一段时间，一个中国普通城市居民的日常生活可能是这样的：早晨起来听广播，到了单位在工作间歇中阅读当天的日报，下班回家督促孩子做完作业之后，给孩子看一会儿电视（傍晚时分电视台通常会播映儿童电视节目），大人们则会在这段时间阅读晚报，晚饭后全家聚在电视机前看电视剧，临睡前可能会再看一下书和杂志，听听广播的夜间节目，周末全家人会去电影院看一场电影。在这样的年代，报纸、广播、电视、书籍、杂志占有着人们不同比重的生活时间，进而构成了相应的、具有时代感的媒介系统。这个系统中有主角，比如电视；有配角，比如书籍；也有边缘角色，比如杂志。当然，不同文化阶层和社会阶层中的人其生活中的媒介种类的配比也不

一样。

　　基于以上讨论，我们不难发现，媒介技术建构文化的脉络是复杂的。从受众的角度来看，每个时代都有自己特定的媒介系统，有什么样的媒介系统，就有什么样的符号系统和媒介装置，这二者影响人们精神世界的建构、生活方式的打造以及文化系统的形成。从传播者的角度来看，媒介技术是人们制作和生产相应符号文本的工具和手段。以下，我们将从三个角度来讨论媒介技术对视觉文化建构的路径和方法：一是符号工具，二是科技工具，三是技巧工具。

　　符号工具是人们之间赖以交往的传播工具。它具备以下功能："在系统特定含义生产的意义层面被用来将不同的系统连接成由社会调控的、持久的、可重复的、对社会至关重要的结构。"[1] 口语（语言）、文字和图像是人与人之间得以有效沟通的基本符号工具，它们各自拥有自己特殊的传播介质。比如，口语传播的优势在于在信息传播的同时，可以辅以语气、语速等要素，进而表达相应的情感。但是劣势在于过耳不留，所有的信息都难以储存。文字传播的优势在于信息表达清晰深入，尤其适用于阐释并表达一些内涵深刻的信息（比如哲学。事实上，单纯利用图像无法表达哲学意义）；缺点在于文字缺乏直观性，需要经过事先学习和阅读才能完成文字的传播。而图像传播形象生动，可以充分呈现

[1] [德] 安斯加·纽宁等主编，闵志荣译：《文化学研究导论：理论基础·方法思路·研究视角》，南京大学出版社 2018 年版，第 520 页。

表达对象的细节;劣势在于它更多的是让观者将注意力集中在表达对象的外观上,因此最终的传播效果难免流于肤浅。当然,以上这些都仅是一般意义上的泛泛而论。

所谓科技的力量其意义在于形成相应的媒体装置。为了更有效地传播,人们先后针对口语、文字、图像等符号信息发展出各自不同的媒介载体,这就是绘画、图书、报纸、摄影、电影、电视、计算机等在历史上的代际传承。这些媒体装置作为符号的物质载体都有两个重要的组成部分:一是创作和生产信息的设备(如印刷厂的印刷机,广播电视机构的摄录机、发射台等等),二是受众用以接受信息的设备(如收音机、电视机)。与媒介技术发展同步,每一种物质载体在技术成熟的同时一定会熔铸相应的体制机构,这就是对应于绘画的画廊、博物馆、艺术拍卖行,对应图书的出版社、书店,对应影视媒介的电影公司、电视台、网站等。媒介技术的体制化导致信息传播不仅是人与人之间的沟通行为,它还是一种社会行为。包括视觉文化在内的媒介文化,也就此成为整体社会文化的一部分。

对于符号文本的创作者和生产者来说,媒介技术的意义在于它能增强和优化主体的"传播技巧(技艺)"。面对同一种符号或媒介技术,不同的创作者会遵循各自的理念,进而使用不同的创作技巧,形成风格迥异的信息文本,基于这些文本进而也就形成了不一样的媒介文化。比如,同样是绘画,不同画家的理念和技巧就会形塑不同的绘画流派,每一种流派表征乃至熔铸的文化也就各不相同。同样是使用影视

技术，有的编导致力于拍摄严肃的纪录片，他们开启的是动态影像的纪实文化；而另外一些导演则致力于摄制娱乐节目，他们创造的就是娱乐文化。

第三节　视觉文化体制

经过上述分析不难发现，我们可以按照技术建构文化的方式区分三种不同的视觉文化，其背后是三种不同的文化体制。

一、以"符号性质"为基准的视觉文化

所有基于"视觉符号传播"（比如图像）的文化都是视觉文化，这种理解视觉文化的方式可以帮助我们把握"图像"在整个文化生态系统中的作用。比如，我们经常会用这种方式来理解人类社会的发展历史——人类社会的历史是口语文化、文字文化、印刷文化、图像文化、数字文化代际传承的历程，这样的文化发展阶段就是按照特定社会生态中主流符号传播形态来划分的，这是一种"总体性"意义上的媒介文化研究。

值得注意的是，虽然视觉符号的传播贯穿于整个人类的发展历史——无论是西方古典时期、中世纪、近现代，抑或中国从春秋战国到当代社会，但并非每一个时代都是视觉文化的时代。只有当"观看"和"视觉传播"成为支配性的社

会元素和力量的时候，所谓视觉文化的时代才真正来临了。中世纪哥特式教堂那宏大而雄伟的轮廓，文艺复兴时期充满人性光辉的绘画，魏晋时候的陶俑、砖画，宋元的山水绘画，景德镇瓷器上美丽的花纹——这些视觉符号无不深深地影响了自己所处时代的社会和文化本质。但是，这些时代的支配性的文化力量并非由"视觉观看"或者"图像传播"造就的，而是另外一些观念性的力量。比如，欧洲中世纪的宗教，贯穿中国传统社会的儒学和民间信仰。而"视觉"或"观看"成为社会文化的支配性力量，则要等到 20 世纪初，毋宁说，只有到了这个时候，"视觉"才能成为一种总体性的支配力量，而且是那种影响人的思维和观念的整体性力量呈现在社会生态以及文化进程中。

在此，我们有必要再一次澄清"文化之为文化"的一个关键特质，即它是对社会精神层面的普遍影响——"文化不仅仅用来描述与自然有关的人类活动及其农业劳动成果（culturaagri），也指对超自然事物的宗教式'维护'（cultusdeorum）——这一点与希腊语的 paideia（希腊语'教育''课程''培养''学术''教养'）相符合——以及从教育、学术和艺术上对人类生活本身的个人前提与社会前提实施的'维护'"[1]。不难发现，这个概念是站在社会总体性规模甚至整个人类的立场上做出判断的。也就是说，一种力

[1] [德] 安斯加·纽宁等主编，闵志荣译：《文化学研究导论：理论基础·方法思路·研究视角》，南京大学出版社 2018 年版，第 26 页。

量，只有做到对整个社会都有用，而且这种作用不是维持所谓"自然的事物"（比如作为"生物人"存在的人的生存繁衍），而是维护与它相关的"超自然"的事物（比如建立个人的生命意义，维护社群、国家延续的文化意义）——唯有此，它才足以成为文化。按照这个标准，我们不难发现，只有到了20世纪，拜科学技术特别是视觉媒介的技术所赐，观看和视觉才具备了从总体上"对人类生活本身的前提与社会前提实施维护"的能力。关于这一点，米尔佐夫在《视觉文化导论》艺术的开篇给我们做了非常感性的描述，他举了很多例子告诉我们——"现代生活就发生在屏幕上"，不管是对真实生活的认知，还是对理念世界的感悟，或是获得喜怒哀乐等情感体验，人们都可以通过"观看图像"来完成。而在这之前，图像在人类社会中并没有扮演过这么重要的角色。在现代以前，人类获得认知判断、信仰观念、情感体验等等更主流的渠道是，聆听说书人的吟唱、阅读文字或者接受牧师、神父的教诲等等。很多时候，虽然社会中已有图像传播造就的视觉文化形态，但是它只属于少数人。比如17世纪的欧洲，只有少数贵族和富人才有能力聘请画家为自己绘画。此时，"绘画"及其背后的视觉力量就没有办法成为一种支配性的文化力量"维护"意义、观念这些所谓"超自然"的力量。所以，这样的时代显然不能被称为视觉文化的时代。

作为哲学家的海德格尔可能对"图像和视觉如何作为文化"这个命题理解得更深刻。在他看来，视觉文化的时代是

人类社会进入现代以后才出现的。从彼时开始一直到后现代社会的来临，世界变身为一幅巨大的图像——所谓"世界图像"的时代来临了。而这一图像并非"关于世界的视像摹本"，也就是说，世界不仅仅呈现为一个巨大的视觉文本让我们去看，而且作为一个可控对象被"摆置"在作为主体的人类面前。"从本质上看，世界图像并非意指一幅关于世界的图像，而是指世界被把握为图像了。"换言之，世界不再是一个充满神秘力量的环境，也不再是一个需要敬畏的未知力量，而是被作为一个可见的客体，足以被把握和处理，人也就变成了充满力量的主体。从这个意义上说，"控制"是和"观看"联系在一起的。看到了，就能够控制了，或者说就觉得自己已经控制了。比如，包括鲍德里亚在内的很多思想家都分析过一个后现代语境中的战争场景：在参战的美军士兵眼中，海湾战争变成了类似电子游戏画面的视觉景观，敌人只是导弹雷达屏幕上一个个移动的光点，杀戮的动作仅是按一下导弹发射按钮。这一切可以清清楚楚地在屏幕上看到。当这一过程被看到之后，所有人都认为自己了解甚至掌握了战争。用海德格尔的话来说，战争作为图像被摆置在主体面前，这正是视觉文化语境下的战争形态的呈现。

二、以"物理介质"为基准的视觉文化

如果说"肉眼观看"开启了人类建构社会视觉文化的旅程，那么媒介技术的发展则会使得视觉文化结构更为复杂，

内涵更为丰富。在社会功能实现层面，因为媒介技术的发展，视觉文化开始出现分化，视觉技术开始定义不同类型的视觉文化——当技术被嫁接在视觉上的时候，一方面人们一定能够比单纯使用肉眼看到更多的东西，另一方面这种"观看"会形成新的观看方式进而形塑新的生活方式，用麦克卢汉的话来说，一种新的价值评估的尺度形成了。

如果考虑观看对象性质的区别，我们可以将与"视觉"相关的技术分为两类：一是观看的技术，即用以延伸肉眼观看能力的技术；二是视像的技术，即制造和传播各类视觉文本的技术。

我们首先来看观看技术。

人有不断衍生的观看欲望，也就是说，希望能够看到越来越多的事物。如前所述，"看到"就意味着"控制"和"得到"。但是，肉眼的视力是有限的。因此，就像发明各种技术工具增强人们各方面的能力一样，人们在很早以前的时候就开始发明一些观看工具以增强自己的视力，这形成了眼镜、望远镜、显微镜等一系列技术工具。这类工具的逻辑是将原本看不清楚的东西看得更清楚。"看不清楚"的原因一般是观看对象体积太小或者距离太远。所以，视觉技术的发展方向就是将体积小的物体放大，或者将距离远的东西拉近。于是，一个非常重要的视觉技术出现了，就是镜片。镜片的出现，是以玻璃制造技术为基础的。早在中世纪，就出现了一种名为"玻璃宝珠"的东西，它和今天的放大镜很相似。这种"宝珠"在上了年纪的僧侣中很受欢迎，因为他们

需要放大经文上的字体让自己看得更清楚。印刷术的发明，让人们对眼镜的需求激增，这又大大地扩大了镜片的市场，镜片就此成为人们改善视力的重要工具。人们逐渐发现，不同厚度的镜片改善视力的效果是不同的。这样到了13世纪后期（约1289年），意大利光学家阿尔马托和斯皮纳发明了眼镜。还有一种说法眼镜是13世纪中叶英国科学家培根发明的。不管怎样，在随后的几百年间，美国发明家本杰明·富兰克林、英国天文学家乔治艾利等人进一步优化了眼镜的功能，眼镜逐渐具备了矫正近视、远视、屈光等方面的功能。

而镜片技术的进一步发展则为望远镜、显微镜等技术设备奠定了基础。望远镜现在公认是伽利略发明的，他在荷兰、法国等发明家的启发下，通过凹透镜和凸透镜的组合发明了能将远处物体放大看清的望远镜。显微镜是荷兰科学家安东尼·列文虎克发明，他也发现通过不同透镜的组合可以将物体放大很多倍，多到足以展示微观世界的细节，比如血液中的血细胞以及微生物世界中的细节。望远镜广泛地运用于军事、探险、地质考古等诸多领域，而显微镜则直接开启了人类现代生物学的大门，人们开始通过观看直接理解和把控诸如细菌、病毒乃至分子等微观世界的奥秘。

"看见"意味着理解和掌控，意味着人们自身视野的拓展乃至生存空间的变大，这是视觉技术显而易见的意义。但它的意义不限于此。人们在使用技术的同时，从身体到精神都会按照技术的逻辑，或者说是按照技术的客观规律做出相

应的调整。从这个意义上说,"用好技术"是硬币的一面,"适应技术"是硬币的另一面——人的"主体性"就此发生变化,这种变化会逐渐延伸到整个社会文化层面。这个时候,观看技术就开始形塑自己的视觉文化。比如,望远镜可以让人远距离观看对象,让观看对象被观看,自己却浑然不觉。显微镜被用以观看微观世界。观看者和观看对象之间因为彼此体量差别太大,故而观者也可以假定观看对象对"自己被观看"这件事情浑然不觉。于是,这种观看结构给观者带来了一种"权力感"。这就形成了或者说是"异化"出了两种不同的视觉文化:一是"窥视"的文化。"窥视"意味着看到了自己原本没有能力或者不应该看到的人或事物。在这种语境下,用望远镜等技术窥视就不仅仅是为了认知和控制,而是为了满足压抑在观者内心的一种隐秘甚至变态的好奇心。希区柯克的电影《后窗》就将这种变态好奇心的满足描绘得惟妙惟肖。二是"监视"的文化。监视意味着观者始终将观看对象置于自己目光范围内,并有能力随时干扰和控制观看对象的行为,这是一种通过观看达到极致控制的状态。窥视和监视作为人类精神底层的观看欲望,随着视觉技术的不断发展也在不断地被激发出来。

其次,我们再来看视像技术。

所谓视像,就是人的眼睛可以看到的所有形象的统称。望远镜、显微镜是直接的"眼睛延伸"的工具,它们增强了人的肉眼的观看能力。但是,这类工具还是主要用于解决人们在观看"现实真实世界"过程中出现的问题。除此之外,

人类还拥有另外一种拓展视野的能力，即创造想象的虚拟视觉世界，也就是一个视像符号的世界。视像是人用技术对自然世界或想象世界的一种"视觉捕获"，最能表现这一含义的意象工具是照相机的取景框。我们知道，摄影的过程将拍摄对象纳入相机的取景框中，然后按快门"捕获"这一拍摄对象的视觉形象。取景框既是一种实实在在的工具，又意味着一种视觉思维方式。事实上，所有视像的创作和生产都必须有这种取景框思维。这就是，所有视像——绘画、照片、电影镜头、电脑界面都是有边界的，也就是说它们都是被线条框定的图像框。在决定捕获这幅视像之前，创作主体必须先在思维层面将这个"框"勾勒出来，也就是确定一幅视像的边界，然后再想办法去实现它——要么用画笔勾勒，要么用相机、摄影机拍摄，要么用电脑软件制作。

人类制造视像符号的能力古已有之，或者说，建构"取景框"是人们古已有之的能力。这种能力是从"绘画"开始的。比如，在北美西部大湖地区，史前时期的阿尔衮琴人部落已经发展出了标准的人形的画法，而有些部落则专门发展出关于"敌人"的人物造型和符号。在图画的基础上，原始文明进而衍生出相应的象形符号，用以表达更为明确的含义和情感。这些探索可以说是人类绘画的先声。[1]

绘画是人类最早发展出来的制造视像的技术，这一技术

[1] 参阅［美］弗朗兹·博厄斯著，金辉译：《原始艺术》，贵州人民出版社2004年版，第108—110页。

具有如下功能。第一，绘画绘制出来的图像是某种真实事物的符号指称。贡布里希和苏珊·伍德福德在谈及绘画起源的时候都不约而同地谈及了图像在史前文明就具备的一个功能：真实的人或事物的替代品。比如很多原始宗教中都有这样的原理：把针刺进一个酷似某人的布娃娃，这样就可以伤害那个布偶所代表的人了。伍德福德甚至推断"洞穴画的作者也许希望：抓住画在洞壁上的野牛，就可以抓住真正的野牛"[1]。第二，图像能够呈现想象中的场景和事情，叙述当下用肉眼看不到的历史和未来、天国和地狱等等现实中并不存在的世界，比如教堂里的宗教绘画。第三，图像可以用自己的物理元素如线条、色调、结构，动态的影像还可以通过影像流动速度等等直接表达感情和情绪，比如杰克逊·波洛克的抽象表现主义的绘画。

进而由绘画奠定的图像传播的三大功能的实现——指称、叙事和抒情一以贯之地出现在人类整个视像传播史发展过程中，并且随着技术的发展不断表现出崭新的形态。西方绘画经历了从湿壁画、版画、油画的工具演化的过程。到了19世纪，从摄影术开始，视像技术开启了自己革命化的现代变革。摄影、电影、电视、录像，特别是到了1990年代，计算机、VCD、网络视频等数字技术的出现，人们控制、使用图像传播的能力更是达到了一个崭新的高度，也正是在这

[1] [英]苏珊·伍德福德著，钱乘旦译：《剑桥艺术史：绘画观赏》，译林出版社2009年版，第2页。

100多年间，由上述视觉媒体技术开启了所谓的视觉文化的时代。

　　上述新技术不仅带来了新的视像构成的图像的世界，更重要的是它开启了人们观看"现实世界"以及理解"看不见的世界"的崭新方式，进而形塑了相应的生活方式乃至文明生态。比如，电影技术放大了人们的"窥视"欲望。如前所述，望远镜技术也是能和"窥视"联系在一起的，但是望远镜毕竟是一种个人使用的观看工具，而"看电影"既可以是一种个人行为，又完全可以是集体性的社会行为。坐在黑暗的影院中，自身不受干扰，完全安全地观看银幕上他人的世界。这个世界是如此多元和丰富多彩，使得人们"窥视"的视域大大延展。如果是两个以上的人一起去观影，那么看电影就又变成了一种社交行为。"观影"不仅成为社交的桥梁，即让大家有理由在一起交往与互动，更重要的是这种行为还可以就此建构相同的"观看体验"，由此增加彼此之间的凝聚力。电视熔铸了相应的家庭文化。某种意义上，电视类似原始部落中的人们使用的火塘。在遥远的过去，每当夜幕降临，劳作一天的家人就围坐在火塘边聊天，后来火塘变成了煤油灯、蜡烛、电灯等等，总之，火焰代表的"光明"和"温暖"成为凝聚家庭成员的一个介质。电视诞生后，它似乎继续承担了这种功能，但是从本质上，它又终结了家庭中的这种功能——家庭成员们虽然还是聚在一起（围坐在电视前），但是他们之间再也不互动了，而是一起盯着屏幕看，即便是有所交流，也是围绕着电视节目信息而展开。可以

说,电视暗暗地置换了家庭交流的文化结构。而电脑和手机的普及又终结了电视建构起来的这种家庭文化结构,家庭成员们不再聚在一起接受共同的视像,而是每个人都沉浸在各自建构的视像信息中。

总之,"媒介就是信息",新的媒介技术不仅带来了新的信息形式和内容的传递,更重要的是它还塑造了新的信息接收行为和生活方式,而必然带来的是整体社会文化的演化和新文化生态的形成,这就是"技术塑造文化"的轨迹。

三、以"创造技巧"为基准的视觉文化

技术的第三层含义就是创造图像"技巧",它是指画家、摄影师、影视编导等制作者和生产者使用画笔、颜料、照相机、摄影机等图像文本制作工具的理念和方法。使用同样的工具,但基于不同的理念和方法会形成完全不同风格、类型、意义和文化内涵的图像作品,进而形塑不同的社会文化。

"技巧"背后站立着的是一个具有能动性的创作主体。他们中的优秀分子往往会建构相应的视觉表征风格,进而形塑相应的视觉文化。从历史的时间段来看,我们会发现,基于"技巧"的视觉文化比起基于"媒介材质"的视觉文化建构要更丰富、更生动,对于社会文化的建构也更细腻。比如,油画约在 14 世纪就被发明出来了,几百年来画家们使用的工具材料几乎没有变化,无非是画笔、画布、颜料等

等。但同样使用这些工具，不同的画家创作了完全不同风格的绘画。而绘画方法、技巧导致的风格改变，不仅意味着一种新的图像生产和创作方式的形成，更重要的是，它还能通过视觉传播改变整个社会文化的生态和内涵。比如，19世纪后半叶印象派的崛起，其意义不仅在于一种新的绘画技法和美学的出现，而且从更广泛的社会文化的意义上来看，是印象派的画家门用自己的画作提醒当时的人们——世界已经不一样了。首先，印象派画家们是在用自己的画作提醒当时已然被"近代化"了的人们——更值得注意的是自己身边的世界，它们是田野、街道、酒吧里喝酒人的颓废，舞会里狂欢的人群，火车站的喧嚣和钢铁蒸汽的混杂。相反，沙龙画家们表征的那个世界是不重要的，那是一个"对神、英雄以及伟大理念仰视"的世界，已经过时了。其次，印象派画家们还用自己独特的绘画语言向人们传达了一种新的时代情感，这是一种在不断变化的景观给人们感性的冲击，传统社会那种看似稳定、静止甚至给人亘古不变的感觉的环境不见了。这种变化既来自乡村变都市、茅屋变大厦等环境景观的变化，也来自诸如人们从奔驰的火车车窗里望出去看到的不断变幻的景色，繁荣的出版业呈现的插图、漫画、照片等视觉文本给人不断造成的视觉刺激。

所以，正如哈尔斯的洞见：每一个时代又有自己的"视觉性"。也就是说，每一个时代都有自己独特的"观看世界的方式"。而一个时代主流的视觉文本生产者往往是开启这些方式的人，他们用自己发明的视觉技术和技巧奠定特定时

代和社会的视觉文化主题。从这个意义上说,视觉技术革新的背后是一个个图像生产者高扬的主体性。这也就是为什么在视觉文化的演化历史上,每一次技巧的革新往往都意味着"反叛",都是对之前一个时代视觉生产理念和方法的质疑和抛弃。因为只有在这样的格局中,创作者的创造力才能得到最大程度的张扬。还是以印象派为例。印象派之所以伟大,并非仅仅因为他们革新了绘画技巧,更重要的是,他们颠覆了传统画家必须将自己附庸在一个更强大力量上方可实现自己艺术创作理想的职业状态。这种状态被贡布里希称为"美好的往昔",它意味着——"没有一位艺术家需要问问自己到底为什么来到人间。从某些方面看,他的工作一直跟其他职业一样有明确的内容。总是有祭坛画要作,有肖像画要画,有人要为自己的上等客厅买他的画,有人要请他给自己的别墅作壁画。这一切工作,他多少都可以按照既定的方法去干……他一生的职业大致上是安全的。到了19世纪,艺术家失去的恰恰就是这种安全感"[1]。作为这个时代视觉文本生产者的代表,印象派不仅创建了新的绘画理念和方法,而且还建构了一种新的画家身份,这种身份让他们能自己为自己作画——不是画别人要求的东西,也不是画大家心目中认可的东西,而是画自己看到的东西——自己看到的才是最有价值的,这正是当时日益逼近的现代性精神。

[1] [英]E. H. 贡布里希著,范景中译:《艺术的故事》,广西美术出版社2016年版,第346—347页。

在社会文化演化的进程中，优秀的图像的创作者有这样一种能力：直接呈现一个相对于现实世界之外的另外一个世界，这个世界具有一种诱惑力，能吸引人们对它产生认同。于是，图像就具备了一种"权力意义"上的功能："它能够凭借群体对中心图像的认同而把信仰族群的成员凝聚在一起。"[1] 换言之，正是因为大家都身处于同一个视觉文化中，大家接受相同的视像，于是大家才是同一代人，相应的社群和社会才形成。而另一方面，图像的这种功能赋予了画家、摄影师、影视编导等"造物主"般神奇的力量。因为新的视像不仅把大家凝聚在一起，而且能够开启人们新的想象和对可能世界的憧憬。而这一切竟然是由某个具体的人（视觉艺术家或图像生产者）通过创作视觉文本所激发出来的，这使得这些图像生产者自身也具有了强大的文化感召力。可以说，任何一个时代都拥有自己的视觉意义上的文化英雄。只有经历了这一社会演化过程，视觉文化才赋予了时代巨大的能量——各种创新的视觉文本和形象促进社会民众人心思变，进而更有动力进行社会变革。

值得注意的是，并非只有职业的图像创作者才有动力进行所谓的"视觉创世纪"，即自己原创一个与现实世界相对应的理想世界。这种动力根植于普通人的心中。随着视觉技术的发展，我们不难发现，任何人都有能力和动力创造自己

[1] [法]雷吉斯·德布雷著，黄迅余等译：《图像的生与死：西方观图史》，华东师范大学出版社2014年版，第74页。

的理想视觉世界。我们看看微信、Facebook等社交媒体中充斥的海量的自拍照，或者由普通人自己上传的海量的照片、视频，或者在"抖音""YouTube"等视频网站上同样由普通人上传的海量的视频信息，就不难理解：只要条件允许，事实上每个人的内心都已然拥有一个属于自己的理想世界（包括理想自我）的图像需要被创造出来。制作它、表达它进而将其传播出去，让更多的人看到、理解和接受这个世界，是人们内心的一种永恒冲动，媒介技术的不断发展正在愈发满足人们的这一冲动。

第二章 当代中国文化、技术以及视觉性

视觉文化是当代中国文化重要的组成部分，准确理解当代中国文化的含义无法忽略相关视觉文化的分析，反之亦然。我们也可以这么来理解，作为总体性的中国文化是当代中国视觉文化的"文化母体"，视觉文化是视觉技术与当代中国文化相互作用的产物。

关于对当代中国文化的理解，习近平总书记曾经提出的一个论断具有很好的指导性意义——"要正确认识改革开放前后两个三十年"。他指出既不能用前三十年否定后三十年，也不能用后三十年否定前三十年。这就把中华人民共和国的历史分成了两个阶段，即改革开放前和改革开放后——"改革开放前的历史，是党领导全国各族人民进行社会主义革命和建设并取得巨大成就的历史"，而"改革开放后的历史，是党领导全国各族人民成功开创和发展中国特色社会主义的历史"。事实上，习近平在此不仅给了一个当代中国历史阶段的分期，也界定了当代中国社会中两种不同的文化传统：一是由毛泽东等第一代国家领导人开创的新中国的文化。我们通常说，这是一种让中国人"站起来"的文化。这种文化一方面具有国家独立、民族富强等等的意涵，另一方面也有平等与正义的文化追求，集体主义、爱国主义也是这一文化中的重要内涵。这些文化内涵都在当代中国的发展过程中被很好地传承和发展。二是由邓小平等第二代国家领导人开创的改革开放时代的文化，通常认为这是让中国人"富起来"

的文化。这种文化以"市场经济"为中心向各个领域延伸出去，富强、多元、自由、法制、现代治理、民主等价值观都在这一文化体系中得到呈现和进一步的张扬。

特别值得注意的是，改革开放让当代中国文化被赋予了全球化的特性。中国以开放的心态接纳了西方文化。这其中，既有诸如麦当劳、西门子、宝洁这些世界著名商品品牌背后代表的物质文化，也有诸如过圣诞节、泡酒吧之类的民俗文化，更有摇滚乐、霹雳舞、卡拉OK这类艺术文化消费形式。这使得当代中国文化呈现前所未有的包容性和融合性。在这一过程中，我们对西方文化的理解和阐释的过程也颇值得反思和玩味。一方面，改革开放让国门打开，西方社会思潮涌入国内，特别是相对结构完备、体系清晰的西方人文社会科学的理论范式进入中国，一时间为中国学人提供了相当的借鉴意义。另一方面，改革开放的文化具有鲜明的全球化的特色。中国在工业化、城市化等现代化的进程中历经了一些西方社会曾经有过的社会变迁，以及相应的社会挑战。由于西方对于这一切经历得早，相应的理论阐释也诞生得早，一时间，这些理论阐释为中国学者提供了一种简便且似乎有效的阐释工具——这是问题的一个方面。而问题的另一个方面则在于，中国的现代化进程其实远不是西方的简单化复制，这其中有中国典型的本土性的问题，如中国独特的城乡二元格局，以及新农村建设、城市化带来的一系列独特的文化变迁的命题，这些都不是在西方理论既有的范式结构下可以得到阐释的。同时，即便是貌似同一类型的问题，比

如得益于文化产业的飞速发展，中国也出现了所谓的"文化工业"（culture industry），但是不是随之我们就可以直接套用西方的文化工业批判的相关理论来阐释我国的广播电视业、出版业、游戏业等等呢？这也是存疑的。从这个意义上说，我们缺乏一种可以准确阐释我们自己的当代现代化进程的理论话语。

除此之外，当代中国还有第三种文化传统，这就是基于5 000年中华文明的文化传统，也就是我们通常意义上的中国传统文化。中国传统文化的内涵极为丰富，在此不多赘述。值得注意的是，近代以降，我们对传统文化的态度发生的剧烈波动。自鸦片战争以来，中国在与西方交往的过程中屡次受挫，我们一直以来颇为自信的传统文化遭到前所未有的怀疑。这其中，既有文化坚守，又有各种离经叛道。从晚清洋务运动所提倡的"中学为体、西学为用"的探索，到民国初年"古今之争"的思考，再到1980年代关于"传统还是现代""要陆地文明还是海洋文明"的文化论争，在每一次文化浪潮的涌动过程中，传统文化都被一次又一次地摆上前台重新审视和考量。而随着改革开放的深入以及不断取得令人瞩目的成就，一种与西方社会迥乎不同的现代化进程日渐清晰地展现在世界面前。与此同时，"中国道路"的成功使得我们自己对"文化自信"的要求也越来越迫切。2016年7月1日，习近平总书记在庆祝中国共产党成立95周年大会上明确提出"四个自信"，即在中国共产党第十八次代表大会上提出的中国特色社会主义"三个自信"即"道路自

信、理论自信、制度自信"的基础上,正式加入"文化自信"。所谓文化自信就是"对中国特色社会主义文化先进性的自信。坚持文化自信就是要激发党和人民对中华优秀传统文化的历史自豪感,在全社会形成对社会主义核心价值观的普遍共识和价值认同"。在这一表述中,我们不难发现,在"文化自信"的话语内涵中,1949年后形成的两个文化传统被统一表述为"中国特色社会主义文化",而"中华优秀传统文化"的重要性被提到了一个崭新的高度。

当代中国文化的线索是非常清楚的,但是,如果我们深入考量又会发现,当代中国的文化运作又是很复杂的。上述三种文化传统以多元的方式相互作用,形成了丰富多彩的当代中国文化现象、文本和相应的社会效应。而在这种总体性的文化语境中,当代中国的视觉文化表征方面更是呈现了一种丰富性和复杂性。

第一节 主导文化、精英文化的话语力量和视觉呈现

一种文化只有变为社会话语,才有可能拥有一种普遍且深刻的文化影响力,也才会成为时代精神的一部分。只有在这种情况下,文化的视觉表征才会进一步演化为一种"软实力"意义上的力量。

所谓话语是指涉或建构特定知识的方式,它表现为观念、形象和语言实践。按照福柯的说法,"话语建构了话题"——"它控制着一个话题能被有意义地谈论和追问的方法。它还影响着各种观念被投入实践和被用来规范他人行为的方式",同时话语还"限定一种可接受的和可理解的方法来谈话、写作或为人,所以,由于限定,话语也'排除'、限制和约束了其他言谈方式"。换言之,话语提供了人们谈论特定话题、社会活动及社会中制度层面的方式、知识形式,并关联特定话题、社会活动和制度层面来引导人们。[1] 话语是人们进行所有文化实践活动的"前结构",

[1] [英]斯图尔特·霍尔编,徐亮、陆兴华译:《表征:文化表象与意指实践》,商务印书馆2005年版,第44—45页。

它决定了人们的文化行为、表达方式、内容取舍、价值判断等一系列文化实践的内容。从这个意义上说,话语理论是和建构主义紧密联系在一起的。文化一旦形成话语,它就具备了强大的政治、经济等权力(力量),它能够形塑社会共识,熔铸特定时代的"真理"和"知识",进而通过一种"求真意志"或"求知意志",敦促人们在文化表征的层面去追求"真知"。[1] 从表现形态上来看,话语通常表现为语言及其各种语境下的表达。不过,话语的力量体现为它是大于具体句子的意义单位,即话语是决定了特定时代的人、媒体、机构之所以如此表达特定语言的原因。如果我们将各类视像也等同于一种"语言",那么话语与特定视觉符号之间的关系也符合这一规律。

20世纪的中国经历了风云变幻的历史激荡和社会变迁,在这一过程中,政治、经济等诸多力量各自形塑了自己的话语力量。相应地,这些话语也会生产,毋宁说生成了自己的各类文化表征,它们形塑了特定时代的文化生态,而视觉文化成为这些文化生态的亚系统。在本章中,我们将分析当代中国社会中主导文化和精英文化的话语力量以及它们的视觉呈现。之所以要将这两种文化放在一起论述,是因为这两种文化在社会结构中都属于所谓的"上层文化",对于社会民众和其他文化阶层有一种引导和支配的作用,它们也是特定文化的结构、性质的基础性决定因素。

[1] 参阅周宪:《从文学规训到文化批判》,译林出版社2014年版。

一、主导文化话语及其视觉呈现

主导文化话语即特定时期的主流体制的话语，我们也可称之为主导型话语，当代中国社会中的"主旋律文化"就是这类话语建构的产物。主导型话语决定了特定时空内占有主流支配地位的文化系统和文化形态内容、性质和呈现方式。

从思想体系的传统来看，当代中国主导文化话语的源头是经典马克思主义理论。进而，以马克思主义为指导的社会主义文化在当代中国社会中居于核心位置，起着主导作用。这是由我国作为社会主义国家的政治经济制度的本质属性决定的，这些制度包括以公有制为主体、多种所有制经济共同发展的基本经济制度，以及人民代表大会制度、中国共产党领导的多党合作和政治协商制度、民族区域自治制度、基层群众自治制度。而主导文化话语得以生成和发展的土壤就是相应的"主导文化"，也就是我们通常意义上的"主旋律文化"，这种文化的功能的发挥基于通过具体的文化作品体现出一种紧跟时代发展的主要潮流。特别是，体现在热爱祖国，弘扬民族优秀文化，积极反映正面的、沸腾的现实生活。这种艺术和文化的创作具有表现无私奉献精神的创作基调，进而达成能够激发人们追求理想生活的意志和催人奋进的力量。

主导文化拥有自己独特的创作路径和体制支持。比如，由中共中央倡导、中共中央宣传部组织实施，旨在弘扬主旋

律、推动优秀精神文化产品创作生产的"五个一"工程,就是典型的主导文化的创作机制。每年一次,由各省市自治区、部委、中国人民解放军总政治部等制作、推荐和申报文艺作品,最后评选出5个艺术领域的文化佳作,它们分别是一部好的戏剧作品、一部好的电视剧作品、一部好的图书(限社会科学方面)、一部好的理论文章(限社会科学方面)、一部好电影;并对组织这些精神产品生产成绩突出的省、自治区、直辖市党委宣传部和部队有关部门,授予组织工作奖。对获奖单位与入选作品,颁发获奖证书与奖金。这就是"五个一"工程。作为一项全国性的文化活动,"五个一"工程对主旋律作品的创作起到了巨大的推动作用,它一方面赋予了主导文化以崇高的社会意义和文化价值,另一方面它也建构了自己独特的创作方法和审美趣味。比如,现实主义的创作原则在"五个一"中得到了很好的贯彻,重大革命历史题材的作品颇受青睐,以爱国主义为核心的民族精神得到了一以贯之的弘扬,优秀的传统文化如戏曲艺术广受重视,等等。

主导文化因其功能和使命也形成了自己独特的视觉表征策略。一方面,主导文化要形塑主流的时代精神,发挥文化引领的作用。它不仅要具有先进正确的价值导向,更要追求相应的审美效果和社会效应。因此,主导文化在人物的视觉表征方面特别重视形塑时代英雄,尤其是赋予主角相应的"奇理斯玛"的光环。这特别体现在重大革命题材的影视作品中,比如对革命领袖的形象塑造。而在现实题材作品的视

觉表达过程中，赋予普通人以符合时代的英雄气质也是常见的视觉表征手法。另一方面，主导文化要产生良好的文化效应，社会传播的效果不可忽略。因此，为了达成自己的传播目标，实现自己的文化功能，主导文化往往会借鉴其他文化范式的传播手法，最常见的办法就是将大众文化的力量整合进来形塑更具传播力的视像信息。比如，2009年和2011年，为了呼应新中国成立60周年和中国共产党建党90周年的主题，中国电影人推出了两部主旋律电影《建国大业》和《建党伟业》。在这两部电影中，导演并未像之前拍摄主旋律题材影视作品那样聘请特型演员来扮演相应的历史人物，而是邀请了一大批影视明星扮演观众心目中耳熟能详的历史人物，如让著名影星刘烨扮演毛泽东，许晴扮演宋庆龄，陈坤扮演周恩来，台湾影星张震扮演蒋介石，香港影星周润发扮演袁世凯，等等。从外形、容貌相似的角度来看，这些演员未必与他们扮演的历史人物最相似，但是这些演员早已凭电影、电视剧等大众传媒载体广为民众所知，他们出演著名的历史人物，这本身就成了这两部作品的市场卖点。所以，当这两部主旋律电影公映之后，均取得了很好的社会传播效果。

二、精英文化话语及其视觉呈现

"精英"——elite在西方文化中的原初含义是"被挑选"。在宗教文化的氛围中，它被赋予了"被上帝拣选的

‘最优秀’"的人的含义。作为一个含义相对固定的概念，"精英"意指的对象也历经了一个历史变迁的过程。刚开始的时候，"精英"主要是指国王、贵族等上流社会阶层，他们拥有财富、权力和社会地位。同时，相对于中下层的平民，精英阶层也拥有了更多的精神享受和文化消费资源，他们占有更多的书籍、艺术品，可以任命或者雇用知识分子、艺术家等等为其工作，因此他们普遍被认为在精神层级和智识层级上也比普通人更高级。这一时期，精英和贵族基本是一致的。这类精英，我们姑且称之为"传统精英"。

在西方社会，传统精英阶层经历了一个逐渐衰败的过程。比如，在英国，有两场战争被认为是传统精英走向衰落的标志：一是1455年至1485年间的"红白玫瑰战争"，二是第一次世界大战。战争给社会带来了巨大的灾难，同时也给精英阶层带来了毁灭性的打击。由于西方的所谓精英传统强调责任、勇敢，同时他们又是战争的发动者，这使得精英阶层的人士在战争中往往身先士卒，因此伤亡非常惨重。比如"红白玫瑰战争"让交战双方的兰开斯特和约克两个皇族人员大量伤亡；而在第一次世界大战中，以培养精英著称的贵族子弟学校伊顿公学其学生参战人数高达5 679人，而伤亡率高达45%。但这并不简单意味着贵族阶层被重创，平民阶层就崛起了，这一背后有着更深层次的逻辑。这体现在如下两个方面：

一是，不管战争发生的理由多么合理，其结果一定有灾难性的一面：人员伤亡、城镇毁灭、经济衰退、文化损毁。

而所谓的精英和贵族正是战争的策划者和发动者,这就给他们的威望甚至合法性带来了很大的危机。从第一次世界大战、第二次世界大战到战后全球民族独立大潮的涌动,其背后都有对传统精英统治的质疑、失望乃至反抗。正是在这种普遍的社会情绪中,一种新的精英阶层崛起了,这就是知识精英,或者叫思想精英。比如,在法国大革命期间,伏尔泰、孟德斯鸠、狄德罗等人就是这类精英的代表,他们的启蒙思想对"皇权神授"思想形成巨大挑战。知识分子变成了社会的立法者,人们愿意按照他们的思想去行事,制定规则制度,乃至建构国家。也就是说,传统的贵族精英在各种事务中愈发显得无力。在启蒙、理性乃至更复杂深刻的现代性的背景下,人们相信拥有思想和知识的人才是"被拣选"的精英。

二是,科学崛起,教育普及,识字率大大提升,民智开启。在这种背景下,社会形态被演化得更复杂,社会各个领域都需要专业知识管理。不仅传统的贵族和精英无法凭借血统、财富以及所谓的政治手腕等等有效驾驭日益复杂的近现代社会,传统知识分子也难以仅仅凭借总体性的知识系统来应对社会文化问题和挑战。此时,专业人士出现了,专家治理以及专家治国的理念日益深入人心。这就形成了第二种精英阶层,即专业精英。专业精英是指掌握了某一方面的知识技能,特别是那种需要长期艰苦学习的复杂技能的专家。他们不仅被认为在智识上优于普通的平民阶层,还因为他们掌握了一些管理社会、化解问题乃至控制风险的知识、技术和

能力，所以他们成为人们信赖的对象。吉登斯等社会学家用"专家系统"这个概念来描述这一阶层。他们认为，专家系统之所以在现代社会运作有效乃至获得人们的充分信任，基于以下两个原因：第一，大大提升的各种社会产品以及社会服务的品质。在现代社会中，我们每个人当然都可以凡事亲力亲为，但是任何人都不可能精通所有事务，因此对于个体来说，一定是有些事务，甚至大部分事务都是做不好的。此时，社会分工形成所谓的专家系统的意义就呈现出来了。专家只做自己专业的事情，这样专家就有可能把做事的品质提升到"卓越"的高度。我们每个人都可以通过购买或者"雇用"专家系统的服务过上更优质的生活。如此，不仅个人的生活水平会有所提高，而且整个社会的文明程度都会有所提升。第二，"专家系统"是我们每个人对抗现代风险的依赖。进入 20 世纪以来，不同学科领域的学者如卢曼、吉登斯、贝克等人都从不同角度揭示了一个事实，即现代社会是一个风险社会。风险来自两个方面。一是来自整个社会运转的不确定性。一方面，现代社会被前所未有地整合为一个统一体，但它又被社会分工分化成一个个独立的系统。系统与系统之间，个人与系统之间的联系越来越紧密。但是，另一方面，不同系统之间又是相互区隔的，甚至人与系统之间也是区隔乃至隔膜的。这导致了系统与系统之间、人与系统之间的联系存在着相当大的不确定性，一旦沟通与协作出了问题，整个社会的运作就会发生障碍。二是，即便是再科学细致的社会分工也无法满足所有的社会需求。没有被满足的社

会需求一旦溢出社会管理的边界，风险就会演化成危机。面对风险，人们唯一的依赖就是专家。人们不仅依赖专家拿出对抗风险的办法，而且还依赖专家给自己提供安全感乃至精神抚慰。所以，真正的专家拥有崇高的社会地位。从这个意义上说，疾病流行时代的医生，深陷恐怖主义威胁社会中的防恐专家，精于诉讼的律师等等，都是专业精英。

在中国传统文化中并没有"精英"这一概念和称谓，与之相对应的概念是"士"，比如士大夫和士绅。前者服务于朝廷和官僚机构，而后者主要是在民间，特别是在县以下的乡间发挥作用。"士文化"是中国传统的一部分，甚至可以说，是一种极有价值的光荣传统。中国最早的"士"出现在春秋战国时期，当时的战争、内乱不断，致使原有的社会结构发生剧烈变化。一部分没落贵族从旧的等级制度中游离出来，同时一部分庶民通过不同途径从社会下层脱颖而出，进入了社会的高层。于是，在贵族和平民之间就出现了"士"这样一个崭新的社会阶层。相对于贵族阶层以及平民阶层，处于它们中间的"士"这一阶层最重要的特质在于他们拥有的知识。在历史的"轴心时代"，中国的"士"，即诸子百家的思想家们，用思想和观念奠定了自己的社会地位，同时还为未来的"士"提供了一种价值观体系，这就是——"士"的基本责任是"求道"，并将这个"道"贯穿在自己的人生实践中，进而推广到整个社会系统中去。比如，儒家把仁义作为君子之道，这是儒士应当遵循的准则。而在君子之道之外，还有一个更高层级的"天道"的存在，国家、帝王、社

会都得遵循这个终极之道。道家把自然作为终极之道，这是整个自然宇宙运作的终极法则。墨子明确提出要遵守"先王之道"。法家的韩非子在其《守道》篇也承认道是万物之始、万物之源。"士"的责任就是对"道"的不懈追求，对"道"的价值的坚守。这也形成了"士"在历史进程和社会变迁中权力的来源——坚守"道统"。换言之，"士"手中的"道统"和统治阶级手中的"政统"形成了一种二元并置的关系，共同决定了中国古典社会的文化结构，这也构成了作为知识精英的"士"与作为政治精英的"皇权"共治国家的格局。甚至，"道统"比"政统"的生命力还要强大——王朝可以更迭，但是"天不变，道亦不变"。按照顾炎武的说法，就是"亡国"并不可怕，可怕的是"亡天下"。"亡天下"就是道统的崩溃。由此可见，"士"的文化形塑了中国知识分子作为文化精英的一个优良的传统，即"天下兴亡、匹夫有责"的情怀。

改革开放为中国的知识分子提供了崭新的舞台。1979年6月15日，邓小平在中国人民政治协商会议第五届全国委员会第二次会议上提出"知识分子是工人阶级的一部分"；而他在1988年会见捷克斯洛伐克总统胡萨克时干脆说到——"科学技术是第一生产力"，这再次肯定了知识分子，特别是专业知识分子的作用和地位。正是从这一时刻开始，当代中国知识分子开始形成自己在新时期独特的身份。即一方面，中国知识分子不再需要依附其他的社会身份（如工人、官员等）发挥作用；另一方面，随着中国现代化进程的

深入，社会专业分工也越来越细致，专家型知识分子开始扮演越来越重要的角色。"出了问题找专家"逐渐成为一种社会共识，专家们的观点开始直接触达公共议题和社会民众，精英文化开始变成社会文化的一部分。

一般情况下，知识分子从事专业的科研和技术工作，一般只在自己的专业领域内活动，他们的工作和普通民众的距离间隔较远。因此，知识分子不太容易形成自己的社会话语。这种情况随着现代社会的深入演化则不断发生变化。特别是，随着大众传媒的兴盛塑造了独特的公共话语空间，涉及广泛民众利益的事务不再仅有管理部门决定和处理，它们被形塑为相应的"公共议题"放在新闻媒体或社交平台上供人理解甚至讨论。这个时候，作为专家的知识分子的作用就非常重要。他们可以从专业的角度做出解释和判断，还可以通过这种解释和判断形成对公众的引导力量。出于对专业知识的信任，公众在相关议题方面也因此更容易信任专家，这种信任甚至超过了主管部门和官员。

而就当代中国视觉文化而言，知识分子所建构的精英话语的视觉表征和中国电视事业的发展紧密联系在一起。1980年代，知识分子的话语力量首先以参与创作的方式开始进入电视传播领域，这形成了中国电视发展史上独特的"文人电视"的时代。顾名思义，参与"文人电视"文化建构的主要是人文学科领域内的知识分子。某种意义上，这也是"士"的传统在当代中国社会中的一种延续。1980年代，中国文化产业还不发达，文化机构的商业属性并不明显，文化建设

首先强调的还是社会责任。这一要求同样贯穿在电视文化的建构方面。正如夏衍1981年在全国电视编导经验交流会上的发言:"电视是最富群众性的传播媒介,在这方面没有任何工具能够超过电视。电视剧对促进现代化的实现,对提高人民群众的道德、情愫,建设社会主义精神文明,具有直接的影响,负有光荣和重大的责任。"[1]在这种背景下,知识分子参与电视节目创作,这种参与被认为是一种文化责任的担当与传承。比如,1984年中央电视台拍摄古典名著《红楼梦》,剧组请来周汝昌、王蒙、周岭、曹禺、沈从文等多位红学家参与剧本创作。之所以要请学者来把关电视剧,很重要的一个目标是要通过"文化建设"满足人们的"精神需求",进而提高人们的文化欣赏水准。因此,学者们给《红楼梦》这样的电视艺术作品设计的创作思路是"忠于原著"。所谓"忠于原著"不只是遵照原著中的人物设定和故事情节,更重要的是要呈现原著的文化意蕴。而到底什么是"原著的文化意蕴"——这个则是由知识分子即红学家们的话语决定的。类似的情况也突出体现在这一时期的专题片的创作过程中。中央电视台在80年代陆续拍摄了《话说长江》《话说运河》《黄河》等一系列的大型电视专题片。这些电视片不仅将理想主义和唯美主义有机融合,而且在电视纪实的同时更强调思想性。比如:《话说长江》是"在对一种理想

[1] 张庆、胡星亮主编:《中国电视史》,中央广播电视大学出版社1996年版,第241—242页。

主义精神、情感的塑造和传递上,在对自然美和崇高美的追求上,达到了一个在它之前未曾有过的波峰。播出持续了半年之久,爱国之情和民族自豪感是'长江热'的坚实基底"[1];《话说运河》则如总编导戴维宇所言:"希望通过电视节目去追溯我们民族的悠久历史,志在表达中国人民创造东方文明的艰苦历程……去话说运河身上所凝聚的中华民族的智慧和散发出来的人情味与乡土气。"[2] 这些电视创作的观念是在具体的镜头采集之前就已经确定了的,而承载观念的电视脚本撰稿则是体现了鲜明的人文知识分子的旨趣。

从 1990 年代开始一直到今天,专家型知识分子开始走上电视屏幕,作为主持人或者嘉宾参与电视节目的制作和传播,电视知识分子的名号就是在这一时期被打响的。刚开始的时候,专业知识分子还是秉持着人文知识分子的理念出现在电视场域中,进而展示一种文化使命,这其实还是"士"的传统。比如,1990 年代央视的名牌电视专栏《东方时空》中有一个子栏目叫《东方之子》。这个子栏目就呈现了专家、学者和知识分子的专业风采。比如,它曾经系统性地推出过"中国大学校长"系列访谈。不过,相对于 1980 年代红学家参与拍摄电视剧《红楼梦》——彼时知识分子是电视文化的直接创作者,而此时知识分子变成了电视节目的创作题材和内容。或者说,在 1980 年代,知识分子还可以成为电视文

[1] 朱羽君、殷乐:《生活的重构——新时期电视纪实语言》,北京广播学院出版社 1998 年版,第 52 页。
[2] 同上,第 69 页。

化的把控者，而从 1990 年代开始，他们反过来成了电视媒介创作的素材和题材。

而更为引人注目的现象则是电视知识分子的角色的出现。按照法国社会学家布尔迪厄的观点，电视和知识分子虽然可能分属大众文化和精英文化的两个不同的文化圈层，但是它们之间并不是相互排斥的，反而它们之间有相互依存的关系：一方面，电视等媒体为知识分子提升其文化资本提供了场所，知识分子可以利用电视增加自己的文化资本，获得更加强大的社会影响力；另一方面，媒体又利用知识分子来提高媒体的"收视率"，因为观众在收看电视节目的时候，专家的意见对于他们来说也是非常重要的，尤其是面对一些比较复杂的问题、现象分析的时候，观众更会倚重相应的专家来帮助释疑解惑，其结果就是电视与知识分子双方实现"共赢"。

从 1990 年代后期开始，这种"共赢"的局面在中国电视界也开始出现。这主要体现在以下两方面：第一，知识分子以专家、学者的身份直接参与节目的制作，利用自己的专业知识助力完成节目制作。比如，国防大学教授张召忠长期担任中央电视台军事节目的专家评论员，参与伊拉克战争、科索沃战争等一系列战争新闻的报道。经济学家郎咸平和深圳卫视合作，主持《财经郎眼》的节目，以自己经济学家的身份解读各类经济现象。第二，专家和电视机构合作，直接将讲坛搬到电视屏幕上，这是特色更为鲜明的一类"电视知识分子"。比如，央视从 2001 年开始推出固定栏目《百家讲

坛》。这档节目直接将大学教授、专家学者邀请上电视，就某一个系统话题展开讲授。《百家讲坛》捧红了一大批专家学者，让他们在电视屏幕上强化了自己知识分子的形象。在央视这个舞台上，厦门大学教授易中天讲《三国》，北京师范大学教授于丹讲《论语》，北京大学教授戴锦华讲《中国电影百年》，作家刘心武讲《红楼梦》，著名管理学者曾仕强讲《易经》，他们都在这里塑造了自己作为一个专家、学者独特的视觉形象。一种知识精英的话语，前所未有地通过电视媒介以一种视觉化的形式呈现了出来。但同时，相关的问题也出现了。舆论一直有对这些专家学者的各种批评，诸如表述不严谨、阐释不够深入、知识点有错误等等。这些专家有的会出来辩解几句，有的则听之任之。但无论如何，这其实反映了人们精英话语对媒介化、视觉化之后的一种从情感到判断方面的不适感。其背后，则是当代中国社会知识分子身份的变化。

知识分子走上电视屏幕成为视觉文化构成元素后，原有知识分子的文化也发生了变化。在一定意义上来说，知识分子的文化丧失了自己独立的品格。这体现在《百家讲坛》之类的电视节目首先要遵循电视媒体以及电视媒体背后的大众文化的逻辑，然后才是遵循精英文化的逻辑。这使得被电视媒介化的知识分子必须调整自己的知识表达方式。而对于电视媒体来说，尤其是对于中国采取的"事业单位、企业管理"的电视媒体管理模式来说，追求良好的传播效率即收视率经常是第一位的。因此，知识分子传播知识的立场进而也

就发生了相应的变化。如果说，知识分子是文化精英——无论他们是那种思想类的知识分子，还是专家型的知识分子，他们都因为拥有"知识"而在智识上与普通民众拉开距离。某种意义上，他们是居高临下地向民众传递自己的知识乃至思想。但是，在电视媒介传播系统中，观众的需求是第一位的。所有知识的传达必须以观众"打开电视机并锁定相关频道观看"这样的收视行为为最终目标。从这个意义上说，知识类电视节目是将知识的逻辑纳入了电视传播的逻辑。比如，《百家讲坛》在选题的时候，要顾及观众的理解能力和兴趣，这就是在电视上鲜有科技类的知识传授节目的原因——对于普通观众来说，这类节目理解难度相对较高；更重要的是，这类节目往往趣味性较差。再比如，这类电视节目会依据观众收看电视的习惯而非知识传授的规律来设计、编排整个节目结构。在表达过程中，强调"讲故事"，淡化甚至取消"理论分析"；强调"以情动人"而非"以理服人"；强调节目每进展一段时长后，就必须出现一个"刺激点"，这个刺激点会让观众瞬间兴奋起来，而弱化整个知识体系建构的完整性。可以说，在这样的语境下，精英话语难免会有被"娱乐化"的趋势。

随着数字时代和网络时代的来临，精英话语也拥有了自己更多元化的表达方式。比如，随着Web2.0和Web3.0时代的来临，互联网成为精英话语最重要的表达平台。他们拥有了更多表达自己观点和意见的路径和通道——博客、微博、微信公众号等等。同时，他们也拥有了多元的视像展示

空间。比如，通过公开课的方式直接将自己的课堂搬到互联网上，直接让更多的人通过网络听讲的方式接受和学习。在诸如 TED 演讲舞台这样的网络平台上公开发表自己的看法，或者干脆开创自己的自媒体公众号平台，借此发表自己的看法。还有一些知识分子是通过参与网络视频节目传播自己的思想。但是，与电视时代不同，基于数字技术和网络技术的精英文化的传播显示出一种无可奈何的"圈层化"的结构生态。和电视时代，知识精英的话语以"大众传播"的规模和力度对社会产生了强大的社会效应相比，网络时代的知识精英们更多的是凝聚粉丝，进而建构起自己传播的小圈子，然后通过圈子不断扩大的方式进而提高自身的影响力。

第二节　市场话语与大众文化

改革开放开启了中国社会市场化和商业化的进程，社会主义市场经济体制建立起来。在这一过程中，既有国有企业、民营企业、外资企业、个体经营等不同市场主体的出现，也有成立"上交所""深交所"等机制的深层次改革，更有诸如经济法、产权法等法律的制定及其背后一整套市场经济法律体系的建构。在这一切的背后，则是深刻的社会变迁，如工业化带来的人们的身份的变化，都市化带来的人们生活总体环境乃至生活方式的变化，新农村建设带来的传统农村社会的转型，全球化带来的人们迁徙的便利，进而前所未有地拓展了自己的视野和生活空间。而这一切反映在文化建设与变革方面，最突出的一点就是我们形成了自己的大众文化。

一、大众的出现

大众文化形成的前提条件是一个现代大众社会的形成，而它们都离不开大众的出现。所谓"大众"，即人们大规模地聚集在一起形成的人群状态、社会形态乃至文化生态。但

是，"大众"并非意味着人们简单地在物理空间上的聚集，而是被一种社会变迁和文化演化的力量推动，深度融合在一起的状态。从一般意义上来看，大众的形成是和工业化、都市化的进程紧密联系在一起的，是现代性社会演化的产物。随着现代性的进程不断深入，出于大规模工业生产、便捷的商业交换以及有效社会治理等方面的需要，人们从农业社会散居乡间的状态中走出，聚居在现代化的城市中。按照城市运作的逻辑法则，接受教育，获得技能，进而拥有职业，以自己的劳动挣取工资，进而和其他社会成员形成交换关系。换言之，正是人们在城市中的聚居形成了所谓"大众"，他们既是独立的个体，拥有原子化家庭这样的私密的生活空间；同时，他们又共处城市运作逻辑的支配下。特别是，构成大众的个体尽管彼此差异巨大，但是他们往往拥有相似的生活节奏。比如，一个职业人士每周五天工作日，每天朝九晚五的工作状态。固定的工作节奏也会带来固定的休闲时光——人们的休闲以及相应的业余文化生活就会集中在晚上以及周末或法定节假日进行。于是，文化的集中消费引发了大规模文化生产的需求。文化产品不仅仅是画家、作家等文化创作者个人灵感激发后的创作，也不仅仅是王公贵族基于丰厚的物质财富和高级社会地位基础上的奢侈追求，还是社会需要海量的文化产品满足普遍意义上的、非特定的大众的文化需求。正是在这种社会逻辑的运作下，文化产业应运而生，它在满足受众普遍需求的过程中，酝酿并建构了大众文化。

当代中国社会中"大众"的形成则经历了一个独特且相对曲折的过程。新中国成立之时,北京、上海、广州、武汉、重庆、南京等大城市已然颇具现代城市的规模和气派,它们的发展大都从晚清开始,走过了一条曲折的都市近现代化的道路。而新中国所实行的计划经济制度、社会主义政治制度以及相应的社会治理制度又为它们形塑了独特的城市文化。在这种城市文化中,后来司空见惯的"都市大众"并未出现,而是形成了一种独特的市民文化。比如,1949年之后的北京就形成了胡同和大院两种文化。胡同里居住的是老北京人,也就是所谓的"北京土著",他们是老舍笔下那些京味十足的北京人。作家刘心武对1949年后"北京土著"的特点做过详细的概括:就其政治地位来说,不属于干部范畴;就其经济地位来说,属于低薪范畴;文化水平较低;大多数从事城市服务性行业或工业中技术性较差的体力劳动等工作;就生活方式来说,还保存着较多的传统色彩;等等。[1] 而大院里居住的则是新北京人,就是新中国成立以后随着解放大军进入北京城的城市管理者,他们是新中国的政治精英和文化精英。北京的大院分为两类,一是党、政、军领导机关和中央各部委或所属的机关部门;二是科学、文教单位、艺术团体(也就是通常意义上的事业单位)等部门。大院形塑了北京新的都市空间景观——"在西长安街的延长线上,从木樨地北上,经白石桥到中关村……没有胡同

[1] 参阅刘心武:《钟鼓楼》,人民文学出版社1985年版,第122页。

和披着灰瓦的平房,也没有坐落在低矮的平房之中的王府或庙观。在这昔日的城外荒郊,大道两边,围墙连着围墙,院落连着院落。轿车进出的气势不凡的大门,显示着院落的身份"[1]。

1949年之后,北京的这种新城市格局的形成,形塑了一种具有"区隔性"的市民文化。而现代意义上的都市大众也不可能在这种文化氛围下形成,这体现在以下两个方面。首先,大院和胡同共同形塑的文化是区隔性的,而都市大众的形成有赖于一种交融性。胡同文化所代表的老北京以及大院文化所代表的新北京,不仅在地理空间上是相互区隔的,而且这两个空间中的人在生活和工作中也鲜有交集。甚至在语言这种最能彰显身份的文化元素上,新北京和旧北京之间也出现了差异。"区隔"让两类人群身上被标注了明确的身份标签,"大众"的一个最重要的特点——匿名性就不可能出现。其次,在计划经济体制以及相应的社会管理体制下,个体的流动性被限制。同时,由于一切都是被"计划"的,所以人们也没有介入社会公共事务的主动性。比如,每一个大院往往都是一个功能齐全的小社会,学校、邮局、医院、粮店、银行等一应俱全,这意味着各种日常生活的需求都要通过单位这种体制性的力量获取。个人被配给什么样的生活资源,这完全是由上级和组织决定的。这种情况反映到文化

[1] 杨东平:《城市季风:北京和上海的文化精神》,新星出版社2006年版,第172页。

建构方面,就是普通人没有积极性甚至没有能力建构自己的文化,而是自然而然地随大流。

"区隔"和"缺乏流动"不仅仅存在于城市中,在相当长的一段时期内,在整个中国都是普遍存在的。这体现在广泛存在的户籍制度限制了人们的流动自由,体制性的工作制度限制了人们的工作选择自由等等,这些限制随着改革开放的进程而逐渐被淡化甚至取消。农民可以自由地迁徙到城市工作生活,不同城市之间的居民也能够自由地相互流动。外资经济、民营经济等多元经济发展模式的建立,大大提升了人们选择职业乃至选择生活方式的自由度。于是,人们的工作行为、日常生活日渐和早年的体制性的限制脱钩。在这种情况下,人们获得了一种建构自身文化身份的主动性。这其中有两重含义:第一,人们走出自己原本被各种力量制约的小圈子,进入了一个更大的社会空间中。第二,由于这种自由流动,社会中出现了一些人们都愿意去的公共空间,在这些空间中,人们是匿名的、平等的,享有同样权利的——从酒吧到诊所,从美术馆到音乐厅,从市民广场到电影院,乃至在虚拟的信息空间中大量聚集着作为信息受众或用户的"个体"的匿名性存在。只要进入这样的场域,人们就会成为大众。而各种体制性的力量也愿意将他们看成大众——他们是商家眼里的"消费者",城市管理者眼中的"公民",传媒眼中的"受众"。就具体的个人来说,他们每个人各有各的身份、爱好、性格——是活生生的具体的人。而当进入现代社会,他们就会不由自主地遵循一种普遍性的社会逻辑规

则。于是,被社会逻辑规则整合的海量个体就变成普遍意义上的大众。在改革开放的风云际会中,中国不同规模的城市的崛起,城市公共空间的塑造,不同性质经济体的诞生、发展和完善——正是这样的外部环境塑造了当代中国社会中的大众。正是有大众的形成,大众文化才有可能出现。

二、大众文化与文化产业

"大众"的出现是大众文化形成的一个维度,即人的维度。同时,大众文化的出现还有另外一个维度,就是文化生产和体制建构的维度。我们通常一谈起大众文化,脑海中率先浮现出来的是一系列的媒介和文化机构:广播、电视、电影、通俗报纸、流行期刊、出版社、广告公司等等。的确,它们不仅是大众文化的生产主体,还是大众文化的传播主体。它们拥有编辑、记者、作家、编剧、导演、设计师、创意人士等这样的文化产品的生产者和创作者,还拥有印刷厂、视频编辑室、拷贝制作工厂等大规模的文化产品生产机构,同时还拥有广播网络、报刊发行网络、电影院线这样的传播渠道。这意味着,文化经由这些媒介和机构运作之后,一方面可以产出海量的文化产品,另一方面这些产品的社会推广有着明确的去处和效益。换言之,大众文化的信息会以一种大规模社会散播的方式到达数量庞大的大众手里。此时,"大众"就变成了"受众"。于是,一种群体性的信息接收行为出现了。无论从源头还是终点,一个社会的文化信息

和活动从创意、生产、传播、接受都形成了一种规模化效应,这形塑了一种总体性的文化,这就是大众文化。

周宪认为,当代中国的大众文化兴起于改革开放初期的 1980 年代,历经了"抢滩、构型、扩张"三部曲。之所以有"抢滩"的阶段,是因为事实上早在晚清时期,中国已经形成了上海、北京、天津、广州等大城市,这些城市中已经有了一定规模的市民文化。只是,在这些城市中只有"市民",而没有所谓的都市"大众"。这一方面是因为这些城市的生产方式和社会分工水平还相对落后,并未形成稳定、规范的现代都市的运作逻辑;另一方面也和形塑大众集体意识形态缺乏有关,而其背后更深层次的原因则是大众传媒技术乃至整个文化事业的不发达,以及普遍的基础教育的缺失。而到了 1980 年代,上述两个条件已经基本完备,大众文化才以前所未有的力度"抢滩"登陆中国社会。第一,新中国成立以来就开始了国民基础义务教育工程建设。1956 年颁布的《全国农业发展纲要(草案)》规定:按照各地情况分别在 5 年内或者 7 年内普及小学义务教育。1982 年颁布的《中华人民共和国宪法》规定:国家举办各种学校,普及初等义务教育。而到了 1986 年,《中华人民共和国义务教育法》颁布,我国确认实施九年制义务教育。基础教育的普及广泛地提升了民众的基本文化素养,更重要的是,教育水平的提升大大激发了人们的文化消费的需求。正是在这种不断增长的需求基础上,通俗文学、娱乐电影、电视剧、电子游戏、市民报纸、时尚期刊等大众传媒得到了飞速发展。没有

新中国基础教育的普及,我们很难想象当代中国大众媒介的兴盛,特别是在影视传媒发展起来之前,由通俗报刊和书籍唱主角的传媒产业和文化产业的兴盛。

同样是从1980年代初期开始,我国文化产业得到了迅速发展。这首先得益于在市场经济体系下国家政策的推进。比如1983年,第十一次全国广播电视工作会议制定了"中央、省、省辖市、县四级办广播电视"和"节目四级混合覆盖"的方针,这就是著名的广播电视发展的"四级策略"。这一政策鼓励具备条件的市、县自办无线广播和电视台。各市、县台除了转播中央及省台的节目外,还可自办节目。这样的调整,使我国在原先中央级和省级电台、电视台的基础上,形成了更为广泛、完备的广播电视系统。"四级策略"大大推进了我国广播电视事业硬件建设的发展,尤其是广播电视机构的数量迅速提升,而硬件水平的提升带来了对节目供应的庞大需求。不仅仅是广播电视,这一时期,民营的影视公司和广告公司的兴起,商业广告的策划和制作功能从官方媒体中的剥离,进而大规模地出现商业化的广告公司等等一系列的文化产业领域的变革,都是在相应的国家政策的推动下完成的。其次,在市场经济环境下,文化事业的产业化趋势不可避免。从1980年代开始,包括广播电台、电视台、出版社、报刊社在内的诸多文化机构开始了自己的改制历程,即实行"事业单位企业化管理"的运营方略。这种方略让原有的事业单位参照企业的管理运作方式来进行管理和市场运营——市场容量的扩张和获取利润成为这些单位重要

的管理目标。市场化的导向让文化机构成为在市场大潮中搏杀的企业，具有了发展乃至生存的危机感和紧迫感。与此同时，这也前所未有地激发了它们的创新活力。当广告收入而非行政拨款成为媒体发展的主要收入来源，当票房收入而非国家计划指标决定一家电影制片厂能够拍摄电影数量的多少，当收视率的多少、受众的认可而非上级组织的任命成为一个媒体人（如节目主持人）职业生涯长短的关键因素时，文化企业自动成为社会系统中一个有机组成部分，社会运作和演化会自动赋予它自我发展的能量。

文化产业的发展还得益于现代性语境下民众对文化消费品质的需求。这体现在当代中国文化分化的演化进程中。

改革开放同时也是中国社会文化现代性不断推进的进程，在这一过程中，中国社会也逐渐形成了自己独特的现代文化。现代文化的一个重要特点是"分化"。分化意味着那种具有"元叙事"意义上的总体性文化的消失，每一个文化分支和文化领域都具有自己独立的合法性。文化分化背后更深层次的逻辑是社会分工。科学知识的细分和专业化，形成了社会领域、结构、职业等越来越细致和专业的局面。每一种知识领域中都创作出来一整套足够复杂的只有该领域专家才能理解的术语、词汇乃至整个知识框架，进而每一个领域都拥有自己的职业、专业和事业。社会被细分，不同专业的专家们各自从事自己的专业，各专业彼此配合合作，从而保证整个社会系统的运转。不同的专业领域造就了各自相应的不同类型的社会文化。自然，在整个社会系统中，

文化的创作和生产也被专业化，社会中出现了专门从事文化创作和生产的主体和文化机构，文化产业正是文化生产所需要的主体、技术、知识、资本等诸要素汇聚而形成的社会力量。

而对于普通民众来说，一方面他们必须把自己纳入高度分工的社会体系中去，以自己的专业知识和技能加入社会整体运作；另一方面他们又在日常生活中享受各种专业性的服务，其中也包括专业性的文化服务，这正是文化产业所提供的社会功能。而且，现代性的社会运作逻辑形塑了人们相对固定的生活节奏，这种节奏将大多数人的生活时间分成了工作和休闲娱乐两个部分。在工作中，每个人扮演自己的专业角色，发挥自己的专业技能。在娱乐休闲生活中，他们则享受着专业的文化机构创作和生产的产品。而经济越是发达，人们享受专业文化服务的需求也就越强烈，即人们在日常性的文化消费方面的需求也是不断增长的，这也是文化产业面对的日渐庞大的市场。

大众文化是形塑当代中国视觉文化的重要力量，同时视觉文化也是当代中国大众文化最主要的呈现形态。这体现在，在塑造大众文化的过程中，视觉媒介起到了关键性的主导作用。一方面，从1980年代开始，照相机、电视机、录像机、个人电脑等视觉装置在中国普通家庭中开始普及，在日常生活中，人们可以方便地获得图像。另一方面，影视、广告、摄影、时尚、卡通、电子游戏等视觉文化产业获得高速发展，使得在整个社会信息系统中，图像占的分量和比重

越来越大。图像的直观、生动,以及人们的"思维惯性",使得它在新闻报道、广告传播、娱乐休闲等方面逐渐成为人们首选的信息接收类型。换言之,社会中的图像传播以一种前所未有的规模效应形塑当代社会生活的方方面面,图像也就成为建构我们社会现实的重要路径。

第三节　民间话语与市民文化

在任何一个历史时期，无论怎样的社会形态都有一个广泛的社会中下阶层，他们构成了普遍意义上的民间社会，同时这也是孕育民间文化和市民文化的土壤。

一、源远流长的民间文化

民间文化一般酝酿于传统农业社会，它是和贵族文化共生且匹配的。在中国传统文化系统中，就有庙堂和民间（江湖）的文化划分，范仲淹的名句——"居庙堂之高则忧其民，处江湖之远则忧其君"正是中国古代精英阶层，也就是"士"这个阶层的代表（范仲淹属于"士大夫"阶层），出于自身地位的价值坚守对自己道德要求的体现。在西方漫长的古典社会中，也有王室贵族和民间的区分，换言之，乡村以及城市的下层社会构成了广大的"民间"。

民间文化拥有生机勃勃的活力，它是在特定的文化环境中一代代普通人在日常生活的劳动、生活中逐渐形成的故事、传说、民谣及其背后的一整套的价值观念。很多时候，民间文化的影响力甚至要比主导文化还要强大。比如，《三

国志》是中国"二十四史"之一,可以说是传统精英文化的一部分,但它的社会影响力远不如《三国演义》。《三国演义》之所以社会影响力大,并非仅仅因为它是一部伟大的历史小说,更是因为它的故事情节被广泛地以评话、戏曲、说书、歌谣等民间文化形态广为传播,进而形塑了中国传统社会的民间道德和价值观。最典型的就是关羽的故事的变形和流传。在《三国志》中,关羽的形象并不突出。《三国志》的作者陈寿甚至评价关羽"刚而自矜……以短取败,理数之常也"。这显然不是完全的正面评价。但是,《三国演义》在描写关羽的时候用"温酒斩华雄""千里走单骑""单刀赴会""夜读春秋"等虚构的故事,赋予了关羽"义""勇""忠"等等美好的品质。这些故事在民间文化中如此深入人心,以至于它们成为中华民族集体记忆的一部分。历朝历代的统治者为了有利于自己的统治,也特别喜欢强化民间文化中关羽身上的这些气质。比如乾隆皇帝就把蜀后主刘禅给关羽的封号"壮缪侯"改名为"忠义侯"。因为"缪"不是什么好词,隐含着"名不副实"的含义,其实是刘禅对他失掉荆州的批评。但乾隆就将其明目张胆地改了过来,因为乾隆认为关羽既"忠"且"义",没有什么错。可见,这种民间文化的力量之强大已经影响到主导文化的价值观建构了。

二、从民间文化到市民文化

在传统社会,民间文化密布在广袤的乡间。农民在乡间

田野中劳作，同时创作和吟唱民歌；说书艺人和戏班子带着表演的行头游走于田陌乡间，在集镇上为人们表演——比如鲁迅笔下的《社戏》，就是这种文化的精彩呈现；乡间的手工艺人用传统的手法创作年画、门神像、剪纸、神符乃至牌坊等，用于中国民间信仰的各种仪式。而随着社会现代性的进程，城市出现了，在城市中出现了所谓的"市民阶层"，而相应的市民文化形成了。同样是社会中下层民众的文化，相对于传统民间文化，市民文化拥有不一样的特色。

第一，市民文化的创作与生产具有专业化、体制化的特点。我们还是以鲁迅的《社戏》为例。在文中，鲁迅回忆自己其实看过两场社戏。仔细分析这两场社戏的性质，我们不难发现，它们各自分属民间文化和市民文化。鲁迅小时候看的那场"社戏"是属于民间文化的范畴。因为这场社戏是当时的民俗——春赛的一部分。"春赛"就是春天举行的赛会。赛会是中国民间一种旧时的民俗——在节日或者神的生日，人们要准备仪仗、锣鼓、杂戏等迎神像出庙，周游街巷或村庄，而邀请戏班子演戏也是"迎接神"的一部分。从这个意义上说，演这个戏不是给人看的，而是给神看的。人沾了神的光，所以才会顺便欣赏戏曲表演。戏班子是从"远方"邀请来的，本地的乡人们并不了解他们。演完戏之后，戏班子就会离开，乡人们又会回到既有的生活和劳作中去。

鲁迅在文中提到的第二场戏则完全不同。这场戏鲁迅没有说是在哪里看的，但是结合上下文的关系，应该是在某个城市中。之所以要演出这场戏，不是为了敬神，而是为了人

间的事情——募集湖北水灾捐款。演出的剧班子也不是从"远方"来的,观众对他们非常熟悉。因为其中有个很大的名角——小叫天,观众们(包括作者自己),很大程度上都是为了看小叫天的表演而买票的。小叫天的名气之所以大,是因为他在城市文化中有一个固定的身份——戏剧名角,即他在一种现代性的演艺体制中占有固定的位置。在民国时期,京津沪等大城市都拥有了成熟的剧团经营体制。比如,北京主要实行剧团制,由名角任老板,雇演员帮角,剧场供剧团短期使用,协议分成,剧场与剧团一损俱损、一荣俱荣。上海则实行剧团老板为主导的"包银制",由老板自己组班,与演员签订长期合同,按月支薪。上海剧团的商业化程度极高,加上剧场老板一般都头脑灵活,经营得法;所以,彼时上海的剧场几乎一年到头天天开业,夜夜有戏,星期天和节假日还会加场演出。[1] 无论是北京还是上海的剧场制度,都是现代文化体制的一部分,与传统农业社会中的剧班子制度具有本质上的差别。"剧班子"是流动的,它必须送戏到观众面前。高级的戏班子会演绎"徽班进京"[2]

[1] 参阅杨东平:《城市季风:北京和上海的文化精神》,新星出版社2006年版,第60页。
[2] 由于清廷最高统治者喜爱戏曲,凡皇帝和太后祝寿、皇室喜庆,都要举行庆典演出,已成惯例。1790年(乾隆五十五年)秋天,为庆祝乾隆帝八旬寿辰,扬州盐商江鹤亭(安徽人)在安庆组织了一个名为"三庆班"的徽戏戏班,由艺人高朗亭率领进京参加祝寿演出。这个徽班以唱二黄调为主,兼唱昆曲、吹腔、梆子等,是个诸腔并奏的戏班。北京的祝寿演出规模盛大,自西华门到西直门外高梁桥,每隔数十步设一戏台,南腔北调,四方之乐,荟萃争妍。或弦歌高唱,或抖扇舞衫,前面还没有歇下,后面又已开场,叫人左顾右盼,目不暇接。真是(转下页)

的传奇，直接将"戏"送到皇帝面前。而鲁迅笔下唱"社戏"的戏班子则是要将"戏"送到散落在乡间的村落。听戏的人自己不用移动，是戏曲本身主动到达观众面前。但由于传统社会交通工具和传播媒体的限制，这种"到达"往往是漫长而艰难的。所以，对于鲁迅幼时成长的乡间来说，看每一场"社戏"都意味着过节。

现代城市中的剧场和剧团则完全不同。剧场和剧团的存在是稳定的，其运转是能得到相应商业体制和演艺体制保证的。相应地，现代剧场的观众的生活状态也是稳定的——他们固定地生活在城市中。因此，剧场表演和观众观看之间的关系也就相对稳定。大量的观众从自己的私人空间出发，前往剧场观看表演。剧场变成了城市的公共空间，而这一空间是专门用于满足人们（市民们）的精神需求的。于是，一种社会性文化现象就形成了，进而促使城市生成自己的文化生态。在现代城市，拥有一系列和剧场文化功能类似的社会空间——公园、广场、电影院、图书馆、博物馆、游戏厅、商场、舞厅、酒吧、KTV厅、饭店等等，相应地，其背后是休闲、看电影、玩游戏、购物、读书、看展览、跳舞、聚会、唱歌等一系列在公共空间站展开的文化活动，这就是市民文化形成的路径和过程，即符合城市运作规则的机构、空间、体制等为市民们提供了相应的文化行为方式，进而形成

（接上页）群戏荟萃，众艺争胜。在这场艺术竞赛当中，第一次进京的三庆徽班即崭露头角，引人瞩目。

了相应的文化现象和文化生态。

第二，市民文化的建构是与媒介文化紧密联系在一起的。如果说剧场、影院、图书馆等机构是吸引市民走近自己、进入自己进而使用自己，从而完成了某种市民文化的建构，那么书籍、报纸、广播、电视、互联网等媒介则是借相应的发行渠道以及传播通道将自己的信息"送达"市民身边，让他们足不出户即可享受"读解信息"，这也是文化生活。可以说，媒介文化是市民文化重要的组成部分。这主要体现在以下两个方面：

一是，传媒可以形塑人们特定的生活节奏，因此它是人们日常生活中重要的构成元素。这体现在接受任何传媒信息都需要受众消耗一定的时间。所以，当一种传媒流行、普及开来之后，它就会切割掉人们日常生活中的一块时间，进而人们的整个生活时间安排乃至整个生活节奏都会发生变化。在这方面，中国城市居民生活节奏的变化和传媒发展之间的关系是非常明显的。也就是说，整个大众传媒系统在中国社会普及开来，尤其是在农村社会中的普及是伴随着改革开放的进程逐渐完成的。从中，我们可以明显看出，媒介生活是如何形塑人们的日常生活的。

从1980年代开始，中国报业开始率先蓬勃发展。1980年代初，民间有一句话讽刺当时人们上班不好好工作的状态——"一杯茶、一支烟、一张报纸泡半天"。这个时候的报纸主要是所谓的"日报"，报纸媒介还没有进入家庭，主要是在人们的工作场所出现，报纸的内容也比较严肃。当时

一种比较流行的说法是——读报纸是为了了解"国家大事和天下大事"。晚报的出现率先开始改变人们的生活方式。1980年代，中国各个城市都纷纷在自己"日报"的基础上出版发行晚报，当时有所谓的"四大晚报"之说，即北京的《北京晚报》、上海的《新民晚报》、广州的《羊城晚报》和天津的《今晚报》。"日报"一般是由单位订阅，而"晚报"则是个人购买。晚报每天的出版时间一般是在下午，对于城市的上班族来说，下班之后从报摊上购买一张报纸带回家是一件很自然的事情，饭前饭后读报也就成为人们日常生活的一部分。总之，大众传媒开始介入人们的日常生活。

紧接着是广播电视对人们生活节奏的重塑。广播从1970年代末、电视机从1980年代初开始在中国家庭中得到普及。首先是广播介入人们的家庭生活，特别是改变了人们晚上的生活内容。没有广播的时候，人们晚上基本上是聚会聊天或者从事阅读、做家务劳动等活动。广播进入家庭之后，它变成了一个凝聚家庭和社区成员的工具。也就是说，家庭成员甚至更多的社区人员会聚集在收音机旁边收听节目。某种意义上说，在远古时期就已经出现的口语文化在广播普及之后获得了一次短暂的复兴。这意味着，在人们的日常生活中，有一个"外来的声音"告诉他们"远方的故事"，进而给人们的现实世界嫁接了一个"他者世界"，这大大拓展了人们的精神文化空间。中央人民广播电台的两个王牌节目——《午间半小时》和《今晚八点半》——一个在午间播出，一个在晚间播出，它们的走红正是人们在午间和晚间

加入"听广播"这一文化生活的结果。

电视普及之后,它对人们日常生活内容和节奏的影响更为深刻。如果说,报纸和广播只是介入和改变了人们的生活内容,那么电视则全方位地重新塑造了人们的业余生活。简言之,电视普及之后,晚上和节假日待在家里看电视成为很多人的日常生活。可以说,电视对很多人的业余生活是全覆盖的。一方面,电视机构从傍晚(人们下班的时间)开始一直到深夜,电视台的节目播出是不间断的,而且基本精准对应了人们晚间的生活状态和节奏。比如1980—1990年代,从中央电视台到地方电视台的晚间的基本节目设置一般依据以下三个时段安排。一是所谓"前边缘时段",时间跨度是17:00—19:00。这一时段主要播出少儿节目,对应的生活内容是一个家庭中成年人下班做晚饭等家务活,而孩子则是放学回家。二是所谓的"黄金时段",时间跨度是19:00—22:00。这一时段对应的人们的生活状态是晚饭以及晚饭后的自由支配时间。这段时间被认为是人们可以静下心来专心看电视的时间。所以这一时段的节目通常安排,也被认为是电视时代的经典节目安排——"新闻+电视剧"成为形塑人们业余生活的重要的结构性要素。然后是所谓的"后边缘时段",即22:00以后的时间。这一时段对应的人们的生活内容是——人们已结束了一天的工作生活,准备睡觉休息了。而不睡觉还可以继续看电视的人也进入了一天的收尾阶段。此刻,他们往往心情比较平静,有时间可以思考一些较为复杂的问题。所以,这一时间段往往会安排一些较有深度的纪

录片、专题片、谈话节目等等。一直到今天，中央电视台综合频道依旧延续这一节目编排模式，其实就是顺应大多数人的生活和工作节奏。

电视媒介对当代中国文化最大的影响在于它对中国民俗的影响，换言之，电视媒介造就的市民文化对中国民间传统文化产生了颠覆性的影响。从1983年开始，央视春晚横空出世，伴随着中国家庭电视机的普及，它深刻地改变了中国传统文化中的春节民俗。在传统文化中，春节原本是家族团聚，进而是家族成员一起敬神和祭祖的日子，是家族体系再次确定长幼有序等伦理格局的仪式，是礼敬天地诸神以及已经逝去祖先的日子。除夕之夜是传统中国人的"神圣时刻"，是需要认真甚至专心度过的时光，这就是所谓"守岁"的意义。但是，电视机把"春晚"这种电视综艺带到千家万户，除夕守岁这种风俗的内容悄然被置换了。甚至可以说，电视所到之处，人们就不再守岁了，其背后不仅是一种传统文化风俗的消失，更是一种传统中国人情感结构的消失。其实，电视不仅改变了春节，而且还改变或者说是调整了元宵节、中秋节等等一系列中国传统节日的内容。简言之，传统节日原本各自拥有自己的纪念或庆典的内容和形式，但在电视时代，"看电视"变成了为数不多的重要内容。这在本书的第三章还会有详细论述。

总之，媒介，更准确地说是媒介技术一旦被大规模地使用，这就意味着，它将深度嵌入人们的日常生活中，原本生活的内容和节奏就会被打破，新的生活文化就此被塑造。

二是，传媒是时代精神的一部分，它足以构成大众文化或通俗文化的思想内涵乃至一种文化意识形态。在这方面，传媒更加具有显而易见的、强悍的文化力量。

在现代性社会中，信息需求是人们的基本需求，接受和理解信息是市民文化的一个重要组成部分。对于具体的信息来说，其传播效果可能会因时而异、因地而异、因人而异。但是，从总体情况来看，媒介的信息传播具有显而易见的社会效果和文化效果。这体现在以下方面。首先，在特定的历史时期，传媒有力量提出它认为重要的社会命题，引发社会民众的普遍关注和思考，进而在人们的精神世界乃至社会文化中酝酿变革的力量。改革开放以来，当代中国传媒数次熔铸这样的力量：1980年5月，发行量超过200万册的《中国青年》杂志刊登《潘晓来信》，一场持续了半年多时间的席卷全国的"潘晓讨论——人为什么要活着"就此引发，共有6万多人来信参与讨论；1989年前后，在中国影响力巨大的《大众电影》从1989年2月刊到7月刊，对"影片应该如何表现性爱""影片中能否展示裸体""电影是否应该进行分级"等话题通过读者来信和专家评论的方式，进行了长达半年多的探讨，并对欧美多国的电影分级制度进行了详尽介绍；1993年第6期的《上海文学》发表了《旷野上的废墟——文学和人文精神的危机》一文，提出文学和人文精神危机的问题。此后，《读书》《东方》《十月》《光明日报》《文汇报》等报刊也相继发表争鸣文章，吸引了诸多学者积极参与和讨论。进入新世纪以后，传媒建构话题的能力越来

越多元。由于传媒强大的社会影响力,有的时候传媒虽然没有刻意建构话题,但其发布的信息或形成的传播现象就能够引发相应的社会讨论。央视的《百家讲坛》捧红了于丹、易中天等大学教授,同时也引发了社会关于知识分子上电视的讨论,进而引发了学术媒介化、视觉化、碎片化、生活化等等相关的讨论。江苏卫视的名牌栏目《非诚勿扰》的女嘉宾马诺的一句"宁可坐在宝马车里哭,也不坐在自行车后面笑"惊世之语,迅速引发了舆论的巨大反响——在市场经济环境中,在现代商业社会中,在压力剧增的生活节奏中,人们该如何面对生活的挑战,如何处理自己的爱情、婚姻、家庭,如何面对自己的责任、义务等等,这些都引发了民众的普遍思考。可以说,媒介的"议题设置"功能使得它能赋予一些话题、观念等以特殊的意义,进而提醒人们注意和思考。其次,传媒本身就具有一种意识形态的力量,它能够潜移默化地引导人们的价值观以及相应的判断。比如大众传媒的广告就具有一种强大且无形的文化力量。1979年1月28日上海电视台为一款名为"参桂补酒"的商品播放了中国第一条电视广告,这条广告具有里程碑式的意义。从此之后,商业广告作为重要的信息类型开始在媒介中占有越来越重要的位置。广告的目的就是促销商品。媒介要赚钱,观众想获得免费的信息服务——这二者似乎是共赢的。所以,一方面媒介中广告泛滥,另一方面观众一边抱怨广告太多,一边也能够忍受广告的存在。但广告的意义并不仅限于此,还在于——广告是作为一种"肯定性文化"而存在的,即建构了

一种基于物质消费的美好生活想象性图景,并赋予了人们在自己的真实生活中实现这一图景的合法性。这并不是说,各类广告的内容都有一个统一的主题,即鼓励人们购买商品,并将幸福生活的实现与消费这种产品联系在一起;而是各类媒体上铺天盖地的广告被公然地甚至不加限制地大肆传播,这无疑是在传递一种意识形态——拥有更多的物质消费不仅是合理的,甚至是必需的。消费物和占有物,这是被鼓励的,甚至是被提倡的。在广告意识形态面前,观众的身份也被"询唤"为消费者,这也是现代社会的一个重要性质。

娱乐休闲和商品消费——这两个现代城市文化中最重要的特质就被媒体和广告整合在一起,进而成为市民文化的一个重要组成部分。事实上,市民文化是一种包容性极强的文化,前文所述的主导文化、精英文化、民间文化都可以在市民文化中找到自己的位置。这是因为市民文化是社会民众广泛参与的文化,换言之,它能广泛调动社会民众的文化参与积极性。所以,无论是主导文化还是精英文化,往往都会放下身段,按照市民文化的逻辑创作或生产自己的文本,以及展开相应的文化运作。在这种情况下,媒介就成为它们必须依赖的工具,或者说,主导文化和精英文化都会率先将自己转化为媒介文化,进而变成大众文化和通俗文化,这样它们就能加入市民文化的范畴,进而获得更广泛的社会影响力。

某种意义上说,我们可以将市民文化看成民间文化的现代版本。如果说,民间文化的主体是生活在广袤农村里的农

民,那么市民文化的主体就是生活在现代都市中的市民。他们的生活环境不同,谋生手段不同,以至于思维观念等等也不同。但是,他们有一点是相同的,那就是他们都是一个社会中下阶层的广泛群体,是社会的底层力量,但这种力量又是社会得以运作的基础性力量。

基于上述关于中国当代社会的文化分析,我们也能看出,存在着两种不同路径的视觉文化:一是基于文本分析的视觉文化。比如,对于主导文化和精英文化来说,若对这两种文化进行视觉文化分析,直接而有效的方式就是分析这两种文化所产生的视觉文本,分析这些文本的意义、表征机制、意识形态的内涵等等,就能透视出相应的文化内涵。二是基于社会参与的视觉文化,这就是关于市民文化和民间文化的分析。这种文化分析当然也涉及相应的文本,但单纯由这些文本构成的文化一般不叫市民文化或民间文化,而是叫通俗文化、流行文化、大众文化等。市民文化和民间文化是从主体参与和行动的角度定义的文化类型。研究这种文化,不仅要分析他们观看了哪些视觉文本,更重要的是研究他们如何观看以及看完之后的后果(比如采取了怎样的行动)。

第四节 技术民主化和视觉文化多元化发展

中国改革开放几十年的历程,就是一个技术不断进步的过程。所谓"技术进步",或许用"技术迭代"来代替更为准确,它是技术系统和作为主体的人相互促进、共同发展的产物,以至于有学者认为,"所谓文明与其说是狭义的伦理文化、宗教、艺术、科学甚或政治,不如说是一种技术状态,一种技术力量的关系"[1]。"技术迭代"在改革开放的历程中的效果也是非常明显的,这既表现在国家层面的工业化发展,特别是制造业水平的提高,更体现在普通民众生活的变化,尤其是各种技术装置深入人们的日常生活带来的生活方式的变化。总之,从国家、地方再到家庭、个体的不同层面,一个体量不断增长、结构日趋复杂、功能日益强大的技术系统已然生成。所以,正如前文所述,当我们讨论视觉文化与中国社会转型的关系时,必须引入技术系统研究的视角。正是在这个视角下,我们可以清晰地看到社会转型和视

[1] [法]贝尔纳·斯蒂格勒著,裴程译:《技术与时间——爱比米修斯的过失》,译林出版社 2000 年版,第 67 页。

觉文化的互动关系。特别是，在这一过程中，我们能看到作为社会主体的普通民众的视觉性如何演化，更能看到在中国独特的社会转型期技术是如何助力实现视觉的社会建构与社会的视觉建构的。

一、视觉技术民主化

改革开放一个重要的文化表征就是各类技术不断被普通民众广泛使用，我们可称之为"技术民主化"。"技术民主化"原本是20世纪90年代美国哲学家安德鲁·芬伯格提出的一个重要观念，旨在修正现代社会被技术精英垄断而导致的一系列社会弊病。这一观念的意义在于——让整体公众都参与社会文化生活息息相关的技术设计，最终击破精英垄断的技术霸权，在全社会实现一种技术的协同，而不是让某一阶层独霸技术的设计权和使用权。因为后者会导致整个世界的失衡，特别是因为控制技术而导致的权力失衡——精英们可以借技术的力量实现统治。这一观念在理论界引起了很大反响，但由于实操性较差，基本也就停留在理论层面。如果仔细扫描从1990年代至今30年的历程，我们不难发现——在"技术-社会"这个层面上，"技术民主化"确实难以真正实现，主要是因为构成现代技术的知识壁垒越来越高，芬伯格要求民众在"技术设计"层面和精英阶层实现协同，这个几乎不可能。但是，在社会生活层面，或者更准确地说，在"技术使用"层面，"技术民主化"却是可以较轻易就实现

的，工业化生产和大规模市场销售是这种"实现"的基础。换言之，"技术使用层面"的民主化或许很难从"技术设计"到"社会设计"这样自上而下的高度实现社会运作的协同，但有可能从"文化演化"的角度熔铸更为多元、统合和健康的社会文化，进而达到和芬伯格所设想的异曲同工的效果。而这一点，在当代中国视觉文化建构方面表现得尤为明显。

视觉技术产品在中国一度是非常稀缺的资源。比如，在改革开放之前，电视机是少数富裕家庭才拥有的高级家电。与之相对应的是，电视台的数量和电视节目的数量都很稀少。

改革开放以后，电视机等家电在中国普通家庭中得到迅速普及，其技术更新的速度也非常快——黑白电视、彩色电视、直角平面电视、液晶电视、智能电视等越来越先进的电视装备先后进入中国家庭。与此同时，电视台的数量不断增多，电视节目的种类越来越丰富、规模越来越大。特别是卫星电视和有线电视技术的普及，观众由完全被动地接受电视台的节目播出到可以在100多个频道中自由选择自己心仪的电视节目，这也就仅仅经历了20年左右的时间。电影技术的发展也一样：影院数量增长、影片数量增长——这些都大大增加了人们的观影机会。如果说，曾经一度观看电影、电视是一种稀缺的类似仪式的行为，是普通观众要间隔很长时间才能有的一次机会，那么，当技术普及开来，即"技术民主化"了之后，看电影和看电视就变成了日常生活。

更多元丰富的技术民主化深化了中国家庭的视觉文化

的变革，这体现在录像机、DVD、VCD、个人电脑等一系列观看装备在家庭中的普及，它们的共同功能是增加了普通民众观影的自主性和选择性。特别是，这些装备突破了人们观看电视、电影时候的时空限制——不需要在电视节目播出的特定时间以及影院这样特定的空间观看影像，而是可以在任何可能的时间和空间中观看，这给人们的观影行为带来了巨大的自由。今天，当智能手机作为一种视觉媒介普及之后，它将这种观看的自主性和选择性又推到了一个崭新的高度——今天人们几乎可以在任何环境中使用智能手机观看多元视像——视频、图片、文字等等。

各种观看装备在家庭中的普及以及人们对它们的密集使用，这是当代中国视觉文化建构中"需求侧"的满足。视觉文化建构体量的不断扩大，内涵不断丰富，这其中还有"供给侧"的满足。这体现在电视台数量的增多，电视节目种类的丰富和多元；本土制作和国际引进并行机制的运作导致电影播映数量的增长；中国一度出现的盗版影音市场的繁荣，以及规范管理后音像出版市场的健康蓬勃发展；互联网技术的普及，以及一个日渐丰富、不断演化的网络视像世界的形成，其中包括视频网站的崛起及其内部不断丰富的各类视像信息、自媒体的兴起以及自主视频拍摄风潮的兴盛等等。这些视像"供给侧"的不断发展使得我们世界的观看对象越来越多。这带来了两方面的后果：第一，关于视像观看的权力控制大大松动了，对于某一种视像信息的彻底垄断——这一点变得愈发不可能。第二，媒介中的图像逐渐成为一个

独立的自组织的世界,这就是——新的视像的创作源自既有视像,而非"视像以外"的真实世界,换言之,视像不再是真实世界的表征,而是视像世界的自我增殖,这正是麦克卢汉所谓"内爆"在当代中国视觉文化语境中的一种典型呈现。

二、从接受型文化到创造型文化

随着技术的飞速发展,一种主体创作的视觉文化越来越生动地被呈现出来,即普通人(受众)不仅仅作为视觉文化的接受者而存在,他们也愈发成为视觉文化的创作者。

一般看来,创作主体在视觉文化中占有主导性地位。画家、摄影师、导演等角色创造出相应的视觉文本,这些文本在社会中被广泛传播,产生相应的社会效果——这就形成了特定时空中的文化生态。在这个生态中,创作者,特别是作为视觉艺术大师的创作者引领了特定时代的文化风潮,并塑造了相应的审美趣味。大师们的作品会成为时代经典,成为相应文化观念的载体。而作为文化接受者的普通民众来说,他们的作用往往是最不重要的。他们的作用往往是接受和消费创作者的作品,并按照这些作品的引导形塑相应的精神观念和文化生活。但是,随着技术发展,普通民众也能成为视像创作者时,视觉文化的形塑则完全不同了。

改革开放以来,视像创作技术在家庭中同样得到了快速普及。从1980年代初期开始,家用相机开始进入普通家庭。这种被民间称为"傻瓜相机"的摄影工具,以操作简单、体

积小、重量轻的特色让人们很容易成为"摄影师"这一照片图像的创作者。从此，每个人、每个家庭都可以创作属于自己的图像作品。如果说，在家用相机普及之前，"拍照"是一件仪式性行为，那么傻瓜相机技术则是将"仪式"变成"日常生活"。这同样也是技术民主化的后果。

进而，从1990年代开始，摄像机进入中国家庭。除了使用相机拍照片以外，人们还可以使用摄像机摄录影像。这意味着，人们可以拍摄和制作自己私人的音像作品。不过，由于制作完整的音像作品还同时需要编辑技术、配音技术等相关技术手段的配合，而这些技术相对复杂，因此摄像机进入家庭的力度比不上照相机那么大。在1990年代后期，家庭电脑开始普及，互联网系统作为一项社会基础设施在中国逐渐被建得越来越完备，而这背后是视像生产技术从模拟时代进入数字时代的跨越式发展的过程。这一过程中，酝酿了一套全新的私人的（而非体制性的）视像生产系统。这就是以数码相机、数字摄像机为主导力量的视像创作工具，以计算机以及相应编辑、特效、配音配乐软件相结合的视像编辑工具——这二者相互配合，赋予了普通人强大的数字视像创作能力。而互联网平台的搭建，又赋予了每一位视像创作者以强大的视像信息的传播能力。于是，视像信息的创作就此从精英化、专业化的垄断性的行为转型成为世俗化、日常生活化的民主化、大众化的行为。这种视像创作和传播行为在智能手机普及的时代得到了更迅猛的发展。

一个新的视觉文化时代就此来临了。毋宁说，社会进入

了第二场由技术导致的视觉文化的转向。第一场转向是由摄影、电影、电视等视觉媒体技术启动的。这场转向形塑了"视觉性的文化主因""图像压倒文字""对外观的极度关注"等文化特质。[1] 这场转向,或者说革命,其基石是新的视觉创作技术和传播技术造就了海量的视像信息,这些信息以大众传播的方式渗透至社会的方方面面,产生了相应的社会影响和文化效应。海德格尔的"世界图像时代"、德波的"景观社会"、鲍德里亚的"仿拟社会"、巴拉兹的"图像时代",都是关于这场视觉文化变革的不同层面的意义表达。而视觉文化的第二场转向,或者说是第二场革命,则是在Web2.0时代的背景下启动并展开的。这场革命也可以说是"自媒体"范式的视觉文化时代的来临,即每个人都可以借操作愈发简单的视像制作技术创作自己的视像作品,进而在网络环境实现大规模的传播。这种大规模传播的技术基础一方面是整合了摄影、摄像功能的智能手机以及操作日益简单且功能日益强大的摄影摄像设备,另一方面是基于互联网平台以及移动互联平台的网络化、病毒化的传播格局和范式的建构。与之相对应的是,第一场视觉文化转向的时代,视像信息传播所依据的大众传媒系统的影响力在互联网环境中正在日益减弱。第二场视觉文化的转向在当代中国的社会语境中体现得也是非常显著的,即在互联网平台上,出现了大量的由普通人制作并传播的视像信息。这其中,既有诸如"抖

[1] 周宪:《视觉文化的转向》,载《学术研究》2004年第2期。

音""快手"这样的网络视频传播的自媒体平台,也有诸如"B站"这样的网络视频社区。在诸如优酷网、腾讯视频等视频门户网站上也有专门供普通人上传展示自己拍摄视频的平台。至于人们在诸如微信、qq空间等平台中上传自己的自拍照以及其他视像作品,更是司空见惯的事情。普通个体借数字技术和互联网技术制作和传播视像信息的目的并非简单的自娱自乐,海量的粉丝往往能达成惊人的社会传播效果。比如,2019年,抖音平台上出现一个名为"会说话的刘二豆"的抖音号,它拥有粉丝4 600多万,这个抖音号的主角其实只是一只猫。但因为拍摄精致,创意精巧,吸引了广泛的关注。这意味着这个抖音号每发布一条视频,会有4 600多万人能看到这条信息,这种信息传播的社会影响力是很多传统媒介无法匹敌的。

三、衍生的问题

视觉技术在当代中国社会的飞速发展是一个不争的事实,而且它还朝向一个目前前景并不清晰的、充满无限可能的未来。比如,中国5G通信技术的水平目前在全世界处于领先地位,因此在全世界所有国家中,中国可能会率先进入Web3.0时代。在这一时代,机器、数据、信息本身开始拥有"智能",它们可以根据相应算法自动向人们推荐或者推送信息。比如,现在很多购物网站已经能够根据用户的消费习惯自动推送相关商品的信息,而像抖音这种视频网站则会

根据用户的观看习惯精准推送相关用户。在这种情况下，包括视像信息在内的所有信息可能今后都会被机器、数据、算法自动生成。那么，具有"主动性"的视觉主体可能就此消失。因为视像不需要主动的创作，人因为不断被"信息投喂"也丧失了主动选择接收信息的权利乃至能力——当然，现在这还只是存在于猜想中。而一旦5G时代真正来临，这种情况可能会扩大到更为广泛的生活空间中。届时，崭新的视觉文化或许会自动生成。无论如何，技术导致的文化变迁是必然的。因此，以一种动态的、灵活的思路来研究视觉文化或是一种更有效的研究路径。同时，基于一种"应对变化"的研究思路，找到一些相对恒定的研究母题，特别是找到那些与当代中国社会变迁密切相关的视觉文化研究母题尤为重要。这些母题主要包括：

第一，文化经由技术洗礼后被视觉化的问题。

中国是一个历史悠久的大国，伴随着社会变迁的文化演化是不同的历史阶段中的常态，甚至始终存在。当代中国也经历了剧烈的社会变迁的过程。从新中国成立之后的社会主义建设，再到改革开放不同阶段的历史进程，可以说，中国社会发生了翻天覆地的变化。前文我们粗略地涉及当代中国的三套文化传统，古典文化、革命文化、改革开放文化——事实上这其中每一种文化中都蕴含着丰富的且更为细致的元素。比如，古典文化中既包括文人士大夫的文化，又有民间文化的活泼与生动；既有作为正统的中原文化，也有草原文化和西域文化。这些文化的呈现形态，即它们的文化载体也

是多元的：它们既可以呈现为物品，也能够呈现为文本，或者干脆就蕴含在所谓的"非物质文化遗产"里，通过一代代的口传心授传承下来的各种规范——每一种不同的文化载体往往又会开启一个文化领域。如此丰富的文化元素在视觉技术不断进步的背景下，就进入了一个"被技术视觉化"的文化演化的轨道。视觉技术就像一台神奇的机器，"文化"经过这台机器的加工之后，一系列视像产品被生产出来，这些产品会再形塑新的视觉文化。那么，文化经由技术被如此视觉化后会呈现怎样的形态？其意涵有没有被修正或者被破坏？新视觉文化的意义和社会功能是什么？这些都是我们必须面对的命题。

第二，既有视像被技术再度视觉化的问题。

视觉文化并非仅由视觉技术造就，还具有复杂的形成机制。人类在史前时期就已经掌握了制作和传播图像的方法，中国也不例外。从河姆渡遗址中出土的陶器上绘制的动物图案，到安阳殷墟武官村出土的商代晚期司母戊鼎上雕刻的兽面纹，再到汉朝时期的陶俑、唐朝的唐三彩，乃至雕版印刷的绘画、文人的山水画、界画等等——漫长的中国古代已然留下了丰富多彩的视觉文本。进入近现代以后，伴随着视觉技术的进步，每一个历史阶段也都留下了无比丰富的视像文本，特别是从晚清开始，照相机、摄影机技术进入中国，照片、电影成为记录时代视像的最重要的工具。在整个历史长河中，从文人画到纪录片，从民俗绘画到娱乐电影，从黑白民俗照片到网络上充斥的海量的各类视像，视像文本的历史

从来没有间断过。也就是说，我们几乎找不到一个没有任何视觉表征的时代。那么，同样地，这些在历史上曾经出现的甚至发挥过巨大的文化功能的各类视像，它们在新技术的背景下，或者更准确地说，在新技术的再度加工和创作下，它们如何再变成当代有机的甚至生机勃勃的视觉文化的一部分，这是一个非常迷人的研究课题。特别是，我们必须意识到，历史上出现过且能流传至今的视像，即便谈不上是视觉文化经典，但一定有着不可忽略的价值和意义，否则它们不会流传下来，并被当代的我们认可。比如，这些视像很可能已然成为我们民族集体记忆中的一部分，它们被再度视觉化，其实是站在当代立场上的我们如何看待历史、集体记忆，甚至是如何反思我们文化基因的一种方式。理解和反思这种方式，不仅具有很强的现实意义，而且具有深远的文化意义。

第三，观看素养和一种新的人文主义建构的问题。

人类曾经经历了一个视像极为匮乏的时代。可以说，整个现代之前都属于这样的时代。在渔猎采集时代乃至农耕时代，人们的生活半径很小，技术水平不高。人们的目光所及，是历经几代人都未曾变化的生活环境和自然景观。人们看到的山川、河流、平原、草原、动物、植物，以及人自身的生老病死，其变化非常缓慢。特别是在这些岁月里，视像信息也很少，人们很自然地会形成稳定的视觉经验，并将这种经验代代传承。比如，一位农民告诉自己的后辈出现什么样的云彩会下雨，或者乡民们每逢春节都会购买一样的年画

贴在家中的固定位置，这背后都是传统社会特有的稳定、绵长的视觉性。

但是，进入现代之后，一切都不一样了。工业的发展、都市的扩张、全球化浪潮的冲击、商业社会的来临，一方面使得人们的生活环境变化的速度越来越快；另一方面，视觉技术以及传播技术的进步，使得人们可观看的视像越来越多。经历了改革开放历史巨变的当代中国人，或最有资格谈论上述两种不同的视觉体验。短短40多年间，多少乡村变成城市，多少城市的景观发生彻底的改变，这些都是发生在当代中国活生生的现实。同时，"视像爆炸"也在我们社会文化生活中真实地发生了，且状况愈演愈烈。今天的人们不仅能从网络上看到各类传统的电影电视节目，而且还可以看到各类自媒体短视频以及种类各异的视像。更何况，今天我们每个人随身携带的智能手机就是一个视像集纳平台，或者说是我们每个人和海量的视像世界对接的门户，只要我们愿意打开这扇大门，各类视像会源源不断地蜂拥而至。即便我们离开传播媒体走入真实世界，各种视像还会磕头碰脑随处可见。比如，各种屏幕已经充斥了我们的都市空间——广场上、街道旁、商场里、车站中、地铁公交车内部等等，都有不断播放信息的各种尺寸的屏幕。人们生活在现代都市空间中，目光躲开屏幕以及屏幕上源源不断涌出的视像信息——这几乎是一件不可能的事情。

那么，一个问题出现了，这就是我们每个人都只有一双眼睛、一个大脑，我们每个人每天只拥有24个小时的时间。

现在这个世界的图像资源已经远远超过了我们的图像处理能力。那么我们究竟应该怎样才能拥有一种健康的观看能力，毋宁说，我们应该在内心建构一种怎样的健康而有效的观看秩序。在这种观看秩序的管理下，我们首先拥有选择观看的能力，知道什么样的视像应该看，什么样的视像不应该看。进而，我们能有意识地尝试且完成通过观看建构一个理想化的自我。这或许可称之为"观看人文主义"的观念或愿景。这也正是本书的一个重要立场，即一个我们始终在关心的命题——"观看"如何让我们成为从身体到人格都健全的人。

第三章 视觉技术与中国传统文化的现代性嬗变

如果我们要考量当代中国视觉文化的独特性，在新视觉技术发展的背景下，传统文化的嬗变是一个不可忽视的命题。一方面，中国传统文化呈现为几千年来是没有被中断的文化演化的历程。一直到今天，它在当代中国文化系统中依旧发挥着重要作用。另一方面，包括技术在内的各类社会力量、制度力量和文化力量对传统文化的演化一直发挥着不可忽视的影响和作用，这使得传统文化不仅出现新的文化表征，而且甚至还形成新的文化生态。考虑到中国传统文化内涵的丰富性，本章我们将撷取中国传统文化中与"视觉"和"观看"密切相关的若干命题，结合视觉技术的发展予以分析，力图透视当代中国社会语境下视觉文化发展的本质。

第一节　移动观看传统的技术演进

以中国山水画为代表的中国传统绘画艺术结合"卷轴"的技术结构形式及"散点透视"的观看美学特征，形成了与西方绘画的"画框"的技术结构以及"凝视"的观看美学特征鲜明的对照。散点透视意味着画家在作画时其观察点不是固定在一个地方，也不受特定视域的限制，而是根据需要，移动立足点进行观察，凡各个不同立足点上所看到的东西，都可组织进自己的视界中来。我们也可以说，散点透视是一种关于绘画艺术的"移动观看"的技术。而我们今天说起移动观看，通常想到的是电影电视的视觉传播，或是剧场表演形成的舞台景观，其画面是前后承接且流动的。如果我们将上述二者联系起来考量，就会发现中国有个独特的"移动观看"的视觉传统，并在当代中国得到了进一步的弘扬。这体现在从传统文人绘画的散点透视布局到连环画这样移动观看的民间视觉文本，其中的视觉性甚至进一步影响到对电子时代的视觉传播，这也形成了当代中国迥异于西方的电子视觉文化的系统和生态。

一、中国传统的移动观看的传承:从手卷到连环画

1. 散点透视和移动性

移动观看首先体现在中国绘画"散点透视"的视觉性表达中。

"散点透视"是中国传统绘画的独特技法和理念,是指画面表现出来的画家的观察点不是固定在一个地方,也不受特定视域的限制,而是根据需要,移动着立足点进行观察。于是,各个不同立足点上所看到的图像元素,都可以组织进自己的画面上来。所以,中国绘画可以表现从咫尺到万里的辽阔境界——同一个画面中可以表达不同时空的视像。这形成了中国传统绘画与西方绘画完全不同的"视觉性"的特点,即"移动的"视觉性。

首先,完整地观看一幅中国传统绘画,眼睛就必须先后读解不同视点所形成的画面,这种移动或是上下穿梭(立轴),或是从右至左(卷轴)滑动。在移动过程中,人的思维必须要整合这些由不同视点构成的画面之间的关系,从这些画面中读解相应的含义。这种文化效应颇有英国伯明翰学派之"文化研究"中"接合"(articulation)的意蕴——把两种异质的元素进行连接、整合,从而形成新的含义(阐释)。同样,这种视觉思维乃至想象力的运作正是中国传统绘画的美学品质——气韵生动、妙、逸等等形成的基础。

其次是手卷(也称长卷、横卷)造就的移动的观看模

式。观赏手卷本身就是一个视觉移动的过程。中国古代的手卷并非像今天博物馆那样完全摊开来陈列的,而是观赏者的双手同时抓住手卷的两端,一面展放左手的展开部分,一面收卷右手的起始部分。我们也可以这么说,观赏者右手卷着过去的视觉经验,左手握拢着未来的视觉经验。在收与放之间,展现在观赏者面前的,始终是约莫一米的视觉。在这一长度内,被展示出来的这一小块画面一直都在移动,"已经消隐"以及"将要出现"的画面之间始终在形成相应的视像组合——与其说观者在读解画面,不如说他在处理前后看到的画面之间的关系。所以,长卷不仅是空间的静态展示,而且还是空间的移动和整合。观看过程不仅是时间片段的凝固,还是时间的绵延。

 散点透视的"视点移动"以及手卷的"画面移动"虽不具备直觉上的视觉写实性,但或能表现一种更深刻的真实,即一种纪实观看无法涵盖的、逻辑上的真实。对比西方绘画的"焦点透视",其意义就显现得尤为清楚。关于此,西方画家的感受可能更能说明问题。比如英国画家大卫·霍克尼认为,西方绘画"焦点透视"的表现方式是需要改进的。因为焦点透视使观看者只能从一个固定的角度看到一个完整的全局,但人们看待这个世界并不是这样的——观看世界的角度不是只有"一个",而是"多个",进而整个观看全局也是复杂的。因此,现实中人们眼睛的焦点是不断移动着的。换言之,一种更真实的观看方式恰恰是打破固定视点的观看,这正是中国传统绘画的意义。同时,散点透视和手卷也蕴含

着一种不同于西方绘画的"时间观"——在观看中国绘画的过程中,人们的视线不是静止的,而是游移的,观者对图像的判断也不是"立等可得"的。也就是说,画面并非自然地投射到人的视网膜上,人也不能马上就明了图像的含义,而是在时间的进程中视觉从一段图像游移到另一幅图像,进而逐渐形成一种整体印象、体验和判断。[1]

　　散点透视和连续观看的经验在中国古代不为文人士大夫阶层所独享,它也渗入民间,对民间文化产生了重要影响。这体现在两个方面:一是印刷术的普遍使用,社会上出现批量化和规模化的绘画制作。无论是书籍中的插图,还是百姓在家庭空间中张贴的年画,散点透视的技法是被广泛使用的。可以说,散点透视的观看习惯在中国是深入人心的。此外,一种新的移动观看的视觉文本出现了,这就是画面先后接续出现的连环画。比如早在宋嘉祐八年刊刻的《列女传》中就有多幅故事插图的出现,一般认为连环画的形式在这个时候已大致成形。从民国初年开始,连环画在中国逐渐进入发展的黄金期,特别是,它有机地将"移动观看"和"说书艺术"这二者结合起来,成为中国重要的民间文化的组成部分。也就是说,传统评话、神话、志异传说等语言叙事艺术内容被视觉化之后成为连环画的重要内容。而中国从20世纪开始发展起来的电影、电视艺术,其线性的流动画

[1] 参阅"大卫·霍克尼北大讲座文字版",取自 http://news.99ys.com/news/2015/0415/9_191589_1.shtml。

面的叙事也为连环画提供了有效的内容资源。连环画是一小幅、一小幅具有独立情节的画面前后衔接铺排成的完整的印刷叙事文本。就单独画面来看,有相当一部分连环画,特别是古典题材的连环画,其构图大量采用了散点透视的方法,因此其空间表现更为广阔,而其画面前后衔接装订的方式更是强化了观看者移动观看的形式。二是出现在寺庙、道观、私塾、书院等空间中的大型壁画。这些壁画一方面借鉴中国传统的绘画技法,另一方面通常也是连续地讲一个故事,有一点像一种"放大且被展开"的手卷。连环画随着印刷文本进入普通百姓的生活空间中,壁画在公共场合或宣扬宗教教义,或宣讲道德,这些都构成中国传统文化中民间视觉移动观看的传统。

新中国成立以后,壁画传统在民间文化中基本消失,连环画则借印刷术和现代出版业蓬勃发展起来。特别值得注意的是,政府对连环画艺术的大力弘扬。这其中有两方面的内容,一是弘扬传统文化。新中国成立以来出现了一系列堪称经典的连环画作品,主要包括两类:一类是以《三国演义》《西游记》《水浒传》《红楼梦》四大名著为代表的传统经典,还有《聊斋》《东周列国志》等等;一类是改编自中国传统评话的连环画,如《岳飞传》《杨家将》《兴唐传》等等。连环画成为中国民间承接传统文化,尤其是传统民间文化的重要表现形式。新中国成立以后的古典题材的连环画既延续了中国古代的观看传统,又以一种新的方式表征了传统文化。二是弘扬社会主义主导价值观的文化。这形成了一系列革命

题材和社会主义建设题材的连环画作品，如《鸡毛信》《铁道游击队》《山乡巨变》等等，让读者在观看连环画的过程中还能得到主导文化的教育。

连环画在人们（特别是青少年）的日常文化生活中扮演了重要的角色，这其中既有技术和技巧发挥作用的结果，也有文化和意识形态的"询唤"功能实现的效应。这种功能体现在——让读者置身于一个传统文化或主流价值观的场域中进行相应的文化解读，进而认可自己的文化主体身份。这是中国民间文化变成大众文化和流行文化之前，或者说在影视技术普及之前一种独特的视觉性展示——印刷术、散点透视的绘画技巧、传统绘画的美学风格等技术性因素"部署"了中国人在1970和1980年代的"视觉性"。这种视觉性本身不仅询唤主体，还塑造了一代人的文化记忆，成就了这一时期中国连环画的艺术特质和经典意义。近20年来，收藏市场上旧连环画藏品的火爆就是明证，比如一套1958年版的《三国演义》市场价格已经达到了30万元。更重要的是，这一时期连环画的视觉性还极大地影响了随后而至的中国影视文化的特质。参见本节第二部分。

2. 图文互动

1949年之后出现的传统题材连环画在绘画技巧方面充分继承了中国古典绘画传统，领军人物如钱笑呆、徐正、施大畏、戴邦敦均接受了美术教育，深受中国古典绘画风格的影响。但是，连环画和中国古典主流绘画毕竟所处文化语境不同，其艺术表现技法和传播形态都显示了其鲜明的时代

特性。

　　第一，题材的继承。从题材上来看，由于连环画多是在讲故事，因此人物肖像的描绘是其重要内容。换言之，连环画用新的形式重新继承和发扬了中国古代肖像画的传统。肖像的题材主要有二：一是"仙灵"，二是"圣贤"。这正是姚最的《续画品》里所谓的绘画是"九楼之上，备表仙灵。四门之墉，广图贤圣"的新时代表征：一方面，传统的神话故事始终是重要的题材，大师胡若佛笔下的《西游记》《聊斋》是这方面的代表；另一方面，所谓的"圣贤"在新的历史时期逐渐转变为"英雄"，成为连环画的主角。古典题材连环画中有大量的英雄叙事，《三国演义》《水浒传》《岳飞传》等延续的都是这一传统。由此，传统题材的连环画在新时期具备了"神话叙事"和"英雄史诗"的味道，这二者又都与口传文化有着密切的联系。值得注意的是，这一时期，中国大众文化中出现了非常典型的、本雅明所谓的"讲故事的人"，他们是刘兰芳、袁阔成和单田芳等评书演员，他们口中的《岳飞传》《三国演义》《隋唐演义》等通过收音机成为这一时期家喻户晓的故事，且成为影响力最大的流行文化产品。在本雅明看来，"讲故事"这种口传文化最重要的功能就是"表达和传承经验"，这是在不同的个体之间只能通过心领神会而形成的一种共通的生命体验。从这个意义上说，从1950年代到1980年代，连环画和评书等中国传统的口传文化结合在一起，成为中国"传统经验"的表达。换言之，在连环画和评书的世界里存在一个完整的中国传统文化的

"经验感知体系",这种经验不仅表现在相应的情感结构的建立上,还体现在它自成一体的伦理道德框架上。可以说,这是中国传统文化,尤其是传统民间文化被现代性熏染之前的绝唱。

第二,技法上的继承。从绘画技法上来看,连环画承接了中国传统人物肖像的绘画传统,它以线条白描为主,讲究以寥寥几笔不仅勾勒出人物的轮廓,而且凸显出人物的精神气质,即人物内在的心灵世界——这正是中国传统人物肖像画的特色。正如徐复观的判断:(中国古代)"以人物为主绘画上的传神,气韵生动,实即来自人物品藻中所把握到的神,所把握到的气韵,要求在绘画上加以表现;于是,神中之逸,气韵中之逸,当然也可称为绘画中之逸。"[1] 这体现出赵宏本、钱笑呆、戴敦邦等连环画名家卓越的美学素养和绘画技能,他们就此实现当代中国社会的古典文化从文字到图像的一次关键性的转变。即他们对古典文献中的文字做出了自己的视觉解读,完成了一系列古典人物和场景的形象塑造,这种塑造甚至对于改革开放年代的中国古典文化的视觉表征有基础性的意义。比如1980年代央视拍摄电视连续剧《三国演义》时,其演员遴选和人物造型大量借鉴甚至完全模仿上海人民美术出版社出版的连环画《三国演义》,导演甚至比照着连环画去找合适的演员。戴敦邦不仅画《水浒传》人物连环画,而且还是1998年央视版的电视连续剧

[1] 徐复观:《中国艺术精神》,华东师范大学出版社2001年版,第193页。

《水浒传》中人物形象总设计。而某些人物，如关羽的形象，改革开放以来很多影视、游戏版本中的形象都脱胎于连环画《三国演义》，无论是海峡两岸暨香港、澳门的电视连续剧，还是各种电影作品，如2011年麦兆辉导演的电影《关云长》、2008年李仁港导演的电影《见龙卸甲》，其中关羽的基本形象都和上美的连环画保持一致，足见这一时期的连环画在视觉文化传播方面巨大的影响力。

第三，传播方式的革新。连环画的传播依赖印刷术和当代中国特有的新华书店的发行体制。印刷术可导致文本大规模地生产，新华书店的发行体系解决了印刷文本的物流问题。作为一个统一的、国有的图书发行企业，新华书店在全国布下自己的销售网点，如此印刷术解决了连环画"信息传播"（communication）的问题，而新华书店则解决了连环画的"交通运输"（也是communication）的问题，这使得某一本（或某一版）连环画能在特定的时期内广为流行。

第四，"看""读"结合的文本解读形塑了独特的审美体验。如果从接受美学的角度来看，连环画的审美接受是颇值得玩味的，这是由它的技术形式决定的。

首先，就连环画整体来看，它是将诸多画面按照次序串联成一个整体。读者会先验地认为，作者不会无缘无故把这些画面如此串联起来，它们之间一定具有逻辑上的因果关系以及时间上的前后承接关系，进而读者会在文字解读的帮助下，调动自己的想象把这些静止的画面连接起来，并最终赋予它们以意义。从这个意义上说，连环画的意义最终如何完

成，完成的质量怎么样，完全由读者自己决定。换言之，当一部连环画被绘制完成之后，"作者即死"。从这个意义上说，连环画是麦克卢汉所谓的"冷媒介"，它具有大量的、需要读者自己解读的不确定的含义，尤其是单幅画面与画面之间的空白，其解读效应如何，完全视读者自身的情况而定。

其次，单独页面内部也蕴含相应的移动性观看的特征。在连环画页面中，图像占了大部分面积，在页面底端或页面右侧，则有一些文字来解释页面的含义。如此，完成连环画的阅读是需要图像与文字解读同时进行的，即一边看图，一边读文字。这既和中国传统绘画的欣赏不一样，也和后来日渐普及的电影、电视剧不同，它可以将整个欣赏解读过程分为好几个层次，用罗兰·巴特的话来说，即作为单一能指的连环画背后具有多重所指。

罗兰·巴特曾经通过解读一幅黑人士兵向法国国旗敬礼的照片来说明能指背后具有多重所指的原理，即这样一幅照片既能表达法国的国民对国家的忠诚和热爱，也能表达法国统治的殖民地的人民心向母国的情怀，即"法国帝国主义的正面形象"，如此，单一所指则具有多重能指。[1]连环画的图文符号也具有同样的运作机制，它至少可以表现出三重所指的含义：第一，单独画面所表示的含义。第二，对照文字解释，读者所阅读出来的含义。第三，图像和文字结合

[1] 参阅［英］约翰·斯道雷著，杨竹山等译：《文化理论与通俗文化导论》，南京大学出版社2001年版，第114页。

在一起所延伸出来的含义,这种含义来自两个方面:一是读者自己理解的含义,二是在连环画前后画页连续构成的语境所形成的含义。我们以 1957 年版的《三国演义》的第三集《虎牢关》中的一幅画页为例说明这个命题。

《虎牢关》展示了《三国演义》中的一个精彩片段,即"关羽温酒斩华雄"。这幅绘画至少可有三重所指。第一是单独画面所表示出来的含义:关羽手持大刀将华雄劈死。第二重所指是文字和画面结合起来的含义,这里的含义会突然变得复杂,既有文字,同时又接合了前后画面的语境所形成的含义:"华雄连斩二将"——前面两页画的正是华雄斩将的场景,也有含义的补充,比如"耀武扬威"——这是在画面中所看不到的。第二层所指其含义已经溢出了这幅图像框架本身,引导读者做视觉的前后延展和联想,这正是连环画"移动阅读"的最重要的体现。第三重所指是读者整合前两类含义最终自己得出的新的含义,这正是优秀的古典题材连环画的精彩之处,即它继承了中国传统绘画的美学特征,所谓"计白当黑"——用想象力填充空白进而得出新的意蕴。比如这幅画面的视角是从左下角向右上方构图的,而且按照中国传统绘画的构图和阐释框架,其空白之处自然被理解为"战场的旷野",而画面左上角影影绰绰的墨点也很容易被理解成"庞大的军队"。如此,这幅绘画的核心是一个动作场面,但整个构图却将整幅画面拉得非常辽远,或者说,它有一点郭熙所谓的"自山下而仰山巅,谓之高远"的境界——读者就是一个卑微的观者,他不仅仰视关羽一刀劈死华雄,

更仰视着空旷、辽远的汉魏时期古战场的雄伟和拙朴。

这正是连环画对中国传统的"移动阅读"进行推陈出新后形成的崭新境界。一方面，用本雅明的话来说，"散点透视"使得读者在观看连环画画面的时候能够"凝神观照"，无论画面的构成元素多么令人"震惊"，因为是主动阅读，所以读者都有可能将视点拉开，调动想象力，熔铸内心中更深远的意象和含义。另一方面，连环画前后画面的连续、承接，又将一幅幅单独的画面纳入一个个更恢宏的叙事当中去，一种具有历史感或时间感的"移动阅读"就此形成。也就是说，画面之前有画面，画面之后还有画面，而且画面与画面之间连接的节奏和秩序是"我"可以控制的，于是大量的"空白"就此产生，审美主体性在这个联想和读解空白的过程中得以成形。空白不是空无，而是未完成和无限可能。如果说，人们欣赏卷轴画是——右手握住过去，左手把住未来，眼前一尺见方的画面正是现在，而即便是现在，因为散点透视，又有"计白当黑"和"平远、深远和高远"的无限可能。人的肉眼看到的是具体的画面，但人的精神世界因为这种视觉的牵引而被导入无限的时空里。那么，优秀的连环画也延续了这一传统，它以民间文化和流行文化的方式将中国传统的"移动观看"进行了一次精彩的演绎。

二、被影视技术刷新的现代视觉性

从某种意义上说，改革开放的过程也是中国影视事业实

现跨越式发展的过程。这里有两个因素的互动,即相应的媒介机构和媒介事业的发展。1978年,原北京电视台更名为中央电视台,开始了自己国家大台的发展历程。1983年,当时的广播电影电视部召开会议,正式确立所谓"四级策略",即在中央、省、市和县四个行政级别分别开设相应级别的广播电视事业。中国电视台的数量一跃成为世界第一。从1990年代中期开始,我国又开始了卫星电视和有线电视的发展历程,各省级卫视成为卫星频道,而数量众多的专业频道得以在有线电视的平台上各显神通。总之,规模越来越大、数量越来越多的电视机构对节目源提出了越来越高的要求。

年份	拥有电视的城镇居民家庭数量(万户)	城镇居民每百户拥有电视机的数量(台)
1986	822	24.52
1992	1 001	82.36
1998	10 005	100.21
2006	15 678	112.10
2009	20 126	115.23
2013	22 894	125.23

(中国电视发展阶段性数据,资料来源"国家统计局网站":http://data.stats.gov.cn/search.htm?s=电视机家庭拥有量)

电影事业的发展同样蓬勃。改革开放伊始,中国一方面全面恢复电影生产;另一方面解禁了一些被禁的影片,包括十七年间拍摄的电影(十七年故事片总产量603部)和新中

国成立前的左翼进步电影,同时还开始大量引进日本、美国、欧洲等国家和地区的电影。1980年代,在开放和商品经济大潮的影响下,中国电影开始了商业化和娱乐化的探索,也开始了自己主动走向世界的努力(如张艺谋等人在国际上的频繁获奖)。从1990年代开始,中国电影开启了体制改革,无论是以票房分账发行的方式进口海外大片,还是实施"电影精品九五五〇工程专项资金",都逐步形成了独具特色的中国电影发展机制。在这一切的努力背后,是影片数量的增加,电影银幕数量的增长,以及观众数量的不断增多。影视文化成为大众文化和流行文化中最重要的环节。

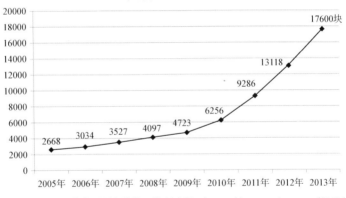

(近年来中国银幕数量增长趋势,资料来源:http://news.mtime.com/2013/12/02/1521239.html)

总之,改革开放以来,观众可看的影视作品数量越来越多,机会越来越多。尤其是电视事业的发展,更加丰富了人们的观看体验。在相当长的时期内,"看电视"都是人们业

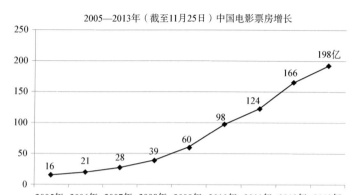

(近年来中国电影票房增长趋势,资料来源:http://news.mtime.com/2013/12/02/1521239.html)

余时间主要的娱乐消遣方式,这极大地影响了中国民间视觉文化的结构和性质。换言之,从 1980 年代开始,电影、电视以及 1990 年代随之崛起的网络视频,这些技术的使用都遵循了一种现代意义上的观看机制,或者说在当代中国文化语境中属于我们自己的现代视觉性,中国文化传统的"移动观看"开始慢慢退出历史舞台,虽然一直余音袅袅。

1. 中西观看传统的分野

影视技术在中国大规模普及——无论是制作还是欣赏接受,这种观看行为背后的视觉性特质与西方文化的观看有相应的对应关系,而与前述的中国传统文化的视觉性形成了一种代际传承的关系。

从总体上看,西方文化的观看传统与中国的最大不同在于:西方文化始终把"观看"置于一种"真实/虚拟"的框架中,这个从古希腊哲学中就能得到体现(比如柏拉图的

"洞穴寓言"），一直到电脑多媒体技术的出现（比如鲍德里亚这样讨论的"仿拟"背后"真实"缺席的问题）；而中国传统文化面对观看，从来都是取消上述二者之间的对立，把客观的图像和人们内心构想的"想像"或者叫"心像"等同在一起，进而着力建构它们之间的关系和共通性，最高境界是让所谓"眼中之竹、手中之竹、心中之竹"三者合而为一。中西两种完全不同的观看（视觉性）传统导致不同的观看的主客体的定位：西方文化一直强调一个清晰的观看主体，即理性、冷静、理智、独立的观看主体，这个主体有能力读解自身的观看对象，而且能够通过观看透析对象的本质；而中国的观看传统则鼓励主体"失去自我（主体性）"，与观看对象融为一体，所谓"物我两忘"就是中国式观看的最高境界，即神、妙、气韵生动等等——连环画延续的其实还是这样一种传统。

我们可以用如下的图示来表示中西视觉性传统的不同。西方传统视觉性的结构类似于两个交汇的圆，一个代表真实的世界，一个代表想象出来的"图像"世界，人作为理性的主体在这二者之间进行各种运作和调和。而中国传统的视觉性结构类似一个太极图，真实和想象之像之间是流动的，而人（主体）就是太极阴阳中的小的黑白圆圈，这是一种虚实相间、"你中有我，我中有你"的结构。

我们之所以说影视技术所造就的视觉性具有西方文化的观看传统，是因为这种技术的发明、运作和进化都是在一个"真/假"比照的框架下进行的，这也正是西方哲学思想

（西方传统的视觉性结构）

（中国传统的视觉性结构）

的发展源头。也就是说,"绘画的透视法——摄影——电影/电视——电脑等多媒体"这种技术进步的逻辑就是一个人们的眼睛如何处理观看的真实与虚假之间关系的逻辑。每一次新的技术的革命性进步,其根本原因就在于由既有技术建构的"真实"被颠覆了。比如:之所以有"油画之死",是因为摄影出现了,于是油画无法再充当"模仿现实最忠实的工具";之所以也会有"摄影之死"(也包括电影之死和电视之死),是因为电脑数字化破坏了"摄影（包括摄像）基本的前提——当快门打开时,镜头前面必须要有东西",以供纪实。总之,当技术造就的视觉真实无法成为"真实本源"的时候,一种技术（技法）就死亡了。从这个意义上说,视

觉技术"勃"是由"表现真实"的能力所赐,"衰"也是因为"表现真实"能力的丧失。[1]

无论是用透视法画出的油画,还是摄影术创作的照片,抑或影视技术生产的影视作品——这些视觉文本本身又只能是"真实的表征",而非真实本身。这就是福柯就一个"烟斗"画作做出的论述——这既是一个"烟斗"(真实烟斗的表征),又不是一个"烟斗"(真正物理形态的烟斗)。所以,视觉技术的发明本身又带来了一种吊诡,即人们为了表现真实而发明从透视法到电脑多媒体的各种技法或技术(这些技术也确实帮助人类表征了真实),但是每一种技术的成功发明同时又意味着人类多了一种表达"虚拟/假"的能力。透视法既能纤毫毕现地表现真实场景,如卡拉瓦乔的现实主义作品《基督在以马忤斯的晚餐》中,"一篮逼真的水果放在桌边摇摇欲坠,随时都有可能掉下来"[2],也可以用于视觉宣传中的"以假乱真";如拿破仑1800年翻越阿尔卑斯山的时候,明明骑的是毛驴,但雅克-路易·大卫在绘制这一题材的油画的时候,却把毛驴换成了骏马——这样才能衬托拿破仑的伟大。用摄影、电影来营造虚假(如通过裁剪修饰照片而作假)的或者表现幻觉(如各种科幻电影、鬼怪电影等等),即创作和传播现实生活中不存在的场景和画面则

[1] 参阅 [美] 尼古拉斯·米尔佐夫著,倪伟译:《视觉文化导论》,江苏人民出版社2006年版,第81、109页。
[2] [英] 马德琳等著,钱乘旦译:《剑桥艺术史·17世纪艺术》,译林出版社2009年版,第21页。

更为常见和容易。换言之，人类表现真实的能力越强，生产幻觉的能力也就越强。可以说，"表达真实"的同时"制造虚假"是所有视觉技术的一体两面的功能。

2. 影像功能和新视觉性诞生

所谓影像，即摄影、电影和电视等光电媒介制造和生产出来的图像。它的特点是在一个二维的平面——相纸或屏幕上呈现真实感极强的三维空间的景观。从"视觉性"的角度来说，影像的出现重塑了人们的观看模式和视觉期待，这也是影像的两大功能——表达真实以及表达虚拟（幻觉），这在电影和电视的技术发展过程中表现得尤为明显。

首先我们来看电影。电影诞生伊始，就形成了自己的两大传统：写实主义和技术主义。[1] 所谓写实主义，是强调用电影的技法对真实生活的原样再现，电影纪录片和现实主义的故事片就是这一传统的表现；所谓技术主义，则是把技术（技巧）放在电影制作的最重要的位置上，为了预设的"娱乐"或者"宣传教育"等明确的"人"的目的而制作影片。如此，电影技术就拥有了两大功能：第一，生产真实生活的表征，即所谓的纪实性电影，观众看这样的电影就可以了解真实的世界。电影技术刚刚诞生的时候，欧洲大量出现的纪录片，以及后来的诸如意大利新现实主义这样的电影流派，承接的都是电影的纪实主义传统。第二，制造想象中的

[1] 邵牧君：《西方电影史概论》，中国电影出版社1984年版，第10—14页。

世界，即作为营造幻觉的工具——电影是作为白日梦而存在的。好莱坞电影是最典型的技术主义传统，所谓"梦工厂"是其最形象的称谓。

电视也一样。电视技术被发明之后，经过一段短暂的探索，电视迅速形成自己两大类型的电视节目：纪实类的电视节目和虚构类的电视节目。前者如电视新闻、电视纪录片，后者如电视剧。电视还出现了一些介于这二者之间的电视节目，如真人秀。

于是，人们就此形成自己看电影和看电视的目的。也就是说，无论观众在看什么类型的影视作品，他们不外乎为了达成两大目的：一是通过电影和电视文本，了解和认知真实的世界，这是影视纪实性功能的体现；二是，通过视觉观赏，进入一个想象的世界，或者说，一个并不存在的符号世界，在这个世界里，虚拟地体会一些在真实世界无法体会的感觉，或者是想象中的感觉。为了达成这两个目的，影视技术也形成了自己相应的视听语言，即相应的画面组接的逻辑规律以及声画关系。一般说来，长镜头因为画面拍摄不间断，能够完整记录一个事件发生的全部过程，被认为具有纯粹的纪实性的特性。而蒙太奇因为是把事件的不同片段前后组接起来，一则编辑者的主观意愿会渗透其中，二则完整的叙事内容需要观看者自己读解，因此被认为"主观性"较强，其纪实性也不如长镜头。就声画关系来说，"声画合一"——因为声音和画面完全保持一致，因此也认为这种手段纪实性较强；而"声画对位"——声音和画面各自按照自

己的叙事逻辑进行，二者相互配合激荡，让观众在读解画面和声音不同含义的时候产生新的想法，也就是达到"1（画面）+1（声音）>2（声音、画面各自含义的机械累加）"的效果。所以，声画对位的方式更适合表现较为复杂的、多线索的内容，或者干脆用于抒发情感，其纪实性的效应远不如声画合一。

上述判断仅仅是影视画面视觉表现的一般逻辑规律。事实上，真正创作的过程要比这些判断复杂得多。对真实还是虚拟的表达，对情感还是事实的论述——这些视觉语言的应用都要灵活得多。正如邵牧君说的：

> 一部影片是否能真确地、能动地反映现实生活，传达时代精神，并不完全取决于影片的制作方法，而是决定于创作者的思想立场和观点。严谨完整的剧作结构和精心设计的蒙太奇绝不可能必然成为现实主义创作方法的有害手段，相反地，把镜头对准人生表面现象的自然主义手法却一定会损害影片对现实生活的概括力量。[1]

影视技术这两大功能进而形成的两大类型的影视文本，形塑了改革开放之后中国民众新的观看属性。这体现在以下三个方面。第一，对于真实世界的了解，人们开始追求"眼

[1] 邵牧君：《西方电影史概论》，中国电影出版社1984年版，第12页。

见为实"的效应，即他们对电视新闻和纪录片提出了"纪实"的要求。他们不再满足之前主要由报纸、杂志等文字媒介提供的新闻信息，而是要看到"活的影像"。而且，随着电视机的普及，以及电视新闻播出的日常化（如2003年中央电视台新闻频道的开播，不仅实现了新闻的滚动播出，而且还提供了大量的新闻深度报道和新闻评论节目），人们越来越依赖电视影像建构自己对真实世界的了解。第二，观众对自己眼睛看到的视觉奇观的要求越来越高，影像自己结构了一个现实生活中并不存在的、虚拟的世界。第三，在影视创作过程中，"真实"和"虚拟"结合的技巧越来越高超，之间的关系也越来越复杂。很多虚构的作品，因为真实地反映了社会深层次的真实，即社会的逻辑和规律，反而被认为是真实社会的体现。相反，也有很多所谓真实题材的作品，或由于创作者艺术水准不够，或由于片面地要符合主导意识形态的需求，反而让观众感觉不真实。

三、连环画逻辑的余响和迭代

影视技术造就了一种新的"移动观看"的实践，中国传统的观看模式就此断裂了。但是，值得注意的是，中国本土的影视创作者并未彻底抛弃中国移动观看的传统，而是或被动或主动，或有意或无意地在影视创作中吸纳连环画的表现手法，这进而形成了中国影视创作中的独特魅力。

1."电视连环画"

首先,在改革开放早期的中国古典名著的电视改编中,我们能看到连环画视觉逻辑的影子。从 1980 年代开始,中国四大古典名著全部被搬上影视屏幕,其中《水浒传》被三次搬上屏幕;《三国演义》两次被拍摄成电视剧,以三国人物为主题的影视作品也是不胜枚举;《西游记》总共出现了 4 个电视剧版本,还出现一系列延伸的影视作品,如《西游记后传》《大话西游》等等;《红楼梦》被两次搬上电视屏幕,一次搬上电影银幕,每次都引起巨大的社会反响。就古典文化的民间视觉传播来说,曾经最重要的连环画开始退出历史舞台,电影和电视开始部署中国民间社会新的、关于古典的"视觉观看"。但在中国电视剧发展的早期,我国拍摄的很多电视连续剧还残留着连环画的视觉性传统和特征,典型的是中央电视台 1994 年拍摄的鸿篇巨制《三国演义》。这部电视剧总共有 84 集,气势恢宏。但播出之后即有评价,说这部剧就像一部电视版的连环画,总结起来,主要体现在以下两个方面:

第一,这部电视剧的剪辑没有遵循一般意义上的影像剪辑的规范,而是依旧使用类似连环画的"静止画面的机械连接"的方法——这是绘画和印刷时代的视觉性。尤其是在很多情节不连贯的地方,相应的画面反而非常简单,只能靠画外音和字幕来帮助观众理解——这种和连环画"画面+文字"的传播逻辑是一样的。特别是最后几集,可能因为资金短缺等原因,诸多重要的战役、历史事件等等都是"简单几

个画面+冗长的画外音"就对付着交代过去了,这完全不符合人们观看影视作品的期待。

第二,在画面冲击力的展示方面,囿于技术和拍摄手法等方面的限制,这部电视剧过多使用了静态画面(镜头)的造型展示,而忽略了画面内部的流动和镜头之间的衔接技巧。比如,普遍认为这部电视剧的武打戏精彩程度不够,其原因恰恰也是受到了连环画的视觉性的影响。连环画在绘制武打场面的时候,往往截取一个精彩片段,然后辅以文字予以解释,这是一种基于原著文字的图像设计。

《三国演义》这部电视剧在拍摄武戏的时候也延续了这一思路,即导演所谓的"武戏文唱",它不是依据动作的逻辑来设计和编排画面,而是依据原著文字营造的氛围和意境来设计画面(这是连环画的创作逻辑),这导致在影像表现过程中导演往往满足于设计静态的场景来表现动态的厮杀,这样的画面当然缺乏视觉冲击力,而且有的时候看上去就像两个演员在比赛谁力气大,对于描绘古代战争来说,这显得有些儿戏。

同样是"移动观看",连环画和影视传播的审美效应是完全不同的。如前所述,当读者看到连环画中的一幅图像的时候,会调动自己的思维和想象力将这幅画面和前后的画面连接起来,并结合文字解释丰富这幅画面的含义。但观众看电视剧是不同的,观众不会调动任何想象力去填补和完形画面的含义,而是直接渴望看见有视觉冲击力的画面,如果看不见,他们自己也不会去完形与想象,而是直接判断——这

部作品不好看。

四大名著的电视剧改编，或多或少地都存在上述情况，只是《三国演义》的这一问题最为突出。究其原因有二：第一，在所有的古典题材的连环画中，《三国演义》的影响力最大，因此它也很大程度上影响了央视版同名电视剧的拍摄。其实后来编导自己也承认，从人物造型到场景设置，电视剧都大量借鉴了连环画。而其他三部作品相对好一些，但这并不是说连环画的视觉性在其中不存在。《红楼梦》因为全部是文戏，所以连环画的视觉性在观众看来并不觉得有何不妥。《西游记》和《水浒传》（山东版）大量借鉴了中国传统戏剧中的动作设计，在画面内部实现坐念唱打，大大弥补了其影视视觉性的不足。第二，这里也有宏观文化背景和政策背景的原因。从改革开放伊始一直到1990年代中期，中国社会对传统文化的态度是非常复杂的。改革开放初期，面对社会上一度兴起的所谓反思乃至贬低传统文化的思潮，以中央电视台为代表的主流媒介则坚持以严肃正统的态度对待传统文化，毋宁说，以一种继承道统的心态面对传统文化，即肯定传统文化的伟大价值，并以继承者的心态完成相应作品。所以，央视拍摄古典名著遵循的一条重要原则就是"忠于原著"——这一提法和态度当然没有问题，但是落实到具体业务上，如何"忠于原著"则很难有明确的标准。因而，忠于原著在很大程度上变成了"忠于文字"。如此，在拍摄相关古典题材电视剧的时候，真实的情况是"文字先行"，然后"画面跟上"——这样最保险，无意中，连环画的创作

逻辑得到了贯彻，而影视剧创作过程中一个非常重要的环节——剧本，则被简单化了。进而，文字先行造就了这一时期中国电视的整体文化品格，即文人电视，这是以下我们要讨论的内容。

2. 文人电视的图文教化

在整个1980年代，包括1990年代前期，中国电视被形象地称为"文人电视"，或者叫"知识分子电视"。这充分体现在两个方面：第一，电视创作秉承了中国"文以载道"的传统，即要表现出强烈的思想性以及思想性背后的"教化作用"；第二，这一时期的电视节目制作要体现出知识精英阶层特有的品位以及他们的文化使命，要用这种品位感染观众，而不是去迎合观众的欣赏口味。这二者，都依赖文字在电视创作中的直接挪用。比如，无论是《三国演义》还是《红楼梦》，其电视剧中的许多台词直接来自原著，演员之间的对话充满了"之乎者也"等文绉绉的味道。电视剧《红楼梦》干脆直接把原著中的诗词拿来作为电视剧主题歌和插曲的歌词，这些（歌）词意境典雅，含义高深，如果对原著（文字）没有一定认识，是体会不出这些歌词在电视剧中的作用的。

从电视创作者来说，他们也会秉承自己知识分子的使命，比如《红楼梦》的导演王扶林之所以要拍摄《红楼梦》，是因为两点：第一，鉴于"读书无用论"等观念在中国社会中造成的伤害，他认为自己有使命改变这现状。第二，他在英国留学学习英国戏剧时所受到的感召：他发现英国BBC电视台大量拍摄和播出由莎士比亚、简·奥斯丁、狄更斯大作

家的作品改编的电视系列剧,因此想到:"中国有如此昌盛的文脉,为什么不能电视化呢?"[1]——这是人文知识分子情怀从文字向影像转移的一个证明。在《红楼梦》的剧本创作过程中,剧组充分尊重以周汝昌为代表的红学家的意见,吸纳当时红学界的最新研究成果,尤其大胆改编了高鹗续的后40回的故事情节——以学术研究成果替代通行的小说原作,这把知识分子提到前所未有的高度。

不仅是电视剧,"教化"功能还突出地体现在这一时期的电视新闻和纪实类电视专题片中。这一时期电视新闻的形态非常简单,就是一些新闻现场画面再配上新闻解说词,长镜头、同期声几乎都没有。此时,电视新闻的基本使命还是宣传(比如,中央电视台《新闻联播》在播出新闻的时候一直有配乐,直到1984才结束),所谓"新闻专业主义"还不为电视记者们所熟知。这形成了电视新闻界后来一直着力批判的电视新闻的制作逻辑:"画面+声音"变成了"声画两张皮"的机械拼贴。此时,文字在电视新闻中扮演主要角色。它既能说明事实,又能达到宣传的目的。尤能体现文人电视的是这一时期中央电视台拍摄的一批纪实类电视专题片——《丝绸之路》《话说长江》《话说运河》《望长城》等等,它们更加能体现所谓知识分子的情怀。这首先体现在创作者的创作理念。比如,《话说长江》的总编导戴维宇如此总结这部专题片的拍摄主旨:"以真实流畅的画面展现一条

[1] 参阅北京电视台电视系列节目《电视往事·第八集》,05:30—15:20。

中华民族的血脉河流,以真善美唤起人们的爱国主义情感,变灌输教育为形象教育。"[1] 从创作手法上来看,这些专题片的拍摄都是先写出文采斐然的文字脚本,然后再循着脚本的线索去拍摄镜头,于是形成了"画面优美,剪接流畅,解说词富有文学色彩,辞章华美,配音配乐悦耳"的特色,充分显示出优美、典雅的文化品位,这与"画面+解说"的连环画的逻辑是分不开的。

四、基于电子流动影像逻辑的移动观看

技术拥有自己独立的生命、功能和品格。即技术一旦诞生之后,它会按照自己的逻辑形塑人们的使用,形塑人的主体性,进而形塑整个社会的进程和逻辑。因此,技术对人和社会都有一种统治力,这就是哈贝马斯所谓的"技术的意识形态"。从这个意义上说,影视技术也一样,它拥有一种强制力,强制人们尊重它的使用方式和使用规律。所以,与其说爱森斯坦、普多夫金等电影理论大师,以及后世无数的导演、剪辑人员、影像特技工作者逐渐发明并完善了流动画面的使用规则,不如说是他们发现了原本就蕴含在流动影像中的表情达意的规律和逻辑方式。就像米开朗琪罗从一块大理石中看出一个"大卫"的塑像一样,影视工作者也是在流动

[1] 朱羽君、殷乐:《生活的重构——新时期电视纪实语言》,北京广播学院出版社1998年版,第55页。

影像的内部逐渐发现其源源不断的表现力。在这一过程中，传统的"移动观看"的逻辑得以刷新，换言之，一种新的"移动观看"的视觉性出现了。

如果说，视觉性是"我们怎么看，我们如何能看，我们如何被允许看、如何被迫看，以及我们如何看待这种'看'和'不看'"——那么，发轫于 1990 年代初期的中国新的影视文化，其视觉性率先改变的则是一个最基本的命题，即通过屏幕"我们看什么"。人们看到的不再是经过图像化的文字，而是具有全新冲击力的视像，这种创作是遵循影视技术自身的逻辑，而非将影视逻辑纳入文字逻辑，这也迎合了观众对电子视觉技术造就了视觉文化文本的期待。

1. 从文字逻辑向影像逻辑的转型

所谓影像逻辑是指在影视作品的拍摄过程中，强调用影像自己的力量达到叙事、抒情、说理等诸多传播的目的，从而尽可能地不要依赖文字或声音的阐释和解读。这包括两个方面的内容：第一，强调画面制作的质量，即画面的直观性——画面本身给人带来的第一眼的震撼力、冲击力和吸引力，而且观者对画面是一看即可理解的，不需要经由文字或声音的解释；第二，强调画面剪辑的质量，即尽可能地通过画面与画面的连接来表情达意，同样淡化文字和语言的解释。在这样的逻辑下，连环画的视觉性从影视文化中正式退场了。

我们还是以古典名著的电视剧为例。可以说，连环画的逻辑既让央视版《三国演义》拥有了相当的古典韵味，同时

又让它因为缺乏影像的冲击力而缺乏观赏性。广泛的批评导致后来的创作者在重新拍摄古典名著的时候将刻意避免这一点，这体现在《水浒传》的拍摄过程中。1998年播出的央视版《水浒传》，其主创者公然宣称不再将"忠于原著，慎于翻新"作为自己不可动摇的信条，自己要吸取《三国演义》"武戏文唱"的失败教训，即不能按照文字的描述来拍摄武戏，而是要按照画面（视觉）的逻辑来重新设计武打场面。所以，其武戏设计和拍摄完全脱离了施耐庵原著文字的限制，各种技术和技巧的使用使得动作场面变得精彩。[1] 比如，"拳打镇关西"一节，原著文字是着实打了三拳，进而用通感的修辞方式调动读者的想象力去联想——镇关西挨了三拳，分别像走进了染料铺、酱料铺和乐器铺——也就是眼睛、口鼻和耳朵分别受到重创，这是典型的文字逻辑。但电视剧的拍摄则不然，两位演员的打斗远远超过了"三拳"，你来我往，打了很久。换言之，文字可以调动读者的味觉、听觉和视觉体验，但是画面只能调动人的视觉，所以要最大限度满足人们的视觉需求——这是电子移动影像的逻辑。

而新世纪拍摄的《新三国》则彻底摆脱了《三国演义》图解画面的连环画的构图逻辑，进而完全按照"视觉至上"的影视画面的逻辑重新改编原著。如果说，《三国演义》是

[1] 参阅北京电视台电视系列节目《电视往事·第十八集》，05：30—15：20。

用画面重新解读了一遍罗贯中的原著，那么《新三国》则是用电视画面重新创作了一个三国故事。此处略举一例即能看出这二者之间的差别，即前文提到的"温酒斩华雄"这一桥段的拍摄。在《三国演义》中编导完全遵循原著的文字描述：

> 操教酾热酒一杯，与关公饮了上马。关公曰："酒且斟下，某去便来。"出帐提刀，飞身上马。众诸侯听得关外鼓声大振，喊声大举，如天摧地塌，岳撼山崩，众皆失惊。正欲探听，鸾铃响处，马到中军，云长提华雄之头，掷于地上。

《三国演义》的拍摄基本按照这一文字的描述来进行。所以，当表现"关公斩华雄"的时候，画面显示的只有"鼓声大振，喊声大举"，并无两人交战的画面。罗贯中之所以这么来描写，是在使用一种独特的修辞手法，即用文字调动人们的想象，进而达到阅读小说的快感。但这不是流动画面的逻辑，因为如果要用画面来表现这一场景的时候，观众要的不是根据画面"自己想象"相应的效果——这还是阅读文字的逻辑，而是要亲眼看到"斩"的视觉过程——这才是流动图像的逻辑。所以，《新三国》关于这场戏，极尽了动作镜头的渲染，不仅调动了各种镜头的语言，而且还配合了相应的特技和音响效果，呈现给观众的完全是一场视听盛宴。

《三国演义》前后两个版本的拍摄差异就像一个寓言，

它标志着中国电视创作者彻底脱离了文字的约束,遵循流动影像画面自身的逻辑。这意味着影视创作者开始"用画面来思考画面",而不是"用文字思考画面",进而整个影视视觉文化的教化作用也发生变化。

2. 变教化为满足需求

"用文字思考画面",即所谓以"文字先行"的方式制作影视作品,很容易落入"视觉教化"的窠臼,尤其在中国"文以载道"的传统框架下——文字先形成道德观念,进而再创作相应的画面予以形象性阐释。这在中国甚至不是影视的发明,而能追溯到古老的绘画时期。比如东晋大画家顾恺之画的《女史箴图》就是用画面宣扬所谓的"妇德"。但当画面脱离了文字的羁绊,完全可以自我叙事的时候,其"视觉冲击力"就成为影响观者的第一要素。如此,"好看"成为视觉文本创作必须遵循的最重要的标准。关于这一点,电视连续剧《渴望》的创作有着特殊的意义。

《渴望》于1990年播出,这部看似冗长的电视连续剧(50集)创造了电视剧的收视奇迹,即掀起了万人空巷的收视热潮,也引发了理论界广泛的评论。这部电视剧其意义之深远,在于它开创了一种崭新的视觉文化的生产方式。换言之,从视觉性塑造的角度来看,这部剧开创了一种新的"移动观看"的视觉体制,它改变了中国观众"看什么、怎么看、如何看待自己的看"等等一系列的内容。

首先,是观众"看什么"的转型。与1980年代诸多电视剧的拍摄不同,这部剧不再脱胎于任何文学作品,或者

说,它不再有任何文学母体,有的仅仅是一个创作的诱因——"一张小报上几百字的报道"。这意味着,观众不必再像以前(1980年代)那样可以透过一个视觉文本而看到这个视觉文本背后深邃的文字文本的含义。这同样意味着,视觉文化没有那么深邃的内涵。换言之,并非每一部电视剧都必须像《红楼梦》那样,其身后不但有曹雪芹的皇皇巨著,还有诸多红学家的研究成果。

《渴望》从一篇新闻报道到一部漫长的电视剧,中间的部分"都要靠大家攒"。于是,王朔、郑小龙等创作者聚在一起,像"搭积木"一般开始拼凑整部电视剧的各个组成部分——

> 那个过程像做数学题,求等式,有一个好人,就要设置一个不那么好的人;一个住胡同的,一个住楼的;一个热烈的,一个默默的;这个人要是太好了,那一定要在天平另一头把所有倒霉事扣她头上,才能让她一直好下去。所有角色的性格特征都是预先分配好的,像一盘棋上的车马炮,你只能直行,你只能斜着走,她必须隔一个打一个,这样才能把一盘棋下好下完,我们叫类型化,各司其职。[1]

如此,这种创作不再是文字的字斟句酌、强调修辞手法

[1] 参阅王朔:《无知者无畏》,春风文艺出版社2000年版,第8页。

以及语法逻辑的创作,而是一种关于"视觉性"的直接创作,即创作者直接去构想形成叙事的诸多场景。这些场景包括人物形象、对话、环境、背景、动作等等,这些创作都直接依赖"视觉思维"。当时的创作情况是,郑小龙、王朔等人聚在一起聊,副导演和美工就在一旁迅速把场景用素描勾勒出来。也不是写好剧本再拍摄,而是通常只有一个故事大纲,演员会按照这个故事大纲演下去。

其次,和脱胎于文字的电视剧创作不同,这种以影像设置(而非文字书写和创作)为起点的视觉生产,不再是居高临下的宣教式的传播,而是为了收视率和市场效益的迎合式传播,文字的那种先天的思想性优势、道德训诫的高度被取消了。这样的视觉生产呈现出一种平民化的旨趣,一种迎合观众的审美趣味。关于这一点,创作者自身也是毫不掩饰的:

> 这不是个人化创作,大家都把自己的追求和价值观放到一边,这部戏是给老百姓看的,所以这部戏的主题、趣味都要尊重老百姓的价值观和欣赏习惯,什么是老百姓的价值观和欣赏习惯?这点大家也无争议,就是中国传统价值观,扬善抑恶,站在道德立场评判每一个人,歌颂真善美,鞭挞假恶丑,正义终将战胜邪恶,好人一生平安,坏人现世现报,用电影《平原游击队》中何翻译官的话说就是"祝你——祝你同样

下场！"[1]

换言之，观众希望看到什么，创作者就制作和呈现什么。创作者不再居高临下，不再觉得自己有什么理念、道德等等需要告知观众，甚至教育观众，而是反过来要用创作强化观众内心既有的认知框架和道德判断。观众从所谓（被要求的）"文艺审美"，甚至"被教育"，转变为纯粹的"娱乐休闲"。电视媒介也从文化事业转型为娱乐机构，电视的商业化就此实现，这也是从1990年代开始，中国电视业发生的深刻变革。

《渴望》标志着一个新的电视剧创作时代的到来，也意味着一种新的电子视觉文化的产生。《渴望》开创了中国独特的电视现实主义艺术，即它完全取材于当代现实生活，其人物塑造、人物关系、矛盾冲突、价值观判断等等直接迎合普通民众的精神世界需求。同时这种取向又完全符合"流动视觉性"的价值取向，也就是说，符合人们对日常生活时间绵延逻辑的感知逻辑。导演郑小龙如此谈到剧组当时的构思情况：

> 因为当时定下来以棚内拍摄为主，所以一定要搞好人物关系，否则这戏不好看……但是，拍老爷们谁爱看啊，还是要拍女孩更加好看——那张脸好看吧。而

[1] 王朔：《无知者无畏》，春风文艺出版社2000年版，第10页。

且还是要拍善良的女孩，我们认为能够把所有的优点都集中在她身上，然后大家要看那个长得那么好看（一女孩），浑身都是优点，但是她又历经磨难，这样就好看了。[1]

由《渴望》开创，取材于现实生活，其主题往往就是现实社会生活中的基本矛盾，在人物形象塑造、社会场景方面通常强调"接地气"，其传播效果强调激发人们的现实感，进而产生针对现实的价值评判，乃至批判意识。《渴望》之后，每隔一段时间，伴随着社会主题的变化，总能出现一些呼应当时社会矛盾的、优秀的现实题材电视剧，并引发相应的社会关注，甚至社会轰动。比如，1998年的《牵手》触及的是当时社会中日渐普遍的婚外情的问题，2004年的《中国式离婚》主题是中国家庭的婚姻危机，2009年的电视剧《蜗居》直逼当下中国都市人面临的最严峻的生存困境——买房难，2010年的电视剧《媳妇的美好时代》探讨的是什么是理想的婆媳关系，这些都是大多数的普通人在日常生活中必然遭遇的生活矛盾。观众看这类作品的时候，很容易激发自己浓厚的现实感。

大多数影视作品在部署自己视觉性的时候，其实都是在兼顾上述两种视觉性的表达。或者，用一种类似"反其道而行之"的方式力图能达到更好的传播效果。即如果是现实题

[1] 北京电视台：《电视往事·第十一集》，08：00—10：15。

材,那么就要在人物设定、情节编排等方面强化自身的传奇性和意外性,前文所述的渴望就是典型的例子;反过来,如果本来已经是浪漫题材、传奇题材等等,那么其人物塑造和情节设定以及矛盾冲突等等就要突出反映或者暗合当下的社会风尚或社会心理,这样才能更好地为观众所理解。但无论如何,一种新的移动观看的范式正在形成,即电视剧(也包括电影)正在脱离中国传统的"移动观看"的思路和逻辑,开始遵循由电子媒介奠定的崭新的移动观看逻辑,视觉刺激、视觉震惊成为主要的诉求点。这一转变也成为当代中国社会整体文化转型的一部分。

第二节　电视与民俗重构

电视在中国普及伊始，就用视觉传播介入了中华民族最重要的传统节日——春节。这种"技术介入民俗"的力度在整个世界都是罕见的，这也是视觉技术改变传统文化的典型案例。这种文化介入甚至从春节延伸至清明、端午、中秋等一系列传统节日。从这个意义上说，在电视等视觉媒介技术的冲击下，中国传统民俗内容被全面刷新了。

中央电视台（以下简称"央视"）从1983年开始，每年都在除夕之夜推出一台电视文艺晚会（以下简称"春晚"），时间跨度从20点持续到24点（跨年），甚至更晚，这已然成为央视每年例行的重要工作内容。更重要的是，春晚的确改变了中国人过春节的传统习惯和仪式进程。如果说，春节对中国人有多重要，那么春晚作为一种视觉文化对中国传统文化的改变就有多深刻。春晚是毋庸置疑的春节新民俗，它改变了春节作为一种传统节庆的结构和内容，且这一改变贯穿了整个改革开放的进程，潜移默化地塑造着当代中国人面对传统文化的态度和心智模式。从这个意义上说，春晚不仅是一个电视文本，也是人们改变传统生活方式的一个工具，它将中国人传统春节的敬天祭祖的祭祀体制转变成

一种观看综艺节目的视觉体制。如此,当代中国人情感结构的转型在"春晚文本传播"和"看春晚"的行为中得到了淋漓尽致的展现。用伯格曼的话来说就是,春晚是电视技术和当代中国人签订的崭新"契约"[1]——技术承诺提供节日欢乐和中华民族四海一家的心理认同,而电视观众则奉献自己在除夕这一关键时刻的"神圣时间"。于是,这一契约让人们与传统以及由传统塑造的情感结构渐行渐远,而日益和消费、娱乐、喜剧、狂欢等现代性的要素结合在一起,成为主体精神现代性转型的一部分,而近年来人们普遍感受到的所谓"年味变淡"正是这种转型最直接的后果之一。

春晚的播出时间是在除夕 20:00—24:00 前后。在传统春节仪式的框架下,这一时段大概是年夜饭吃完,进入所谓"守岁"的阶段。守岁是中国传统文化中的"神圣时间",其意义在于人们要保持一种清醒的状态亲身经历那种"一夜连双岁,五更分两年"的关键时刻跨越,这是典型的时序仪式的"阈限"[2] 意义上的时空穿越。守岁也包括一些家庭(家族)内部重要的仪式,特别是对中国传统文化中"差序格局"的意义的强化。如晚辈要向家族中的父祖家长行礼辞

[1] Albert Borgmann, *Technology and the character of contemporary life: A philosophical inquiry*, Chicago and London: The University of Chicago Press, 1984, p. 45.
[2] "阈限"是指一个仪式主体从"世俗领域"到"神圣领域"行进过程中所暂时身处的领域,它经常表现为一种象征性的时空意象。参阅[法]爱弥尔·涂尔干著,渠东、汲喆译:《宗教生活的基本形式》,上海人民出版社 2006 年版,第 123 页。

岁,而长辈则要受礼,并向晚辈分发压岁钱,然后阖家团坐说话聊天。妇女们则往往打扫房间,继续整理、清洁祖先牌位。小孩们会到处玩。大家一起静候新年的来临,新年一到,则放鞭炮、吃饺子(或汤圆)。总之,除夕是一个人作为主体与"神"和"其他家族成员"进行沟通的神圣时刻,这是一个以"交流"为主体的神圣结构。而春晚则改变了这一结构,它将"交流主体"变成了一个"信息接收客体",即家庭成员不再进行相互之间的沟通,没有聊天,没有长幼有序的行礼,更没有敬天祭祖的祈福仪式。取而代之的是家庭成员全部围聚在电视机前观看晚会节目,一直到新旧年交替。如此,除夕最重要的"守岁"的结构和内涵被完全改变了,其背后则是中国人心智结构的一种现代性变迁的进程。

一、神圣时间的内容转型

"春晚"改变了传统中国人在除夕之夜2000年[1]来一以贯之的信息沟通结构,如果说这是电视技术给中华民族带来的最深刻的文化变革,某种意义上也是不为过的。

对于中国人来说,除夕之所以是"神圣时间",是因为人们在这一时刻主要和三类对象进行别具意义的沟通。一是神灵、鬼怪,其目的在于消灾祈福。比如贴门神——希望

[1] 公元前2000多年的一天,舜即天子位,带领着部下人员,祭拜天地。从此,人们就把这一天当作岁首。据说这就是农历新年的由来,后来叫春节。这是关于春节起源最广为认可的一种说法。

"门神"能挡住灾难不要进家门，放鞭炮——希望鞭炮声赶走邪祟的侵扰，用麦芽糖祭灶王爷——希望灶王爷上天向玉帝汇报工作的时候能多说自己和家人的好话。总之，每一次与神秘世界的沟通活动都是预示和表征一个美好的、幸福的来年的岁月和光景。二是逝去的祖先（魂灵），其目的在于慎终追远。比如在很多地方的除夕下午和傍晚，人们（现在的"我"）会去家族祠堂或祖坟拜祭祖先，希望他们护佑家族，保佑自己（以后的"我"）来年顺利。于是，祖先的魂灵借助牌位、祠堂、神像、烛光、烧纸钱的火焰等象征符号成为除夕之夜人们家庭生活的一部分。第三是和亲朋好友沟通，其目的在于强化家族成员之间的凝聚力，同时敦行"长幼有序"等伦理准则的实施。这种沟通与和神灵、祖先沟通不同，它遵循另一套机制，即中国传统家庭（家族）成员内部关系的机制。这包括两方面的内容。一方面，沟通主体之间的秩序的不平等，即家族成员中长幼有序的秩序同时延续到传播格局中。在除夕之夜的沟通，长辈和晚辈之间的秩序是严整的，甚至是不可逾越的，这体现在年夜饭的排座次、长辈和晚辈的分桌制度，也体现在年夜饭后晚辈向长辈行礼，而长辈派压岁钱，更体现在祭祀祖先的时候，长辈的领衔地位。另一方面，沟通的主题通常是家庭性或家族性的，外人不可能参加除夕家庭（家族）的聚会，所以这一聚会凸显了血缘作为重要的家族黏合剂的功能，大家作为亲人在说话，说的话题也大都围绕家庭（家族）而展开。换言之，这是一种家庭内部的交往——我们首先是作为有血缘关系的

人,然后才坐在一起说话,而不是相反。

如果说,按照人类的传播模式分析,"与神灵、祖先沟通"属于"自我传播"的范畴,是自己和自己(自己内心中分离出来的"客我")说话;而"家族内部的沟通"属于人际传播(个人和个人之间的对话)和组织传播(人们按照组织机制,如家庭机制的规范进行传播);那么春晚则是典型的大众传播,即电视技术利用大众传播的沟通范式介入除夕乃至整个春节。在这种传播语境中,自我传播和人际传播都不见了。所谓大众传播,是指专业的传播人群(传播者)通过专业的传播渠道(现代媒介)向非特定的大众进行信息传播。它的基本模式是:一个点(传播中心)在说话,信息经由一种大众传播媒介作为渠道,社会中大规模的、非特定的人群就此可同时接受这一信息。就春晚来说,它是由中央电视台专业创作群体通过覆盖全国的电视网络,向全国电视观众在同一时间现场直播的电视节目。如此,在中国传统春节的仪式框架中,出现了一种全新的传播格局。首先,新的传播主体——"民族国家"以各种视觉意象进入家庭,这导致国家、民族等宏大叙事进入普通民众的视野。在百姓家庭的传统除夕的框架中,国家和民族这样的叙事是暂时缺场的,甚至各种社会性的因素也都不存在,比如过年不谈工作、过年不讨债等等。但春晚不同,中央电视台作为国家的主流媒体,它是一种宏大的国家叙事主体。春晚会以"北京"和"北京时间"为中心的统一的时空观念(虚拟的"天涯共此时")的读秒进入零点;在国家建设中做出突出贡献的人物

(劳模、奥运冠军、战斗英雄等)会登上晚会舞台,接受表彰和敬仰;零点临近之际,国家最高领导人会在春晚发表讲话;等等。这一切,都在提醒观众,家国同构、家国一体。这种在传统社会只有封建士大夫才被要求拥有的情怀,在中国的电视时代被春晚不断地输送进入普通百姓家中,由此询唤并强化了每个观看春晚的人作为共和国的中国人身份。其次,电视技术导致了中国家族成员之间在除夕之夜沟通结构的巨大转型,其中的关键在于传播结构的启动者发生了变化。除夕之夜,家庭中的传播结构的发动和运作一般是由家中长辈启动的——长辈宣布年夜饭开席,宣布某个仪式的开始等等。当进入聊天状态的时候,一种互动的传播结构就出现了,即大家你一言我一语地说话。当电视机携春晚进入家庭之后,电视机成为新的沟通结构的开启者。只要"春晚"开始,任何家庭成员都会丧失发动仪式的主动权,变成了被动的观者。在春晚的黄金时期,家人围拢到电视机前观看。此时的情况是,电视机在说话,所有人都在听,不仅听,还会围绕着电视节目展开讨论——电视机成为家庭中的权威,而"看电视"变成了春节的新仪式。的确,"看春晚"从行为上看也特别像一种家庭仪式:所有家庭成员安静专注地观看,有点类似教堂里的布道场景。大家都全神贯注地接受电视播出的信息,并随着这些信息的不同而产生各种各样的情绪的变化,而且这些信息往往会成为今后几天亲朋好友之间的谈资。这也正是电视技术的潜在效果——塑造忠实受众。从这个意义上说,电视的介入,导致了除夕之夜家庭沟通的

一种"被动型接受"的沟通结构——不再是主体主动地去与神灵、祖先或亲朋好友交往,而是大家都坐在电视机前,等待着接受一些能让自己满足和快乐的信息。

二、传统心智模式的转型

"春晚"用电视传播的视觉脚本改变了传统中国人在除夕之夜的心智模式。

总的来说,在传统除夕,人们的心智模式是由"敬"和"畏"构成的,这反映在人们对"天地、鬼神和先人"们的态度上,也反映在人们在与家人沟通、吃年夜饭等环节中对传统伦理规范的尊重。只有在小孩身上,会有"乐"的内涵显现(如放鞭炮、烟火的时刻)。但很快就会停止,尤其是当他们"乐"得过分以至于违反了某些规范和禁忌的时候,会立刻遭到大人们严厉地呵斥。"春晚"则用另外两种视觉脚本带来了完全不一样的精神气质:一是"颂",二是"乐"。

所谓"颂",包括两方面的要素:第一,预先设定一个崇高的理念,这个理念是超越凡俗世界和日常生活的——"颂"是崇高和神圣的;第二,"颂"有特定的形式和修辞,即要通过表征来完成。"春晚"设立了自己的神圣对象,这就是国家(祖国)和民族(中华民族),进而衍生出一系列的为了国家和民族做出巨大贡献的"颂"的对象。这些对象既包括具体的人群,如军人、优秀的劳动者、爱国华侨,也

包括美好的生活、社会建设的成就、壮美的山河等等理念。此时，春晚凭借电视技术，潜在地增添甚至置换了春节结构中的原有权威，即"神灵、祖先"被置换为"国家、民族"。此外，春晚的"颂"也形成了自己特定的表征形式，这包括两种方式：一是通过"英雄叙事"的表征，典型的是1987年在对越自卫还击战中负伤残废的军人徐良坐着轮椅被推上春晚舞台，演唱《血染的风采》这首赞颂军人的歌曲——直接把英雄请上舞台，以展现其背后的勇敢、奉献、爱国等等情怀。二是"图腾"叙事，即用电视的视频技术表征某些特定的具有神圣意味的符号。比如2015年的春晚，依旧有歌颂军人的歌曲《强军战歌》，这一节目采取的形式不再展示英雄本身，而是展示军事现代化的图像。歌手在舞台前唱歌，而背景是一个巨大的显示屏，显示屏中展示着中国人民解放军最新的装备、军容以及炮火硝烟的战争场面。唱歌的歌手仅仅是个歌手，并非像徐良那样是上过战场立功的英雄，但打动人们的不仅是这个演员本身的表演（虽然他也身着军服），还有由他演唱的歌曲、大屏幕上各种军事符号和国家符号（武器装备、军人方阵、战争场景、华表、天安门、国旗等）表征出来的崇高感，是所谓影像的"积累蒙太奇"给观众凝聚累加起来的情感堆积。

特别值得一提的是，"春晚"用视觉技术以及现代通信技术制造了一个"给全国人民"乃至"全世界华人"拜年的电视意象。每当此时，"颂"的脚本都把所谓"家国叙事"推到极致。在晚会的进程中，尤其在春晚结束的时候，春晚

编导会将不同时空、不同身份的人们面对电视镜头的拜年场景剪切在一起,他们包括春节还坚守在岗位上的边防军人、发电厂的工人、南海岛礁上的执勤官兵、医院急诊室里的医生、在街头指挥交通的警察等等,这些画面与春晚现场画面一起并置在一起,传递到千家万户的电视机上,营造了一种全国人民共迎新春的视觉格局。更有甚者,在某些年份的春晚中我们还能看到正驻留海外的留学生、中国驻外大使馆的工作人员、旅居海外多年的华侨等出镜,他们也在同一时间给"全国人民"拜年。考虑到时差因素,事实上所有的海外人员如果要在"北京时间"的春晚播出时出镜,就必须经过事先特别的设计和安排。所以,电视技术营造出来的全球范围内的"天涯共此时"的景观事实上仅仅是一种虚拟和想象,或者说,电视技术在此借中华传统文化的春节营造了一刻虚拟的神圣时间。这一时间的营造正是传播了"普天同庆"的颇具中华传统文化意蕴的意象,它把春节的体量和意义从"家庭(家族)"延展至"国家和民族",再从"国族"延展至"世界"。于是,在除夕这一神圣时刻,"世界"在华人面前是没有任何边界区隔的,无论是国境线的地理区隔,还是职业、教育程度等文化身份的区隔。事实上,这种"无区隔"在中华传统文化中有一个极好的表达,即"天下"。可以说,在春晚的全球传播中,它用视觉技术的虚拟手段成功营造了"天下"的理念,也是在向全世界传递一个中华人民共和国立场上的"文化中国"的理念。

让我们再来看"乐"。在传统的春节文化中,除夕之夜

的活动是不包含"乐"的因素,要一直等到正月十五前后人们才会逐渐有"乐"的活动加入,如社戏、马戏表演、庙会等等。春晚中的小品、歌舞、杂耍、曲艺等让人欢乐、笑的节目事实上颠覆了传统除夕之夜人们"敬"与"畏"的心智结构。事实上,它甚至是"春节祛魅"的重要原因——传统春节中需要敬畏的神秘力量消失了。尤其值得注意的是,春晚中的"乐"的铺陈,是在"颂"的框架下完成的。从某种意义上说,"乐"和"颂"其实是矛盾的。"颂"正如《诗·大序》里说的"美盛德之形容,以其成功告于神明者也",也就是说,"颂"是人们将自己做的成功的、伟大的或有价值的事情告诉神灵。所以,它是一件很严肃的事情。比如,古今中外所有的颂歌如《诗经·商颂》、贝多芬的《欢乐颂》等等,都让人肃然起敬。而"乐"往往倾向于一种狂欢气质,而狂欢正如巴赫金所言是要消解神圣,消弭等级,放弃各种礼仪规范,循着感性愉悦的方向纵情欢乐。这使得"春晚"在表达"乐"方面往往受到更多限制。比如,在创意小品、相声等讽刺类节目的过程中,"讽刺对象"变得越来越难找——在总体"颂"的框架下,近年来春晚曲艺节目的取"乐"的对象越来越集中在社会边缘群体乃至弱势群体上——不谙城市规则的农民工、下岗职工、有智障的傻子、想占小便宜的农民、娘娘腔的男人等等,这已然引发了批评界的诟病,也是春晚目前在内容创意方面面临的困境之一。

更值得注意的是,在电视上营造"乐"的氛围,其实就是在电视上表达"乐"的意象,即用视觉的语言表现欢乐。

如前所述，相声、小品等曲艺类节目越来越步入一种困境，而适合进入春晚的歌舞、杂技、戏曲等节目在具体内容和风格上也难有突破。在这种情况下，春晚若想出新、做出质量，或者用春晚创作者的话来说，就是要把春晚办成"文化精品"[1]，"形式创新"乃至"舞台布景创新"就变成了重要的突破口。事实上，进入1990年代之后，春晚的舞台布景越来越华丽乃至豪华，构成元素越来越多，在很多歌舞节目中，同时登上舞台的演员数量越来越多，如此，春晚在创作上越来越追求视觉的形式创意和内容堆积，进而用这种方式来"冲击"观众视觉，引人震撼，达到热闹喜庆的目的，即将"乐"以及"乐"背后的"欢庆""颂扬"等等元素变成可视的电子景观，成为春晚孜孜以求的目的。其结果是，造就了一种春晚的奇观。

"春晚奇观"首先体现在舞美设计方面。自有春晚以来，其舞台设计的变化是非常明显的，即结构越来越复杂、场面越来越恢宏、场景越来越多、视觉震撼力越来越强，这同时也是春晚创作者的追求。1983年首届春晚甚至谈不上有舞台——舞台和观众席是同一块平地；1984年央视春晚的主演区设置了高出地面的八角透光玻璃平台，布置上圆形假山、喷水池的背景；1986年导演为了追求"大"的效果，把春晚现场搬到首都体育馆，由于空间过于宽阔导致"演

[1] 耿文婷：《中国的狂欢节——春节联欢晚会审美文化透视》，文化艺术出版社2003年版，第56页。

出"无法匹配"空间",使之成为最差一届春晚。直至1998年,央视一号演播大厅正式成为春晚演播现场。近20年间,这一容积58 800立方米,内表面积4 700平方米,使用面积为1 600平方米,具有1 000多张观众席的巨大空间不断被改装成具有视觉震撼力的演出现场:旋转舞台、升降舞台、威亚技术等多种使用液压技术、机械技术、电子技术的舞台设计相继出现,使得舞台中间的可变化因素大大增加。加之现场拍摄机位的不断增多,观众在单位时间内能感受的舞台变化元素越来越多,这种变化形成的视觉强制力会把观众的视线牢牢地锚定在画面的形式变化上,至于其内容具体是什么,反而成为次要的了。

奇观化还体现在春晚的节目设置的细节方面。比如,出现在舞台和电视画面里的演员人数越来越多,所谓春晚"过去是一个人唱很多首歌,现在是很多人唱一首歌"——这种说法形象道出了春晚力图以"人多"营造视觉震撼的策略。这尤其表现在歌舞表演中,伴舞的演员越来越多,在春晚开篇和结尾的时候,涌上舞台的人群要密密麻麻地布满屏幕,伴随着欢庆的音乐以及彩带飞舞,用这种满眼密集的视觉意象营造"乐"与"喜庆"的氛围。

如果说,"多""大""宏伟""多元素"是春晚舞美设计的一贯作风,那么,2010年之后,虚拟技术登上春晚舞台就将"春晚奇观"推上了一个崭新的高度。虚拟技术脱离了舞台的物理形态的限制,将各种创意形象引入电视屏幕,将观众的视觉延伸到春晚现场空间之外。2013年春晚首次大

规模使用虚拟技术,其主舞台由304根升降立柱组成"T"字形,每根立柱的5个面分别由独立LED屏组成,各个屏幕通过运动可以产生千变万化的立体视觉空间,给观众带来了错落有致的视觉感受。如此,演出现场其实不再需要物理的实体布景了,只需要LED屏幕上的景观,就能够完成奇观的营造。于是观众在屏幕上看到该年刚刚服役的辽宁号航母似乎劈波斩浪直接开到春晚舞台上,看到万里长城宛然到春晚舞台上,这样的画面作为演出背景第一时间抓住了观众的注意力,而且是大部分的注意力,至于节目的具体内容,反而成为次要的了。

的确,问题正在于此:越来越复杂、豪华的形式背后,其承载的演艺内容还是传统文艺演出形式——歌曲、戏曲、舞蹈、杂技,在内容和思想层面始终进步不大,有些节目内容(如相声、小品)的创意还遭遇了前所未有的冲击。从整体来看,春晚的着力点大部分是放在形式创新上,这正是春晚被批评的一个重要内容。按理说,形式创新本身也是节目创新的一部分,本无可厚非,但春晚在这一点上被大规模诟病,其深层次的文化原因还是因为这种做法与传统中国人在除夕之夜的精神状态相悖。或者说,春晚用技术造就的奇观完全颠覆了中国人在传统除夕之夜既有的心智结构,它从完全相反的方向建构了另外一种心智模式,这种模式是中国人在文化基因里原本没有的。"除夕"作为中国人的神圣时间,中国人原有的心智结构是纵深性的,是面向过去的祷告(敬畏祖先)和面向未来的祈福(恭敬神灵),是通过仪式行为

和人际交往强化既有的家族结构,这些都是很具体的、有着翔实内容的事情。某种意义上来说,除夕之夜的各种仪式的"形式"并不重要,中国民间自古就有"有钱没钱、回家过年"的说法——关键是相应仪式的内容要做到火候,如此,人们在除夕之夜方能心安。"心安"是最重要的,除夕之夜原本是没有"乐"的因素存在的。但是,春晚却将这种纵深性的心智结构给拉平了,它用一场视觉盛宴阻断了人们原有的思维方向在历史和未来的空间时序中穿梭,它在原本安宁和平静的家庭空间中嵌入了一个五光十色的展演奇观,让人从纵深性的"敬"和"祭"转为平面性的"乐"和"喜"。这种平面化的心智结构因为丧失了深度,让中国人在除夕之夜失去原本应有的神圣感,以及由这种神圣感带来的内心的希望和安宁——"欢乐时间"无法替代"神圣时间"。至此,春晚其实和观众一起陷入了一种困境,春晚面临着收视率下滑、节目创新后续乏力的挑战,而观众则觉得过年的意义越来越寡淡,这已然不仅仅是一台晚会的出路和革新的问题、老百姓如何过年的问题,更是走向改革开放深水区的中国社会如何面对传统文化的问题。春晚作为一种视觉表征将这种矛盾鲜明地展现了出来,值得我们持续思考这个命题。

第三节　文本转换与文化翻译中的技术力量

　　新的传播技术会赋予传统文化在当代中国社会语境中新的表达方式和传播方式，在这一过程中，传统文化原有的文化意蕴是否发生变化——这是一个颇值得深思的命题。因为这其中有两个"必然"在起作用：一是，当一种文化是所谓"活文化"的时候，就意味着生活在这一文化中的人必然愿意为之影响，即人们会自发按照文化背后规则和逻辑行事；二是，"活文化"必然会有一种冲动表达自己，进而通过这种"表达"捍卫以及拓展自己的边界。前者让文化呈现一种"保守性"的特征——文化会自发坚守自己原有的要义和内核，而后者则让文化走向一种开放性的格局——文化为了获得自己更大的影响力而主动适应自己所处的时代的要求。而视觉技术作为一种和"原生态的传统文化"异质的力量介入文化的表达和传播，在上述两个因素方面都起到了非常重要的作用。一方面，新的视觉技术因为自己的形式创造力和信息传播力会吸引创作主体使用它来表达传统文化；另一方面，创作主体在文化表达的过程中又会适应相应的技术逻辑，进而对传统文化的文化意蕴有所修正甚至改变。

我们引入"文化翻译"的概念来介入分析上述命题，即我们将探索视觉技术是如何将特定的传统文化意蕴从一种形态的文化文本翻译成另外一种形态的文化文本。我们可以将不同形态的文化文本背后的技术理解成相应的媒体介质，进而将这种媒体介质理解为广义上的语言。如此，我们就能调动本雅明在《译者的任务》一文中的理论资源，将那种把同样的文化内容从一种媒体介质的文本转换为另外一种媒体介质的文本的创作者赋予"翻译者"的身份。他们从事的事情——将一种媒介介质文化文本的内容和意义转化为另外一种类型的文化文本，这种"转化"其实就是在做"翻译"。翻译"不是两种僵死语言之间干巴巴的等式"，不是简单地将一种文字变成另外一种文字，而是要表达原作语言背后更为重要的东西，这是本雅明称之为"超越了信息"（in addition to information）的文化内涵，这种内涵是深不可测且神秘和诗意的（the unfathomable, the mysterious, the poetic），这才是翻译应该针对的本质内容（essential quality）。好的译者抓住了这个"本质"，促使原作语言在翻译中获得了不断的"更新"（renew），"原作"就会达到一个"更高、更纯净的语言境界"，即一个"纯语言"（pure language），表征着语言的源头——那个人和世界的最本质的意义。[1]

在此与其说本雅明在谈论翻译的技巧，不如说他在分析

[1] Walter Benjamin, "The Task of the Translator," in *The Translation Studies Reader*, ed. Lawrence Venuti, London: Routledge, pp. 15-22.

异质文化彼此之间的流动，因为不同类别的语言背后表征的是不同性质的文化，翻译是要在这两种文化之间建立一种"通约"的关系，而"译作"相对于"原作"来说，应该更是一种语言乃至文化上的进步或提升，它使原作的内涵以一种崭新的方式重新表达，也更加接近所谓文化的"本质内容"和"普世意义"。

以下我们将聚焦从1990年代开始中国社会中一个颇为引人注目的文化现象——华语商业大片的发展历程，分析中国传统文化如何成为很多华语商业大片中的本雅明意义上的"元语言"，进而它又是如何作为一种"文化母体"被再度阐释衍生出相应的"文化子题"的，进而分析这些子题和当代中国社会中的"现代性文化"命题如何对接，产生出一种怎样"混杂"的文化现象。

1990年代的中国电影，面临着新技术爆炸、商业化挑战和全球化浪潮的三大压力，其中商业大片是承担这三重压力的先锋。商业片是指以票房收益（盈利）为最高目的，迎合大众口味和欣赏水准的影片。将商业片冠以"大"的特性，则是意指这类电影在投资规模、明星使用、视觉奇观营造以及叙事刺激等方面的高强度，最终获得极为可观的观众规模和市场效益。而商业大片要达到这一目的，上述三个要素——新技术、市场和全球化的同时到位缺一不可。所谓的新技术爆炸，是指从1980年代开始，基于数字技术的电影特效技术飞速发展，这让电影工作者比以往任何时代都能更便捷和高质量地创作电影奇观。这不仅改变了观众的观影体

验,更重要的是,新的电影视像的创作手法深刻改变了电影的叙事以及最终意义的呈现。所谓商业化的挑战是指从1990年代初期开始,中国电影的发展全面开始了"市场导向"的历程,票房、版权费、衍生产品等市场收益指标日渐成为衡量一部电影成功与否的重要指标,甚至是唯一的指标。所谓全球化的浪潮,是指从1990年代开始,华语商业大片的传播愈发要在一个全球化的语境下方能完成——无论是从票房上还是在国际电影节获奖上考虑,都必须如此。这导致华语商业电影中的创作者——导演、编剧等会不自觉地生产出"混杂(hybridization)文化"的电影文本,如此才能满足具有不同文化圈层观众的观影需求。也正是因为导演和编剧在编制电影故事的时候,要处理不同内涵的文化元素,他们也就不自觉地担负起"翻译者"的职能。从这个角度来看,电影创作者一方面要将不同的文化消化、整理和转译,方能制作出完整的电影文本,进而满足不同文化背景观众的需求;另一方面,他们一般都要将印刷文本的语言转变成电影的声像语言,这两种语言之间的转换也是一种翻译。以下,我们将以李安的《卧虎藏龙》以及张艺谋的《英雄》这两部电影为例,破解传统文化的"文化母体"被"文本转换"进而被"文化翻译"的过程。

一、技术逻辑与选择性文本转换

李安的《卧虎藏龙》是华语电影的一个奇迹。这不仅体

现在这部电影荣获了第 73 届奥斯卡最佳外语片奖、英国电影学院奖最佳外语片奖等多项大奖——这意味着其艺术性获得了专家的支持，而且它还获得了极好的商业效益。最为神奇的是，这部电影可以说是"文化翻译"的典范，它将中国传统文化和电影的技术语言与现代性文化进行了有效的对接，就此也获得了广泛的观众口碑。而这一切的起点，就是电影技术对原有的文字文本的修正和改造。这主要体现在以下三个方面：第一，将故事影像化；第二，简化叙事线索，突出矛盾和冲突；第三，尽可能简单明确的价值观导向，即在电影视觉叙事的过程中，尽可能选择那些被普遍认可的价值观。李安在改编王度庐的文字原著的时候，很好地做到了以上三点。

首先，李安在电影中设立颇具视觉辨识度的人物形象以达成自己的目标，我们以李慕白这个主角人物形象为例来说明这一命题。按照李安自己的说法，拍摄《卧虎藏龙》是他要圆自己内心的一个武侠梦，所以他要拍摄的是自己内心中的武侠世界，他是要落实自己"对中国的'侠'，尤其是宋、明、清技击武术较成熟的理想人物，一直有的幻想及看法"[1]，而非重现王度庐在文字中已然建构好的武侠世界。所以，在选择角色的时候，李安是按照自己的想法选择合适的演员，而在选择演员的过程也就暗暗埋下乃至迎合了剧本

[1] 张靓蓓编著：《十年一觉电影梦：李安传》，中信出版社 2013 年版，第 313 页。

改编的伏笔。比如，在电影中，李安将李慕白由一个"微黑的脸，相貌魁梧，神情潇洒"的"青须少年"改编成一个中年人。之所以这么改，是因为"微黑""魁梧"这些外形呈现不是李安想要的"侠"的形象。他要的"侠"的视觉形象（电影中呈现的形象）是"玉树临风"和"气魄摄人"。演员周润发无疑符合这一要求。在李安眼里，周润发"个子高，虽不灵活，可架势十足，仅一袭长袍，就侠气干云"——这是他"玉树临风"的一面。而周润发的眼神则完全能够"气魄摄人"，在编剧王蕙玲看来，周润发同一个眼神——"可以看敌人也可以看情人"。更重要的是，当时自己也是中年人的周润发塑造的李慕白具有一种含蓄内敛的风格之美，这也是李安关于中国传统文化中所谓"武"的理解的视觉呈现。李安认为，真正的武者是神松意紧、骨藏棱角、筋藏劲道的人，即他是要自己的"劲道"藏起来。[1] 这种内敛的精神气质放在一个成熟的中年人身上是很合适的，如果放到一个少年人身上，那就显得违和甚至怪异了。除了人物的外形塑造要符合电影技术"视觉性"呈现的特征以外，在动作设计、场景设计方面同样要满足电影技术的相关要求。比如，在拍摄那场著名的武戏——竹林大战的时候，李安直接告诉周润发要有"玉树临风"的效果，而周润发也能够领会他的意思，当他被吊在林梢上的时候还在问："我有没有玉

[1] 张靓蓓编著：《十年一觉电影梦：李安传》，中信出版社2013年版，第234页。

树临风啊？"这是有经验的导演和演员基于对"电影画面"共同理解基础上形成的共识。而李安这个时候如果将同样的话说给扮演玉娇龙的章子怡听，那就"讲也是白讲"。因为那个时候章子怡是新人，脑海中无法形成相应的画面。所以，李安采取的办法就是直接告诉她应该做到哪些动作。[1]李安无论是和周润发分享一种视觉意象的感觉，还是直接告诉章子怡具体的动作，其背后都是一种电影的视觉思维在起作用。

其次，我们再来看李安是如何简化叙事线索、突出矛盾的。《卧虎藏龙》原著是长篇小说，作者尽可以用丰富的结构和线索来讲故事和刻画人物，但是电影的叙事时间有限，因此一定要结构简单、矛盾突出。李安的做法是进行了一系列的情节简化。比如把"碧眼狐狸"作为唯一的反派。在电影中，碧眼狐狸不仅是杀死李慕白及其师父江南鹤以及陕甘捕头蔡九的凶手，而且最后还因为女人妒忌要杀死玉娇龙，心肠歹毒，罪大恶极。而在原著小说中，上述事情是由不同的"坏人"完成的。电影将所有的矛盾都集中在她身上，换而言之，就是让她一个人干完所有的坏事，这使得电影的叙事更为精炼。这也符合商业大片的叙事逻辑，即矛盾冲突的线索简单明了，善恶对立，黑白分明。这容易为意欲达成放松、娱乐消遣的目的而走入影院的观众提供观影快感。但如

[1] 张靓蓓编著：《十年一觉电影梦：李安传》，中信出版社2013年版，第235页。

果电影仅仅停留在这种简单的"矛盾化解"的层面上，那么这就是一部普通的娱乐电影。《卧虎藏龙》的高明和复杂之处在于它在貌似简单的善恶对立的基础上加入了更为复杂的人性冲突的线索。简言之，按照李安自己的构思，他将原著中复杂的人物关系简化为几对主要矛盾，其中包括：

第一，玉娇龙和俞秀莲之间"女人戏里的'阴阳两性'"的关系。按照中国传统的阴阳哲学，玉和俞虽然同为女性，但是在她们的内心中，前者偏"阳"，后者偏"阴"。前者原本生活在一个稳定的官宦家庭中，可以安安稳稳地做一个大家闺秀，但偏偏我心狂野，始终想挑战权威，放飞自我。而后者身在江湖，一身侠气，历经风雨却渴望回归家庭，过安稳的生活。她们同为女性，却因为阴阳的对立，产生了激烈的矛盾冲突，成为该影片矛盾戏剧性的一部分。

第二，李慕白和玉娇龙的"人性的挑战与挣扎"之间的关系。在原著中，李慕白和玉娇龙之间没有任何情感联系，他们之间只有冲突——书中是李慕白将玉娇龙绳之以法押回北京结婚。但编剧王蕙玲在编剧过程中加入了李、玉二人之间的情愫联想。特别是，电影中的李慕白被改编成为一个中年人，他不仅要在事实层面制住玉娇龙——比如用武功打服玉娇龙，而且要在心气上征服她。如此，玉娇龙和李慕白的关系内涵中不仅有中国传统文化中"正邪对立"的文化元素，而且还有现代性文化意味上的青年反抗长辈、女性反抗男性的意味。与之相对应的是玉娇龙和碧眼狐狸之间那种"幽微变奏的人物关系"，碧眼狐狸身上的"恶"和玉娇龙身

上的"叛逆"(其实也具有相当的"恶"的色彩)互为呼应,使得这部电影中女性的力量总体看起来空前强大甚至邪恶,这成为该片所宣扬的主题——女性主义反抗精神显得更为明确、激烈和刺激,也让所谓"正邪对立"的戏剧性更为激烈。

正是李安等人的创造性改编,使得这部电影的叙事结构不是单纯的线性情节的推进,而是在叙事过程中(由上述不同组合的人物关系构成)的故事模块的组合。换言之,我们可以将这部电影分解成"李慕白和玉娇龙""玉娇龙与俞秀莲""李慕白与俞秀莲""玉娇龙与碧眼狐狸",这些模块的组合使得《卧虎藏龙》呈现出一种意义的深度以及相应的意义的多层次的推进。《卧虎藏龙》之所以被认为是一部有深度的电影,不仅仅在于其情节设计的巧妙,更在于它的这种叙事模块设计在典型人物个性塑造方面的有效性,也正是因为如此,这部电影达到了一种"探索人性"的高度。

二、文化母体的建构

无论是作为李安的电影《卧虎藏龙》还是作为王度庐的原著《玉娇龙》,它们共有的一个文化母体就是中国传统文化中的"侠"文化。刘若愚在其著作《中国之侠》(*The Chinese Knight-Errant*)将"侠"翻译为"Knight-Errant"即"游荡的骑士",这意味着中国古代所谓的"游侠"的概念,而这一概念甚至不是一个褒义词。因为在一个崇尚农业文明

的国家里,游侠的生活状态与价值观与农业伦理格格不入,他们绝不安土重迁,而是四处游荡,成为社会的不安定因素,甚至破坏性力量。[1]韩非子站在法家社会治理的立场上提出的"侠以武犯禁"就是对"侠文化"的最大批判,而"侠"作为正面形象则是出现在小说这种文学作品中。在唐传奇中的《虬髯客》《红线》《昆仑奴》等到晚清的《儿女英雄传》《施公案》等作品中,侠被赋予了惩恶扬善、反抗官府、济贫扶弱等美德,进而与戏曲、评书等民间文化结合,获得了广泛的社会影响力。

1. 两种文化资源的引入

除了"侠文化",禅宗和道家文化的意蕴在影片中也时有体现。比如:李慕白对俞秀莲说的台词——"我们能够触摸的东西没有永远。一切都是幻觉。师父说放弃虚求,你才拥有实在"。李慕白调教玉娇龙时念诵的剑法要诀——"揣而锐之,不可常保""勿助、勿长、不应、不辩""无知无欲,舍己从人才能我顺人背"等等。这些话语中,既有道家的意蕴,又有禅宗的意蕴。而在那场著名的"竹林大战"中,中国传统山水意境美学更是显露无遗。关于这场大战,李欧梵有一个经典的判断。他认为,《卧虎藏龙》是在向已故香港著名导演胡金铨的作品《侠女》致敬——在《侠女》中,也有一场精彩的竹林大战。在这一场景中,胡金铨将中

[1] 刘若愚:《中国之侠》,生活·读书·新知三联书店1991年版,第193—208页。

国美学中的"神""逸""妙"的美学元素浸润到场景设计和武打动作设计中,成为反映中国传统文化经典的电影影像。李安较好地理解了胡金铨赋予"竹林"的中国传统文化的含义,在影片中体现在:李慕白和玉娇龙在竹子的梢头展开了一场飘逸的武打,其背景是绵延的、碧绿又有着缥缈之气的竹海。李慕白巧妙地运用竹子的晃动借力使力,却不伤害竹子。于是,人在竹海中随着身形、动作融入自然,这正是借所谓"武学修为"达到天人合一的境界。没有对中国传统文化的领悟,这样的构思和画面是难以被设计拍摄出来的。[1]

但是,若想拍出一部具有国际影响力的当代电影,仅靠"侠""道""禅"这些文化元素是完全不够的。电影是一种现代媒介技术,同时《卧虎藏龙》作为商业大片,其背后是一整套电影产业逻辑在运作。这就给相应的电影艺术的创作者提出了两个要求:第一,他们必须创作出符合现代人(观众)视觉接受习惯的影像;第二,他们必须创作符合现代人价值观和文化观念的影像意义系统。从这个意义上说,尽管《卧虎藏龙》具有很高的艺术价值,但同时它还是保留了很强的商业电影、娱乐电影的特色。其中最典型的一个特点就是要基本迎合当代观众的收看心理和文化习惯。特别是,李安要将华语电影推向国际市场。所以,李安在构思阶段,就在考虑"面对西方艺术院线要拿得出手的问题",特别是不

[1] 李欧梵:《细看三场竹林大战》,载《万象》第八卷第六期,辽宁教育出版社2006年版,第1—9页。

能被西方人认为自己拍摄的这部电影是那种"低成本、制作较不精良的"B-Movie。总之，诸多考虑，《卧虎藏龙》中必须要加入现代性文化的要素。这也是前文所述，在编剧时，李安、王惠玲等人进行的诸如"简化矛盾线索""设置不同人物冲突模块"的原因。通过这种改编，个人主义、自由、女性主义等现代性文化的元素被凸显出来了。特别是对"女性反抗男性"的强化，成为这部电影中最"现代"的部分。这突出体现在以下方面：

第一，通过改编，电影中的玉娇龙变成了一个颇具现代气质的女子，而原著中很多中华传统文化的含义被抹去了。比如，电影的情节略去了罗小虎透露身世的部分，这样就让观众看不出社会阶层差异对于人的影响。如此，就使得电影的玉娇龙不会因为和罗小虎"门不当，户不对"而要进行痛苦的抉择。[1]这样的改编其实也进一步取消了玉娇龙身上传统中国女孩的特质——"遵守孝道"，因为门户是由父母的社会地位决定的。电影里也取消了小说中玉娇龙因为困于母亲的临终遗嘱而发生痛苦心理斗争过程的描写（在原著中这是其最后跳崖的真正原因），她被简单地描绘成一个追求自我爱情和幸福的女子。此外，在电影中玉娇龙还被塑造成一个追求个性自由的女子。在她第一次遇见俞秀莲的时候，就对所谓的"江湖"充满了好奇，同时表达了对自己目前的

[1] 汪琪、叶月瑜：《文化产品的混杂与全球化：以迪斯奈版〈木兰〉与〈卧虎藏龙〉为例》，香港中文大学出版社2007年版，第184页。

生活以及即将出嫁的不满意。后来她终于逃出家门,并且运用自己的武艺将整个江湖搅得乱七八糟。而个性自由是典型的现代气质。

第二,相对于小说,电影强化了玉娇龙的对立面——一个男性的、父权的社会和力量。这突出体现在李慕白的形象塑造上。从视觉形象上看,扮演李慕白的周润发高大魁梧,与玉娇龙的扮演者章子怡的纤细、秀丽、弱小形成鲜明对比(扮演罗小虎的张震在形象上较周润发也显得较为瘦弱,在情感上也容易让观众将其与玉娇龙归为一类人)。电影中,李慕白是唯一可以从武艺上制服玉娇龙的人。李慕白不仅要打败玉娇龙,而且还要从情感和思想上征服她。所以,在电影中,李慕白对玉娇龙只是击败,并通过"击败"一再逼迫玉娇龙"拜师",跟随他学习正宗的武当心法。但玉娇龙对此却不以为然,且一再拼命反抗。这样观众在银幕上就能看到一个弱的女性对一个强的男性精神上的反抗,这和现代社会中的女性主义精神气质有着相应的关联。

俞秀莲的形象也强化了玉娇龙所面对的父权的力量。俞秀莲虽然也是女性,但是她在情感和价值观念上都是站在李慕白一边的。她囿于封建社会的道德规范,不敢进一步发展她和李慕白的感情,同时也按照社会的既定规范要求玉娇龙。比如,她会维护玉娇龙的父母与贝勒爷的体面,不去揭露玉娇龙盗剑者的真实身份。同时,在玉娇龙走投无路来投奔她的时候,她还是劝说玉娇龙要回到父母身边好好商量,这和玉娇龙的反抗路径是南辕北辙的。

此外，电影还用"曲笔"写出了与玉娇龙对立的男权世界的虚弱与无聊，这反映在电影对男性形象的塑造方面。大侠李慕白是电影中最优秀的男性，但他却一再压抑着自己的"欲望"。俞秀莲也一样。他们两人的这种压抑最终却导致了他们身上的悲剧，这和玉娇龙、罗小虎张扬地追求自己的爱情和幸福形成了鲜明的对比。

概括起来，电影《卧虎藏龙》讲了这么一个故事：在古代中国，有一个官家的女孩子，为了追求自己的爱情和幸福，与自己的父辈、男性社会以及整个文化规范之间爆发了一场严重的冲突，这个冲突的结局是这个女孩子不堪心理压力或者反抗无望，于是跳崖自杀。可以看出，这个故事体现了现代西方文化精神，这其中的核心元素有两个：一是女权主义，二是个人主义。女权主义突出体现在三位女性角色的设定上：碧眼狐狸、玉娇龙和俞秀莲三人都是功夫高手，因此她们可以娴熟地使用暴力以反抗这个社会，尤其是男性势力的力量。在情节设置上，碧眼狐狸因为杀死了李慕白（电影中武功最高的高手）的师傅江南鹤（武当派的泰斗级人物）而遭到了李慕白的追杀，玉娇龙因为盗取青冥剑而被李慕白追赶并被强迫拜师。在这两个角色身上，男权压迫的痕迹非常明显，而反抗也是决绝乃至惨烈的——碧眼狐狸被杀死，玉娇龙跳崖。在"竹林大战"的一场戏中，玉娇龙不断被李慕白击退，甚至最后手中的青冥剑也被夺下，但她的态度依旧是毫不屈服。演员章子怡表现的倔强的个人形象无疑能够给持女权主义的观众带来极大的快感和认同。"个人主

义"文化内涵主要体现在玉娇龙的性格塑造上。玉娇龙身为中国封建社会大官员家里的千金小姐,却敢于挑战当时的社会规范和主流道德,拒绝"父母之命,媒妁之言",进而大胆地和土匪罗小虎发生恋情。尤其是影片中的那场驿站大战,女扮男装的玉娇龙独自与一群男人搏斗,她一边潇洒灵动地吟诗,一边将那帮男人打得落花流水,顺便在言语上奚落李慕白等人。这场戏将一个女性反抗男权的文化含义表达得极为充分。

2. 文化母体(Matrix)的形成

通过以上分析,我们不难发现,在《卧虎藏龙》的叙事过程中存在两条文化线索。其一是"侠""道"等中国传统元素构成的古典文化线索,二是由"女性主义""个人主义""自由/专制"等现代性话语构成的现代文化线索。这两条文化线索共同结构了文化矩阵,或者说,形成了一个文化坐标体系。电影中不同的人物都会在这个矩阵中找到自己的位置,不同的人物形象就是这样被塑造出来的。不仅如此,这一文化矩阵同时也是一个召唤结构,观众观影的同时也会在这个矩阵中找寻到自己的定位,并确定自己相应的身份认同。比如,在玉娇龙这个人物身上,较大比重的现代文化——"青春叛逆"和较少比重的传统文化——"孝顺""服从"一起构成了她的文化矩阵。而在李慕白身上,则是有较多的"侠"这种传统文化元素以及较少的"追求个性解放、爱情自由"这类现代文化元素构成的文化矩阵。与此同时,观众在观影的时候,也不由自主地被纳入这种文化矩阵

中对自己进行文化定位。这体现在处于文化矩阵不同位置的观众会对剧中人物有不同的评价。比如,一个观众如果他身上的现代文化元素较多而传统文化元素较少,那么他在文化矩阵中的位置就更接近玉娇龙而非李慕白。相应地,他也就会对玉娇龙的评价更高,而更不喜欢李慕白。可以说,《卧虎藏龙》的成功,特别是它在意义表征方面的成功,与其说是出于画面、特技、叙事等等的精到,不如说是由于这个文化母体建构的成功,它让各种文化背景的观众都能够清晰而深刻地迅速找到自己的定位,进而通过观影获得一种文化身份认同。

"Matrix"被解释为"母体",而非更小众也更准确的定义——"矩阵",这一解释因好莱坞的著名电影《黑客帝国》(*The Matrix*)而广为人知。在这部电影中,"Matrix"被呈现为由计算机等技术营造和控制的"饲养人类"的结构。在这个结构中,所有人都感觉自己生活在一个真实的世界里,各种欲望都能得到满足,因此也会觉得很舒服,没有任何改变的动力甚至想法。但事实上,这一切都是幻觉,真实世界中,他们的身体只是被机器饲养起来用于发电的原料而已。也就是说,一方面,这些人作为生命,必须保证是"活着的"状态,这样他们才能有用——"发电"。但另一方面,他们又不能认识到自己真实的处境,否则他们会觉得过于痛苦而无法坚持。所以,在感觉层面,机器又为人类营造了一个幻觉世界。主人公尼奥在真实世界里是在一个盛满了营养液的巨大的器皿中被饲养着,同时他在感觉和意识层面却是

被"Matrix"所控制着——他真实地认为自己是一位名叫安德森的电脑程序员,生活在一个大都市中。于是,虚幻和现实两条线索就构成了"尼奥/安德森"得以生存/生活的结构——这就是矩阵的含义。

在当代中国文化语境中,传统文化元素在被表达的时候,必然会遭遇现代文化元素或被纳入现代文化语境中。从这个意义上说,传统和现代在当代中国语境下天然就能够形成一种文化矩阵效应。此时,相关文本创作者的角色就非常重要。他如何调配这两种文化资源,如何分配两种资源不同的文化比例,怎样搭建两条文化线索之间的关系,进而形成相应的矩阵结构——这些技术性元素将极大地影响一部作品的质量。

第四章 视觉装置范式与日常生活审美化

本章我们将聚焦当代中国的视觉技术和中国普通民众日常生活审美化之间的关系。更具体地说，我们将探究视觉装置对当代中国视觉文化乃至整个社会文化建构的作用。人们必须要通过特定的装置或器物才能最终完成视觉传播和接受的过程。特别是，当我们把目光集中在受众身上的时候，不难发现——技术装置才是整个视觉传播过程中的关键因素，毋宁说，它是"视线流动"的枢纽，它决定了视觉信息的传播方式、传播环境的性质以及受众接受这些信息时的传播心态。进入中国家庭中的视觉装置不仅仅是人们完成视觉传播的工具，它更是架构一个有效视觉传播结构乃至特定视觉文化的关键因素。

第一节　装置、视觉装置与可供性

在本节中,我们将视觉技术的内涵进一步具体化,即聚焦当代中国社会文化语境下视觉装置与视觉性建构之间的关系。王国维说过,"凡一代有一代之文学……而后世莫能继焉者也"[1]。视觉亦复如此,每个时代又有自己的视觉范式。从这个意义上说,当代中国文化的视觉性是历史上独一无二的。这同样也是潘诺夫斯基在考察艺术史时的洞见:特定的视觉再现方式总是导源于特定时代的社会和文化。[2]而这种"导源"的过程是非常复杂的。如果说,视觉性的建构涉及"如何看,如何能看,如何被允许看,如何去看"[3]等一系列命题,那么我们要想清楚地考察特定时代的视觉性内涵,所要关心的不仅仅是这一时期的视像文化,还要从更深的层次上考察这一时期特定的视像文本和系统背后形成的逻辑。而考量"装置"的意义,是我们透视视像背后逻辑的有效路径。

[1] 王国维:《宋元戏曲史》,江苏文艺出版社 2007 版,第 1 页。
[2] [美]潘诺夫斯基著,傅志强译:《视觉艺术的含义》,辽宁人民出版社 1987 年版,第 36 页。
[3] Hal Foster, ed., *Vision and Visuality*, Seattle: Bay Press, 1988, p. ix.

一、装置——安装与摆置

所谓装置,我们通常能想到的是某种物件、用具或设备——这些通常是装置的物理形态。而一件东西之所以被称为"装置",是因为它具有两重含义,即顾名思义它既是被"安装"的,又是被"摆置"的——这二者决定了装置自身所具备的系统性的特质。

首先我们来看所谓"安装"的意义。这个物件之所以能够被"安装",是因为所有的装置都是一个功能性的系统,它自身是可以运作的;与此同时,它和自身周围所处的环境形成一种"咬合性",即它能够通过发挥特定的功能将自己像齿轮一样嵌入周遭的环境系统中,发挥自身作用的同时,也成为助力周遭环境运作的一部分。

我们可以用相关的英文单词来进一步说明"装置"的含义。就其功能性的特征来说,装置可以被表达为 Equipment 或 Device,它的含义是一种由不同零件构成的组合体,它遵循机械规律、电气规律或数字规律运作,进而产生了相应的功能和效果。就其与环境的咬合性来说,它可以被表达为 Installation。Installation 意味着——装置和环境深度之间有一个"接口",通过这个接口,装置与环境中的诸要素彼此互动且一体化。于是,装置的功能实现是周围环境正常运作的一部分。与此同时,环境恰巧在自己的某个特定位置需要实现一种功能,如果没有这个功能的实现,环境的正常运作

就会受阻。此时，一个装置正好嵌入这个位置——装置运转，正常发挥了自己的功能，而系统也因为被安装了这个装置而得以有效运转。

其次，我们再来看"摆置"的意思。从字面意思上来看，"摆置"是一个东西被安放在某处的意思。但是，如果这么来思考"摆置"的含义的话，就预设了一个"摆置"的主体——有一种力量将某个东西放了某处。如果我们用这个思路去思考整个自然界，那么就是有一个造物主将万物安放在它们应该在的地方。正如基督教的教义里所阐释的那样——神把一切都安排好了放在那里，然后人用神安排好的方式去认知这个世界。《圣经》里类似的话很多，比如：神造万物，各按其时成为美好（《圣经·旧约·传道书》）。

但是，如果"摆置"的主体不是神而是人，那么其目的就不再是不可思议且只能去信仰的对象，而是创造者的主观意图。这个创造者要用此装置向外界伸展和发挥作用，进而达成自己的目的——这就是"摆置"的现代性的含义。此时，被摆置的装置就是一种人为的"技术状态"，这正是海德格尔意义上的"摆置"概念——Stellen。但是，这种"摆置"不是简单地安放，而是人利用技术制造工具、促逼自然，进而解蔽和呈现所谓真理的过程。在这个过程中，自然变成了人"订造"的东西。比如，水力发电厂被摆置到莱茵河上，这个发电厂就可以控制莱茵河水发出电流，电流为人所用，此时电厂以及电网就是为这些电流所订造的了。更有甚者，在这种情形下，连莱茵河这种纯粹的自然物也进入了

"为电流所订造"的状态,[1]这一切都是人摆置的后果。

海德格尔说:"机器恰恰不是根据它所属的技术之本质而被思考的。从持存方面来看,机器绝对不是独立的,因为它唯从对可订造之物的订造而来才有其立身之所。"[2]装置当然也是人造机器的一种形态,所以,自然而然地,装置的存在一定有其"订造"的目的。换言之,一种装置被发明和使用,就意味着这个世界上必然会有一些对象成为这一装置的处理对象,它们的存在方式和命运就会因为这种装置的发明和使用而发生变化。于是,装置在"置"这个意义上显示了自身对周遭环境改变的强大能力。可以说,装置不仅改变了世界的样貌,而且让世界进一步地敞开了自己。在这个敞开的越来越大的空间中,人作为主体获得了越来越多的崭新的可能性。进而,主体会去努力实现这种可能性,这种努力所形成的社会实践就将世界变成了人类所希望的样子。于是,"摆置(Stellen)装置"就进一步演化为"座架(Gestell)世界"。也就是说,人用技术和装置"促逼"自然按照自己的方式运作。而在这一运作过程中,自然开始提供给人类越来越多的东西——石油、天然气等越来越多的动力资源,有机物的世界向人类提供越来越多的食物,自然的山

[1] [德]马丁·海德格尔:《技术的追问》,载[德]马丁·海德格尔著,孙周兴译,《演讲与论文集》,生活·读书·新知三联书店2005年版,第14页。

[2] [德]马丁·海德格尔:《技术的追问》,载[德]马丁·海德格尔著,孙周兴译,《演讲与论文集》,生活·读书·新知三联书店2005年版,第15页。

水、草木世界被改造成环绕人的生活、工作、娱乐的"环境"——为人服务的各种空间，各种自然景观和自然现象变成了人们的旅游消费对象——被观赏、沉浸和品味等。换言之，世界开始呈现出一种"向人类提供越来越多东西"的特质，这种特质就叫"可供性"。这是在下一部分我们要聚焦讨论的内容。

二、可供性

如果从更宏观的视野和更多元的角度来看，装置可能具有更深刻的意义，即它以人的需求为本，开启了世界运转的另外一种可能性——整个世界可以为人的需求而存在，并就此发挥自己的作用。这就是"装置"这一概念自身所具备的"可供性"含义的来源。

"可供性"是英文 Affordance 的翻译。从构词法上来说，它是 Afford（提供）的名词形式，这是一个生造的词。它的创作者是美国心理学家吉布森（James Jerome Gibson），他关于 Affordance 有一段精彩的比喻性的描述：

> 如果一块陆地表面是接近水平的（而不是倾斜的），是接近平坦的（而不是凸凹不平的），并且是足够宽阔的（以动物体型大小来衡量），如果托载的物质是刚硬的（以动物的重量来衡量），那么这一表面就可以提供支撑。它是一块支撑表面，我们可以称其为地基、

地面或基底。这块表面是可站立的，允许四足动物或两足动物直立的姿态。[1]

吉布森强调，"可供性"的存在是物质性的，又是文化性的。也就是说，它既是客观存在的自然，又是人主观思维和实践的产物。在上述这段描述中，吉布森所谓的"一块陆地表面"并非那种真正的并被命名为"地基"的物质形态的东西——这种地基需要更多的限制性条件（比如是为了盖房子而建设，符合特定的建筑工艺标准等等），但是这块平面因为具有"刚硬、平坦、水平"等特质，因此它能够实现一种"关于地基的可供性"。换言之，在我们这个世界中，"可以用作地基的地方"比"真正的地基"数量要多得多。

包括装置在内的所有的人类发明的技术都是增加和强化世界可供性的有效手段。我们可以这么来理解：人天生的、固有的需求呼唤世界不断增加自身的"可供性"。从这个意义上说，一部文明的进化史，就是人的需求不断增加、细化和优化的过程。社会越进步，人的需求层次就越细致，类型就越多；相应地，世界所建构的"可供性"就越多。人类每发明一种成熟的技术并大规模地使用，世界就被增加了一种新的可供性。进而，技术、人和世界这三者之间的关系就会发生相应的变化。换言之，新的社会文化系统就此

[1] J. J. Gibson, *The Ecological Approach to Visual Perception*, New York: Psychology Press, 2015, p. 150.

形成。

吉布森用"生态"和"利基"来进一步阐释"可供性"背后更为深刻的含义。吉布森认为，一个有机的、有生命力的环境就是一个生态系统。任何生态系统都具有一种总体意义上的"可供性"，而每一种生物按照自己的特质从这个生态系统中各自取了一块属于自己的"可供性"——如果这种可供性的建立得以实现，就意味着这种生物能够顺利被这个生态系统接纳。换言之，特定生物具有的功能是这个生态所认可的。于是，该生物就占有了一个有效的生态位，这个生态位就是它的生态"利基"。比如狗这种动物就成功地利用了人类生活的一小块"可供性"获得了某种生态位：人在打猎的时候需要追捕猎物。在日常生活中，无论是家庭还是集体都需要保护自己的财产。人类的这两种需求造就了人类社会的生态系统会形成两种可供性的场景，一是在打猎中必须要有一种力量去追逐猎物，二是在拥有财产时必须要有一种力量保护财产。而狗恰恰具备这两种能力，所以人类社会作为一种总体性的生态向狗敞开。换言之，对于狗来说，人类社会需要"打猎"和"看门"两种可供性。此时，狗这种生物能提供这两种"可供性"，它就在人类社会中占据了一个"生态位"。吉布森进而用"利基"这个概念进一步描绘"生态位"的含义。所谓利基是英文 niche 的音译，其原意是"神龛"的意思，是指教堂、庙宇等的墙壁上凿出的小空间，这个空间是供安放神像的。利基这一概念后来被延伸出一种约定俗成的含义——在一个大的环境系统中被割

据或者说占据的一块位置。比如，在市场营销领域中被广泛使用的"利基市场"一词，就是指在一个大的市场中小规模的细分市场。当生物成功地在生态系统中占据了一个生态位，那么它就占据了一个利基。利基意味着，这种生物在系统中拥有相应的资源和空间。这种"拥有"并非某种权利的赋予，而是特定生物自身功能实现，进而被生态系统接纳的后果。

任何技术以及技术逻辑熔铸的机器、装置等等也具有相应的功能，它们的功能也只有被社会系统接纳，这一技术（及其背后的产业等）才可能在社会中保持、存在进而发展下去。从这个意义上说，技术和生物一样，在社会系统中必须拥有自己的生态位，而这个生态位也不是来自系统中所谓"有权者"赋予，而是技术自然发挥功能参与系统运作后自然演化的后果。从这个演化逻辑来看，技术和生物获得自身合法性的特质是一模一样的。所谓研发失败的技术和装置，就等于被自然淘汰的生物物种——不是它们自身出了什么问题，而是它们所发挥的功能并不是系统所需要的。物竞天择，适者生存——这条原则既适用于生物物种，也适用于特定类型和种类的技术门类。视觉技术和视觉装置当然也不例外。

三、视觉装置的可供性

通过以上分析，我们已然发现，所谓装置其功能就是在

世界中建构新的可供性。那么，用于辅助人们观看的视觉装置，其功能自然就是建构所谓"看"的"可供性"。也就是说，视觉装置会将原本不能被看的对象变成"可视对象""欲视对象"，甚至"必视对象"。于是，不仅新的观看世界被打开，而且新的观看主体被形塑。在此基础上，整个社会文化的生态被重塑，随之被重塑的就是新的视觉文化以及特定时代的视觉性。

那么，新的"观看的可供性"究竟是怎样被发现的呢？这就涉及关于人们观看目的的分析了。我们知道，人们观看的目标从属于其社会实践的整体性目标。而关于这一点，哈贝马斯用"社会行动"的理论框架做出了很有说服力的分析。哈贝马斯认为，现实社会中人（主体）所有的社会实践行为可以区分为四种行动类型：一是目的性行动。目的性行动又被称为工具性行为。"它是指一个行动者通过理性计算，以寻求达到特定目标的最佳手段。"这类行动是功利的、目的性的，其目的就是达到成功。二是戏剧性行动。"它是指一种行动者在公众中通过或多或少的有意识地显露其主观性而造成一种关于他本人形象或印象的行为。"这种行动的目的是自我呈现，并控制他人对自己的印象。三是规范性行动。这种行动"是指社会群体成员依据共同的价值决定他们的行动"，这也就是所谓的"集体行动"。四是"交往行动"。"它是指主体之间通过语言媒介，以对话的形式实现语言符号的协调互动，达到人与人之间的协调互动，达到人与人之

间的相互理解和一致。"[1]哈贝马斯规划出来的这四种主体的社会行动均有自己明确的目标指向。换言之,它们同时是主体向外部世界伸展自己以及向内部世界建构自我认同的方式。目的性行动直接面向主体自身以外的客观世界。戏剧性行动中的主体一方面在自己的内心勾画和建构一个理想型自我、场景或世界,另一方面他会按照这种"理想型"建构的指示去规范自身的交往行为:语言、表情、姿势等等各种表达方式的运作。换言之,在戏剧性行动中,主体一方面在塑造自己——从内心活动到外在呈现,另一方面也在试图用这种方式积极改变外部现实。规范性行动直接面向与他人共在的集体世界,这种行动一方面要面对主体外在的客观世界,另一方面要面对一个由人群构成的社会集体。它既要符合客观世界的规范,也要符合自身所在的集体形成的规范。而只有交往行动最为独特,它"首先把语言作为直接理解的一种媒体,在这里发言者和听众,从他们自己所解释的生活世界的视野,同时论及客观世界、社会世界和主观世界中的事物,以研究共同状况的规定"[2]。如果说,目的性、戏剧性和规范性的活动都是主体面对外部世界的行动,是解决和协调自我身处的主体世界和外部客观世界——这两个世界之间的关系,那么"交往行动"的独特性在于它除了要处理

[1] [德]哈贝马斯著,洪佩郁等译:《交往行动理论》第一卷,重庆出版社1994年版,第122—143页。
[2] [德]哈贝马斯著,洪佩郁等译:《交往行动理论》第一卷,重庆出版社1994年版,第135页。

主体世界和客体世界之间的关系之外，还要处理和第三个世界的关系，即由人与人之间交往而形成的"主体间性"的世界。换言之，主体的价值并非在于他针对外部客体世界目标性的达成，而是他与其他主体沟通交流后一种契约价值的实现。正如马克思所说的——"人的本质不是单个人所固有的抽象物，在其现实性上，它是一切社会关系的总和"——主体间性本质上就是一种关系属性，它产生于人的主观想法，即主体考虑到自身与他人之间的关系并按照这一关系维度的性质调整自己的观念和行为。比如，一个人若想在股市中成功炒股，一方面要建构"主-客体"的思维模式，即他要考量每一只股票的内容、走向以及这只股票背后的企业发展的诸多情况——在他眼里，股票是一个需要被观察和处理的客观对象；另一方面，他不仅要考虑股票和企业的问题，还必须考虑其他股民的想法，因为在股市中，集体"追涨"和"追跌"都会导致股价的大幅度波动，这种波动甚至可以和股票以及企业本身的属性完全无关。一个股民考量其他股民的集体行动进而决定自己的举措，这就是他在处理"主体间性"。

让我们回到"观看可供性"这一话题，一种视觉装置如果有效，即意味着它在社会文化系统中获得一个"利基"，那么其功能运转必然要提供能够刺激相对于上述四种"行动"的观看行为或视觉传播行为的发生，并强调这些行为发生的有效性，唯有此，相应的装置才建构了新观看的"可供性"。目的性行为下的观看行动在这方面表现得尤为突

出——视觉装置助力人在一种目标达成的动力驱动而进行的观看行为。在本书的第一章中,我们已有提及,人有"看真实"和"看虚拟"两种观看动力。"看真实"能够提升人们把握客观现实世界的能力,而"看虚拟"则能够帮助人们建构自己想象世界的能力。为了达成这一目标,相应的视觉装置就必须将"真实"和"虚拟"的影像和画面、视频等视像信息更"方便、快速、准确"等等,总之以更高的信息品质和传播质量送到观者面前。这是一种以"呈现"(presentation)为主旨的可供性。换言之,这种可供性的建立意味着相关的视觉图像以更便捷、生动、易懂、感人——总之以一种更有利于"观看"的方式"呈现"在观者面前,以满足人们的"观看"以及"通过观看达成更多目标"的需要。在这方面,用于"看真实"的典型视觉装置是望远镜和显微镜,有了这两种观看装置,原本不可见的远方的事物以及微观世界的事物变得可见。以"可供性"的视角来看,就是因为这两种装置,真实的客观世界给我们提供了更多的观看对象,整个世界也就呈现出了更高层次的可供性。用于达成"看虚拟"目标的典型视觉装置是电影、电视和电脑,它们的视像是创作者根据头脑中的想象制作出来的,并非真实世界的自然运作和演化的呈现,而是创作者创作出人物、事件以及规划相应时空表演出来的。从这个意义上说,社会生活系统中需要建构一种以"表演"(performance)或者我们可称之为"秀"(show)为主旨的可供性。这种可供性的建立意味着人们需要通过特定的方法和手段将自己头脑中想象

出来的场景以真实图像的形式展现出来。这些图像没有真实世界的原本，是创作者纯粹的头脑想象的产物。但是，它们符合人们想象的逻辑。戏剧表演的舞台是这方面的典型装置：演员一旦走上舞台这个空间，就进入了一个"表演"的空间场域中，他就要将自己暂时从真实世界中抽离出来，按照剧本的叙事逻辑重新建构自己的身份，以及身份背后的气质、个性和情感等等。可以说，有了戏剧舞台这种观看装置，更多的、更生动的想象的空间的内容可以被制作成图像，呈现在观看者面前。

"呈现"和"表演"是两种基本观看的可供性特质，不仅目的性的行动遵循这二者的相应运作逻辑，而且哈贝马斯所谓的其他三种行为也一样。比如，戏剧性行动既是达成"呈现"的可供性目的，也是达成"表演"的可供性目的。因为在戏剧性行动中，自我既是主体，又是客体。当一个人把自我当成客体的时候，他的各种表达（包括视像的表达）就是在呈现。而当他把自己当成主体的时候，他就是在表演。特别值得注意的是，从社会生态方面，"看真实"和"看虚拟"所建构的两种"可供性"是针对观看主体个人而言的，它聚焦的是观看主体和观看对象之间的关系，或者说，聚焦的是视像的传播者和接受者之间的关系。人们的观看行为和观看意义并非仅仅停留在个体层面，更多时候这种意义反映在人与人之间的关系中。这一点特别体现于"观看"在规范性行动和交往性行动中。换言之，在整个社会文化生态的语境下，观看可供性的建构与展开会有两个依据：

一是"主-客体"之间的关系，二是"主体间性"。

比如，当人们在进行规范性行动的时候，要将自己的行为调整到符合某种集体行为规范的地步。此时，如果有一种观看装置，比如某种图像传媒能够面向公众大规模地展示所谓集体规范的示范性影像，那么这种装置无疑可以大大促进一个社会达成规范性行动的目标，进而这种装置就建构了一种用于达成特定目标的视觉观看的可供性。例如，战争时期的政府用于宣传的影视媒介无疑是这方面的装置典范。

同样，如果一种视觉装置可以促进主体之间的交流行动，例如聊天软件中视频交流软件的使用，那么它就是在主体间性的意义上促进、强化了一个社会文化语境中的可供性。在此，我们不难发现，社交媒体的意义在这方面被特别呈现出来。无论是在诸如贴吧、聊天室这样的公共论坛中，还是使用 QQ、微信这样的人际交往软件，抑或是在诸如快手、抖音这样的自媒体平台上，新的视觉性被建构起来，其内容（包括主体）都变成了虚拟主体，而虚拟主体是由一系列的视觉符号构成的，包括头像的设计、造型，以及主体在沟通中的颜文字、表情包的使用等等。

第二节　视觉装置与观看模式

我们来看一些典型的视觉装置在形塑当代中国视觉文化过程中的作用。首先是"相框"。相框是人们摆放纸质相片的用具,而相片一旦被相框框定,相框的结构以及相框内照片的摆放位置就会牵引人们的视线方向,进而形成相应的观看结构。可以说,相框形塑了相应的视觉性。进而,如果我们按照米歇尔的判断——视觉文化的核心问题包含两个相互关联的方面:一方面是"社会的视觉建构",亦即社会总是通过视觉来建构关于社会的文化、行为、价值和意识形态;另一方面则是"视觉的社会建构",亦即视觉性绝不是一个自然产物,而是蕴含了复杂的社会性,是社会视觉。[1] 那么,在当代中国视觉文化建构过程中,相框曾经一度在这二者之间建立了一个勾连的枢纽。以下,本章将以这一问题为切入点,着重探究当代中国社会变迁与视觉性范式转变的复杂关系。

1978 年中国吹响了改革开放的号角,治国方略从此前

[1] 参见 W. J. T. Mitchell, *What do Pictures Want*? Chicago: University of Chicago Press, 2005, p. 345.

"以阶级斗争为纲"转到"以经济建设为中心"上来，社会生活和观念均发生了深刻的变化，人们观看世界甚至自我的方式也随之发生质的转变。视觉性其实就是这个巨大转变的一部分，它一方面包含了作为视觉对象的各种视像的变化，从电视、广告到家庭装饰，也包含了新的视像所带来的视觉范式和观念的递变。这是一个对象与主体相互交错互动的历史过程，新的视像促发了新的视觉观看方式，反之亦然，新的视觉观看方式又催生了新的视觉对象。而相框作为一种装置，正是上述视觉文化塑造过程的起点，它形塑了人们的"仰视"的视觉性范式。以下我们以民间日常生活中家庭空间里视觉性的变化为焦点，具体分析视觉性范式由"仰视"型到"平视"型的深刻转变。

自1949年新中国成立以后，相当长的一段时期内，在本土家庭空间中存在着一种威权式的视觉结构，这一结构的特征是"仰视"型的视觉关系的再生产。就视像来说，有两类最基本的威权视像类型，一是伟大领袖的画像，二是家族相片（或是长辈肖像，或是全家福）。它们都是被框在相框里、挂在墙上的。这两类视像均有视觉关系的优越性或威权性，代表了一种居于优势地位的主导观念和文化。尽管两者有时并不完全一致，甚至彼此抵牾，但在威权型视觉关系的生产上，它们具有完全一致的功能。就视觉主体而言，他们与上述两类视像处在一个复杂的权力关系中，以敬仰和敬畏之心来凝视具有威权性的视像，这就构成了一种我所说的"仰视型"视线。所以说，威权型的视觉关系既造就了威权

型视像的视觉支配，同时又形成了观看主体的"仰视型"视线，进而导致了某种仰视性的视觉无意识。由此我们可以推断，权力在视觉空间中的散播不是以强制性的暴力形式，而是以某种对视觉主体的臣服和赞许为手段的教化，进而持续不断地生产出可见和不可见的视觉权力关系来。

一、领袖画像、家族照片："仰视模式"的观看结构

家庭空间的显著位置上悬挂领袖画像，大抵是从1950年代开始的，随后普及为一种家庭空间中最常见的新民俗。直至1978年改革开放前后，农村和城市家庭还普遍悬挂领袖画像。画像内容以毛泽东和华国锋的标准像为主，一般置于家庭正房（正厅）面对大门的墙壁上。同时也有其他类型的图画，如《毛泽东、周恩来和朱德在一起》或者《毛主席去安源》等。从图像文化学的角度说，在家庭这样的私密空间里悬挂具有公共性的领袖画像，是一个显而易见的中国特色，它不但是一种独特的中国政治文化现象，也是一种独特的视觉文化现象。将私人空间公共化，并以规制化和同一性的视像来消解私人空间的差异性。挂不挂领袖像与其说是个人的趣味或偏爱，不如说是主流意识形态运作的结果。所以，在领袖画像所营造的私人空间中，一种复杂的威权视觉关系便被建构起来，它制约着私人空间里的各式视觉主体的视觉行为。

作为一种政治权威符号的领袖像，首先表征了一种政治意义，其后有一整套合法化的意识形态。观看领袖像或在领

袖像面前，人的行为和举止是有一定规范的，视线必须是敬仰的，这就是所谓"仰视型"的含义所在。通过视觉上与领袖像的接触，人们看到的不是一个具体的个体形象，而是一个象征性符号，它通过视觉再生产出一套既定的政治话语，暗示了威权与普通民众之间关系，同时也在不断地塑造观者对领袖及其所代表的政治体制的认同感。如同霍尔所言："表征是社会知识生产的来源，也是话语生产的来源，主体身份被知识和话语所塑造。"[1] 从审美角度来说，领袖像的符号性表征创造了一种空间意义上的中国式崇高。不同于西方式的由痛感转化为快感的崇高，这种中国式的崇高带有某种召唤力量，使观者在觉察到这种力量的同时也愿意皈依这种力量，并未唤起主体在精神层面的某种升华。所以说，这种崇高感的被唤起的过程与其说是美学的政治化，不如说是政治的美学化。它在于生产主体与视像之间的必要的距离和差异，生产主体对威权符号内化了的尊敬与崇高感。在领袖像面前，审美的流连被符号威权的力量所取代。与领袖画像相对应的是，人们内心中预先被锚定的一双"内在的眼睛"，这双眼睛会先在地决定人们观看领袖画像的心理机制。家庭私人空间里领袖像所建构的威权视觉结构，还造成一些有趣的视觉行为惯例。我们在田野调查时有很多老人都谈及，人们会对着领袖画像表达自己的敬意；在家庭举办婚礼

[1] [英]斯图尔特·霍尔编，徐亮、陆兴华译：《表征：文化表象与意指实践》，商务印书馆2005年版，第43页。

时，会有一个面向画像表忠心的环节；小孩犯了错，有些爸妈会让小孩去面对画像反省。

不同于领袖像的另一种威权型视像是家庭照片，它也是中国当代家庭空间里最为常见的视觉符号。如果说领袖像表征的是一种政治权威性，那么家庭照片则表征了一种家族权威性。其中也有一种复杂话语，尽管它与领袖像的表征机制和美学内涵迥然异趣。家庭照片大致有两种类型，一种是长辈或祖先的肖像，另一类是以家长为中心的家庭照。它们也都是被框在相框里、挂在墙上的。据我们所做的调查，城市家庭中悬挂相片框的比例要比农村少，有些家庭甚至不悬挂。取而代之的是将家人照片放在客厅桌子上的玻璃板之下，但其构成方式和意义表征和"相框"却是一样的，仍是围绕长辈并按家族成员亲疏关系排列。无论是哪种类型的家庭照，其中都不难发现视觉中心总是与某种威权符号密切相关。从视觉活动的运作来看，单一的祖辈肖像画一定是挂在厅堂里的视觉中心位置上，而家庭照或家族照则是以家族中年纪最长者为中心，围绕在中心周围的是其儿孙辈子女。这种视觉格局的自然安排其实一点都不是自然而然的，隐含其后的是某种中国传统的家族长老政治或敬老传统，亦即多子多福、感怀先贤等传统，但制约着这一视觉实践的根本原则乃是流传久远的传统价值观——家族主义。它一方面包含了对族长和家长权威的认同和他们立家立业的感恩，另一方面还有光宗耀祖、家族绵延的理想。其实仔细辨析起来，家族主义的这两个方面中的第一个方面更为重要，因为族长或家

长立家立业才有家族的承传延绵，才有后辈子孙。因此，族长或家长的威权性是无可置疑的。这也是家庭照威权性之所以存在的根据和理由。不同于领袖像的敬畏和敬仰，家庭照带有更加突出的三个不同点。其一，家庭照所唤起的威权是一种亲情式的血脉相连的情感，而领袖像则是一种有距离的崇高感。所以，如果说观看领袖像会产生某种自我渺小的差距感的话，那么观看家庭照则具有一种融入感和亲近感，造成强烈的"我是这家人"的认同感与荣誉感。其二，家庭照是千差万别的，每个家庭的境况和承传也大相径庭，因此，与领袖像对私人空间的同一化和削平差异的权力散播不同，家庭照彰显出不同家庭的多样性和差异性。这一点非常重要，在领袖像之外仍保留着私人空间的差异性和多样性，就为本土很多地域性、家族性、个体性的文化承传提供了更多可能性。也许正是在这个意义上，人们观看领袖像和观看家庭照会有全然不同的视线，会产生迥异的视觉行为。其三，正是由于亲近感和差异性，对领袖像和家庭照的观看方式也判然有别。很多人谈到自己家庭照时会很有情感，多次强调家庭照对自己的家族记忆和童年成长过程中的重要性。他们对家庭照的观看方式多是流连的，反复观看和仔细审视的。这与看领袖像的有显著距离的观看方式截然不同。这时的距离虽有但很近，因为照片上记录的人就在周围，是自己熟知和朝夕相伴的人。不过，对长辈或家长的视线还是属于"仰视型"，因为威权性仍旧存在视觉符号中，与领袖像的威权性有不同的性质。家庭照的另一个功

能是使家庭日常生活有根有序,产生某种族里和谐的效果,与孔子所描述的族里同听音乐的效果颇为相似,所谓"乐在宗庙之中,君臣上下同听之,则莫不和敬;闺门之内,父子兄弟同听之,则莫不和亲;乡里族长之中,长少同听之,则莫不和顺。故乐者,审一以定和者也,比物以饰节者也"。

"画框"这一装置塑造的"仰视型"的视觉结构,由于其威权作用,必然导致一种"凝视"的视觉范式。所谓"凝视"是指长时间高度关注式的观看,目光集中而持续,它与传统审美中的"静观"模式相一致。不难发现,在仰视型的视觉结构中,存在着视像与视觉之间的互为因果的辩证关联。一方面,领袖像中的"领袖"和家庭照中的族长或家长们,以某种"凝视"的目光投射到家的空间中来,他们在凝视着这一空间里的各式人物。这种凝视当然是虚拟的想象性的存在,但的确对生活在这一家庭空间里的人产生重要影响。比如,领袖像的目光就经过精心的设计。据当年绘制毛泽东标准画像的画家王国栋回忆,他当年绘制这幅领袖标准像的时候,特别注意表现了毛泽东作为伟人的眼神,除了表现其睿智、慈祥等特质外,还追求一种效果,即"不管你站在画像前方的哪个位置,感觉主席的目光都会注视着你"[1]。也就是

[1] 王薇、郝羿:《毛泽东画像:八次更迭确定最终版本》,取自"北青网",http://news.163.com/14/0927/04/A74G391B00011229.html。

说，对于任何家庭空间里的成员来说，领袖的目光不仅是先在的，而且是全面覆盖、不可避开的，只要进入这个家庭空间，就处于伟大领袖的关心之下。至于家庭照，也具有相似的功能，传统的黑白照片中对处于中心的族长或家长往往要精心处理，他们不但在空间上处于画面的中心，而且姿态、表情、眼神均处在视觉中心，因此构成了某种向画面以外的空间投来某种注视族人的凝视。另一方面，生活在特定家庭空间里的人，无论是对领袖像，还是对家庭照，都会采用一种合规范的凝视方式来观看。仰视所包含的视觉规范就是凝视性的，这是由领袖和族长的威权地位决定的，他们作为威权性的视觉符号，与家庭空间里的观看者之间存在着诸多层面的优越性和威权性，形成了高低不同位置的规范性视觉结构。对于现实的观看者来说，观看领袖像必须是严肃的、恭敬的和仰视的。同理，作为晚辈的家族成员来说，注视自己长辈的图像时，也必然要充满亲情地注视与仰视。无论注视领袖像还是家庭照，任何散漫的、无动于衷的或漫不经心的视觉都不合规范，不合这一威权性的视觉秩序。

那么，进一步来解析凝视的视觉秩序，我们有一些什么样的新发现呢？福柯在探讨委拉斯凯兹的名画《宫娥》时提出了一种分析模式，他认为这幅画中有一种复杂的视觉结构，但这种结构的建构者与其说是画家，不如说是没在画中直接呈现（在画中一面镜子里）的腓力四世和他的妻子——

"是两位君主开创了这一景象"[1],换言之,是他们预先发出自己的"凝视",尔后才有一个视觉秩序中的其他人观看以及欣赏者的观看。这个结论提醒我们,虽然我们作为观看者是活生生的人,画中人是虚拟的"视觉符号",但运作这一观看机制的并不是观者(真人),而是画中虚拟的国王和皇后。这种结构不因时空的变化而变化。这幅画无论是在18世纪,抑或21世纪,无论是放在卢浮宫,还是放到中国国家美术馆,只要有观者去观看,"国王和皇后"就可以启动这套观看结构和机制,这是既定的一整套的"观看秩序"。以此种分析方法来解析此处所讨论的仰视型视觉结构,可以揭示一些隐藏在表面可见性之后看不见的视觉机制。

在改革开放以前的几十年中,领袖像和家庭照是家庭空间里的主要视觉符号。这些特定的视觉形象,无论是领袖还是族长,它们实际上也是操作威权型"观看结构"的主导力量。与委拉斯凯兹《宫娥》稍有不同的是,这些威权形象直接呈现在画面中,并以某种更加直接的形式来作用于观看者。我们有理由认为,正是领袖的目光和族长的眼神建构了一个隐而不显的"观看秩序",并通过这一视觉实践的反复操演,培育并强化了观看者的观看习性。领袖像的崇高与威严,族长像的血脉根源与祖辈威权,都是家庭空间里视觉秩序的潜在建构者。它们先在的虚拟性的凝视,决定了现实空

[1] [法]米歇尔·福柯著,莫伟民译:《词与物——人文科学的考古学》,上海三联书店2001年版,第18页。

间里视觉主体的视觉性及其范式。而这种视觉性及其范式往往又是看不见摸不着的,它们是一种视觉无意识,但确确实实地存在于家庭空间里,并严格地制约着观看者的视觉行为。激进的革命性话语和传统的家族主义话语就在这样的视觉秩序中被不断地再生产出来,一代一代地延续,以至于其他视觉秩序和行为的可能性,或异端视觉的出现变得越来越不可能。在这些话语中,主体性消失不见了,任何反思性或批判性的视觉均被威权型的视觉性给排斥了,剩下的只有那种与领袖、族长的不对等关系。在这个意义上说,仰视型视觉性乃是这一典型的规训式的视觉实践,它是封闭的、单一的和威权的社会与文化的必然产物。

二、挂历和婚纱照:"平视模式"的观看结构

1978年开始,中国大地开启了改革开放的历史新阶段。社会变迁导致了文化的骤变,国人从"仰视"的视觉性中摆脱出来,进入了一个新的视觉性范式,那就是"平视"的视觉性。从"实践是检验真理的唯一标准"的讨论,到反对个人崇拜和拨乱反正,从20世纪80年代初开始,除一些特定的公共场所外,领袖像慢慢地退出了公众视线。紧接着,领袖像也逐渐从家庭空间里消失。尤其是随着家庭结构的分化和小家庭模式的流行,80年代的小家庭在改革开放潮流中,在西方视觉文化的影响下,往往把家中悬挂领袖像看作很"土"的摆设。更有趣的是,家庭空间里家庭照也不再流行,

两种新的视觉符号开始进入小家庭空间,成为改革开放时期视觉文化的主导视觉符号,那就是挂历和结婚照。当挂历和结婚照取代了领袖像和家庭照时,其间所发生的变化不只是符号性的替代,更是主体视觉性的转变,是社会和家庭视觉秩序的重构。这就形成了一种新的视觉范式——"平视"的观看模式。

领袖像和家庭照逐渐撤出80年代的家庭空间,这是当代视觉文化的一个历史发展趋势。领袖像和家庭照的消失所造成的视觉空白,很快被新的视觉对象所取代,最常见的就是挂历和婚纱照。挂历和婚纱照作为新的视觉符号,改变了家庭空间里的视觉秩序。人们的视觉行为从仰视的静观,转向了平视的欣赏。挂历和婚纱照不再是视觉等级秩序的符号,而是越来越趋向于平等性观赏。此外,观看秩序的潜在力量也从视像转向了观赏者。如果说领袖像和家庭照的威权人物是此前视觉秩序的规定者的话,那么仰视性的敬畏变成了更加自由的平视性欣赏。视像主体从领袖和族长变成了新的视觉符号,一是光怪陆离的各色风景和人物(比如外国美女或风景等),二是观看者自己的镜像(如小夫妻自己等)。没了仰视性的规范视觉和悬殊的等级差异,挂历和婚纱照的观看也就日趋平视性的平等性。

挂历和婚纱照等新视觉符号进入家庭空间,是中国改革开放巨大变迁的一个缩影。在改革开放大背景下,一系列与新视觉符号密切相关的变迁需要考量。比如,中国当代的家庭结构从传统的几代同堂转向了夫妻加独生子女的小家庭。

家庭规模的小型化使得古老的家庭照不再流行，取而代之的是小夫妻的结婚照。国人住房条件的改善、空间的扩展和格局的多样性，使得室内装修作为居家必需的审美化工程提上了议事日程。空白的墙面必须有新的视觉物所充实。由于教育水平的全面提升，文化素质的提高也对视觉素养提出了新的要求，人们的视觉经验更为丰富，视觉期待有了很大提升。加之文化对外开放和全球化的进展，域外的各种新时尚、新符号和新观念开始进入中国人的家庭空间。正是这诸多原因，导致了结婚照和挂历成为最流行也容易接近的视觉资源。

挂历原本只是一个用于显示时间的符号，但作为一种新的视觉物，当它进入中国人的日常生活时，它所提供的视觉快感远胜于表示时间历程的功能，也就是说，其视觉装饰性比其日历功能更为重要。就像挂历作为一个文本，其画面与日历的空间比例关系所标明的那样，往往是画面占据了绝大部分空间，日历则只有很小的空间。挂历的图像类型可谓极为多样化，但归纳起来不外乎两大类：人像与风景。在改革开放初期，挂历上的主要图像资源多是外国美女和异国风景，其视觉的新奇性和震撼力是显而易见的，给家庭空间带来了全新的视觉结构，极大地拓展了人们的视觉想象力和视觉期待。挂历的流行不但丰富了我们的视觉经验和观念，也改变了我们的视觉方式，每月甚至半月一幅新的图片，与此前多年不变地注视同一视像（领袖或长辈）的凝视全然不同，更带有视觉漫游性的散视特征。挂历作为一种视觉文

本，其视觉表征具有他者性，尤其是林林总总的国外图像以及高度艺术化的视觉表现技术，具有重塑国人视觉经验的重要功能，也全面提升了人们的视觉敏感性和视觉判断力。越是精美的挂历就给人以越是挑剔和高级的视觉期待，就像好东西吃多了而口味更加挑剔一样。但是，挂历作为家庭空间里常见的视觉对象，一方面与观看者之间存在着巨大的时空距离和心理距离，另一方面又是观看者心向往之的对象。这与庄严肃穆的领袖像全然不同，没有敬畏和敬仰观看的仰视性视觉规范，进而塑造了观看者游戏性的无拘无束的观看方式。随着挂历视觉素材越来越本土化，随着越来越多的视觉对象（居家、建筑、室内景、生活器具、设计、绘画、雕塑等）进入挂历，消费主义的意识形态取代了领袖像和家庭照的视觉政治，转而成为新的视觉无意识。挂历图像的商业主义把戏是对美好生活的承诺，是把消费偶像作为典范而推销给观看者。也就是说，挂历图像说到底在家庭空间中导致了一个深刻的转变，即把过去威权崇拜的视觉对象，彻底转变成视觉消费品。换言之，挂历图像有一个明显的价值取向，亦即对未来美好生活的召唤。通过各式图像与日常生活的密切关联，唤起观看者对未来美好生活的憧憬和期待。它类似约翰·伯格眼中的广告影像，"广告影像从不谈论现在。它们常常指涉过去，而且永远诉说着未来"[1]。挂历作为特

[1] [英] 约翰·伯格著，吴莉君译：《观看的方式》，麦田出版社 2005 年版，第 154 页。

定时期中国家庭日常生活审美化的视觉符号,建构了一种全新的消费主义视觉范式。

如果说挂历是对领袖像的取代的话,那么结婚照(或婚纱照)则是对传统家庭照的取代。仔细对比一下家庭照与结婚照两种视觉格式,其中存在着许多根本差异。家庭照是中心化的视觉文本,族长或家长居于核心地位,形成了一个等级分明的视觉结构,子嗣后辈围绕着中心构成一个家族群像。结婚照则是一个男女角色平等的二元世界,其观赏或作秀功能远胜于家族历史记忆功能。结婚照中人物眼光的投射角度多不是直接的画面外——也就是说,身着婚纱和礼服的夫妻两人不再把目光投向观看者,而是将视线投向照片画面内部的方向,或者夫妻彼此。比如,在影楼流行的婚纱照姿势——夫妻倚靠式、夫妻凝望对视式、展望未来式、小鸟依人式、颊吻式、野蛮女友式、背靠背式中、若即若离式、怀旧式,这些姿势的构图都强调的是夫妻之间的互动,而非与画面外观看者的互动。更重要的是,没有一种姿势能让被拍摄者的正面脸庞对准观看者。这与家庭照中人物肖像的脸面对观看者截然不同。结婚照中的人物互动对视取代了家庭照中照片人物与观看者的互动。据此,可以说有别于家庭照着重于后辈观看者的家族记忆取向,结婚照更像是一个自成一体的独立世界。结婚照从传统的家庭照模式向晚近婚纱照模式的递变,更加突出了这一视觉文本的消费主义特性。婚纱照的功能有两个。一是社交意义上的,即新婚夫妻向来访客人展示自己结婚的品质和档次——婚纱和礼服的品质、影楼

的档次、整套照片的价格等等都是向来访客人（炫耀性）展示的内容，整套婚纱照片成为衬托自己小家庭的一个重要筹码，尤其是在刚刚结婚的时候。二是自我欣赏意义上的。日常生活中，婚纱照拍摄的提议者往往是女性，最合理化的理由是"在最美丽的时候留下最美丽的自己"。所以，当夫妻二人，尤其是太太在观看自己的婚纱照的时候，一定会产生某种自我欣赏式的自恋，即欣赏那个"最美丽"的自己的形象。美是消费品，或者说美女产业的一些商业法则也暗含在婚纱照的生产和消费过程中。不同于怀着敬仰心情去看自己家族的历史照片，迥异于观看自己长辈的仰视视线，婚纱照带来的自恋式的自我欣赏和炫耀，其视觉范式完全是平视的，不存在高低贵贱的视觉秩序和位置。此外，这种自恋式的观看又不同于自画像式的反射式镜像，自我欣赏取代了自我反思，消费主义的视觉快感取代了批判性的视觉反观。

改革开放前后两个历史时段，从家庭空间来说，革命和传统的家族主义文化衰退了，消费主义的文化应运而生。视觉性在这一转换中也经历了深刻变迁。总体上看，有三个方面值得关注：其一，从仰视性的视觉范式向平视性的视觉范式的转变；其二，从观看模式向观赏模式的转变；其三，从凝视模式向散视模式的转变。第一个转变我们前面已经有所讨论，这里不再赘述。我们来讨论后两种转变。

在领袖像和家庭照的视觉秩序中，人的视觉行为是以观者与视像之间有距离和有等级的观看为结构。领袖像和家庭照的规范格式，其所指的明确指向性压倒了能指的修饰和精

致，针对内容的观看压倒了针对表现形式的鉴赏。当挂历和婚纱照进入人们的家庭空间时，这两类新的视像不但有其原本的所指，其能指的高度艺术性和表现性使之成为可供消费的艺术商品。于是，挂历和婚纱照便催生了一种新的观赏性视觉范式。在人的视觉行为中，"观"和"赏"既有联系又有区别，"观"是一种认知性的看，而"赏"则更倾向于审美性的体验；"观"更倾向于内容的认知，"赏"更倾向于形式的把玩。如果说在领袖像和家庭照的观看中是观遏制了赏的话，那么在挂历和婚纱照的观看中则是观和赏相互纠结，认知和审美彼此交融。挂历中的西洋景和婚纱照中的自己最美的形象，已经成为观看者津津乐道地加以欣赏的对象。尤其是随着摄影技术手段的发展，由于数码和后期制作手段的提升，挂历照片和婚纱照片日趋美轮美奂，形式愈发精致，艺术表现力越来越强，这使得画面具有更多的可观赏性。正是由于新的视觉方式中欣赏功能的彰显和强调，挂历和婚纱照遂演变成了地地道道的视觉消费品。

我们再来讨论凝视模式向散视模式的转变。不同于凝视式的对焦点视像的专注和持久，散视是一种更加分散、游动和漫射的视线。如果说领袖像和家庭照所对应的是一种凝视的话，那么挂历和婚纱照则塑造了一种散视模式。如前所述，挂历一月一图（甚至一周一图），不断变换的图像并不要求观看者持久如一地观看同一对象，这和家里显著位置上经年累月地挂领袖像或家庭照截然不同。婚纱照也是形式多样的，常常是一组或几组照片并列，既分散了观看者的视觉

注意力，也要求一种不同于专注一点的凝视模式。因此，随意的、散漫的观赏方式便应运而生。面对更具装饰性的家庭空间，无论是家庭成员还是来访者，对挂历或婚纱照这类视觉符号，往往都是匆匆一瞥而过，少有驻足细审。更进一步，在观看模式中，正如我们前面说过的，其视觉秩序的真正运作者是画面中的威权人物。而在观赏模式中却出现了一个重要变换，观看者变成视觉秩序的建构者，他们或是在观他者图像，或是在自我观赏。他们不仅可以以自己决定看的方式，还可以自行做出关于"观看"的相应判断，也可以就有关图像和观看的相关命题和周围人展开交流。总之，在观赏模式中，观看者是整个视觉秩序的决定者。

随着电视在家庭视觉生活中重要性的提高，电视节目越来越丰富多彩，也随着有线电视、卫星电视和网络电视的发展，尤其是各种各样网络视频的飞速发展，散视的视觉范式变得越来越有影响，成为当代中国社会占据主导地位的视觉范式。换言之，电视、电脑等装置强化了散视范式。因为碎片化和浅层次的观赏成为青年一代媒体生存的基本方式，凝视作为一种传统的静观已显得越来越过时，散视不可避免地支配着人们的视觉行为。电视和电脑导致了两种新的散视形态：一是电视选台综合征，即观众习惯于不断调换节目频道而并不关注任何节目；二是网络页面点击时间越来越短，不定地更换页面。这些散视行为其实与当代社会的另一个现象完全一致，那就是所谓"超级注意力"认知模式的兴起。其特征有四：迅速转移注意焦点，喜好多样化信息，追求有刺

激性的信息，对长期做一件事的刻板性无法忍受。而传统的"深度注意力"认知模式，即长时间关注一个焦点，喜好单一信息，可以忍受单调工作状态等，现在已经受到了极大的挑战。当代视觉文化中散视模式的主导和流行，其实是与今天信息模式和微文化崛起关系密切，值得我们深入思考。

三、手机：建构"俯视模式"

"俯视模式"的视线是居高临下的，观看者具有权力、地位和道德上的优越感。相对于被观看者，观看者自身具有一种控制性。所以，俯视也是一种"权力的凝视"。在日常生活中，只有地位高的人对地位低的人才有俯视的资格，如领袖对民众，领导对下属，长辈对晚辈。而受众与媒介之间的关系大都是平视的，尤其在大众传播时代，由于媒介数量越来越多，受众可选择的余地不断增大，于是媒介传播信息的权力和资源与受众选择权之间就构成了一种博弈关系，因此双方彼此观看的态度基本是平等的——典型的如电视与观众之间的关系（比如，收视率高的节目拥有的观众数量多，但同时它搭载的广告也多。当广告多到一定程度的时候，观众也就放弃这个节目了），这是平视模式和散视模式的混杂。但是，当智能手机、ipad等移动互联技术逐渐成为主流媒体之后，情况变得更复杂——散视模式与俯视模式逐渐结合起来。人们一方面因为"散视"而心神涣散，对深度的、复杂的信息越来越丧失理解力和掌控力，另一方面又因

为技术带来的"俯视"效应让人们产生了一种对视觉信息的虚幻的控制感。

首先是观看视线方向的变化。观看手机和ipad是典型的居高临下的视线,所谓"低头一族"的说法就是这么来的。除此之外,比起传统的俯视(比如领袖俯视民众,父母俯视孩子),这种新兴俯视模式有一个独特之处,即它是将观看对象(手机、ipad)完全握在手里的,而不是与观看对象之间保持着一种威严感的距离。这种"掌握"建构了一种虚拟的或者说是幻觉的可控性——我的观看对象是掌握在我自己手里的,是可控的。

其次,这种俯视模式是和散视模式联系在一起的。具体说来,这种新型的观看模式是在一种全新的"融合文化"的背景下展开的。所谓的融合文化,是指在互联网、电脑、智能手机等新媒体平台上,各种文化形态和文化机制可以共存并相互配合呼应。如此,人们只要依赖一个信息平台或信息装置,即可获得所有类型的信息,进而完成多元化的文化消费行为。比如人们可以同时把ipad当成新闻媒体、影视播放平台、游戏界面、电子书籍等等信息传播工具来同时使用,这样ipad一个信息装置就成为人们可进行所有文化活动或精神活动的空间,各种文化就在这个空间中融合了。

融合文化带给人们一种全新的"控制感"的体验,因为各种文化文本都被压缩打包了,被贮存在ipad或智能手机这样一个小小的平台里。这些文化文本是随时可得的,甚至是可以随时把玩的。那么拥有ipad的人就似乎成为这些信

息文本的主人，他们再去接收这些信息的时候，自然产生一种居高临下的优越感。每个人翻阅自己手机或 ipad 中的各种信息的时候，那种可自由处理信息的状态很让人满足。于是，新媒体时代的"俯视模式"就此产生，不仅从观看行为上，而且从观看心态上莫不如此。

但是，此时社会文化的视觉性其实进入了一种悖论状态，即海量的视觉信息和人们有限的时间、精力之间的矛盾。海量的信息给人们提供了似乎无穷无尽的选择，而且信息技术可以将这些视觉信息文本送到观者面前，甚至交予他们贮存，成为他们的财产，似乎每个人都成为信息富人。但同时，人们并没有因此获得更强悍的视觉信息处理能力，尤其是并未获得更多的信息处理的时间——一天只有 24 个小时。面对单一平台上越来越庞大的信息量，人们在拥有信息控制感的同时，失去了精耕细作与深入了解信息的状态、心情和能力。具体说来，好像人们盯在手机上的时间越来越长——表面上看，似乎是一种居高临下的"权力凝视"，但他们的目光其实是在手机屏幕上不同信息类型的界面之间频繁切换。这种切换有的时候是在一个应用软件平台内部发生，如前文所述的人们在微信的不同功能区域中的切换；有的时候是在诸多应用软件之间切换，比如自拍的兴起往往包括如下阶段：打开相机拍照——打开"美图秀秀"软件修饰照片——打开社交媒体上传照片——不断检查有没有朋友评价照片并回馈意见。如此，从行为上看，人们只是在"看手机"，其实他们的目光则是在"照相机取景器、图形修饰

界面、社交媒体界面"等不同的视觉空间中来回穿梭,这是一种新型的观看"散视模式"。

社会变迁中视觉性的这种转型是意味深长的,它带来的"主体性"变迁尤其值得玩味。一般看来,"俯视模式"建构的是一种权威性的主体,"仰视模式"则形成了地位低下、服从的主体,"平视模式"或可催生了理性的、自由的主体,而"散视模式"则熔铸了碎片化的后现代主体。这四种主体原本是各自独立存在的,要么存在于不同的空间中,如偶像歌星在台上俯视歌迷,歌迷在台下仰视偶像;或者存在于不同时间中,比如一个中年男人见到领导的时候是仰视,而见到子女的时候是俯视,看电视的时候是平视。但在当下新媒体时代,从物理视线结构的角度来看,我们似乎进入了一个只有"俯视模式"的时代——只低头看手机、看 ipad。这种模式似乎建构了一个权威的主体,每个人都能成为自己视觉的主人;但这种"俯视模式"的大框架则是整合了"仰视、平视、散视"诸多模式。比如,当人们用 ipad 看影视剧的时候,是"平视模式";当他们用智能手机上网冲浪、媒体社交的时候,是"散视模式";当宗教信徒用新媒体进行宗教活动,或接受宗教教诲的时候(比如一个佛教徒通过自己的 ipad 聆听高僧解读佛法),此时"仰视模式"又出现了。也就是说,在一个物理形态"俯视模式"中,人们可以同时完成"仰""平""散"诸多视觉性的建构,进而建构不同状态的个人"主体性"。这是运转有效的"虚拟社会",因为人们在这样的平台上才能品味自己多元的身份和生命感受:既是

理性主体，又能陷入审美迷狂；既是高高在上的主人，又可以变成卑下的奴仆。于是，因为单一平台上同时承载视觉性的多元，主体性的面孔也开始多元。那么，新技术带来的当代社会中这种视觉性及其建构的复杂主体性，其背后究竟意味着什么，还值得我们持续深入地思考。

第三节　视像机器

改革开放以来,中国家庭对现代技术的使用量呈现越来越多的趋势,它们有一个约定俗成的名字——家用电器,它们是电子科技在家务劳作以及家庭学习、娱乐等方面的具体使用。从科技原理的角度来看,家用电器是所谓的电子"机器",它是由一系列的机械结构、电路系统等等方式组合而成;而从使用功能来看,将它们称为"装置"则更为合适,即它作为一个功能系统是被镶嵌——"装配"和"置放"到整个生活结构中去,其运作能改变生活本身的结构和内涵。这也正是伯格曼的洞见,即机器构成的"装置范式"(device paradigm)是影响现代性生活本质的重要因素,"装置"直接定义了现代生活方式以及主体性的诸多内涵,透过"装置",技术才能和生活与文化联系在一起。[1]本节我们关注的焦点正是几款改革开放以来对中国家庭日常生活产生重大影响的视觉装置——录像机、VCD(DVD)、个人电脑,它们都以自己独特的功能形塑了特定时期人们的视觉生活方式。

[1] Albert Borgmann, *Technology and the Character of Contemporary Life: A Philosophical Inquiry*, Chicago: University of Chicago Press, 1984, p. 208.

一、视觉装置与生活方式

视觉技术之于观看主体的两大功能：拓宽视野——看得更多更远，以及形成新的观看框架和观看方式。在实现这两大功能的同时，主体一方面因为使用技术而修正了自己的行为以及身体状态，形塑了一种被技术改造后的身体。比如，由电视塑造的所谓"沙发上的土豆"，即瘫在沙发上的"绝对放松的身体"以及什么行为都不做的"纯粹观看"；还有苹果手机塑造的"做手指不停滑动屏幕动作的身体"以及"低头凝视"手机屏幕的观看行为——这些都是由装置范式造就的身体和观看行为。另一方面，主体因为使用装置从而形成自己新的生活环境。首先，新的视觉技术装置本身就会改变主体原本的生活环境，甚至自己就会形成崭新的生活环境。在改革开放的进程中，视觉技术装置往往处于家庭空间的中心位置，或者说是"启动观看"的视线聚焦的位置。这一传统是一以贯之的。在本章第一节中我们提到的诸多家庭形象——领袖画像、家族照片、婚纱照片等等，都是处于客厅的或卧室的醒目位置，人们只要进入这一空间就会第一时间注意到它们。电视进入家庭之后，也被置于家庭空间的中心位置。其实不仅仅是电视，而是以电视机为中心，包括录像机、DVD、CD 机、HiFi 音响等等一整套设备在内的视听系统，都处于现代家庭空间的核心位置。这样的空间其实就是召唤人们围聚在它周围实施"观看"行为。

技术装置还会改变人们的交往环境。新的视觉装置出现后，这意味着人们可以以"新的方式"看到（更多、更远的）"新信息"。围绕着这些信息，主体之间会产生很多新的交流互动。比如，关于这些信息的评价，人们会因此形成一个交流和交锋的话语场域。比如，在 1980、1990 年代，农历大年初一的上午人们相互拜年之后最容易谈起的话题往往就是前一晚上的春晚节目；而对于很多电子游戏迷来说，在相应的网络社区中寻找同道讨论玩游戏的技巧，这是他们上网最重要的内容——没有电视机和游戏机这样的视觉装置，上述交往行为是不可能产生的。有的时候，围绕着"视觉装置"本身，人们也会产生相应的交往行为。比如，1980 年代初期，中国轻工业并不发达，很多领域还处于计划经济体制的支配下。彼时，普通家庭购买一台电视机并不容易，很多时候除了需要支付现金之外，还必须得到物资局或轻工局发的电视购买券——如何才能得到这张宝贵的电视购买券，就成为很多想购买电视机的人打听或与人商量的话题。再比如，录像机刚刚在家庭普及的时候，人们得到录像带并不容易。那么"如何得到录像带"，尤其是"如何得到一些稀罕的、珍贵的录像带"就成为很多人孜孜以求的目的，若要达到这一目的，就必须与他人沟通、交流。"交往"会形塑兴趣共同体和利益共同体。围绕着视觉信息和视觉装置本身的交往，其背后有着特定的主题——主体意欲看到一些原本看不到的图像或视频，这成为共同体内部成员的共识，也是形成所谓观看共同体最重要的基础：共同的意愿以及共同认可

的价值观。

总之,人们一则需要处理由视觉装置带来的崭新环境,二则会围绕这一装置以及相应的信息资源展开交往活动——这二者构成了一种新的生活方式,一种由"视觉装置"启动并建构的生活方式。

二、录像装置与可选择的公共观影

从 1980 年代中叶开始,录像机技术开始被引入中国并逐渐普及。但是彼时中国处于改革开放初期,人们并不富裕,比录像机需求更为迫切的电视机正在普及过程中,大部分家庭没有能力也没有途径购买昂贵的录像机。因此在 20 世纪 80 年代,它并未像西方国家那样成为所谓"家用电器",而是被作为一种商业化的公共媒介被使用,即专门播放录像的录像厅成为一种新的群体观影空间逐渐在中国大中小城市普及开来。如此,录像机既是"装置",又形塑"社会空间",它既能给予观者新的视觉信息资源,又能造就他们新的"身体的移动"——"看录像"必须伴随着"到录像厅去"的行为。由是,录像厅造就了一种崭新形态的"城市闲逛"。

我们先来看录像厅给人带来的崭新的信息资源及其背后的文化特质。

录像厅的开办方主要有两类机构或人群:一是电影院、剧场、文化厅(局)、少年宫等文化机构设置的对外营业的

录像厅，其中最典型的是电影院开设的录像厅服务。除了电影放映大厅之外，诸多电影院另辟营业空间，在保证正常的电影放映空间的基础上，增设录像放映点。一些大型的电影院甚至开设若干间录像放映厅，同时播放好几部录像。二是街道、居委会、社区（包括一些工矿企业和学校）乃至个人承包经营的录像厅放映点。这些放映点要么依托社区，要么依托车站、码头等人口密集流动的区域开展录像放映服务。

某种意义上，录像厅的设置就决定了其传播信息的意义，即它是针对当时主流文化视觉传播体制的一种补充。对于电影院来说，之所以要设立录像厅，是因为当时的电影播放已然无法满足人们的观影需求。1980年代，中国本土的电影产业虽然已有复苏和发展，但每年拍摄的电影数量很有限，基本上维持在每年40部左右。进口的国外的电影数量也不多。更重要的是，商业化、娱乐化的电影还仅仅处于起步阶段，常规性的电影放映无论在质量上还是数量上都无法满足观众的需求，更无法满足电影院在市场经济条件下追求商业利润的目的。

录像厅的出现拓宽了人们的观影渠道，使得人们在电影和电视之外，另有一个视频观看的渠道。录像厅的存在，提供了一种"可选择的观看"，或者叫作"另类的观看"。第一，它的内容更加多元。美国好莱坞电影、欧洲娱乐电影等等，都在录像厅中有所呈现。不仅是电影、电视连续剧，诸如"奥斯卡颁奖典礼"等等在录像厅中也时有出现，可以说，录像厅是欧美娱乐圈在中国打开的一扇窗口。它在主流

文化的观影空间之外，提供了一种诉求娱乐性甚至刺激性的大众文化的观影需求满足。从这个意义上说，录像厅对于完善中国社会的观影结构、丰富视觉文化的内涵是有积极意义的。其次，我们再来看录像厅所引发的"看录像"的行为，以及这一行为塑造了怎样的"看录像"的视觉主体。在发生"看录像"这一行为之前，主体必须先有一个"到录像厅"去的行动过程。与看电影不同，录像厅播出的"录像作品"是不会被"排档期"的，观者不可能通过大众媒体预先得知录像厅即将播出什么内容。所以，在赶到录像厅售票窗口之前，观者是不知道自己能看到什么内容的录像的。于是，观者会处于一种"我要去看录像，但我不知道我能看到什么录像"的状态，这与颇具仪式感的"看电影"形成了鲜明的对比——看电影对于很多都市家庭和个人来说是个特殊的仪式：是一周繁忙工作后周末的一场休闲活动，是恋爱中的男女彼此邀约、表达情愫的一个平台，或是单位"包场"组织员工集体观看的一次福利或一次教育（观看一些主旋律的电影）。而到录像厅去看录像对于很多人来说，只是在无所事事中打发时光的一个手段而已。此其一。其二，录像厅的播放方式和观影模式也与电影院不同，虽然它也经常在"放电影"。录像厅一般是两部甚至四五部影视作品循环连续播放，观众可以在任何场合入场、离场，这使得录像厅的空间处于人员随时流动的状态。录像厅虽然是公共场所，但是由于管理宽松，这导致观影人员的行为举止会相当放松和自由。一则，录像厅里几乎没有女性，这种清一色的男性聚集空间使

得观众完全不必考虑在异性面前的禁忌；二则，由于录像厅票价便宜、不限场次，导致很多人进入录像厅并不单纯为了"看影视作品"，而是加入了"打发时间"等其他目的。比如在车站、码头附近的录像厅里，会有大量的为了等车、船而打发时间的旅客。对于他们当中的一些经济条件不是很好的人来说，花费几块钱的录像票到录像厅里度过七八个小时比住旅店要划算多了。那么，对于他们来说，到录像厅去就不仅仅是为了看录像，吃饭、喝水乃至睡觉都会在那张小小的座位上完成。至于脱鞋、躺下乃至吸烟在录像厅里都是不被禁止的。如此，录像厅虽然是一个封闭的观影空间，但有时候又类似一个开放的休闲广场。但这个"广场"光线昏暗，祛除了原本所谓的"自由散漫"暴露在公共场合下的尴尬。

总之，"流动性"是录像厅空间的一大特质。也正是因为如此，青少年（尤其是不愿意受到学校、工作单位和家庭约束的青少年）、农民工等都市流动人群成为到录像厅看录像的主流人群。这也导致主流文化对录像厅的一种"批判的眼光"。1992年春晚播出了小品《姐夫与小舅子》，其中陈佩斯扮演的小舅子就是一个在录像厅偷偷组织播放黄色录像带的不良青年。这部小品暗示到录像厅看某些录像是违法的。1991年，北京电影制片厂推出影片《过年》。在影片开始，由梁天扮演的颇具痞气、不负责任的小儿子就在大年三十带着自己的女朋友在录像厅里待了一夜，既不在家吃年夜饭，也不帮父母"忙年"。这部电影日后获得大众电影百花奖最佳故事片奖。无论是在主流文化的电视屏幕还是电影银

幕上，所谓"看录像"的人都被贴上标签，呈现为都市边缘人群。

改革开放之初，录像厅的存在，还意味着任何一个社会在现代性过程中都存在的一种社会形态——闲逛。现代性的逻辑带来了迅捷的社会变迁，新的观念日新月异地冲击着所有人。面对飞速变化的世界，每一个生活在这个世界中的人都会被刺激乃至震惊，进而对环境产生了无尽的好奇心，这就导致了现代性的闲逛，它引发的是海德格尔所谓"好奇的看"，也能激发波德莱尔漫步巴黎大街时无穷的诗情。他是主体在并未明确自身定位之前尽可能多地了解周遭世界的一种手段。有了这种"看"，人们才会进入并认可现代性的"进步"的观念——见识了一个更加美好的"它者空间"之后，自己获得一种向前发展的动力，这就是进步。1980年代到1990年代初的中国社会，并未完成自己的现代化建设的进程，但国门已然打开，新思想、新观念层出不穷。对于大量的普通民众（尤其是一些小城镇的民众）来说，社会变迁的冲击已然到来，但他们并没有条件亲身接触一手的感性材料和社会实践。此时，录像厅的出现，为他们打开一扇新的窗口，从感性上直接感知社会可能变化的方向。看录像的人离开家庭、学校等空间"逛"到录像厅，从这个意义上说是他们感受现代社会变迁的一种独特方式。这种感受随着录像机进入普通家庭，尤其是从1990年代中期开始，VCD、DVD等个人观影装置进入家庭，变得更为真切和深刻。

三、朋友圈与观看共同体

社会变迁会导致同一种技术在不同时代和社会语境下的功能、角色完全不同。如果说，中国改革开放的速度之快、引发的社会变革之剧烈是西方现代文明发展所无法比拟的，那么这种快和剧烈同样呈现为一种技术内部的变化以及新旧技术的更新迭代。就这一点来说，录像技术在短短近10年的时间历经了自身社会功能和社会身份的变化——由作为都市草根剧场的公共空间的技术，变成了熔铸"观看社群"的私人空间的技术。

从播放内容的角度上说，录像机进入家庭的意义和录像厅基本上是一样的——来自境外的影视作品为民众开辟了一种"可选择的观看"的可能。不同之处在于，录像机作为视觉装置当它由公共空间进入家庭空间后，与其说它以视觉内容继续影响人们的认知、情感和观念，不如说它更多地引发了主体针对"获取'物'"的相关行为，这里的物即录像机和录像带，而这种行为重塑了一种共同体文化。

比起冰箱、洗衣机、彩电等家庭装置，录像机进入中国家庭的时间是比较晚的，民众对其需求的迫切程度也相对较低。原因在于，录像机不像冰箱、洗衣机那样，属于伯格曼所谓"减轻人们劳作强度"的装置，也不像"电视机"那样基本上是免费的——"免费"一直是学者们认为的电视文化

得以大规模普及的重要原因[1]。而录像带一直都是价格不菲的消费品,录像机价格也比较昂贵,所以1990年前后,录像机对于很多中国家庭来说,属于奢侈品的范畴。这导致录像机进入家庭之后,其功能之一在于促进了小圈子中的人际交往活动,也就是说,它具有一种人群的凝聚效应。

首先,围绕着"如何获取录像机"就要伴随着相应的人际交往的行为。1980年代和1990年代初,获取一台录像机并不容易。普通百货商店的电器柜台根本没有销售,仅在某些外贸商店会有少量存货。其次,录像带获取也不容易。正规音像公司出版的录像带都不便宜,一般很少有个人购买,多为录像厅购买用于商业播放。社会中翻录设备很少,即便有翻录设备,空白录像带价格也不便宜。所以,一般情况下,录像带得通过关系借来播放,如此,拥有录像带的人又会成为自己人际网络中的中心。一盘录像带在朋友圈中流转,或者大家都聚集在一个有录像机的朋友家里集体看录像,成为那个时代常见的现象。如此,围绕着录像机和录像带,一个个"观看共同体"就被建构起来了。尤其是,在一些特定的圈子里,录像机和录像带起到了独特的文化沟通作用,以下试举两例。

1995年,作家王朔经自己的好朋友、香港著名导演麦当雄之手借来大量的香港电影的录像带,短时期内密集观看

[1] 参阅张锦力:《解密中国电视》,中国城市出版社1999年版,第12页。李幸:《告别弱智:点击中国电视》,江苏文艺出版社2000年版,第37页。

了大量的香港电影（录像带）。香港电影的娱乐化、商业化的特质以及精良的制作给了王朔很大震撼。麦当雄在借给王朔录像带的同时，还告诉他很多关于香港电影的拍摄观念以及影视商业化、娱乐化的理念，这给当时正在努力拍摄商业影视剧的王朔巨大震撼。而通过录像带观看到的诸多优秀的香港电影，如《童党》《跛豪》《飞一般的爱情小说》《天若有情》等等更是全面刷新和修正了王朔对于港台文化的看法，进而影响到王朔后来的职业规划。在这个例子中，录像机既是一个技术平台，又是一个文化传播平台。录像带在王朔、麦当雄这个圈子里流转，背后承载的是香港文化和内地文化的一个沟通的作用。[1]

作家阿城通过录像带接触侯孝贤电影的例子就更为典型了。阿城和香港戏剧导演荣念曾是好朋友。1986年的某一天，荣念曾邀请阿城去他的住处看几盘他自己翻录的录像带，说这些录像"值得看看"。阿城赶到现场，看到的设备是"一台日本电视机，一台Sony录像机"，而第一部被播放的电影录像带正是侯孝贤的名作《恋恋风尘》。侯孝贤电影特有的影像效果深深地震撼了阿城，他后来回忆当时的感觉是"心里惨叫一声：这导演是在创造'素读'嘛！苦也，我说在北京这几年怎么总是于心戚戚，大师原来在台湾。于是问道侯孝贤何许人，荣念曾答了，我却没有记清，因为耳逐目随，须臾不能离开荧幕"。再往后，阿城依旧是从友人处

[1] 参阅王朔：《无知者无畏》，春风文艺出版社2000年版，第54页。

获得侯孝贤的录像带,依旧是和朋友一起观看,比如和画家陈丹青一起看侯孝贤电影:

> 这之后的收获是谭敏送的孝贤的《恋恋风尘》与《风柜来的人》的翻录带。住在丹青家,两个人点了烟细细地看这两部题目无甚出奇的片子,随看随喜。完毕之后,丹青煎了咖啡,边啜边聊,谈谈,又去放了带子再看,仍是随看随喜。之后数日话题就是孝贤的电影,虽然也去苏荷逛逛画廊,中城看看博物馆,买买唱片寻寻旧书,纽约亦只像居处的一张席子,与话题无关。[1]

侯孝贤的电影是典型的文艺电影和小众电影,不可能被录像厅这样的营业性空间所接纳。但是,它却可以在"荣念曾——阿城——谭敏——陈丹青"这样的圈子中流转,并且作为一种黏合剂把这个圈子中原本分散的成员联系起来,这不仅是一种日常交往过程中人际关系的联系,更有思想意识和精神气质方面的交流和传递。简言之,作为一种视觉技术,它起到了一种形塑"美学共同体"的作用。

当录像机技术被私人使用的时候,其功能与录像厅中的公共播映完全不同,虽然它们使用的是同一种技术(机器)。从理论上说,录像厅里的录像机是面对大众的,任何人只要

[1] 参阅阿城:《且说侯孝贤》,取自豆瓣网,https://www.douban.com/group/topic/4092369/。

付很少的费用就可以进入观看录像,虽然它吸引的始终是特定的人群。私人拥有录像机技术的功能则是熔铸和强化"美学共同体"。如果说"美学"的原初含义是"感性"的话,那么所谓的美学的共同体就是通过共同的感性体验追求以及感性相互激荡而产生的群体聚集。在这个群体中,每一位成员都有同样的情绪感受,是一个因同声相应而形成的"温暖的圈子"。[1]"美学共同体"的形成必须有两个条件:第一,需要一定数量的人群的自愿聚集,大家彼此认识,且愿意进行情感和思维的激荡;第二,通过情感和精神的交流,共同体成员们会一致喜欢或厌恶某个对象,在共同的"追捧"或"唾弃"的行为和情感激荡中,大家的精神被联系在一起。从这个意义上说,美学共同体中成员之间彼此勾连的方式正是涂尔干所谓的"机械团结",机械团结凝聚的人群其成员之间并非要彼此帮忙,互通有无进而功能互补,而是他们在一起"感受到某种信念或情感,而且这种情感会给他们带来巨大的力量"[2]。那么,如果说在人类历史上,宗教、信仰、艺术、革命等等都曾经熔铸过相应的美学共同体,那么时至世纪末的中国城市中,视觉技术竟然也开启了这样的美学共同体的历程,这正是录像机技术在家庭普及中最意味深长的含义。

[1] 参阅 [英] 齐格蒙特·鲍曼著,欧阳景根译:《共同体》,江苏人民出版社 2007 年版,第 72—73 页。
[2] [法] 埃米尔·涂尔干著,渠东译:《社会分工论》,生活·读书·新知三联书店 2000 年版,第 61 页。

四、盗版光碟、互联网与自主观看

录像机在中国家庭中的普及和流行持续时间非常短——大约不到 10 年的时光，它很快就被 VCD 和 DVD 取代，这两种播放装置意味着数码影像技术正式登上中国社会的历史舞台。紧接着，个人电脑和互联网技术也进入家庭，如此，一个家庭观影的技术链条就形成了。与之前的录像技术不同，这条技术链条对接了一个庞大的影视内容的提供方，而这个提供方不仅包括正规的影视内容生产机构，而且还包括盗版影视生产机构、网络视频供应方等等。于是，"购买盗版碟＋家庭观看＋网络互动"构成了一种独具特色的观影文化，这是一种中国式的"自主观看"的视觉文化。

所谓"自主观看"是指观看主体完全能控制整个观看的过程，它意味着主体可以在三个方面自己做主：第一，观看时空，即观者可以确定自己在什么时间、空间范围内（何时何地）观看，不受任何机构的限制。第二，观看方式——是连续观看，还是片段观看；是单次观看，还是反复观看；是跳到最后先看结尾，还是按照叙事顺序渐次观看，这些都是观众自己可以控制的。第三，观看判断和社会表达，即观者可以自己判断相应的影像作品的意义，进而还可以自由地在公共空间表达自己的判断。上述三者齐备，就是一个完整的"自主观看"的过程。从这个意义上说，看电影是完全的"被动观看"，因为观影时空是完全被限定的；"看电视"只

能控制"空间","时间"和"观看方式"都无法控制,个人的观看判断也无法进行社会性的表达,只能在自己的生活圈子里传播。录像机实现了时空控制和观看方式的控制,第三点即独立的"观看判断和社会表达"也无从实现,这得等到1990年代末互联网技术普及观者才跨越了自主观看的最后一关。换言之,网络社交媒体赋予了普通人自主影视批评的权利。

再来说一下,盗版光碟的意义。"盗版"的负面作用毋庸置疑——对知识产权的不尊重大大阻碍了中国本土影音艺术的创作热情和可持续发展,它也成为后来西方对中国社会诟病的内容之一。所以早在多年前,中国政府已出重拳严厉打击盗版行业。目前,盗版影音光碟在中国已然基本消失。无论是音像市场,还是网络视频的播出,基本都是正版的天下——这是从市场和法律的角度来看的。而从社会文化的角度来看,它形成了两种社会效应:一是它大大拓展了普通民众的观影视野和观影体验,使得普通观众在短时期内也能迅速积累丰富的观影体验。进而,"视觉全球化"以一种非常独特的方式切入中国社会;二是盗版光碟从某种意义上刺激了影碟播放器产业——VCD和DVD的蓬勃发展,这两种机器的普及才在中国社会造就了普遍意义上的"自主观看"。"自主观看"造就了中国当代视觉文化发展的革命性意义,这场由"VCD+光碟+互联网"开启的观看革命目前还正在如火如荼地进行,各种网络视像通过网络视频、弹幕网站、移动互联终端等崭新的介质完成了传播过程。以下,我

们将以香港电影《大话西游》为例来说明技术造就的这种"自我观看"的意义。

《大话西游》是由香港著名电影人周星驰的彩星电影公司和西安电影制片厂联合摄制的爱情悲喜剧电影。它于1994年在香港和内地同时上映,反应平平,甚至说票房惨淡也不为过,是罕见的那种虽然大腕云集(演员、导演、摄像、音乐汇聚了内地和香港地区最优秀的人才)却既不叫好也不叫座的那类电影。据统计,1996年2月,上集《月光宝盒》作为寒假影片推出,3个月后下集《大圣娶亲》登场,而两部电影的票房都只在20万左右,与同一时期上映的其他海外大片动辄数百万的票房不可同日而语。这种冷遇与后来该片在近20年间被广为追捧的热潮形成鲜明对比。总结起来,这部电影当时之所以在电影院遭遇票房滑铁卢主要是因为如下原因:第一,叙事及其结构的问题。该片结构过于复杂,叙事的头绪太多,而且电影在多处采用了倒叙、补叙的方式,让观众在短时期内无法立刻进入故事情境中,尤其是一些没有耐心的观众很容易中断观影进程。第二,这部电影是将一个完整的叙事分成上、下集播出,且两集播出的时间间隔有三个月,这大大阻碍了观众对整部作品的理解和兴趣。上集中的很多伏笔要在下集中才有揭示和交代。漫长的三个月,大大消磨了观众进一步理解该故事的兴趣。第三,绚丽夸张的画面、搞笑的语言表达和无厘头的美学风格掩盖了这部作品的悲剧意蕴,以及诸如著名导演侯孝贤看出的"佛法意识"等诸多内涵,这让当时的评论界也不看好这

部作品，认为其低级庸俗。以上构成了这部电影有效传播的局限，而新的观影和传播技术的使用使这些局限烟消云散。

两年之后，即从 1996 年开始，《大话西游》似乎一夜之间在青少年人群，尤其是在大学生人群中火爆起来，究其原因，正是因为这部电影第一次彻底实现了观影的"自主观看"，即它鲜明地体现了"时空控制""观看方式控制"以及"观看判断"三个层面的意义。

首先，"时空控制"和"观看方式控制"——这二者是连在一起的。事实上，在《大话西游》这个案例中，"观看行为"的时空转型才是其火爆的最根本性的原因，更准确地说，这部电影必须在录像带、VCD、DVD 或个人电脑等能"自主观看"的视频传播平台上才能达成"有效观看"的目的。电影"定点定时"的观看约束和"叙事到底"的播映方式是不适这部影片的有效传播的。对于"大话迷"（《大话西游》的影迷约定俗成的叫法）来说，他们很少有人是通过电影院观看这部电影的，大部分的观影渠道都是盗版影碟。盗版影碟大概 1996 年开始出现，1998 年、1999 年进入普遍流行的阶段。《大话西游》盗版 VCD 刚推出市场的时候，上下集两张碟片大约售价 30 元人民币，这对于当时的年轻人来说并非一个小数目，但并未影响他们的观影热情。台湾导演侯孝贤也曾惊讶中国大学生对这部电影的喜爱，他提及在北京电影学院里一位研究生向他的文学老师大力推荐这部电影，当老师从这位学生手里拿到这套影碟的时候发现它们被塑料膜精心包裹，而这位学生一再嘱咐"老师，您一定要去

看胶片"[1]。在校大学生们观看这部影碟的工具大都不是家庭里司空见惯的"影碟机+电视机",而是从1990年代开始在大学校园里普及的个人电脑。尤其是从1998年开始,随着英特尔的奔腾系列芯片、微软公司的win98等功能强大的操作系统以及国内软件开发商开发的诸如金山影霸等影音播出软件的成熟,通过个人电脑流畅地观看影视作品成为可能,这为在校大学生提供了极大的便利。《大话西游》正是在这个背景下在校园里广为传播。

相较于在电影院里的观影,"影碟+个人电脑"或"影碟+播放器"的观影设备则彻底消除了让观众在电影院观看《大话西游》时形成的种种理解障碍。观众看电影是不可控的,但在家里看影碟是完全自主可控的:首先是观看方式的自主性体验——影碟播放是可以随时暂停的,看不懂的地方可以倒回去重看,一次看不懂可以反复看;其次是"观看时空"的自我控制,即只要条件合适,主体可以在任何空间——客厅、卧室、教室、宿舍,甚至在火车车厢、飞机机舱里都可以观看。笔记本电脑的移动性、在城市互联网入口随时随地的接入,使得"观影"可以在任何区域发生。如此,这部电影的特质——"复杂的结构、多线索的叙事以及镜头设计和画面组接的微言大义"等等非但没有给观影者带来理解障碍,反而能让他们通过一种相对较为复杂的理解乃

[1] 侯孝贤:《佛光普照——我读〈大话西游〉》,载《电影评介》2001年第8期。

至思考而达成一种独特的观影快感。用麦克卢汉的话来说，《大话西游》是一部作为"冷媒介"的电影，它和大多数作为"热媒介"的娱乐电影或商业电影具有本质区别。后者具有"高清晰度"，即信息含义明确，观众"被卷入"程度较低，简言之不需要太动脑筋，只是被动地接受信息的"轰炸"就可以了。而作为前者，《大话西游》因为结构复杂等原因，信息的"清晰度"较低，即它不是通过一种单一的通道直接告诉观众信息的含义，而是需要观众调动思维和理解等能力，主动被"高度卷入"电影叙事中，进而启动自身信息认知的多维通道——视听感觉、深度思考、对比提炼等，方能真正准确认知这部作品的含义。同时，正是因为主体的"高度卷入"，所以主体性在观影过程中得以彰显。换言之，每一位观看《大话西游》的观众都有一种独特的和仅仅属于自己经验范式之内的观影过程、体验和回忆，他们在理解《大话西游》的过程中，每个人都建构了属于自己的"生产者的文本"[1]，这种文本是开放的，受众可以结合自己的主观语境对其内容进行"仅仅属于自己的解读"。

其次，我们再来看主体关于"观看判断"的控制。《大话西游》播出之后，评论界反应平平，甚至还有相当的负面评价。但"大话迷"们通过光碟观看，完全得出相反的结论。更重要的是，他们还通过互联网社交媒体清晰而有效地

[1] [美]约翰·菲斯克著，祁阿红等译：《电视文化》，商务印书馆2005年版，第85页。

表达了自己的判断。

对于一般的电影来说,观众看完了,这部电影的传播也就结束了。但《大话西游》则不同,它的流行正遭遇了中国互联网时代。具体来说,是 Web1.0 时期的 BBS 的传播模式改变了既有影视传播的范式。BBS(Bulletin Board System)即所谓电子公告牌系统,是 Web1.0 时期兴起的最重要的社交数字媒介应用平台。网民可以通过注册用户名加入这个系统,并在该系统里面发布分享自己的信息以及图片、视频等数字资源,同时也能观看或评论其他人的信息。BBS 这种"聊天+分享"的模式从某种意义上在互联网上实现了"自由人群的自由聚集"。网民可以循着自己的目的加入不同主题的 BBS,并在其中和自己的同好进行交流。从 1990 年代中叶开始,中国高校普遍开始创办自己的校园 BBS 供师生们在网络上交流,如清华大学的"水木清华"、北京大学的"北大未名"、南京大学的"小百合"等等。《大话西游》刚开始的时候正是在这些校园 BBS 上完成最初的口碑传播和建设。这其中,清华大学的"水木清华"被认为是推广《大话西游》最有力的平台。从 1997 年开始,"水木清华"中开始出现《大话西游》中的台词,这引发了该 BBS 中其他同学们的兴趣。一些没有看过这部影片的同学看到这些帖子之后被吸引转而去寻找碟片观看,然后再加入讨论。由于 BBS 中有"发帖"和"跟帖"的功能——前者发起话题,后者参与话题,如此,围绕着各种《大话西游》的相关论题,"交往共同体"在网络中就很容易被实现。随后,在百度贴吧、

豆瓣社区、西祠胡同等国内著名的论坛中，分别都出现了以《大话西游》为主题的BBS论坛，这部影片就在论坛的各种观点网络中不断发酵，其热度持续了很多年。

从某种意义上说，《大话西游》开启了一个时代，毋宁说，它是传统的影视文化和新兴的数字文化之间对接的完美典范。传统的影视传播是所谓的大众传播，它是特定机构（影视公司、影院等）中的专业人士（导演、制片、演员等）向非特定的大众（观众）进行信息传播的范式。而基于互联网技术的数字传播其传播的基本范式则是"点对点"的传播，在这种基本的传播范式下，数字传播开始整合人类既有的所有的传播形态，包括人际传播、大众传播、组织传播甚至自我传播。影视作品（内容）借新的传播介质——碟片、播放器、个人电脑乃至互联网继续大众传播的状态。但同时，它又基于传统的影视内容开始熔铸新的组织传播——形成数字化的网络社群或者网络共同体。网络技术，准确地说是社交媒体技术，使得"人群聚集"这种相应较为复杂的人类行为机制变得甚为容易，甚至随聚随散，加入和退出社群（聚会）都不过是举手之劳。[1] 就《大话西游》这部电影来

[1] 在前数字时期，实现"人群聚集"，必须要依赖相应的机制。这种机制要么依赖于地缘、血缘，如中国传统社会中家族在特定的神圣时间（如春节）在宗族祠堂中的聚会；要么依据信仰和观念，如欧洲中世纪的小镇居民，会因为基督教信仰定期在教堂的聚会——礼拜或商讨公共事务，这一模式后来衍生出欧洲社会的所谓公共领域，进而形成了所谓的广场文化；要么依据相应的社会管理制度，比如员工们定期到组织机构上班，或军队奉命令调动、集合等等。网络技术第一次实现了（转下页）

说，它的流行并非"大众传播"的成功，而是"组织传播"或者说是"群体化传播"的成功，是关于这部电影的各种判断在一个又一个的小圈子里不断发酵，进而让这些小圈子再彼此沟通、激荡，进一步发生更大规模的发酵的结果。用市场营销的话语来说，这是典型的口碑营销或口碑传播——通过口口相传（而非从传者到受者的直接传递）实现了信息的大规模的有效传播。而关于电影的"口碑"确立，原本是被垄断在专业的评论者手里的，而网络技术把这种能力和权利分配给了每一位普通人。

相对于传统的去电影院观影、在客厅里看电视的观众，通过光碟、互联网观影并评论的观者已然不是简单的"受众"。他们完全能够支配自己的观看，这种观看带来的"自由任性"，正是一种主体脱离了束缚，尤其是脱离体制束缚之后的状态，而"脱离束缚"恰恰是主体性建构的起点。这一切正是由数码技术带来的，它从"观看"入手，切入"主体性塑造"，即形塑了一种全新的"自由观看主体"。这与之前通过"给定观看"塑造出来的主体完全不同。可以说，一代新人就此出现。从这个意义上评价数码技术，其重要性是毋庸置疑的。

（接上页）"自由人的自由联合"，网络社群的聚集模式目前是人类最自由方便的聚会模式。而在当下，腾讯公司研发的 app 微信，其朋友圈的"群聊"功能把这种人群的社会聚集的方便程度推到了一个前所未有的高度。

第五章 数字界面的视觉生产

从视觉文化的技术介质来看,其最后一次的革新和转型是从电视屏幕转向计算机、手机等数字媒体的数字屏幕。这种转向同样引发了日常生活审美领域的变革,视觉文化的总体性转型。事实上,这次转型和之前所有的转型都不一样。因为,转型伊始,人类的视觉就遭遇了一种崭新的视觉形态——界面,这是一种全新的视觉文化生态载体。

从物理形态上看,计算机屏幕与电视机屏幕有不少类似之处,但事实上,它们之间有着本质差异。在计算机技术发明之前,人类无论面临怎样的视觉技术介质,所能采取的行为都只是"观看"。但从计算机开始,主体面对屏幕时的行为除了观看之外,还有"动手处理"的行为方式。对于观者来说,界面诞生之前所有的视觉介质都是不可改变的,无论是一幅绘画,还是一部电影,观者能做的只是"看"或者"不看"。但是,当面对界面的时候,他们第一时间所能想到的则是"我能对它做些什么"。从这个角度来看,视觉文化可分为前界面时代和界面时代。在前界面时代,主体直接面对图像,自己的身份是被动的"观者"或"观众"。在界面时代,主体面对的是界面中一个个可以处理的程序,其身份变成了"用户"。

所谓界面(interface),从字面意义上来看,是"面"与"面"之间的中介的意思。"面"背后有着相应的主体和世界,这两张"面"如果要进行相应的沟通和交流,就会因为

"接触"而产生一个沟通平台,这个平台就是界面。从词源学的意义上来看,界面原本是宗教术语,是指人和神沟通的平台。比如,在天主教教堂中,人如果想和神之间产生互动,就必须要通过教堂里的一些器具或设计才能完成。这些器具和设计包括神的塑像、祭坛、神父的诵经或唱诗等等——经过这些器具和设计的功能运作,信徒的精神世界就和神的世界产生了交流。从这个意义上说,界面是"界面思维"的产物,即人通过一个自己身体可以控制且相对简单的设计进而可以和一个更加深邃的、复杂的世界之间进行交流。这一思维不仅体现在宗教信仰的层面,在人们的日常生活和劳动过程中也时有出现。比如,任何技术实现自己的功能就都需要界面。或者说,技术界面是人类社会中最常见的界面,这是我们以下要谈及的主要内容。

技术界面的发展经历了三个形态,一是装置器具,二是电子面板,三是数字屏幕。典型的装置器具类界面是汽车驾驶室,尽管其表现形态并非"平面"。驾驶室是由方向盘、变速杆、油门、刹车等等组成。通过这个界面,我们可以操纵汽车这一复杂的机器系统让它成为我们"腿的延伸"——带我们去任何想去的地方。我们司空见惯的各种家用电器如空调、电视遥控器、洗衣机和烤箱等等的操控面板都是电子面板形态的界面。很多工业设备的操作平台也属于这类界面,它是采取电子传输的方式将人的指令传输给整个机器系统。第三种界面的形态是以数字传输系统为基础的屏幕,即以"0、1"为基本的传播字符进行指令传输的一种方式。我

们所使用的个人 PC、笔记本电脑、智能手机乃至数控机床、智能机器人等诸多技术装备，都是使用的这种方式。数字技术也形成了我们今天通常意义上的"界面"——以液晶显示屏为物质载体，以键盘或触摸式屏幕为操作平台而形成的操作平面。随着技术的飞速发展，装置器具类界面和电子面板类界面越来越多地被数字界面取代，而且界面之所以能成为一种文化，尤其是一种普遍意义上的社会文化，主要是受这类界面影响，以下本书所涉及的界面也是从这个意义谈起的。

中国社会界面文化的起源是从 1980 年代中期开始兴起的电子游戏机。将一台电子游戏机接到电视机上，游戏操控面板和电视机屏幕就组合成为游戏界面。时至 1990 年代初，计算机屏幕取代电视屏幕形塑了新的界面类型。而从 1990 年代中后期开始，手机屏幕成为新一代的界面。手机屏幕经历了从黑白屏幕、蓝色屏幕、彩色屏幕到智能屏幕的进化。前三类屏幕基本上都是以"机械键盘＋文字指令"为沟通方法的，最后一种屏幕实现了一种技术飞跃，即它变成了"触屏"，以手指触摸移动的方式启动和运作相应的多媒体程序，进而达成使用者的目的。

从我国当代视觉文化发展的角度来看，计算机、互联网、手机渐次大规模的普及贯穿了整个改革开放的历史进程——这造就了中国社会独特的界面文化，这种文化几乎涵盖了社会层面中数字世界的所有领域——从工作到休闲，从学习到商业，从自娱自乐到社会交往，都可以在数字构成的

界面平台上完成。这取决于用户的能力或者说行为对形塑界面视觉文化的作用。依据不断迭代更新的视觉技术，用户通过互联网界面可以获得丰富的视像资源以生产自己个性化的视觉文本。于是，视觉文本的生产不再是被专业人士垄断的资质，而是变成了一种大众普遍具有的能力。一方面，供普通人使用的视觉生产工具使用越来越便捷，价格越来越便宜，比如数码相机和数码摄影机。尤其是，当这二者被整合进入手机之后，其使用方式之便利大大优化了普通人照片和视频的拍摄能力。这类工具还包括诸如美图秀秀、绘声绘影、Premiere 等形象编辑软件工具，它们能帮助用户编辑和优化自己所采集的视觉文本。另一方面，依据互联网中海量的视觉信息资源——用户能够以它们为素材进行二次创作，进而形成新的视觉文本，或者以视觉传播的方式引发相应的网络娱乐和评论风潮，从而掀起相应的视觉事件。

正是在上述背景下，"形象的自主生产"或者说是"形象的个性化生产"成为界面文化不断普及、壮大的基本动力——所有界面文化得以发生的起点都在于此。

第一节　视像自主生产的传播机制

普通人用相应的技术手段和视觉资源生产自己中意的形象——这种"生产"包括用户自己拍摄制作的形象以及对网络中截屏、下载的形象的再加工，并将这种形象通过互联网传播出去，引发其他网络主体或网络舆论的回馈，这或是很多人在数字界面上乐此不疲的事情。在这一过程中，所谓"数字主体"的价值得以实现：一则，主体的创作欲望和价值得到满足，用户可以制造属于自己的视觉文本。相对于前界面时代普通人的视觉文本生产——绘画、拍摄影视等等，界面时代的形象生产不仅为普通人所掌握，而且更重要的是其内涵结构的丰富、复杂程度要大得多。二则，主体自我形象的塑造得以完成。自主生产的形象上传至互联网，可以引发相应的回馈，于是人们自己生产的形象在他人的话语和眼光中被评论、关注。这能给主体带来自我价值实现的满足感，也能因网民的普遍关注带来的"眼球效应"熔铸独特的"网络眼球经济"。第三，也是更重要的，制作并在界面上传播自主创作的形象，是中国民众介入公共生活和公共事务的一种方法。这种形象制造不仅已然成为社会风尚和共识，而且还培育了一种崭新的"形象使用机制"。这种机制整合了

手机摄影（像）镜头、形象编辑制作软件、互联网、网络形象资源以及遍布社会各个空间的摄像探头等技术系统，这套技术建构了一个庞大的视觉"超级有机体"，任何一个观看个体或单独的视觉技术都是这个有机体的一部分。换言之，任何观看个体或视觉技术一旦被卷入这个有机体，他（它）就必须遵循该有机体的运行规则——制作形象、看形象并做出相应的判断和行为。这是一种新的视觉体制，它正有效地改变中国当下的信息传播的生态以及视觉文化的本质。

一、技术下沉与界面时代的来临

在漫长的人类历史中，图像制作很长一段时间都是少数人才拥有的专业技能。随之而来的后果就是——拥有图像也是社会上流阶层才拥有的特权。比如，无论是中国还是西方，古代画家都拥有特殊地位，他们都是为王室贵族服务的，而无数的精品和杰作也是在这样的权力框架下完成的。比如：北宋的王希孟在宋徽宗的赏识和支持下，完成了旷世杰作《千里江山图》；西班牙著名画家委拉斯凯兹一生服务于王室，他为王室成员画了大量的肖像，包括《宫娥》这样的传世之作。普通人既没有能力制作图像，也没有多少机会看到图像。可以说，在人类社会的大部分时期，普通人可看见的视像是很少的。这种情况随着现代社会工商业的发展和发达逐渐得到了改善。比如中国画家郑板桥、荷兰画家伦勃朗都曾经接受有钱人的大量订件，以卖画为生。在这种情况

下，拥有视像就不仅是王室贵族的特权，还延伸到社会其他富裕阶层。而普通民众能够较为容易地拥有视像——这要等到印刷术、摄影术、影视技术等"机械复制技术"成熟起来才得以真正实现。此时，凭复制技术，绘画、照片等就能大规模地进入普通人的日常生活空间——这是视像文本的普及化过程。在这一时期，"视像生产"依旧是一项有壁垒的专业工作，相对于普通民众，画家、摄影师、导演依旧具有专业优越性。掌握和使用视像的生产、编辑技术，是少数人的专业特权。即便是在视像消费领域，人们能轻易获取各类视像也是较为晚近的事情。比如，在1980年代之前的中国，对于普通民众来说，无论是制作关于自己的视像，还是观赏各种类型的视像文本，都是一件很重要且不太容易实现的事情。比如，"拍照片"和"看电影"对于很多家庭来说都是很重要的仪式，它们一般都是人们在节假日专门抽出时间郑重去做的事情，这也体现了当时社会"仪式性观看活动"的稀缺性。比如，在1980年代，人们并没有多少机会观赏影视作品。一部优秀的电影或热播电视剧往往都能引发万人空巷的效应。电影《少林寺》、电视剧《霍元甲》《渴望》《射雕英雄传》等都达到过这个效果，这也从一个侧面反映出当时人们整体的文化生活普遍较为单调的现实。

彼时，由于基于现代传媒的视觉文化没有发展起来，人们在日常生活中见到视像的机会并不多。这不仅体现在视觉传媒不发达，而且媒介中图片、视频的资源本身就有限，即便是在日常生活中，人们得到各种视像的机会也不多。前文

我们曾提及的挂历就是一个典型的例子。挂历之所以在当代普通中国人的家庭空间中起到如此重要的文化建构作用，这和人们获取挂历不容易也有一定关系。很长一段时期内，挂历不仅是人们查阅日期的工具，也是其家庭空间内为数不多的墙壁装饰品。而且，人们并不能随时购买到挂历，一般都是在岁末时分，各地的新华书店或百货商场才会集中销售挂历，错过这个时节就再也买不到了。而彼时，商业书画市场也并未形成，普通人家在居家空间的墙壁上悬挂书画也是一件不常见的事情。

这种情况的改变最终还是依靠视像技术的进步而完成，它是从视像制作和视像传播两个维度同时展开的。

1. 视像生产技术的下沉和普及

改革开放以后，随着中国经济的发展和居民收入水平的提升，家用照相机越来越多地进入普通中国人家庭，这正式开启了当代国人自主视像传播的历程。照相机在家庭中普及，需要两个元素的支撑和配合：一是价格足够低，二是操作足够简单。这二者在1980年代基本就得以实现了。从1980年代中期开始，照相机，特别是所谓的傻瓜相机开始大规模进入人们的日常生活中，彻底改变了人们制作和生产视像的生态。之所以被称为"傻瓜相机"，是因为这类相机操作非常简单，似乎连傻瓜都能利用它拍摄出曝光准确、影像清晰的照片，这得益于这种相机内部的各种自动化装置。比如，自动对焦、变焦、调整快门速度等等，拍摄者只需要按动快门这一个动作就可以了。伴随着家用相机普及的是胶

卷产业和照片冲印行业的崛起。人们拍完照片后，需要将其拿到专门的相片冲印店冲印——国际著名品牌柯达、富士以及国产品牌乐凯占据了这一块几乎所有的市场。

进入 21 世纪以后，数码相机以及数码摄像机逐渐替代了以胶卷和录像带为介质的模拟视像制作工具，越来越多的普通人拥有方便且强大的视像的生产、编辑能力——这是一种具有革命意义的能力。一则，数码相机等拍摄工具的操作越来越简单，体积越来越小，人们能够更加方便、快捷地获取视像；二则，也是特别值得一提的是，普通人背靠技术进步拥有了越来越强大的图像编辑能力，这种能力彻底颠覆了既有的视觉文化的内涵，即视觉文化从一种"图像观看文化"演化为"界面处理文化"。

对于普通人来说，相对于视像的生产和制作技术，视像的编辑技术的进步扮演了更为重要的角色。在数码相机和个人电脑普及之前，人们虽然也可以用模拟信号的相机、摄像机拍摄视像作品，但是这些作品一旦生成就无法编辑修改。于是，一张照片的质量究竟如何，直接取决于拍摄这张照片时拍摄者对相机各种参数的把握（光圈大小、快门速度等等），以及拍摄者拍摄时刻所身处的自然环境情况。照片被送到冲印店冲印，其视觉呈现效果也是以批量化、工业化方式呈现出来的。也就是说，人们观看图像，其实是在接受一种特定时代视觉生产机制的"给定性"——由"拍摄""冲印"等一系列流程"给定"的照片画面。其实，不仅仅是观看照片，在人们拥有功能强大的个人电脑和智能手机之前，

人们在面对几乎所有的视像时基本上都是一个被动的视觉信息接收者。整个视像的传播过程中饱含着"给定性"——人们到电影院看电影，是去观看电影创作者"给定"的流动的影像；购买画报画刊，是去观看职业的摄影师创作出来的"给定"的照片；晚上围坐在电视机旁，是接受电视台事先制作好的"给定"的电视节目。所以，我们也可将这种范式的视觉文化称为"图像观看文化"——人们观看给定的图像，读解图像的意义，体会图像传达出来的情绪和情感。

人们依据数码拍摄进而启动的视像接收过程则完全不同。图像被数码相机内置的感光器捕捉之后，会自动生成一个数码影像文件。面对这一文件，人们是可以通过相应的图像编辑软件进行编辑的。在图片编辑方面，Adobe公司的诸多产品无疑是行业中的翘楚——专业的图片处理网站Photoshop几乎占有了图像处理的大部分市场；而它推出的Adobe Premiere等视频编辑软件也流传广泛，普通人只要稍加训练，也可以完成视频剪辑、配乐、上字幕等任务。这些软件助力普通人有能力按照自己的愿望和想法来制作视频和图像。今天在网络上风靡的各类短视频是和这些软件的普及分不开的。

作为专业的视像编辑软件，Photoshop的诸多软件操作起来还是相对复杂的。事实上，适用于普通人简便操作的软件的普及其意义更为深远。比如，无论是安装Windows操作系统的个人电脑，还是安装IOS操作系统的苹果电脑，都预装了自己的图像处理工具，这些图像处理工具满足人们一

般的图像编辑需求完全没有问题。我国的软件工作者则是开发了使用更方便的软件工具，这就是美图秀秀。美图秀秀是一款便捷的图像编辑软件，毋宁说，它的最大特点就是"操作简便"。比如，它有一个"一键美颜"的功能，也就是只要简单地点击一个按键，就能够对肖像图片实现"美白、去皱纹、祛斑"等一系列功能，让一张人脸的颜值瞬间提升好几个档次。这是一个不需要学习，人人都会实施的操作。美图秀秀也凭借这种产品定位成功地奠定了自己的市场地位。这家公司创立的时候，图片处理软件已经被 Photoshop 完全占领了，在技术上很难被超越。但 Photoshop 主要针对的是高端用户，它的强大的功能对于大部分低端用户来说已经远远超过需求限度了。甚至对于普通人来说，他们的需求已经转到了图片修饰的专业功能之外，比如操作步骤是不是更少、效果是不是更有趣、能不能迅速分享等等。其实美图秀秀火爆的背后原因就是它敏锐地抓住了这种普遍性的市场需求。

 由于摩尔定律持续发挥作用，个人电脑的功能越来越强大。一方面，存储空间越来越大；另一方面，芯片、显卡等硬件的信息处理能力越来越强，使得人们愈发能够对各种视像进行复杂的加工和处理。用数码拍摄设备生成原初的视像，再在个人电脑上对这些视像进行加工和处理——这一技术组合对于当代中国视觉文化的建构具有非凡的意义，它意味着视觉文化从"视像表征时代"进入了"界面互动时代"。图像原本是"为人观看"而存在的，图像的创作者"给定"

一种视觉形象，观者"接受"和"读解"这一形象——认知建构、情绪感动、道德提升等等都在这一过程得到实现。但数字界面颠覆了这种视觉文化范式——图像被生产出来，这只是第一个阶段的完成。紧接着，图像被导入电脑处理系统，在特定的程序中被打开，它就从"图像"变成了"界面"。"界面"意味着图像不仅能被观看，还能够被处理。

在界面时代，图像作者的身份被隐匿或者说干脆消失了。毋宁说，在界面时代，一幅图像不存在是否被完成的问题，只要图像是以数字形式存在，那么它始终就是一个"被敞开的视像结构"，它是可以随时被修改编辑的。旧的图像被互动生成新的图像，新的图像再生成更新的图像。如此，形成了一种图像信息的绵延，甚至这些图像彼此之间构成了一种维特根斯坦意义上的"家族相似"，这个家族的体量会随着"互动"的持续发生越来越壮大。在这个家族内部，旧的图像不断指向新的图像，作为符号，图像能指背后的所指不断变化，或者说"不断滑动"。于是，整个图像家族的规模不断壮大，意义不断丰富，而这正是麦克卢汉所谓的文化的"内爆"。

"界面时代"也是一个"图像异托邦"大行其道的时代。"异托邦"（heterotopia）是法国思想家福柯提出的概念，它特别能够帮助我们理解现代性文化语境下空间的本质。原本，人只是生活在一个固定的三维空间中（真实世界），同时人可以通过思维和想象接触另外一个理念的世界（想象世界）——比如，神话和宗教的世界。而随着社会的发展，人

类逐渐发明了一种介于这二者之间的"他者空间"(other space),这就是异托邦。现实世界、异托邦和乌托邦共同构成了人们生存的"空间网络"——主体(抽象的自我)并非被稳定地安放在某处具体的空间中,而是经常要穿梭于上述三个空间,进而处于一个不断变化的状态中。或者说,主体始终在处理上述三个空间之间的关系。福柯举了一系列异托邦的例子:镜子、波斯的花园、19世纪由宗主国通往殖民地的航船等等。它们的共同特点是:一方面,它们都是真实的三维物理空间;另一方面,主体在这样的空间中是无法"被安放"的,换言之,异托邦只能承载"他者"。在这样的空间中,主体必须要有所行动,或者说是要有所实践,以期到达一个理想化自我的状态,或者说靠近所谓"乌托邦"的空间。比如,人在照镜子的时候会去装扮自己,这种行为背后是指向一个更加美好的自己;波斯的花园是一个封闭空间,但它的设计颇具象征意味,甚至经过设计的池塘、树木可以象征整个宇宙,人一旦进入这个空间,就从感觉上建立了一个通往宇宙的通路;而当殖民者身处通往殖民地航船上的时候,这艘船就承载了殖民者对远方殖民地的所有美好想象。从这个意义上说,异托邦是一个主体通往乌托邦的"中介之地"。

界面时代的图像正在变成异托邦。图像原本不是异托邦——人们不管是欣赏绘画,还是看胶片电影,只能通过理解画面的信息去理解和想象一个"他者空间"的样子和内容。人们会清楚地知道,自己的身体是处于一个"此岸"的

现实世界。在传统社会，只有极少数的具有异托邦空间的存在，如教堂、庙宇、墓地等等，这些都是拥有界面的空间。而界面时代为每个人都提供了一个便捷的进入"异托邦"世界的通路——这就是技术造就的种类各异、五花八门的"界面"本身。在大多数情况下，界面是由屏幕构成的视像。但与传统意义上的图像或影像不同，界面是可以被修改和编辑的，或者是可以和其互动的（比如电子游戏的界面）。也就是说，主体是可以将自己的"主体性"投射到界面中去。此时，界面就不仅仅是那种只具有表征意义的图像，还是一个"另外的世界"（other space）的导引。换言之，所有可被操作的视频、图片等各类视像，都变成了一个可通往乌托邦空间等美好世界的中介。用户可以在这些视像上操作（实践），这也是将自己的"主体性"不断带到一个其认可的"理念世界"中去的过程。自然，我们也很容易理解，界面时代的到来，前所未有地促使人们产生建构"理想化"自我的意识——通过自己的操作实践改变界面，建构或者到达"另外的空间"。可以说，每一幅由人们自主创作的视像都是一块小小的异托邦，它通往另一个世界——一个操作者意欲达成或者到达的理想世界。从这个意义上说，界面时代也是一个人们欲望、梦想和希望"内爆"的时代。

2. 视像传播技术的下沉与普及

界面不只是静态的图像展示，毋宁说，它是一个动态的视像流动系统，这个系统中就包含了人们自主发布视像的传播机制。图像传播技术原本掌握在图像创作者或相关体制的

管理者手里，如画家、摄影师、导演或画廊老板、影视机构的负责人等等。普通人只能被动接受图像信息。傻瓜相机的普及开启了人们相对自主地制作和生产视像的历程，这样原本掌握在专业人士手里的视像生成的权力部分地落到普通民众手里。但是，此时普通人虽然有了制作和生产视像的能力，但并没有大规模的自由传播它们的渠道。冲印出来的照片一般只能摆放在相册中、相框里，在家庭空间流转，最多通过邮政系统在亲朋好友之间传递。也就是说，彼时的照片仅仅处于人际传播的规模。

互联网技术赋予了普通人自主"视像传播"的能力，进而一个功能强大的、由民间发动的"自主视像生产"机制就自发生成了，这催生了草根形态的网络视觉文化。首先，人们获得数码视像的能力越来越强，越来越容易。这体现在两个方面：一是，数码相机的普及可以让人们自己创作视像作品，包括自己拍摄的数码照片和视频；二是，随着数字视像资源的日益丰富，人们可以较为便利地从各种渠道获得数字视像资源，这也赋予了普通人丰富的自主创作视频的资源。从发展阶段来看，伴随着互联网的普及，普通人的网络视像传播经历了从社区传播到利基（niche）传播的过程。首先我们来看社区传播。对照经典传播学的理论框架，社区传播应该属于组织传播的范畴。所谓组织传播，就是指在特定的组织机构内部，其成员之间、部门之间以及本组织机构与更大的社会环境之间的信息交流。从这个意义上说，组织传播与企业管理、行政管理等管理科学之间关系密切。互联网世界

逐渐成熟起来之后，网络世界出现了一种特殊的虚拟组织，即网络论坛，也就是所谓的BBS——Bulletin Board System，翻译为中文就是"电子公告板"。这种网络社区是由网民自发组织起来的，大家因为兴趣自发在社区中共同讨论一些问题。虽然社区中也有诸如"版主"这种管理者的角色，但是他和社区成员之间并不存在真实世界的上下级的管理与被管理的关系。国内的BBS是从1990年代初期开始的，到了世纪之交，随着个人计算机的普及，参与BBS的网民越来越多，最终形成了诸如天涯社区、凯迪社区、西祠胡同等著名的网络社区。中国第一代网红大都是借网络社区开始走红的。比如，2004年，网名为"芙蓉姐姐"的史恒侠的照片被上传到水木清华、北大未名等网络社区中，其夸张的"S"形的身体造型和装扮，引发了网络热潮。从此，史恒侠开启了自己唱歌、拍摄影视剧的职业生涯。这样的例子还有很多。在新世纪的头十年，我们能够罗列一系列通过上传图像而迅速走红的例子——凤姐、犀利哥、后舍男生、孔雀哥哥……值得注意的是，这些人之所以能迅速走红，不是"上传图像"进而"供人观看"这么简单，而是这些图片又被加持了网络"众声喧哗"，即可以"平等讨论"的虚拟公共空间的意识。如果说"图像上传引发关注"是个引子，那么随之而来的网络讨论才是真正将这些图片推到"现象级视觉文化现象"的关键推手。比如，2005年，羌族女孩尔玛依娜的照片被一位到其家乡游玩的游客传到专业汽车论坛——TOM网站上，并被命名"天仙妹妹"。随即这些照片被国内

各大BBS转载,引发了网络的追捧,同时也引发了巨大的网络讨论,正是这些讨论让"天仙妹妹"作为一个话题持续引发网络热度。比如当时一个特别被追捧的观点认为——从照片上看,"天仙妹妹"与周围当地农家人在气质外貌上都不尽相同,由此认为这是专业模特特地深入当地装扮成本地人的样子拍摄的,照片是摆拍的,"天仙妹妹"是被制造出来的。当然,反对这一观点的人也给出了各种理由予以反驳。这些讨论无论观点倾向如何,它们都大大提升了"天仙妹妹"话题的热度,也加速了尔玛依娜成为网红的速度。为了蹭热度,有些网站还为"天仙妹妹"建立了专门的论坛,以吸引人气进行讨论。当时的腾讯公司还特地为"天仙妹妹"提供了两个新QQ号,作为她与网友直接交流的专用平台。

"网红"现象的出现意味着中国社会传播格局的深刻变革。在互联网普及之前,由广播、电视、报纸等大众传媒发动的大众传播是最具传播力量的传播形态,大众传媒也是所谓"议程设置"[1]的唯一主体。无论是个人,还是企业组织机构,如果想通过媒介宣传自己,进而引发关注,唯一的路径就是得到传媒机构,特别是主流传媒机构的认可和帮

[1] 1972年,美国学者唐纳德·肖(Donald Shaw)和马克斯韦尔·麦库姆斯(Maxwell McCombs)通过对总统大选的分析提出了议程设置理论。该理论认为大众传媒虽然不能决定人们对某一事件或意见的具体看法,但可以通过提供信息和安排相关的议题来有效地左右人们关注哪些事实和意见及他们谈论的先后顺序。也就是说,大众传媒可能无法决定人们怎么想,却可以影响人们想什么。也就是说,传媒可以决定在一定时期之内,究竟哪些事情在人们看来是重要的。

助。在扩大知名度和美誉度方面,彼时的大众传媒拥有绝对的优势力量。互联网颠覆了大众传媒的这一优势地位。新世纪伊始,普通人借网络社区率先在娱乐领域展示了自己强大的"议程设置"的力量。但是,网络传播建构"议程"的路径和大众传播完全不同。后者是专业的传媒机构制造相关议题的信息,直接传播给受众。而相形之下,网络传播更多的是通过"社区发酵"的形式将"议题"逐渐炒作起来。也就是说,某一议题先在某一个网络社区中被提出来,引发关注。而这个社区中的任何成员都有能力将其转载到其他社区中去,如此,相关的信息就如同病毒传染一般地传播开来。在这种传播结构中,普通人而非体制性的媒介的力量成为一种传播现象得以成型的决定性因素。所以,与其说"议题"是被"设置"的,不如说是被"生成"的。

海量的普通人在互联网中传播视像,进而形成现象级的传播现象——这种情况随着"自媒体"时代的到来达到了一个崭新的高度。如果说,在网络社区中网民还必须通过"社区"这个平台传播视像,那么,博客、微博、微信等自媒体,特别是抖音、美拍等视频自媒体,赋予了人们更为强大的自主视频的传播能力。进而,如果说——视像在社区传播的结构中是病毒式的、逐渐发酵的传播路径,那么在网络自媒体中,视像则进一步被纳入一种所谓"利基传播"的结构中。"利基"(niche)其本意是神龛的意思,意指在寺庙或教堂建筑墙壁上开辟的一块空间,用以安放神像。后来这一概念被营销学大师菲利普·科特勒引入市场营销领域,用以描

述一个被细分的狭小的市场。"利基"这一概念被用于社会传播领域，意指一个独立的、有边界的传播场域，所谓的"自媒体"正是这样的场域。无论是博客、微博还是微信朋友圈，在其内部，我们都能发现一个小型的、金字塔式的传播结构，这一结构原本是大众传播所独有的——传播者拥有信息，并借特定的传播技术（现代传媒）向数量庞大的非特定的大众传播信息。这些"金字塔"大小不一，但背后的传播机制是完全相同的。我们以新浪微博为例来说明这个命题。在目前新浪微博的世界里，粉丝量最多的四位明星是谢娜、何炅、杨幂和杨颖（2020年5月1日数据），他们的粉丝数量都超过了一个亿。那么，从理论上说，他们只要在微博上发布一条信息，将会有1亿多人能接受这条信息。这种传播规模几乎超过了所有的大众传媒机构，其背后正是一个庞大的金字塔形的信息传播结构。这四位明星居于金字塔的顶端，金字塔基座是海量的粉丝。开设微博并非明星的专利，我们每个人都有权利开设属于自己的微博（包括微信、抖音、快手等自媒体平台）账号，在自己的自媒体平台内部，建构一个金字塔式的传播结构，在这个结构内部，每一位自媒体平台的主人都处于金字塔塔尖，他的粉丝们构成这个金字塔的基座。无论粉丝量多少，几百人抑或几千人，平台主人相对于自己粉丝的这种居高临下传播的结构都是一样的。

通过以上分析，我们也不难发现，在自媒体时代，网络大V成为议题设置的发动者。他们取代了传统互联网领域

中的版主，在自己的网络空间中成为议题设置和传播的控制者。自媒体时代的传播同样也是一种发酵式的，或者叫病毒式的传播。如果我们将所有的自媒体都看成一个个大小不一的传播金字塔，那么信息是在这些金字塔之间相互激荡传播的。换言之，小金字塔的主人可能是大金字塔的粉丝。大 V 们在自己的自媒体平台内部发布信息，他们的粉丝再将这些信息发布到自己的自媒体平台上，然后粉丝的粉丝再继续以同样的方式将这条信息传播开来，最终形成了规模的社会传播效应。

二、视像传播的超级有机体

2015 年 8 月 12 日，位于天津市滨海新区天津港的瑞海公司危险品仓库发生火灾爆炸事故，造成多人遇难以及重大的经济损失。爆炸约发生在当晚 23：20 分，仅仅过了 6 分钟，一位网名为"小寶最爱旻旻"的网友在自己的微博上发布了第一条爆炸视频，并配上语音解释"重大火灾，爆炸声和打雷一样"，这是最早的一条关于"天津爆炸"的视频报道。人民日报官微直到 00：34 分才发布报道，而所依据的消息来源是网友"愚大象"的微博。新华社、人民网等主流数字媒体发布消息就要再晚一些。至于传统媒体，在发布新闻的时效性方面就更加落后了。

"天津爆炸"再一次证明了普通网民的"随手拍"在特定时刻对于传递重大新闻事件时独特的重要作用。事实上，

在这之前,中国社会已经经历了多起网民在互联网中上传自己拍摄的新闻素材并引发社会广泛关注的案例。比如,2008年11月,网民"魑魅魍魉2009"发帖《我无意中捡到的某市公务员出国考察费用清单》,晒出37张图片,全面曝光江西省新余市和浙江省温州市两个出国考察团的名单、行程、费用等,引起网民关注。图片所显示的内容铁证如山,相关干部受到了相应的处分;2009年2月,"央视新址大火"事件发生时,名为"加盐的手磨咖啡"的网友恰巧经过现场,其用手机拍下火场照片后迅即将图片上传至天涯社区博客空间,随后搜狐网上出现第一条网友拍摄的现场大火视频,之后大量相关的现场图片和视频以及后期被恶搞的图片和视频被网友不断上传和转发,网友们围绕央视大火相关的烟花禁放、央视大楼造价和主流媒体"失声"等问题在网上进行了广泛的讨论。

有研究者认为,这是伴随着个人信息技术的不断发展更新,新闻报道领域出现的变革趋势,即公民记者报道公民新闻。这是从主体行为的角度做出的判断和分析。事实上,只有少数人如美国的德拉吉和中国的周曙光可被称得上真正意义上的公民记者——前者率先报道美国前总统克林顿的性丑闻案,后者持续追踪中国"最牛钉子户"事件,他们为追踪新闻事实而付出的耐心和努力是传统媒体记者都无法比拟的。相形之下,大多数网民在"随手拍""随手传"的时候都不会意识到自己正在以一个"记者"身份"传播新闻"。或者说,与记者将"今天的新闻"记录下来,意欲成为"明天的历史"

的使命感不同,普通人记录自己所见到的自认为或重要或好玩的事情,大部分情况下仅仅是为了完成一种自己对世界的"见证",有些甚至就是为了好玩。拍下来,传播出去——对于多数人来说,这是一种普通日常生活中的见证-分享行为。所以,更加值得思考的是,这种"随拍随传"的行为如何成为一种流行的社会行为,以及这种流行究竟对当下的文化生态产生了怎样的影响。这是本研究下面要谈及的主要内容。

1. 作为超级有机体(super-organism)的文化

普通人能够自己生产各种形象,进而通过互联网将这些形象传播出去,这背后有一整套视觉技术体系的支撑——几乎人手一部的带摄像探头的手机,可方便接入的有线或无线的互联网络,网络论坛、博客、微博、微信等可自由发布信息的网络社交媒体平台。它们形成了一整套技术系统渗透到社会的方方面面,且每一个个体可以轻易获得并使用。此时,一方面,普通人因为使用这种技术而获得了视像制作的能力和权力;另一方面,他们也因为集体使用这些技术而被统一卷入技术逻辑中,进而在这种逻辑的支配下统一行动。换言之,个体网民生产和传播单一的形象,不会引发大的社会波澜。但是,当特定的视像因海量的传播转发进而引起了社会,尤其是网络空间的普遍关注的时候,一个庞大的由技术形塑的"超级有机体"就形成了。进而我们不难发现,"网络视像的自主生产"导致的各种社会影响和文化效应,并非基于网络主体的个人行为,而是由"网络主体+技术系统"构成的"超级有机体"自身运作的结果。

"超级有机体"的概念最初是英国哲学家斯宾塞（Herbert Spencer）提出的，它的本义是指社会进化的最高阶段。1917年，文化人类学者克娄伯（A. L. Kroeber）将它引入人类学中，即他将世界上各种现实物象（facts of experience）归结为四个层次：非有机的、有机的、精神的和超有机的（或社会文化的）。克娄伯认为文化属于第四个层次，是超有机体的，不受较低层次物象的影响，有自身的发展规律，有独具一格的特点。所以克娄伯提出自己关于"文化"的判断——文化只能用文化来解释，不能用地理的、生物的、心理的因素来解释。进而，一个重要的判断出现了——在整个社会进程中，"个人"是无关紧要的，文化不受个体的影响，个人服从于文化逻辑的运作，即"个人或个体只有例证价值，没有历史价值"[1]。

克娄伯的观点难免偏颇，但他揭示的文化在其发展过程所具有的结构主义特质却颇值得玩味。当个体被卷入某一种文化机制并成为其中一分子的时候，他会不由自主地按照文化机制的逻辑来运作。如果说，个体是作为个别的、特定的生物有机体而存在，那么诸多的个体一起按照文化逻辑来统一行为和运作的时候，此时就像一个有机体的机制在控制并指挥他们一样。于是，一个超级有机体就形成了。事实上，动物界也有这种"超级有机体"，比如蜂群和蚁群就是超级

[1] A. L. Kroeber, "The Possibility of a Social Psychology," *American Journal of Sociology*, vol. XXIV (1918), pp. 633 – 650.

有机体。单个的蚂蚁和马蜂是微不足道的,但成千上万的蚂蚁和马蜂被一种神秘力量(迄今为止,人类也没有弄清这种神秘力量究竟是什么)统合成群体的时候,这种群体会像"有机体"一样自主做出一些行为,比如:蚂蚁的有计划的迁徙行为,马蜂自动形成有等级的组织行为。类似地,人进入某一种文化语境后,会被该文化裹挟着做出相应的行为,进而成就整个文化的"总体性"的行为。

2. 技术熔铸超级有机体

我们再来看视觉技术是如何熔铸"超级有机体"的。如前所述,"网络形象的自主生产"需要相应的技术系统的支持。对于使用者来说,这些技术一方面可以满足他们的需要。但反过来,这些技术对于使用者来说也有相应的强制作用。比如,"视像的存在"就会强迫主体观看——有视像在那里,人的视线就会不由自主地被牵引过去。弗罗姆用电视画面举例来说明这种强制性:"当我打开电视机时,我立即看到了一个画面,我感到有一种隐约的强制力,它强烈地促使我去看。"[1] 同样,当有视像采制工具之后,人们就忍不住想要去获取视像。就像罗兰·巴特说的,摄影师的摄影行为就像猎人打猎,照相机恰似猎枪。有枪在手,主体就会被"督促"去打猎——拍一堆照片回来,就像猎人打一批猎

[1] [美]埃里希·弗罗姆著,王大鹏译:《生命之爱》,国际文化出版公司2001年版,第105页。

物回来。[1]所以，当技术"在手"，主体使用技术的时候，自身反过来也会被技术"敦促"着完成相应的行为。这正是诸多思想家批判的"技术异化"[2]。"自主形象制作"的行为也是这样，当技术将视像拍摄制作、信息发布、意见回馈凝聚成一个系统的时候，当能拍照的智能手机、图像剪辑软件、配音和字幕软件、可接入互联网的个人电脑或者WiFi就在手边的时候，面对一个主体感兴趣的拍摄对象，他是不可能不去"随手拍"的。就主体行为来说，这是水到渠成的结果；就技术系统来说，这是自身逻辑运作的必然。

特别值得注意的是，上述"技术敦促"行为是在互联网内部产生的。互联网多元的传播功能和其社交网络的人际勾连功能会把使用同样技术系统的人熔铸成一个共同体，让他们按照同一逻辑共同行事。于是，"自主形象的生产与传播"往往不是个人的孤立行为，而是集体行为。尤其是主体所生产的图像是社会普遍关心的重大新闻事件的时候，会有越来越多的主体加入到这一系统中。即千万网民会共同行动，或转发，或顶帖，或评论，或通知传统媒体跟进报道，或人肉搜索事件主角，总之，将形象生产的个人行为变成网络集体

[1] [法]罗兰·巴特著，赵克非译：《明室：摄影纵横谈》，文化艺术出版社2003年版，第79页。
[2] 这种异化其实在互联网环境中是愈演愈烈的，比如人们在使用微信、Facebook等社交媒体的时候，对这些媒体病态的、强迫性的关注；比如很多人会忍不住隔一段时间就强迫性地检查微信朋友圈，看看是否有"更新"。

行为。当然，这种集体行为也可以理解为技术系统的自发行为。

从系统论哲学角度来看，这种自发行为就是所谓的"涌现"——当系统中的个体遵循简单的规则，通过局部的相互作用构成一个整体的时候，一些新的属性或者规律就会突然在系统层面诞生。涌现并不破坏单个个体的运行规则，超级有机体的运行也不是诸多个体运行规则的简单叠加。当网民自主生产的某一段形象在网络上被广泛关注，这就意味着成千上万的网民开始进入形象自主生产的"超级有机体"中了。每个网民个体都在独立行事，但是他们做的每一件具体的事情都是按照"超级有机体"的规则来完成的。此时，形象的传播呈现出制造主体所无法控制的局面：一方面，事件以不可思议的速度大规模地传播（通过各种网络转发来实现），同时它也将承受着网民各种各样的评论，这种评论数量之大，是当事主体根本无法一一回应的；另一方面，大规模的传播形成引人注目的社会现象，这将吸引传统媒体的介入，将传播效果继续扩大。在这一系列网络行为中，最不可控的是所谓的"人肉搜索"。"人肉"是一种比喻的说法，主要是用来区别使用网络搜索引擎搜索的方式，它的主要特征是通过集中海量网民的个人力量去搜索特定的信息。人肉搜索能利用的工具不仅包括互联网的搜索引擎（如百度等），更重要的是，它能发挥出一个个看似微不足道的网络用户个人的聪明才智，上天入地，全方位无死角地展开搜索。人肉搜索的可怕之处在于它是没有具体的发动者和管理者的，一

旦启动就很难停止。在人肉搜索的过程中,一个网络用户疲劳或是黔驴技穷了,更多的用户会替补上去。当事主体根本不知道会有多少人在网络上搜索关于自己的信息,其规模和后果都是不可控的,最终往往让当事主体的隐私暴露无遗。互联网是一个巨大的匿名的数字空间,视觉形象的自主生产、传播,乃至针对特定形象的评价或对当事主体的"人肉搜索"——网民在做这些事情的时候都是隐藏在网络背后的,这种主体身份的"隐匿性"很容易形成人们网络行为的伦理失范。如何应对这种"伦理失范",是我们未来必须应对的难题。

"自主形象的生产"是数字技术赋予普通人认知世界和表达自我的一种能力,在任何国家和地区的互联网空间中都有发生。但是,它发生在改革开放背景下的中国,有着特殊的意义以及一些必须正视的问题。其一,"自主形象生产"启动,进而形成了一个巨大、无形的"视像传播超级有机体",这个"有机体"用自己的方式观察着世界,为所有人提供一种主流媒体之外的观看世界的角度和方式,以及更加多元化的信息。这对所有人真实准确地了解社会现实是非常重要的。如果没有"自主形象的生产",民众只能通过官方主流媒体(电视台、电影制作公司、出版社、印刷媒体的摄影部等等)看到社会的相关图像,这些图像是依据主流传媒机构的价值标准而完成的。"自主形象生产"则是透过普通人的眼睛和手中的视觉设备,以一种民间的、生活化的价值观判断来制作和传播相关信息的,这是对主流媒体传播形象

的一个有益补充,也是让民众更充分准确地了解社会和文化的有效方式。它让民众对世界的认知更充分,认知方式也更生动,所反映出来的价值观更加多元。举个例子来说,在2008年奥运会的时候,我们不仅能在电视上看到中央电视台专业报道的奥运开幕式的新闻和场景,还能在互联网上的各大论坛、普通人的微博里看到很多主流媒体忽略的细节——参加开幕式的演员在鸟巢外等待时的状态,从自家窗口拍摄的鸟巢上空的绽放的焰火,在比赛场地外围武装执勤的警察的姿态等等。这些"自主拍摄的形象"不仅让人们对奥运会开幕式的信息了解得更为充分,而且这些图像表达得也更加生活化、多元化。其二,"自主视像生产"是民众介入公共事务的有效手段。我们注意到,"自主视像生产"是所谓"网络舆论监督"的重要手段,而这其中,形象的获得是关键因素。2008年的"天价烟"事件[1]、2009年"林嘉祥'猥亵门'"事件[2]、2010年的"我爸是李刚"事件[3]、"2012年的'表叔'杨达才"事

[1] 2008年12月,南京江宁区房产局局长周久耕因对媒体发表"将查处低于成本价卖房的开发商"的不当言论,以及被网友人肉搜索,曝出其抽1500元一条的天价香烟、戴名表、开名车等问题,引起社会舆论极大关注,人送其"最牛房产局长""天价烟局长"等多个极富讽刺意义的称谓。2009年10月10日,江苏省南京市中级人民法院做出一审判决:周久耕犯受贿罪,判处有期徒刑11年,没收财产人民币120万元,受贿所得赃款予以追缴并上交国库。

[2] 2008年10月29日晚,深圳海事局党组书记林嘉祥涉嫌在某酒店猥亵女童,现场监控视频画面被网民曝光,在社会上造成极其恶劣的影响。2008年11月3日,交通运输党组决定免去林嘉祥党内外职务。

[3] 2010年10月16晚21时40分许,在河北大学新区超市前,一牌照为"冀FWE420"的黑色轿车,将两名女生撞出数米远。被撞一(转下页)

件[1]等等，在这些当时引发了重大社会反响的新闻事件中，网民都是先将自己拍摄或再度编辑的图像上传网络，引发舆论普遍关注后，进而有效地推动事件的查处和解决的。在"我爸是李刚"的事件中，现场民众拍下了当时坐在车厢里的犯罪嫌疑人李启铭，并将现场场景迅速上传网络，据这些信息，网民广泛转发并展开人肉搜索，最终形成了广泛的舆论压力。在"天价烟"事件中，网民对网络上公开发表的照片进行了展示和再度处理：将"天价烟"事件的当事人周久耕办公桌上的香烟图片做放大处理，进而分析这个香烟的品牌和价格，最终得出"周久耕可能贪污"的结论。同样，在"表叔杨达才"事件中，网民通过放大网络上公开发布的一张杨达才视察交通事故现场的照片，发现他不仅在这样一个车祸场合露出笑容，而且更有细心的网民发现杨达才戴了一块非常昂贵的手表。因为有这两点线索，"人肉搜索"等超级有机体的机制被激活了，网民陆续从网上搜出十几张杨达才佩戴名表的照片，基本坐实了杨达才收入与财产不符的结论，也就此促进了有关部门对

（接上页）陈姓女生于 17 日傍晚经抢救无效死亡，另一女生重伤，经紧急治疗后，方脱离生命危险，现已转院治疗。肇事者口出狂言："有本事你们告去，我爸是李刚。"2011 年 1 月 30 日，河北保定李启铭交通肇事案一审宣判，李启铭被判 6 年。此后，这句话成为网友们嘲讽跋扈"官二代"的流行语。

[1] 2012 年 8 月 26 日，陕西省安全生产监督管理局局长杨达才在延安交通事故现场，因面含微笑被人拍照上网，引发争议。后以该照片为线索，网友通过人肉搜索发现杨达才有多块名表，并不断在网络上曝光。杨达才后被调查并受到党纪和司法的处理。

杨达才的查处。在"林嘉祥'猥亵门'"事件中,网民处理和使用的是另一类网络中可以流传的形象——监控探头的录影。正是有网民将当时林嘉祥涉嫌猥亵小女孩的监控视频发到互联网上,引发了网民对视频中做出嚣张行为的林嘉祥产生恶感,进而启动人肉搜索,引发大规模的网络舆论风潮。

在上述案例中,"人肉搜索"之所以会发生作用,是与网民能方便快捷地从互联网中获得"照片"和"视频"等视像信息分不开的。如前所述,"自主视像生产"的主体并非职业的记者,他们不可能像专业记者那样展开采访、调查,然后做出报道,得出采访结论。也就是说,他们其实无法获得证明事实发生的第一手资料,于是获得事件发展过程中关键的视频和画面就非常重要。而这样就足够了,因为对于大多数人来说,画面尤其是照片和视频具有无可争议的证实性。此时,获取形象的技术以及编辑形象的技术就成为决定该形象背后的事件能否广泛传播的重要前提。一旦这个前提实现,相关形象就能引发网络舆论的普遍关注,进而将相关的事件变成公共事件。从这个意义上来看,"自主视像生产"具有两点积极作用。首先,它对公务人员乃至所有的公共服务人员的日常施政行为和服务行为以及他们的公共形象建设有着积极的监督意义。"超级有机体"就像一双无所不在的眼睛监看着这个世界,这背后的视觉舆论监督和网络舆论监督的深度和广度都要大大超越传统类型的舆论监督。其次,这对于传统新闻媒体的变革也有着积极的促进意义。

自主视像的生产所引发的视觉舆论监督以及后续新闻报道的跟进，颠覆了传统新闻媒体"找选题——调查采访——新闻文本制作——传播"的工作模式。它一方面敦促新闻工作者要关注更加微观的生活细节，尤其是网络世界的新闻线索；另一方面也敦促他们要增强自己的网络技术素养，利用网络资源，尤其是网络信息资源优化自己的新闻采访工作。

三、视觉伦理困局

自主视频生产也带来了一系列不容忽视的问题，这些问题亟须改进。首先，由于网络自主视频生产的主体大都是普通网民，没有受过职业的新闻报道技能的训练，往往缺乏新闻伦理道德规范的意识。如果在传播过程中传播主体出于扩大传播影响力等目的，进而在信息中夹杂了"煽情""猎奇"等元素，很容易导致某些自主视频生产变成虚假新闻报道或者谣言。这不仅不能达到扩大民众认知、增长见识、促进公共事件解决的目的，而且还会因为混淆视听造成混乱，妨碍社会的正常秩序。2009年，在"杭州飙车案"即广为人知的"70码事件"中，在最后的庭审环节阶段，湖北省鄂州市无业人员熊忠俊在没有任何证据的情况下在天涯上发布了《荒唐，受审的飙车案主犯"胡斌"竟是替身》一文，随后又发表了多篇文章，编造各种"证据"，炒作当时出庭受审的犯罪嫌疑人是"替身"。同时，还发布了一系列当晚肇事

时的胡斌和上庭时的胡斌的五官的细节对比图。熊忠俊的这一行为引发了当时的舆论混乱，司法机构声誉受损，某种意义上干扰了法庭审判的秩序。2016年7月20日凌晨，河北省邢台市大贤村七里河河水暴涨漫堤，导致全村被大水淹没，村民生命受到威胁，财产受到严重损失。水灾发生后，网络上出现一些谣言帖子，谎称此次水灾是因为七里河上游开闸泄洪，政府通知不及时所致，并配了一些图片，指称这是村民因自己的居住地被泄洪而心生愤怒进而到上级机关去上访的证据。这一谣言也引发了舆论的混乱以及当地民众对政府的不信任。这些例子都说明了，自主视频生产如运作不当会导致舆论乱象乃至社会混乱。

基于以上分析，我们或许有必要从两个方面引导和应对自主视频生产的发展导向：第一，提升民众的网络视觉素养。作为一个有责任的社会公民，当他看到一些他所认为是重要的事件或现象的时候，如果有相应的技术条件支持，他是有责任将其摄录、制作并传播至网上的。如果说，传统新闻媒介是所谓的"社会雷达"，那么新媒体时代，我们每个人借视觉技术和新媒体技术都有能力成为一个个小的、区域的或微观层面的社会雷达。作为社会的一分子，我们有责任观察、了解甚至监测相应的社会进程，为整个社会趋利避害、惩恶扬善做出自己应有的贡献。但另一方面，同样作为一个有责任的社会公民，我们也必须明白"自主视频传播"虽然号称"自主"，但事实上并非仅关于个人，因为这种传播会借互联网形成视像传播的"超级有机体"，其传播效果

甚至优于大众传播。所以，在进行相应的视频自主传播的时候，传播主体要具备相应的公共意识，要有作为社会传播者的担当和责任，如注意传播的真实性、客观性，以及保护被传播者的隐私等等。第二，对于网络生态和网络文化的管理者来说必须有一个清醒的认知，即当他面对一个有大量网民加入的"自主视频传播"事件的时候，他不是在面对一个人或一群人，是在面对一个"超级有机体"。这个"有机体"有其自身独立的体制、力量以及运行法则。管理者必须要了解并顺应这个体制的运行法则（比如"人肉搜索"的机制、网络舆论生态等等），用"顺应规律"而非"管理人"的心态和理念去面对自主视频生产所引发的种种现象和后果，合理调动现实生活中的种种法律、道德、政策、行政等等的手段和力量，引导和营造健康的网络文化和视觉文化的环境。

第二节　自拍话语与自我身份认同流变

"自拍"是网络"自主形象生产"行为中较为特殊的一种形式。与前文所述的"形象生产"大都是将焦点放在外部世界不同，"自拍"是将"自主形象生产"的方向对准了自己。"自拍"是当代中国人日常生活审美化的重要表征，它不仅是中国网民形塑自身数字主体的有效手段，也是将自己进行"日常生活审美化"的普通方法，更是网络用户进行"数字社交"的普通选择。

一、自拍的技术机制和话语表征

所谓"自拍"，其最初的含义是"自己设定拍摄时间"，即英文的"self-timer"。这原本是相机的一个功能，即拍摄者可以在相机上设定一定的快门延时曝光的时间，在这段时间内，拍摄者可以自己走到镜头里去，完成一个"自己拍摄自己"的过程。自拍原本是一件很不容易做到的事情，一则因为自拍的过程比较麻烦，需要进行一系列的设定；二则在自拍的过程中不好控制拍摄对象，尤其是在快门曝光的瞬间，被拍摄者必须迅速做出相应的表情和动作。所以，只有

解决了这两个问题，自拍才有可能流行并普及起来。

就中国社会的自拍发展轨迹来看，自拍风潮的流行得益于两类技术的普及（这两种技术也解决了上述"自拍"面临的两类麻烦）：一是便携式摄影技术，尤其是手机和照相机的结合对"自拍"行为的优化来说具有革命性的意义。"自拍"成为一种日常行为——只要带着手机就等于同时带着照相机，这使得"自拍"成为一件可随时随地进行的事情。数字摄影技术使得照片的获取变得简单和廉价——不存在消耗胶卷等摄影材料的问题。拍得不好可以不断重拍，不存在错过了某个镜头无法补拍等问题——这些都大大优化了自拍的拍摄过程。特别值得一提的是，手机内置的反转镜头和自拍杆这两种自拍装置的出现，更是大大优化了自拍的效果并提升了自拍的能力。自拍杆相当于"握住相机的手臂"的延伸，它延长了摄影镜头和拍摄主体之间的距离，这就意味着自拍主体，也就是拍摄者自己在摄影构图中的背景可更为辽阔、景深可更深邃、角度可更为多元。反转镜头让镜头和取景框的显示屏的面向处于一个方向，这一设计让主体在"自己拍自己的时候"，尤其是在曝光的瞬间，能够"以取景框显示屏为镜"，随时调整自己的表情和动作，达到最理想化的视觉效果。总之，这两种装置让自拍照片的艺术可塑性更强。如此，一种艺术化的数字审美主体被"自拍像"这种视觉话语建构起来了。二是，以互联网为基础的社交媒体技术对自拍也起到了至关重要的作用。对于大多数人来说，自拍如果仅仅为了自己留念、欣赏，那么其意义是有限的，也

不需要频繁拍摄乃至成为日常生活。当自拍技术和社交媒体，尤其是和微博、微信两种网络社交平台结合在一起之后，其意义才得到了进一步彰显。毋宁说，在当代中国的社交文化语境下，自拍不是为了满足人们的自恋，而是借"自恋"的形式帮助主体建构以自己为中心的人际交往的差序格局。在这种格局中，"我"的身份以自拍照片为中介，通过与他人（微博的"粉丝"，微信的"好友"）互动而得以确定。

"自拍"中有两套话语。一是技术的审美话语，即将技术作为一套自己身体的审美语言来使用。自拍技术——照相机的小型化、内嵌式闪光灯、反转镜头，包括"美图秀秀"软件等照片修饰技术，催生了崭新的个人图像的生产方式，进而形成一套自拍的技术话语，这套技术话语同时和日常生活的审美话语接合（articulation）在一起，即当人们使用自拍技术的时候，就会遵循技术导向发展出一种关于自我生产的美学话语。如此，自拍出来的个人肖像就是一种"自我身体的美学化"，一种鲍德里亚所谓的"仿拟（simulation）主体"被建构起来。"仿拟"的结果是造就更真实的"拟像"。人们用自拍造就这种关于自我的"拟像"，这种"拟像"基于真实自我，又是经过美化的自我。在微博、微信等数字社交平台上，很多人用这种"自拍自我"来代表真实自我与他人交往。如此，一方面，个体可以把我变成"我的镜像"，它是自我的一个虚拟形象；另一方面，这个"镜像"在网络中的社会交往又是实实在在的。于是，一个"似我非我"的

主体状态就此出现了。从这个意义上说,有了自拍技术,我们每个人都可以把自己变成波德莱尔笔下的"花花公子",这些花花公子原本是游荡在19世纪巴黎的舞会、商场、酒吧中的浪荡子,他们在过一种享乐、放荡、颓废的生活,这种生活是刻意活出来的,也是装扮出来的。花花公子是"把他自己的身体,把他的行为,把他的感觉与激情,他的不折不扣的存在,都变成艺术的作品"[1]。这同样也是自拍者的思路,他们刻意让自己过一种被美化的网络社交生活,久而久之,当这种生活变成常态之后,自拍主体就会更加认同自己这种"被美化的镜像"。

自拍中的第二套话语是社区话语,或者叫共同体的话语。之所以会有这套话语贯穿在自拍行为中,是因为人们自拍的目的除了自我欣赏之外,更重要的是在网络社区中与人交往。自拍出来的照片和视频当然可以用于自己欣赏和收藏,但更能发挥其重要作用的则是用来与其他人交流。于是,"被美化的我"和"其他人"就构成了一个交往的小圈子。在我国,微信、微博、抖音等都是这样的小圈子。人们将照片上传至这样的小圈子中,就是为了引发自己与朋友们之间的互动。换言之,自拍的意义除了在"拍"之外,更重要的是在于"给别人看"进而"引发别人的反馈"。而这种社交的基础则是在于向亲朋好友展示一个经过美化的自己,

[1] [英]迈克·费瑟斯通著,刘精明译:《消费文化与后现代主义》,译林出版社2000年版,第97页。

进而获得朋友们的评价和赞美,以期获得一种自我被认同的满足。这正是马克·波斯特所谓的"第二媒介时代"(即基于互联网技术建构起来的信息时代)的核心特征之一——通过网络互动在他人的眼光中建构自我认同。[1]因此,在拍摄和传播自我形象的过程中,主体一般会考虑到观看者的感受——"我"是在一个群体中被他人观看的——自拍者只要这么想,他就会遵循一种"社区话语"的建构逻辑,即按照社区(圈子)的既有结构以及这一结构背后形成的意识形态与传播逻辑进行自拍照的生产、美化与传播,同时也会按照社区话语的规则进行相应的社区交流互动。

就自拍主体自身来说,自拍形成的关于"自我"的形象的塑造不是纪实意义的制作,而是审美意义的创作。所以主体在自拍之前,必须有一个关于自我形象的审美观念的预设。在当下中国的网络文化环境中,这种预设受到多方面的影响。视觉技术既定的功能框架形成了特定的视觉审美框架。换言之,网络主体只能按照技术功能的既有设定来创作和修饰自己的形象——这些功能决定了相应的美学风格的形成。也就是说,表面上看,自拍是主体对自我形象的"自由地"审美塑造;但实际上,自拍是被技术框定之后的自我身体形象按照技术逻辑的塑造。以前文提及的图像修饰软件"美图秀秀"为例,这款软件具有美肤、去雀斑、去皱纹、

[1] [美]马克·波斯特著,范静哗译:《第二媒介时代》,南京大学出版社2000年版,第44页。

配背景等一系列的美化人像的功能。使用这一软件,用户可以轻易修饰出比真人美得多的照片。但事实上,当海量的用户都在使用这款软件之后,他们所修饰出来的自我影像就具备了鲜明的"美图秀秀"的技术共性。这种共性黏附在大量的被"美图秀秀"修饰出来的照片上并在互联网上广泛传播,这就形成一种"视觉霸权"——大量的网络主体的容貌呈现千篇一律的风格。换言之,是"美图秀秀"这款软件塑造了一种所谓"美人"的典范,这就是"网红脸"的造型:光洁的面色(美肤处理)、没有雀斑(祛斑处理)、消瘦的脸颊(瘦脸处理)、大眼睛(美瞳处理)。任何人只要用了美图秀秀这款软件,他的形象就会呈现这种类似、同一的风格。这使得当下的自拍呈现出一种普遍现象,即大家虽然长得不一样,但每个人呈现出来的"美"的风格都是一样的。除了"美图秀秀"这样的软件之外,自拍杆、反转镜头等等技术装备也都会建构所谓的自拍范式。

人们的自拍行为除了涉及自己容貌、形体等外在形象的塑造之外,还有精神气质的塑造和表达。在这一点上,消费文化、流行文化和网络游戏中的竞争、自恋、暴力、酷等等文化元素对自拍主体关于自我的形象塑造产生了诸多的影响。如果说,"自拍"能够让主体呈现一个"理想化自我",那么,在这种呈现过程中,更能够准确呈现的则是主体在塑造这个"理想化自我"的过程中无意流露出来的价值观判断,特别是一些极端的价值观甚至能引发社会舆论的震荡。2008年5月21日,当全国民众都在为汶川地震而哀悼的时

候,国外最大视频网YouTube上出现了一段长440秒的自拍视频,在视频中,一名女子身处网吧,用轻蔑的口气大谈对四川地震和灾区难民的看法——激烈和肮脏的字眼充斥其中,幸灾乐祸。她还抱怨网站没有颜色(为了表示哀悼,当天全国网站的网页色调都调成了黑白),电视里全是灾难报道,哀悼日让她玩不成游戏等。这就是轰动一时的"辽宁女骂人事件"。该女子后来被人肉搜索,被迫在网络上道歉。在这段视频中,该女子自私、狭隘、对国家社会的无责任感以一种理直气壮的方式被表达出来,令人震惊。2011年6月,郭美美在微博上以"中国红十字会商业总经理"的虚假身份炫富。她采取的方法就是"自拍":微博上发布了一系列自拍像,同时配以自己的豪宅、名车、名包等照片。其赤裸裸的炫富行为引发了网络舆论的批评以及相关主管部门的关注。

当然,一般人关于自己自拍的表达不会走到郭美美、"辽宁女"那样的极端状态。但是,就"炫耀性展示"这一点来说,却是贯穿在"自拍"中的一条典型的线索,只是在不同的主体身上表现的程度不同而已。从这个意义上说,与中国传统文化中关于"理想化自我"塑造观念相比,自拍表征了部分中国人正在孕育一种截然相反的观念。中国传统文化一直强调为人要谦虚低调,要将真实的自我收敛隐藏起来。就像《易经》中的"谦卦"卦象表现的那样:"山在地下"——一个人哪怕像山一样伟岸,他也应该将自己藏在地下,不让人看见。这样才能"鸣谦,贞吉",即得到最好

（吉利）的人生状态。孔子教人"三人行，必有我师"，古诗文中亦有"虚心竹有低头叶，傲骨梅无仰面花""满招损，谦受益"的表达。至于民间社会，更是充满了"人怕出名猪怕壮""出头橼子先烂""枪打出头鸟"等等教人低调谦虚的格言警句。但是，自拍气质恰恰是"反谦虚"的，也就是说，自拍不仅不是将自己"藏起来"，而是要将自己尽可能地呈现出来。"自拍"成为社会风尚，或许说明中国人正在形塑一种崭新的、以张扬个性为特征的主体文化。尤其是新近崛起的青少年代际——90后、00后，他们就出生在一个物质极大丰富、经济飞速发展、社会快速变革的社会中，他们没有经历传统文化那种按部就班、长幼有序的文化熏陶。相反，激烈的社会竞争、快速的社会变化和社会风尚的流转，导致年轻一代更加注重自由和自我价值的实现。而且，在这样竞争激烈的社会环境中，"显"而非"藏"的个性气质也更有利于自己在众多的竞争对手中脱颖而出，更好地把握机会。这或是自拍在当下社会环境中得以流行的更深层次的原因。

最后，关于自拍，特别值得注意甚至警惕的是，自拍的商业化以及商业化带来的各种弊端。"眼球经济"是互联网经济中最重要的组成部分，在网络中，任何信息一旦被关注且关注量达到一定规模，就会产生注意力效应，进而因为"广泛关注"而达成经济效应。"自拍"也不例外。当某个网络主体的自拍能够达到一定的关注量的时候，他的自拍承载平台——微信、微博、抖音、快手、美拍等都会具有相应的商业价值。此时，"自拍"就从"我拍你看"变成"我拍你

买"的状态。如此，自拍的原则就不是"自我炫耀"和"社区交流"，而是将自己"商品化"，特别是会倾向于用一种反常、刺激、意外的"自拍"来吸引其他网民（此时这些"网民"已然被当成"商业用户"）最大规模的关注。当这种眼球规模足够大的时候，商业效益就出现了——会有商户出钱购买自拍的照片和视频，或是有商户在自拍发布平台上投放广告，等等。在这一过程中，为了追求自己的自拍产品得到最大规模的关注，有些自拍主体往往将自己的作品风格导向庸俗乃至恶俗化（这一逻辑和电视为了收视率而导致电视文化庸俗化的逻辑是一样的）。这一现象在早期的"快手"平台上表现得尤为明显。"快手"平台上曾经充满了大量的以"自虐"为主题的自拍视频和图片——一口气吃完一个猪头或半米长的猪肠子、在裤裆里炸鞭炮、把白酒点燃了往嘴里灌、15岁的女孩子展示自己怀孕的身材等等——"自虐"程度越狠，粉丝越多，获得的商业回报就越大。[1]但是，这种自拍背后的道德伦理导向、商业化诉求的恶劣在引人震惊的背后，更值得我们反思其社会负面效应。

二、视像制作技术与自我身份认同的流变

在当下移动互联网时代，自拍行为以及相应的文化正

[1] 参阅：《残酷底层物语——一个视频软件的中国农村》，取自"凯迪社区"，http://club.kdnet.net/dispbbs.asp?boardid=1&id=11688090。上网时间，2016年8月10日。

随着新技术的发展方兴未艾。可以预见的是，随着5G时代的到来，自拍行为会以更为丰富的形态出现。但是，如果我们考察自拍背后的心理机制，又不难发现，自拍其实并不是一种新近出现的人类行为和文化，毋宁说，它是"新瓶装旧酒"——"自拍"所容纳的动机、欲求、梦想等是人类社会古已有之的诸多文化心理的体现，而归根结底，是对"我是谁""我应该是谁"这类身份认同问题的探究和回答。让我们从"自拍"最古老的形式——肖像绘画开始谈起。

1. 画像与传统认同

在漫长的人类历史进程中，囿于技术和生活条件，普通人大都没有能力用视像表征自己，少数贵族则可以依靠别人对自己肖像的描绘形成画像。相机发明后，个人肖像的获取变得更容易些。换言之，相对于自拍时代，人类社会经历了一个漫长的"他画"以及照相机发明之后的"他拍"的时代——画家的画笔和摄影师的相机成为自我主体形象的建构工具。

肖像绘画里蕴含着人类"用图像表征自我"的两类心理机制：第一，是记录生命轨迹的心理——将自己的形象记录，进而拥有一种"永生"的幻觉。这正如英国历史学家苏珊·伍德福德对肖像画的判断，她认为，人之所以喜欢把自己画下来有两方面的原因："一是被画的人希望为他们的后代留下自己的尊容；二是看画的人希望看到过去的人长得是

什么模样。"[1]第二，是一种所谓"美化自我认知和评价"的心理，即"一个人长得怎样是一回事，他（或她）希望自己看起来是怎样则是另外一回事"[2]。当一个人的形象在现实中已然固定不变的时候，那么塑造一些被美化的肖像文本自然是一种不错的补偿性选择。就像当年拿破仑干预新古典画家大卫为他画的肖像——《拿破仑翻越阿尔卑斯山》那样：我们看到的画面中的拿破仑身材高大、雄姿英发，骑在一匹白色的骏马上指挥千军万马。而事实上，拿破仑身材矮小，是骑着一头驴子翻越了阿尔卑斯山。在这幅绘画中，"驴子"和"身材矮小"这两个因素在拿破仑的干预下被过滤掉了。进而，我们可以判断：当一个人的形象成为物理图像之后，他就被赋予了两方面的意义：一是重要性（significance）的意义。相对于生命的有限性，物理图像从理论上是可以跨越时空的限制，永恒存在的，这意味着一个短暂的生命的形象以及这一形象背后的所有事迹都有了永存的可能。同时，这种"重要性"并非来自主体本身，而是来自主体所皈依的"历史绵延"或"理念传统"。前文所述的拿破仑费尽心机要干预大卫，把自己翻越阿尔卑斯山的雄姿画得很伟大（而非现实中的那种艰难和平凡），也是为了要用图像证明自己能够跻身历史上那些伟大帝王的行列中。换言

[1] [英] 苏珊·伍德福德著，钱乘旦译：《剑桥艺术史：绘画观赏》，译林出版社2009年版，第16页。
[2] [英] 苏珊·伍德福德著，钱乘旦译：《剑桥艺术史：绘画观赏》，译林出版社2009年版，第19页。

之，拿破仑在画像中将呈现怎样的帝王形象，不是由现实中的拿破仑真实地翻越阿尔卑斯山决定的，而是由"什么是伟大帝王"的理念决定的。二是审美性的意义。一个人的形象被制作为图像，这其实是一个"陌生化"的过程，是将一个原本肉身存在的身体和容貌变成由线条、光线、色彩构成的"艺术形式"，它和观者之间形成了一段"审美距离"，人从日常生活中就此脱离出来，变成"审美对象"。简言之，"主体自我的图像"能让主体既觉得自己重要和有意义，又觉得自己美。因此，它就此形成了人们内心恒久不变的欲望。

"自我的图像"还有一种认知功能，即当人们观看"自己图像"的时候，其实是把自己变成"客体"进行审阅，然后得出对"自我"的一种判断，"主体性"就此被建构起来。关于这一点，典型的现象是画家的"自画像"——画家为自己画像的过程就是一个"自己认知自己的过程"。自画像既是一幅作品，也是画家就成功建构并使用"自己观看自己"的眼光的结果。也就是说，画家完成了自画像，也就知道了"我是谁"。约翰·伯格曾经据此观念分析过伦勃朗的两张自画像的区别。在他看来，正是伦勃朗对自己的认知判断不同，导致他画出了两张很不一样的自画像：在1634年的那幅自画像中，画家和他的新婚妻子在一起纵情欢乐。在此，伦勃朗把自己定位成一个成功人士，这幅自画像就是他自己资产、名望和财富的象征，他要宣传这一切。而1664年的那幅自画像则完全体现了画家对自己另外一种判断，即他是一个"对存在质疑的老人"，所以画面沉静、安详，又充满

着一种对未知自我探究的渴望。正如凡·高所说的:"人们常说能够看清楚自己不易,我对此深信不疑,而想要画出自己亦不轻松!"[1]进而,画像作为一种传统的自我形象表达,熔铸了相应的身份认同机制。换言之,肖像画背后其实蕴含着传统认同的理念和规范。传统认同基于血缘、宗族,乃至传统文化建构的生命体验。从这个意义上说,画像,毋宁说处于画像时代的人们,其实从总体上看缺乏一种独立的个人对自身"个性化"的认同机制——这是现代性的认同。画像的首要意义是被画的主体"进入历史":无论是近代欧洲王室贵族,还是中国明清皇帝家族,但这些画像首要的功能是表征和证明他们存在于一个高贵的血统之中。同样,画家给自己画自画像——每一幅自画像都被纳入画家自己建构的关于自己生命绵延的历史长河中,这种生命绵延的历史是预先建构的,没有这种预先建构的个人生命的历史,画家就不知该如何建构自己自画像的内涵。用弗洛伊德的话来说,"为自己画像"其实是人用图像对自我身份的再一次"自居"(第一次自居是婴儿通过与父母的密切交往完成的)。"自居是一种情感与他人的关联,是通过'移情'方式实现的"[2]——画像的"自

[1] 凡·高写给提奥的信,转引自《艺术家自画像的源起与风格演变》,取自 http://art.people.com.cn/n/2015/0213/c206 244-26559914.html。该文为法国电视一台记者伊文思·卡梅查纳的著作《"我"——自画像的历史》的引言,参阅 http://www.360doc.com/content/14/1226/14/305549_435917389.shtml。
[2] [奥]西格蒙德·弗洛伊德著,林尘等译:《弗洛伊德后期著作选》,上海译文出版社1986年版,第112页。

居功能"在于它通过视觉形象的建构完成了自我与"传统"的情感连接，它将自我认知移情于历史理念，从而建构了一种稳固的自我。这也是画像给我们的审美体验，无论是西方的油画肖像，还是中国宫廷的人物工笔画，无不是将个人气质沉淀下来，风格稳重，一幅将天长地久存在下去的模样。

前文我们已有所论述，在改革开放之前，领袖画像在中国普通人家庭空间中长期占有一席之地，是与家庭（家族）照片并置的日常生活的视觉意象。如果说，领袖画像是一种主导价值观的视觉表征进入人们日常生活空间的体现；那么家庭照片，特别是"全家福"类型的家族照片则是中国社会传统民间理念的视觉表征。特别值得注意的是，虽然从技术上来看，家庭（家族）照片是摄影术的成果，但从社会功能和文化功能上来看，它们则发挥了"画像"的功能。因为这类视像对应的观看主体身份的建构不是"向前看"的现代性认同，而是"向后看"的传统身份认同。

在改革开放之前，照相机虽然没有在家庭内普及，但国营的摄影事业在中国各地普遍发展起来，这体现在城镇中普遍开设了照相馆。人们获得一张自己的照片虽然不是很容易——必须抽出专门的时间到照相馆去拍照，但毕竟这是一件只要去做就能做到的事情。所以，个人肖像照、家庭照是这一阶段人们建构自我形象进而表达身份期许的普遍方式。前文我们已有论及，很长一段时间，以"全家福"为核心的相片框在普通中国人家庭空间中占有重要地位。无论是全家福中整个家庭或家族成员的站位和位置排列，还是相片框中

不同人的位置排列，都反映出中国传统家族伦理的理念——以家族中的老人为中心，进而达成香火永续、子嗣绵延的理想生命状态。所以，就这类照片的美学特质来说，其纪实性或者说其意指性（signification）比起其审美性更重要。换言之，在这种语境下，人们拍照不是要将自己拍得好看，而是要凸显自己的既定身份——在一个家族乃至更大的人际关系结构中的地位。这一时期人们拍摄全家福、个人肖像，甚至拍摄结婚照，都是在表明自己对一种既有的理念的致敬——人们在家族内部拍摄全家福这类照片，是向长幼有序的传统伦理理念致敬。

2. 摄影与现代性认同

摄影技术的发明让个人视像的生产和获取变得更为容易，进而"通过图像认知自己"——这也变得更为容易和普遍。摄影术带来的"自我认同"也发生了变化或者进化。简言之，摄影催生了一种通过形象进行现代性主体认同的机制。

传统画像带来的认同问题是"我"究竟属于哪一段意义重大的历史绵延，而摄影带来的则是一个直截了当的提问："当下的我是谁？"一个人去寻找摄影师为自己拍摄照片，这就是一个主动建构"自我主体"的过程——他是要用照片建构另外一个我。正如罗兰·巴特的判断："摄影是使自我变成另一个人的开始：身份意识扭曲了，分裂了。"[1]因为当

[1] ［法］罗兰·巴特著，赵克非译：《明室：摄影纵横谈》，文化艺术出版社2003年版，第18页。

一个人面对照相机镜头的时候,他会自动陷入一种"主体性建构"的思考中,即被拍摄者会不由自主地想到——在快门按下的一瞬间,我应该是谁。关于"摄影主体"的复杂性,罗兰·巴特有精辟的见解,他发现镜头的"自我"是四种主体的交汇:"我自以为我是的那个人,我希望人家以为我是的那个人,摄影师以为我是的那个人,摄影师要用以展示其才能的那个人。"人同时要当四种人,所以被拍摄的感觉和体验是奇怪的,是一个"我努力在做另一个我"的感觉,巴特的说法是"人在不断地模仿自己"——一种想象出来的理念笼罩下的自己。快门按下的瞬间,人既非主体,也非客体,因为"被拍摄者要控制自己成为'不是自己的那个人'"[1]。此时,一个崭新的心理认同的体验出现了:我认同我想要(尚未)成为的那个人——这是一种指向未来的身份认同。"指向未来"的背后其实就是现代性关于"进步"的理念,一种"未来更美好的信仰"。用施特劳斯的话来说就是"现代性乃是世俗化了的圣经信仰,彼岸的圣经信仰已经从根本上此岸化了。最简单的表述就是:不再希冀天国的生活,而是要通过纯粹属人的手段,在尘世上建立天国"[2]。从这个意义上说,肖像摄影是在创作一种"可能的、天国的我",它不是单纯地将一个人的影像拷贝下来,

[1] [法]罗兰·巴特著,赵克非译:《明室:摄影纵横谈》,文化艺术出版社2003年版,第19—20页。
[2] [法]罗兰·巴特著,赵克非译:《明室:摄影纵横谈》,文化艺术出版社2003年版,第7页。

而是用一整套系统性的仪式再造了一个"理想自我"的瞬间，然后将这个瞬间记录下来。这个瞬间让个体有了"成为更好的另外的自己"或者是"成为未来可能成为的更好的自己"的一种符号表征。由此我们也可以判定，给自己拍一张肖像照片这件事情本身就是一件重要仪式，而非日常生活。它的目标就是要变成一个"理想化的自我"，这个自我既能证明自己"重要"，也能证明自己"美"，这一点和画像的传统认同是一样的。不同之处在于，虽然肖像照片既有历史的真实性，又有美学上的超拔性（超越日常生活的美感），但它的存在并不是为了融入某种具有既定理念的"历史绵延"中，而是为了证明了"未来的、理想化的自我"的可能存在。进一步分析，我们不难发现摄影与画像在建构身份认同方面的差别。如前所述，传统社会的主体认同是和宗族、血缘、种族等等联系在一起的，而现代性的主体认同的依据是和民族、国家等因素联系在一起的。这两者最大的不同在于，传统主体的认同是"向后看"的。比如，传统中国人最大的身份认同机制在于——融入自己的宗族，要在自己的家族血脉中做好自己。而现代性的主体认同是"往前看"的，是不断相信有一个"更好的自己"在未来会被实现。在此，传统的人物肖像绘画和现代人像摄影之间的本质区别就出现了：前者是要在传统中留下自己的位置。肖像照片则完全不同。每个人在拍摄自己肖像照片的时候，其形象建构的依据并非传统，拍照片的人也无意用这种方式进入某一种传统中，而是他要按照当下社会发展的方向和观念塑造一个更加

理想化自我的形象。关于这一点，本雅明分析小卡夫卡照片的例子很能说明问题。照片中，大约6岁的卡夫卡被大人们进行了各种各样的装饰："狭窄的，甚至有些不太体面的小孩衣服，上面编织了过多的饰物。照片以冬天花园的风景画为前景，结了冰的棕榈叶为背景。……男孩左手还握着一顶巨大的宽边帽子，如同西班牙人戴的那种。要不是男孩那无限忧伤的眼神主宰了预先为他规定好的风景，他肯定会消失在布景中。"[1] 所有的这些装饰和布景是把小卡夫卡往一个"理想儿童"的方向定位和打扮，而不是将其置身于一个过去的、传统的脉络中。在当下中国社会，我们也经常能够看到类似的小孩照片，即被拍摄者明明是个儿童，却被当成成年人打扮：小男孩西装领带，梳着成年人的发型；小女孩则浓妆艳抹，身着礼服。这样的照片虽然展示的还是儿童形象，但这样的形象明显寄托着一种指向未来的关于儿童的"成年想象"——大人们喜欢的、意欲儿童未来成为的样子。想象未来，喜欢未来，寄希望于未来，这是典型的现代性的进步思维。由这一思维支配的儿童摄影，则给了儿童现代性的心理暗示和身份认同导引。

也正因为如此，除了展示功能之外，照片具备了传统肖像绘画所不具备的"社交功能"，即人们可以用自己的肖像照片作为媒介进行社会交往。这种交往能让人们感觉亲切，

[1] 罗岗等主编：《视觉文化读本》，广西师范大学出版社2003年版，第32—33页。

因为谈论照片,就是在谈论现代性意义上的"美好未来"。关于这种社交功能,罗兰·巴特有很诗意的描述。他说:"把您的照片拿给别人看吧,那人会立刻拿出自己的照片来……摄影永远只是一首歌,唱来唱去都是'您看''你看''这儿是';摄影用手指点着某个'面对面的东西',离不开那几句简单的指示性话语。"[1] 也就是说,自己拍自己的照片是拍给别人看的。而老舍的散文《相片》里则有更形象和精辟的描述,老舍说,如若与人交往,"有相片就有话说,不至于宾主对愣着"。拿出自己和家人的照片,从照片谈起,总有话说,而且会越说越高兴。照片还可以化解矛盾——当两个人要争吵的时候,同时递给他们自己或家人的照片,这两个人马上就会将自己的矛盾忘记了,进而会开始谈论照片中的人。总之,"照片本子可以替你招待客人"[2]。在此,我们能发现肖像照片借"现代性认同"思维而获得的社交功能的文化意义,即它能将人们的交往导向一种"进步观念"的幻觉中——我可能(应该)成为照片中的那个自己,进而与他人谈论理想化的自己,生机勃勃,兴趣盎然。从表面上看,人们是在谈照片中的自己,其实是在谈"理想化的自己",即自己想"成为的那个自己"。于是,谈论肖像照片的社交就变成了一种关于愿景和希望的谈话,这种谈话是颇具

[1] [法]罗兰·巴特著,赵克非译:《明室:摄影纵横谈》,文化艺术出版社2003年版,第7页。
[2] 老舍著,舒济编:《老舍散文选集》,百花文艺出版社1992年版,第112—114页。

感召力和凝聚力的,这也是恩斯特·布洛赫所谓的"希望的原理"运作的体现。也就是说,当人活在一种"尚未"(not-yet)的状态中的时候,人不仅充满了希望,更是因为这种希望获得一种"向前看"的自我认同。这也如埃里克森说的判断,所谓的"认同",就是"一种熟悉自身的感觉,一种知道个人未来目标的感觉"[1],这是一种典型的基于进步理念的现代性认同框架。

3. 自拍与后现代性认同

广泛流行的自拍行为整合了自画像和人像摄影的行为功能,但如果从"认同"的角度来看,它又全面颠覆了这二者所代表的认同范式——一种稳定的自我身份认同范式,无论它是指向历史传统,还是指向未来进步。自拍产生的是流动不居和碎片化的主体,以及对这种主体的身份认同,这是一种后现代意义上的身份认同。从"自我形象生产"的角度来看,自拍机制和肖像绘画、人像摄影完全不同——不仅是技术手段和制造方式不同,更重要的是"自拍"建构主体需要两套话语体系的支撑,即"技术话语"和"社区话语",它们分别从内、外两个维度支撑了自拍主体的建构。"话语构建主体"是晚近西方思想界重要的理论架构,也是重要的后现代文化命题,它是解读当代社会运作的有效理论工具,从福柯到朱迪斯·巴特勒等思想家,对这一命题都有精彩阐

[1] 转引自[美]赫根汉著,何谨等译:《人格心理学导论》,海南人民出版社1988年版,第162页。

释。这一命题的基本观点在于,根本不存在什么所谓的"自由主体",即那种拥有理性和批判精神的,自己为自己负责任的主体(前文所述的传统主体和现代主体正是这样的主体),所有的主体其实都是由各种权力话语决定的。比如,所谓个人的"心灵、主体性、人格、意识"其实都是"惩罚、监督、拘押方式"等社会话语决定的,而不是由个人自己的理性和意识决定的。主体建构不是一个自我修为的过程,而是一个与各种权力话语互动交往的过程,这就是福柯所谓的"个体是通过他与他人的关系,通过表明他和公共福利(家庭、忠诚、保护)的联系纽带而被证实的,而后,他被被迫讲述的与自己有关的真理话语所确认"[1]。也就是说,主体的自我认同是通过吸纳他者话语以及被迫讲述他者的话语而被建构起来的,是一个流动的、动态的过程。

自拍话语同样也是在塑造相应的主体,或者说,人在自拍的时候同时也吸纳了相应的自拍话语。如前所述,"自拍"行为拥有两套话语——技术话语和社区话语。由内嵌相机的手机、内嵌式闪光灯、反转镜头、包括"美图秀秀"软件等构成的技术话语和日常生活的审美话语接合(articulation)在一起——人们使用自拍技术的时候,就会自动遵循日常生活审美化的话语规则。这样自拍出来的个人肖像照片呈现的是个人身体的美学化,并就此建构起所谓"仿拟

[1] 彼得·杜斯:《福柯论权力和主体性》,载汪民安等编,《福柯的面孔》,文化艺术出版社 2001 年版,第 180、181 页。

（simulation）的主体"。人们能依据这种主体在互联网等虚拟世界中确定自己的身份。值得注意的是，技术话语建构的这种主体虚拟身份和人们现实生活中的真实身份之间是有差别的。因为自拍技术的便捷性能轻易地让日常生活中的"我"进入"审美"状态，这不仅得益于个人形象被照片形式化之后所产生的美学效应，也得益于各种数码图像技术对自拍照片的审美增益作用。如此，主体可以把现实中的"我"变成"非我"，而且是一个更美的"非我"，一个"似我非我"的主体状态就此产生了。有了自拍技术，我们每个人都可以将自己变成一个"被美化的主体"，进而对这个主体产生认同，虽然这个"他"可能是波德莱尔所谓的"头脚倒置"的主体，即和日常生活中的真实的主体正好相反的主体。从形成机制上来看，这种主体不是从现实（真实）生活中获取艺术形象，而是先于日常生活先验地建构艺术形象。自拍主体是典型的鲍德里亚所谓的"仿拟（simulation）主体"，即人们依据观念进而运用技术自我生成的"符号主体"。用鲍德里亚的话来说就是，在真正的社会互动中，这样的虚拟主体往往比真实的肉身主体还要真实——无论它是被自我认知，还是被他者认可。这也正是网络社交的特点——我们不是在和真实的人打交道，而是和通过网络符号建构起来的仿拟主体打交道——所谓"在互联网世界中，你不知道对方是条狗"说的就是这个意思。所以，我们很容易理解为什么自拍反而会形成一种不好的心理体验，即看惯了自拍照片之后，当有机会看到没有经过自拍技术处理过的照

片——比如参加某项活动的集体照,或者无意中被别人拍摄的照片,总觉得照片没有拍好——自己应该比这些照片上显得更加漂亮才是。这正是"仿拟的主体"取代了"真实的主体"后一种典型的心理体验,人们更愿意相信"仿拟"是真,而不愿意认可"真实"是"真"。

我们再来看社区话语。之所以会有社区话语贯穿在自拍行为中,是因为人们自拍的目的大都不是自我欣赏,而是在网络社区中与人交往。自拍出来的照片绝不仅仅是为了自己看和收藏,更重要的是用来发到社交媒体上与其他人交流。而这里所谓的"其他人"正构成了社交媒体中相应的圈子。比如微信平台上的"朋友圈",Facebook 中的好友圈——这类社交媒体平台是发布自拍照片的主要场域。照片被上传到相应的圈子中,就是为了引发自己与朋友们之间的互动。换言之,自拍的意义除了在"拍"之外,更重要的是在于"传播",即在网络上与朋友分享——与其说是与朋友分享,不如说是向朋友们展示一个经过美化的自己,进而获得朋友们的评价和赞美。这正是马克·波斯特所谓的"第二媒介时代"(即基于互联网技术建构起来的信息时代)的主体特征——"第二媒介时代中的主体建构是通过互动性这一机制发生的"[1]。因此,在拍摄和传播自拍照的过程中,主体将遵循一种"社区话语",即按照社区(圈子)的既有结构

[1] [美] 马克·波斯特著,范静哗译:《第二媒介时代》,南京大学出版社 2000 年版,第 44 页。

以及这一结构背后形成的意识形态与传播逻辑进行自拍照的生产、美化与传播，同时也会按照社区话语的规则进行相应的社区交流互动。这就需要一种把大家聚在一起的"集体意识"。在网络社交圈子中，这种意识表现为"拒斥性认同"（identity for resistance）——拒斥性认同熔铸了网络虚拟社区性，这是曼纽尔·卡斯特关于网络社会主体认同的重要发现。卡斯特看来，在网络社会到来之际，由于互联网技术消融了现代社会构建的国家、民族、地域等等的界限——这些正是现代性认同的来源，它们熔铸的是公民社会。而在互联网技术愈发发达的晚期现代性，主体的身份认同"不再是以公民社会为基础，因为公民已经在解体之中，主体的建立是公社/公共/社区抵抗的延长"[1]。拒斥性认同的社区主体通过共同排斥、抗拒某些价值因素，形成相似的心理趋同，进而产生相应的身份认同。典型的如同性恋社区中对异性恋的排斥。自拍在社区中所起的作用正是"拒斥性"的。这体现在整个自拍行为的结构催生了两类"交往主体"：一类是技术话语催生的仿拟主体，他被注入了相应的理想化的观念，具有强烈的表达愿望和交往愿望；另一类是愿意回应和配合仿拟主体的"参与主体"。这两类主体共同交往互动，形成网络社区，即一个相对封闭的"自己人"的圈子。在这个社区中，这两类主体相互配合，形塑关于社区认同的共

[1] [美]曼纽尔·卡斯特著，曹荣湘译：《认同的力量》，社会科学文献出版社2003年版，第9页。

识。网络技术（包括互联网的硬件技术以及网络产品的功能技术）帮助这两类主体排斥非我族类的他者主体（other subject）。以当下中国自拍照最为盛行的微信平台为例，微信的"朋友圈"就具有很好的"拒斥"功能：它不仅能拒斥自己不愿认可的朋友进入我的微信平台，还可以将自己的朋友分成三六九等，不同等级的朋友接触到自己的信息层级是不同的。经过这种技术的设定，"朋友圈"里云集的其实是一个经过选择过的、具有统一认同的主体，而认同不一致的人则可以通过技术手段被排除在社区之外。如此，所有的交往主体都变成了"防御性主体"，即大家共同认可一种或一些价值观，又共同拒绝或排斥另外一些价值观。因此，大家可以在某个社区圈子中成为一个共同体。具体就自拍行为来说，正是喜欢自拍的人（自拍主体）和愿意回应自拍照片的人（参与仪式主体）共同构成了这种防御机制，而拒绝自拍以及拒绝评论别人自拍照的人可能根本就进入不了这个社区圈子，社区中一种"防御性认同"就此形成了。所以，从自拍的个人心理机制层面上看，他们建构"乌托邦身体"的行为似乎是外向的、开放的，是朝向一个更为理想化的自我前进，这貌似现代性的进步观的体现。但实际上，整个自拍机制背后的社区话语让每个自拍主体走向封闭，即麦克卢汉所谓的"被再部落化"，他们拥有的是属于自己社区的、特有的小叙事，而拒绝其他叙事的进入。

与画像、传统摄影相比，自拍不仅是一种自我肖像的生产过程，还是一个自我形象展示的仪式——在网络社区中展

现自我的仪式。自拍虽然方便，但这一行为还是会中断日常生活的进程。这是主体在做一件超拔于现实生活的事情，具有典型的"仪式"特征。只不过，这只是一种"小仪式"，开始得突然，结束得也快。自拍主体可能是炫耀自己正在吃一顿美食，或是展现自己到了一个新的旅游景点，或者是看到了一个新奇的事物。但无论多简单，自拍都包括三个阶段：拍摄（图像修饰）、上传至互联网、网络话语互动，这三个阶段形成了或者固化为相应的网络自拍的仪式结构。于是，自拍行为其实将个人生活的绵延中断，让人们以一种抽离感和碎片化的神圣感来面对日常生活的枯燥乏味。换言之，自拍是把庸常的日常生活中断，抽离出一个主体去审视那个被客体化的主体，然后重塑另一个理想化的自我。这个自我除了供自己欣赏、喜欢之外，更会成为一个暂时性的偶像，供自己网络圈子中的好友点评和点赞——而到了点评和点赞的阶段，这个仪式的高潮就来临了。此时，自拍照片把"自我"表征成一个"偶像的主体"。在生活的某一个片段中，我的好朋友们都会暂时把我的自拍照当成某种偶像来看待，即一种很多人簇拥着发表意见的效果。而相关技术更是支持和强化这种簇拥效果，即当某些朋友拒绝点赞或赞美性评论我的照片，我即可以将其"开除"出朋友圈。久而久之，围绕主体自拍照就形成了一个小圈子内的、封闭的"膜拜"结构。总之，"碎片性、审美性、拒斥且防御性"是自拍形成的后现代身份认同的主要特征，这种认同会促使主体形成一种"暂时性的偶像感"。为了拥有这一感觉，某些人

甚至会自拍成癖，形成某种自拍的心理疾病，这就是美国精神病学协会定义的所谓"自拍成瘾"，严重的自拍成瘾者抑制不住想自拍的冲动，一天上传自拍照至少六次，而且会产生"评论焦虑"，即上传的照片如没得到及时回馈，就会出现焦虑、烦躁、郁闷等负面心理情绪。[1] 从社会学的角度来看，这是一种"仪式失效"，即不仅自我的行为没有达到相应的社会效果，而且自己在仪式中的偶像主体地位未能得到充分承认。这样的心理疾病显然是新媒体技术造成的，其后果或未充分显露出来，值得关注、利用，也值得警惕。

[1] 参阅 http://jiangsu.china.com.cn/html/Health/healths/312465_1.html。

第三节　自主视频创作的文化逻辑和介入美学

回溯当代中国网络视觉文化的发展历程，2005年或是一个非常重要的年份。这一年在美国，专业视频网站YouTube诞生，它极大地刺激了中国视频网站后来的崛起。同样也是在这一年，出现了一件对当代中国视觉文化转型意义重大的标志性事件——视频作品《一个馒头引发的血案》（以下简称《馒头》）的诞生。这部作品由一名不见经传的年轻人胡戈完成，他是一位广告与媒体工作的从业者。是年，当看完由著名导演陈凯歌执导的大片《无极》之后，他感到剧情荒诞，有一种上当受骗的感觉，于是套用了中央电视台的一档法制节目《今日说法》的叙事框架，重新剪辑《无极》的画面，再配上自己撰写的画外音解说，讲述了一个全新的故事。这个故事用戏仿的手法表达了"对某种空洞的、不合时宜的道德主义的精英文化的反感情绪"[1]。这一作品标志着，普通人凭借着手中简陋的视频创作工具，借

[1] 汪凯：《中国网络空间中的戏仿文化：一个简史》，载《新美术》2020年2月。

互联网的巨大力量,也可以生产出影响力巨大的作品。特别值得注意的是,《一个馒头引发的血案》的走红从此开辟了一个时代:在争夺视觉注意力这方面,普通人借新技术赋予的力量,拥有了不亚于专业机构的传播优势——在网络上,《馒头》其下载量甚至一度超过了电影《无极》本身。这一优势不仅催生了新形态的网络文化生态,而且重新塑造了2010年代之后的视觉文化。这其中的典型标志就是UGC(用户创作内容)的视频社区的兴起。而且这一切,都是在2000年代后期随着各种社会条件的成熟进而水到渠成的。

一、"内容为王"和"生态为王"——网络视频文化发展的两条逻辑线索

无论是垄断了西方网络视频市场的YouTube,还是在中国互联网中次第登上舞台的土豆、优酷、腾讯视频、爱奇艺等重要角色,在它们的事业发展过程中,都以不同方式遭遇了"内容为王"和"生态为王"两种需求的诉求和矛盾、取舍和调和。可以说,处理这二者关系的不同方式,就是形塑不同类型的网络视觉文化的路径。我们先以国外的视频网站发展以及相应的网络文化为借鉴,再来反观我国的情况。

陈士骏等人创办YouTube的初衷是为了解决当时普通网民拍摄的视频在互联网上不易分享的问题。所以,YouTube创办伊始(2005)年,首页上,它的三个核心功能

Upload（上传）、Watch（观看）、Share（分享）的按钮被放在了最醒目的搜索框的下方，而且在功能介绍中强调了快捷、便利等特质。可以说，YouTube 一经诞生就旨在建构一种生态——它通过功能设置了三种生态位（ecological niche），进而将其用户分成了"上传者""观看者""分享者"三种角色。换言之，YouTube 本身并不提供任何产品，但是它提供了一种平台生态。为了能够更准确地理解这一生态的内涵，我们可以用第四章中提及的"可供性"（Affordance）概念来帮我们进行进一步分析。

　　我们知道，"可供性"的本义是指一个环境、器具、平台等等形成的一种结构，这一结构可以提供给人或动物某种功能属性。比如，若是用"可供性"的思路来考量关于椅子的功能，那么椅子就不是承接人们身体"坐下"的器具，而是一种具有"坐下"这种"可供性"的小环境。从这个意义上说，未必只有椅子才具有"让人坐下"的可供性，任何具有一定强度的平面物体都有。

　　"可供性"理念在面对网站、游戏等数字界面设计的过程中往往能起到非常重要的激发创作灵感的作用。立足"可供性"，设计者的思考起点就不是一个界面的内容、颜色、风格等外部环境元素，而是"它究竟要以怎样的结构才能够给用户提供适宜的功能"——只要这个"功能提供"恰当，相应的框架、内容构成等外部元素的确定就水到渠成。早期 YouTube 的可供性就是由"上传""分享""观看"三种功能构成的。而彼时的美国用户也确实有接受这种"可供性"服

务的需要,这是由美国当时的社会文化环境决定的。早在1970年代,美国社会就基本普及了家用摄像机和照相机,并在民间形成了普遍意义上的录像文化。以至于到了2000年代,很多美国人已经习惯了用私人摄影机拍摄视频的生活行为。在拥有庞大创作市场的前提下,YouTube进一步提供了上传和分享的功能,其实是延续和扩大了美国社会原本就拥有的家庭录影文化。换言之,这就是所谓的用户自主生产内容(User Generated Content,简称UGC)在网络视频领域的呈现。可见,YouTube在发展之初,它就在"做平台",即提供一个可以供人们自由上载视频的空间,进而建构一种文化生态,走的是"生态为王"的路径,进而吸引更多的用户到这个生态中来——这是当时YouTube运作的根本目的。但很快,情况就发生了变化。

2006年,谷歌收购YouTube,作为搜索引擎的谷歌的运作逻辑开始改变YouTube的运作模式。从2007年开始,YouTube接入谷歌公司的Google AdSense网络运营方式,这种模式可以简单地理解为普通网民的通过视频发布赚钱的方法——网民可以携自己的网络平台(公众号、社交平台以及网站等任何形式)加入AdSense系统,然后就可以在自己的平台上发布与内容相关的Google广告,进而与Google公司将广告收入分账,用这种方式将网站流量转化为收入。YouTube用户最开始的分账比例达到总体广告收益的45%(随后又上调过两次创作者分账比例,一次上调到52.5%,最后一次上调到55%),这些收入直接让一部分能够创作优

质内容的 UGC 创作者可以获得相应的财务自由，进而可以做到全职脱产来生产 YouTube 视频。此时，他们已经不再是所谓的"UGC"中的"User"（用户）了，而是成了真正意义上的"职业的"内容生产（PGC，Professional Generated Content）者。这种运营模式的转型直接催生了 YouTube 用户在创作内容时的理念转型，这就是由早期的视频录制（如家庭生活场景的录制）转变为更复杂的内容的制作：需要专业录制和剪辑的音乐电视、脱口秀、配解说的体育赛事、游戏现场直播等，这些较为复杂的内容在 YouTube 上逐渐成为主流。此时，YouTube 已然不再是普通人日常消遣的游戏，而是开创的一种视觉信息产业的生态。

YouTube 从一种网络视频生态变成了网络视频业态，这种转变促使 YouTube 逐渐变成了一个体量不断膨胀的"视频图书馆"（Video Library）。也就是说，不管什么人或者机构，只要他们发布了视频，就可以登录上传到 YouTube 中。只要不违反相关法律规定，YouTube 对于上传的视频一般都来者不拒。至于这个视频是否有人点击观看，甚至这个视频是否能够走红，YouTube 是不负责任的。但是，对于很多职业的视频制作和发布者来说，点击量和播映量就非常重要了。也就是说，他们自己必须要走"内容为王"的道路——创造出具有吸引力的视频内容，如此才能将自己在 YouTube 上的平台运作下去。这样，"内容为王"和"生态为王"成为 YouTube 上并行不悖的两种运作模式。

二、当代中国文化语境下的"内容为王"和"生态为王"

我们之所以花了较多篇幅来探讨 YouTube 的发展路径，是因为中国的视频网站发展具体历程虽然与 YouTube 等海外网站有所不同，但相应的视觉文化也是以"内容为王"和"语境为王"两条逻辑线索发展起来的。

从 2000 年代中期开始，中国互联网界陆续出现土豆、优酷、56视频、六间房、酷6等相当多的视频网站，特别是当年谷歌以天价收购 YouTube 的消息给了中国互联网世界极大的刺激。据说最火爆的时候，一天最多有 30 个视频网站注册上线，中国 IT 世界的核心区域——北京中关村因视频网站勾勒出来的美好前景伴随着巨大的狂躁，风险投资界也陷入一轮新的狂热之中。[1]但是，很快人们就发现，中国视频网站的发展逻辑和美国不同，YouTube 的模式很难完全复制到中国来。一方面，2000 年代的中国并没有形成像美国社会那样的成熟的民间录像文化形态，视频网站缺乏民间创作的资源支持。另一方面，彼时中国的网民有着强烈的影视观赏的需求，即观看影视是普通民众最重要的娱乐休闲方式。换言之，普通人娱乐休闲的第一需求就是看电影、

[1] 金叶宸：《"中国 YouTube"发展史》，取自搜狐网，https://www.sohu.com/a/323009422_100191018。

电视。关于这一点，媒体评论人金叶宸有一段评论：

> 中国网民当时最需要的网络视频服务是提供电影和电视剧内容。2006年～2009年的时候，并不像今天的环境，你有看不完的剧和电影。2006年中国的电影市场一共才21亿的规模，还不到今天一部《流浪地球》的票房的一半。而那时的电视剧还是电视台单一市场的格局，电视剧的网络版权一集还只要3 000元的时代。[1]

也就是说，在2000年代，电影院线和电视台的内容播出并不能满足普通民众的观影需求，而网络视频大大填补了这一空白。我们知道，传统的影视媒介在播映影视作品的时候会受到相应的时空限制。电视节目只能在特定的时间段播出，错过这个时间段就看不到了，或者只能等重播。而电影放映不仅受到时间的限制，而且只能在电影院这样特定的空间中完成。网络视频播映则超越了这种时空限制。影视作品一旦被网站收录，它就会长期处于特定的网络空间中。人们只要接入网络，就可以在任何时间段观看这部作品，而且还可以反复看。影视观赏的时空限制就此被大大突破。换言之，在2006年前后，几乎与YouTube崛起的同时期，我国民众通

[1] 金叶宸：《"中国YouTube"发展史》，取自搜狐网，https：//www.sohu.com/a/323009422_100191018。

过互联网大大拓展了自己观看影视作品的自由度。特别值得注意的是，这一时期正是改革开放后中国电视剧的黄金发展期，中国电视剧拍摄从数量、品质都达到了一个崭新的高峰。同时，电影事业也得到了长足发展。电影拍摄、国外引进以及院线建设齐头并进，加之盗版市场的助力，使得"观影文化"成为这一时期最主流的大众视觉文化。人们不仅通过电视机、院线等渠道观看各类影视作品，随着电脑配置、带宽等技术的不断提升，互联网也成为人们主流的观影通道。《馒头》当年之所以能实现被"海量下载"的火爆场景，所依靠的是彼时互联网中广为流行的"迅雷""BT"等下载软件工具，这些下载工具也广泛地被用于满足人们下载电影和电视剧的需求。于是，电影、电视剧、综艺节目等所谓的长视频成为那个时期网络视觉文化的主流。[1]这种趋势发展到今天，就形成了优酷、腾讯、爱奇艺等国内几家主流的视频网站形塑的视频文化。这些网站遵循的是"内容为王"的思路，其主要诉求就是播放电影、电视剧、综艺以及自制的网剧等优质的视频内容。可以说，它们的运营逻辑还是传统电视台、电影制片厂业务思路的延续——获得优质的播放内容，进而吸引广告商的投入。正是因为采取这种运营模式，这类视频网站会像电视台追求获得更高收视率一样追求最大数量的用户点击量和播放量，由此才能吸引广告客户更

[1] 参阅毛尖：《凛冬将至：电视剧笔记》，生活·读书·新知三联书店2020年版。

高价格的广告投入。这样的一种内容策略导致网站的经营者在选择播放作品的时候倾向于能够满足更大规模网民兴趣需求的内容，从而难免忽略小群体受众。同时，我们也不难发现，这类视频网站虽然是网络媒体，但"内容为王"的理念让其还是不由自主地要遵循大众传播逻辑——特定的信息针对非特定的大众进行普遍性的传播。因此，在栏目定位上往往遵循信息类型分类的原则。无论是腾讯视频、优酷，还是爱奇艺，它们的首页上都有电影、电视、纪录片、动漫、综艺等信息类型的门户入口，可以说，它们都是以提供"特定信息服务为导向"的视频综合网站。

在我国，"生态为王"的视觉文化则是以一种相对较为缓慢的方式逐渐发展起来的。站在今天的视角往回看，真正做到"生态为王"的视频网站则非"哔哩哔哩"（俗称B站）莫属。B站的发展过程不仅生动演绎了互联网文化生态自下而上的演化过程，而且更是开辟了一条在中国改革开放的社会语境下，民间的美学共同体的形成路径。略带夸张地说，这种路径把"生态为王"的特色发挥到了极致。

2019年6月26日，著名作家刘慈欣出现在B站成立10周年纪念典礼上。与此同时，B站正式宣布，将会主导改编拍摄刘慈欣的名作《三体》的动漫版本。《三体》是一部在国内外都拥有巨大影响的科幻小说。作品讲述了地球人类文明和宇宙中的三体文明之间的信息交流、生死搏杀及它们在长达数千万年间的兴衰历程。其第一部经过刘宇昆翻译后获

得了第73届雨果奖[1]最佳长篇小说奖。2020年4月，《三体》又被列入《教育部基础教育课程教材发展中心中小学生阅读指导目录（2020年版）》，也足见这部小说的艺术价值。事实上，自这部小说面世以来，一直有机构雄心勃勃地想要将其拍成电影和电视剧，但最终都不了了之。其中一个重要的原因就是这部作品的想象过于奇崛瑰丽，且涉及大量的科学原理、宇宙景观等等，对创作者视觉化的想象力以及相应的特效实现能力要求特别高。而此次B站高调宣布自己将要拍摄《三体》的动漫版，固然是基于对自己实力的信心，更重要的是——"拍摄动漫"这一举措与其文化形象和风格极为契合。换言之，由B站来拍摄动漫版《三体》，大家都会认为这是一件顺理成章的事情。因为，一直以来，B站都被认为是一个动漫网站，但又不是一个简单播放动漫作品的网站，而是一个动漫迷们用各种的文化实践行为熔铸的文化共同体。总之，B站和《三体》的动漫版在文化气质上是非常契合的。

回顾B站发展的十年历程，我们不难发现，相对于一般的视频播映网站，B站有着自己独特的发展路径以及这一路径背后的发展逻辑。

第一，B站是典型的自下而上演化出来的网站，而非自

[1] "雨果奖"是世界科幻协会（World Science Fiction Society）所颁发的奖项，自1953年起每年在世界科幻大会上颁发，正式名称为"科幻成就奖"（The Science Fiction Achievement Award），为纪念"科幻杂志之父"雨果·根斯巴克（Hugo Gernsback），命名为雨果奖。雨果奖堪称科幻艺术界的诺贝尔奖。

上而下策划设计出来的。用凯文·凯利的话来说，B站不是对资源、机会"控制"的产物，恰恰是"失控"之后，各种资源、力量自发演化的结果。

B站的建成是一个很偶然的事件，它的源头要追溯到日本的二次元文化在中国的广泛传播。"二次元"是日语中的"二维"的意思，进而在日本文化中特别被引申为由动画、漫画、游戏等作品创造出的虚拟世界。2006年，同样是受到YouTube的影响，同时也是为了对抗YouTube在日本的传播，日本著名的科技信息企业多玩国株式会社开发了视频分享网站"Niconico动画"公司。该公司成立不久，在日本的影响力很快就大大超越YouTube。一年后，其月均页面浏览量高达1个亿。相对于YouTube，Niconico有一个杀手级的武器——用户自由投稿独立评价系统，这就是今天我们耳熟能详的"弹幕"功能。这一功能一经推出，迅速获得了青少年的喜爱，而青少年正是互联网用户的主力军。

2007年，一家名为"Acfun"的网站在中国的互联网世界中出现，这是中国第一个受Niconico影响而诞生中国的弹幕网站。Acfun是"Anime Comic Fun"的缩写，从名字就可以看出，它本身蕴含着浓烈的日本动漫基因——登陆和使用A站的是一批对日本动漫感兴趣的人，这是中国最早的进入"二次元文化"的一代人，这其中就包括后来B站的创始人徐逸。徐逸之所以要创立B站，是因为从2009年6月开始，A站因为机器故障等种种原因开始间或无法访问，之后的一段时间经常如此。为了解决这一问题，徐逸搭建了一个名为

"Mikufans"的临时站点,用于 A 站发生宕机时候的备用网站。后来,徐逸将 Mikufans 更名为 Bilibili 并逐渐发展壮大起来。Bilibili 这一名称来自日本动漫作品《魔法禁书目录》中第二女主角御坂美琴的昵称。B 站刚刚开始运营的时候,只是一个供"二次元"爱好者们分享交流作品的个人网站。由于只是徐逸做的个人网站,其架构委实非常简陋。早期的 B 站连发布视频的功能都没有。用户要在 B 站上发布一个视频,那就要先把视频传到其他视频网站,然后再用分享链接的方式把它转过来。即便如此,数量庞大的二次元粉丝都愿意到这里来分享和获得信息,使得 Bilibili 很快成为知名的"二次元"网站,它也就此给予了粉丝们前所未有的文化体验和心理归属感,让他们能够充满热情地建设这个社区。比如,2010 年之后,各大视频网站都开始重视打击盗版。B 站粉丝们一方面要费尽心思找到各种二次元作品,另一方面还必须想办法避开视频网站的版权审查才能顺利上传。为此,粉丝们显示了自己丰富的草根智慧。有一个常见做法是"贴补丁",就是在原来想要上传的视频上加很多无关的内容。比如某个用户原本想要上传的是一个二十多分钟的动漫连续剧,不过自己并没有这部剧的版权。为了通过审查,他就会在视频前面插入自己录制的十多分钟电脑游戏视频——这个是不需要获得版权的。如此一来,如果审核人员只看前面十多分钟,就很可能让视频通过了。对于正常以观看视频为目的的用户来说,这样的补丁视频几乎是难以接受的——本来想看影视剧,结果打开视频却发现是游戏,那他大概率

会直接关掉视频。但是，对于B站这样一个用户性质高度一致的网站，这种视频非但不会引起厌烦，其本身甚至还有可能成为一种乐趣。因为这背后有一种上传者和观赏者同作为"二次元迷"的默契，双方会有一种遇到了"自己人"的亲切感，如此形成的相应的文化共同体则更为稳固。

通过以上简要的历史回顾，我们不难发现，与其说是徐逸等人建设了B站，不如说是二次元文化催生了B站。B站从无到有，从小到大，都不是刻意经营和运作的结果，而是大量的"二次元"爱好者为了完成自己的文化表达自发努力的结果。从这个意义上说，B站被顺利创建并逐渐成气候，依靠的是一个美学共同体的预先形成。

"美学共同体"是英国思想家齐格蒙特·鲍曼在论述现代人身份认同时提出的一个重要概念。这一概念的本意在于描述现代性社会中，人们基于对某种审美意象的集体性欣赏和接受，进而形成了某种集体性的认同。比如影视明星的粉丝们就是这样的共同体——他们因为共同喜欢一个明星而获得了某种自己人的身份。B站的粉丝们也是这样，只不过他们共同的兴趣指向不是某个具体的明星偶像或者作品，而是一整套统一的文化——二次元文化。他们是这样一批拥有共同成长经历和文化体验的一代人：出生于1980年代中叶和1990年代初期，在童年和青少年时代完整经历了日本动漫大举占领中国电视屏幕的时期。彼时那些著名的日本二次元作品——《圣斗士星矢》《北斗神拳》《龙珠》《灌篮高手》

《名侦探柯南》培养了他们浓厚的二次元文化的兴趣。这批人群从2000年代中期开始读大学或走向工作岗位，而这一时期正是中国社会中个人电脑大规模普及的年代。叶金宸甚至特别注意到1987年—1992年出生的一代人对二次元文化的重要性——他们不仅全然经历了日本二次元文化登陆中国的全过程，更重要甚至巧合的是他们中的一部分人在B站被创建的2009年考入大学，而2009年也正是笔记本电脑在我国大学生人群中普及的年代。如此，他们手里有了二次元文化实践的工具——（用手中的笔记本电脑）发弹幕、下载、上传和剪辑视频。可以说，没有笔记本电脑这一硬件技术的支撑，B站主导的二次元文化也不可能在这么短的时间内在中国被如此发扬光大。

第二，特定的文化造就了B站独特的网站运营模式。

B站拥有一批作为二次元文化"美学共同体"的用户作为基础——这是B站的核心资源，这导致其盈利模式和大多数视频网站"通过播映广告获取收入"的模式都不同。换言之，它不需要走"内容为王"的道路——内容不是这个网站最得以倚仗的资源，"二次元文化迷"才是。这也导致了B站必然会走上一条"生态为王"的道路。B站的运营者只要在这个网络平台上将二次元文化的生态环境建构好即可。只要这个生态有吸引力，二次元文化的粉丝们自然会汇聚到这个平台上来进行各种文化实践，相应的盈利模式也会自然而然地形成。比如，从2014年起，B站开启游戏联运和代理发行业务。由于B站本身就是二次元迷的聚集地，因此其

推广的游戏和网站内容之间形成了天然的紧密连接。一方面，B站可以从游戏发行市场上分得一杯羹。另一方面，B站用户作为玩家可以一边玩游戏，一边把自己玩游戏的过程做成视频节目，放在网站上供有相同爱好的朋友分享——"看同好打游戏"是B站上独特的风景。对游戏发行商来说，这不仅是对游戏做精准的广告宣发——这无疑可以吸引大量的游戏爱好者购买游戏，而且这可以实现游戏玩家和B站用户的共同市场增长。通过这种一条龙的"把游戏当作内容做"的操作，B站发行的几款游戏，像《Fate/Grand Order》《梦100》等都颇为成功。根据最新公布的财报，2019年第四季度，B站游戏的收入为8.714亿，占了其总营收的43.4%。[1]

我们回顾B站的发展过程，不难发现，在运作模式演化迭代的过程中，B站逐步实现了以"二次元"为核心的文化氛围营造、生态建构和垂直领域深耕的渐进过程。第一阶段是文化氛围营造。在这一阶段，二次元迷们逐渐发现B站这个视频社区，并陆续从别处搬运相应的视频作品到这个视频社区进行分享，并且用"发弹幕"等方式不断丰富和完善B站的文化生态。这一切文化实践行为吸引了更多的二次元迷们到这个社区进行交流互动。第二阶段是文化生态建构。随着各种技术（个人电脑、相应软件、影像摄录装备等）的

[1] 陈永伟：《从二次元到三次元：B站是如何运行的》，取自"经济观察网"，http://www.eeo.com.cn/2020/0413/380904.shtml。

普及，二次元迷们手中拥有了自主创作内容的武器——弹幕、自主拍摄剪辑视频、建构个人频道等等。同时，B站的用户越来越多。彼此间互动也越来越多，越来越密切。在密集的互动和文化实践活动过程中，B站逐渐形成了自己可独立运作的文化生态，这突出地反映在B站日渐丰富的文化结构以及相应的复杂的文化生态位，我们参见以下表格[1]来说明这一命题。

特权与等级	Lv0	Lv1	Lv2	Lv3	Lv4	Lv5	Lv6
滚动弹幕	×	√	√	√	√	√	√
彩色弹幕	×	×	√	√	√	√	√
高级弹幕	×	×	√	√	√	√	√
顶部弹幕	×	×	×	√	√	√	√
底部弹幕	×	×	×	√	√	√	√
视频评论	×	×	√	√	√	√	√
视频投稿	×	√	√	√	√	√	√
购买邀请码	×	×	×	×	×	1个/月	2个/月

这张表格的横轴是B站用户的等级排序——从0级到6级总共7个等级，纵轴是对应每个等级不同的权限。从低到高他们分别有不同层级的发弹幕、投稿、评论和购买邀请码等等的权限，等级越高，权限越大。最低的0等级，任何参

[1] 参见《B站使用小技巧-B站会员介绍（升级指南/滑稽）》，取自https://www.bilibili.com/read/cv2025934/。

与的权限都没有。B站制定了一系列政策刺激和鼓励其用户从低到高进行等级进阶，而这些政策都旨在强化B站用户之间的互动，而非直接从用户身上获取利润（这与国内大多数综合视频网站特别重视用户会员资格购买以及视频播映频次带来的广告费的经营理念形成了鲜明的对比）。比如，从2级上升到3级需要获得1500点的经验分数，而获得这个分数往往需要一个较长的时期，即需要用户登录网站——或与平台互动，或与其他用户粉丝互动。还有，登录网站或观看5次以上的视频都可以获得5点经验，分享一次以上的视频也可以获得5点经验，以及投稿视频、为自己喜欢的"UP主"及其作品点赞、通过特定的答题考试等等——这些都可以获得相应的经验符分值。此时我们可以看出，B站作为生态系统具有不同的生态位——不同层级的用户占据着这些生态位。他们权限不同，这意味着他们在B站这个生态系统中所拥有的能力各不相同。投稿、评论、开设自己的专栏、发弹幕、创意和运作相应的网络活动——这些活动都在B站特定的体制下自然运作，这带来了B站发展的原发性的动力。这也是B站发展到第三阶段频繁出现的文化现象，即"文化破圈"。从某种意义上说，B站"生态为王"的经营策略使得它的核心业务是"经营用户"，进而"经营生态"。B站聚焦的是自己核心用户的成长乃至演化，而非常规意义上的"内容创作"。

第三，"文化破圈"效应带来的持续发展动力。

由于B站的经营重点是用户本身质量，所以它并不拘

泥于特定门类的内容生产，这使其业务增长的路径也和通常意义上的媒体不一样。也就是说，B站的业务拓展是和其核心用户在社会变迁中的心智成长紧密联系在一起的。这就是在B站中频繁出现的"文化破圈"的现象，即随着二次元迷们的成长，他们的兴趣偏向突破了"二次元"本身而进入了更为辽阔的文化领域。关于这一点，最有说服力的现象就是纪录片板块在B站上的火爆。

2016年，纪录片《我在故宫修文物》在中央电视台播出，但是反响平平。但这部纪录片被上传到B站上之后，却反响火爆。之后，B站推出自己的原创纪录片——两部自己生产的纪录片《人生一串》和《历史那些事》，其播放量分别达到了1000多万和4000多万。这说明，二次元文化的兴趣群体在成长过程中衍生出自己观看纪录片的兴趣。所以，当B站发展到今天的状态，其核心用户的特性已经发生了很大变化，他们已经不再是纯粹的二次元文化的建设者和消费者。在B站高级顾问朱贤亮看来，B站用户已经拥有了如下特性：

> 第一，都受过良好的教育；第二，出生在改革开放以后经济比较发达的年代，在经济上面没有什么担忧，有一个比较好的生活环境，他们有付费的习惯，他们不介意付费来看好节目；第三，他们喜欢历史，喜欢人文，他们喜欢那些有文化的东西，或者说，喜欢那些

达到一定品位的东西。[1]

也就是说，喜欢"二次元"和"欣赏纪录片"——这二者是并行不悖的审美情趣，它们可以完整地统一在同一类人身上，它们是同一类人群在不同年龄阶段体现出来的不同的观影兴趣。B站实现了同时满足他们的这两种文化需求的能力。从二次元文化向纪录片文化破圈，这是B站"生态为王"理念运作的结果。也就是说，B站真正在做的事情是为自己的生态演化提供动力，进而鼓励生态中的"生物"（用户）自然成长和演化。在演化的过程中，新的文化需求会自然而然地产生出来。可以预见的是，随着B站自身生态的演化，其文化破圈的现象将进一步出现。

三、数字时代的介入美学

数字技术和互联网技术分别赋予了普通人制作、生产和传播信息的能力，这使得他们有能力介入社会信息传播的进程，进而可以改变相应的传播生态。特别是在UGC这样的网络生态的背景下，用户自主生产和传播信息不仅可以有效地表达自己的思想、情感、愿望等，普通网民更是被赋予了一种干预和改造网络社会中的数字文本、信息结构和语境的

[1] 参阅朱贤亮：《"表面荒诞内心严肃"，越来越"纪录"的B站》，取自"澎湃新闻"，https：//www.sohu.com/a/282680125_260616。

能力。普通网民的这种能力熔铸了一种具有介入美学气质的网络文化生态。

介入美学（Engagement Aesthetic）并非互联网文化的产物。它是美国美学家阿诺德·伯林特（Arnold Berleant）于1990年代在分析"主体欣赏自然美过程"中提出来的一种审美模式和美学观念。受此启发，后来他也逐渐运用到艺术的欣赏中，进而将其扩展到更具普遍意义的美学范式研究方面。简言之，在介入美学理念的观照下，并不存在界限分明的审美主体和客体，甚至审美距离都消失了。所谓主体通过"静观"一定距离之外的客体，进而获得相应的审美经验——这种判断被挑战了。主体的体验（无论是创作主体还是欣赏主体）都有能力突破主客体之间的界限，进入或者说是介入审美对象的范畴。如此，美才呈现出它本身的样子。介入美学意味着，"艺术自律"的不可能。也就是说，艺术不可能仅仅依靠自己而获得相应存在的合法性，在审美过程中，它是必然要"被介入"。

在20世纪西方现代性和后现代性文化的语境下，介入美学具有很强的理论阐释力，伯林特用介入美学阐释所谓的地景艺术（landscape art）。他认为，以自然景观作为艺术素材的地景艺术，不可能成为"审美静观"的对象，因为"无边无际的自然世界不仅环绕着我们，它还刺激着我们。不仅我们不能在本质上感觉到自然世界的界限，而且我们也不能将其与我们自身相隔离……我们在环境之中感知，宛若不是去看到它，而应身置其中，自然……被转变成一个领域，我

们如同一个参与者生活其中,而非仅是一名旁观者……在此情形下,审美的标记就是全身心地参与,一种在自然世界之中的感官沉浸"[1]。进而,很多现代艺术和后现代艺术的魅力也可以用介入美学来解释。比如,杜尚的《泉》不可能有任何静观审美的意义,观者的体验遭遇这个作品,必须要深入其背后的逻辑内涵,进而启动相关思维才能理解它的价值。

介入美学的逻辑在中国古典艺术的语境下呈现得更为清晰。从创作者的角度来看,苏轼有诗云:"若言琴上有琴声,放在匣中何不鸣?若言声在指头上,何不于君指上听?"这首诗的意义在于其揭示了艺术创作的一个道理:艺术效果的达成是要依靠媒材、工具和创作者三者之间的彼此介入,你中有我,我中有你——琴弦按照演奏者的拨弄而震动,演奏者循着琴的发声规律而弹奏,而它们背后有一种音乐规律支配,这个时候艺术的意蕴才被熔铸。法国学者朱利安认为中国画家特别擅长取消各种界限——他们"不注重描摹清晰分明的状态,如截然对立的雨天或晴天,而注重描绘变化,他们在清晰分明的线条之外,在世界的本质转变中把握世界"。正是因为中国画家笔下的视像表征的都是变化,所以画面内部蕴含着一种张力,这种张力构成一种"召唤结构",让观者的体验进入画面——唯有体验,才能感知那些"被凸

[1] A. Berleant: *The Aesthetics of Environment*, Philadelphia: Temple University Press, 1992, pp. 169-170.

现的'之间'（between）的魅力"——那些"乍现还隐的、处在持续转变中的过程"[1]。如此，我们就不难理解伯林特对艺术家使命和功能的判断——"艺术家迫使我们意识到进入艺术世界需要整个人的积极介入，而不是心灵的主观投射。这种介入强调联系和连续性，它最终会通向人类社会的审美化。艺术因此仍然是与众不同的，但不需要成为孤立的"[2]。

抛开具体的艺术家和作品不论，我们不难发现，介入美学事实上具有跨时代的意义，即它不仅适宜分析古典艺术和现代艺术，而且还具有一种普遍性的意义，即在介入美学的视野中，无论古典还是现代，艺术品的结构和内涵都不是恒定的，其自身的边界也是开放的。无论是观赏主体，还是其他非原创的创作主体——他们的体验都可以跨越边界进入作品的内部场域，进而作品的内部元素形成互动，如此熔铸相应的审美体验。介入美学意味着一种审美判断以及相应美学精神的存在——审美对象始终是未完成的，必须加入主体的主观体验、特定艺术意蕴才能形成。

介入美学的精神气质在数字时代的文化环境中得到了更大的拓展，这是因为数字技术赋予了普通人创作信息文本的能力，他们有能力以文字、语言、图片、影像等各种方式

[1] 参阅［法］朱利安著，张颖译：《大象无形——或论绘画之非客体》，河南大学出版社2017年版，第15—17页。
[2] ［美］阿诺德·贝（伯）林特著，李媛媛译：《艺术与介入》，商务印书馆2013年版，第42页。

修改、拼贴、组合、戏仿各种业已形成的信息文本。可以说,"介入"成为一种普遍性的网络行为。以下,我们将以B站上两种典型的介入行为文化来探讨介入美学在数字时代独特的呈现形态和意涵。

1. 弹幕与共谋性介入

"弹幕"是将传统银幕和屏幕直接变成"界面"的最直接的新媒体技术,这种转变甚至不失粗暴。弹幕原本是军事术语,是指同时射出大量密集的炮弹或子弹,其密集程度就像形成了一张金属弹丸构成的幕帘一样。"发射弹幕"通常用来拦截近距离袭来的导弹,是军舰等军事目标最后的防御武器。这一术语后来被移至互联网观影环境中,指网络观众在观看影视作品的时候,可以利用相关软件直接将自己的评论像子弹一样打到正在播出影视内容的画面上。于是,弹幕与影视播出的内容同步呈现,形成了一种全新的观影体验。从内容上看,"弹幕"是一种"即时评论",所以日文中的弹幕的表达是"コメント",也就是"评论"的意思。从现实使用情况来看,西方社会对"弹幕"并不感兴趣。诸如"YouTube"这样的主流视频网站至今也没有弹幕。究其原因,西方社会将公开传播的影视媒体当成公共领域,而"发弹幕"毕竟是一种私人性的表达,私人话语在公共领域中自由发布,这是不合时宜的。

事实上,虽然目前中国各大主流视频网站基本都开通了弹幕功能,用户只要注册即可以在观影的同时发弹幕;但是,如前所述,弹幕在进入中国互联网世界之初,还是"共

同体文化"的产物。以B站为例：该网站实行会员制，即只有成为会员才能发送"弹幕"。但若要成功申请会员必须要在60分钟内做完100道与动漫有关的题目。如果不是对动漫非常了解的人，很难完成这项任务。用这种方式，B站成功地将几乎所有的中年人以及那些对动漫不感兴趣的年轻人挡在了门外。如此，其主要用户则集中在90后和00后有条件玩动漫、看动漫的人群当中。事实证明，有了这种身份鉴定和区隔活动，才有可能将"发弹幕"变成一种对于弹幕主体来说颇为严肃认真的亚文化表达，而不仅仅是消遣和恶搞。这一点，可以从如下方面得到体现。

第一，观影主体"发弹幕"的目的并非呈现自己的独特个性，而是融入一个共同体，即用"弹幕"证明自己正在和一群与自己类似的人一起看视频作品。事实上，当一条弹幕被"发射"到屏幕上从右到左或从上到下飘浮划过，其存在只有短短的几秒钟的时间，而且屏幕也并不显示发这条弹幕的人究竟是谁，说是"张扬个性"这一点根本无从谈起。事实上，情况可能正好相反，发弹幕不仅不能彰显个性，反而是将自己置身一大群面目模糊甚至没有面目（明确身份）的人群中。发一条或若干条弹幕恰恰证明了自己和其他发弹幕的人是一样的个体。"发弹幕"真正的意义在于用这种方式实现一种虚拟的、群体性观影的体验。

在一些弹幕较少的影视作品中，经常会看到飘过来"有人吗""难道没有人在"之类的弹幕语言，尤其是在影片刚开始的时候更容易出现这样的弹幕。这意味着，发"弹幕"

的人首要关注的并非自己的观点表达，而是要找到一起观影的同类。如果一部影片始终没有人发弹幕，那么这就会形成一种负向度的马太效应，反之亦然。所以，在一些能够凝聚特定人群人气的作品中，"发弹幕"是一种特别典型的集体狂欢行为。2015年7月，动画片《大圣归来》在国内上映，造就了票房神话。这部电影塑造了一个"先是迷茫失落，然后找回自我，最后完成自己使命"的崭新的"孙悟空"形象。这部影片在人物塑造、故事编排、场景设计等方面都大胆创意，突破了既有的西游记题材的限制，深得青少年的喜爱。在这部电影播出之前的6月26日，B站官方电影宣传发布《西游记之大圣归来》的片尾曲——《从前的我》。在电影热播的背景下，该曲在B站引发"弹幕狂潮"，截至2015年12月21日，播放123.8万次，弹幕2.2万条，收藏2.2万条。今天我们在B站上打开这首歌曲，几乎每一帧画面上都布满了密密麻麻的弹幕。如果不把弹幕关掉，根本看不清画面的内容究竟是什么。2015年6月29日，B站会员"喵星人"上传自制的创意视频——"燃起来！同步率爆表！当《西游记之大圣归来》MV遇到戴荃老师原创歌曲《悟空》"。这部视频将歌手戴荃演唱的歌曲《悟空》和《大圣归来》的电影画面进行了整合剪辑，音画对位严丝合缝，真正做到了其标题中宣扬的"同步率爆表"，再一次引发"弹幕"的追捧狂潮——截至2015年12月21日，播放次数237万，弹幕3.5万条，评论6 286条。"发弹幕"这一行为和现象不仅凝聚了人气，把观影兴趣相同的观众聚集到一起，而

且还证明了自身极大的号召力。因此,《大圣归来》制片方主动和 B 站合作,举行各种活动:2015 年 7 月 3 日,制片方在北京举行试映会,B 站 60 位 UP 主[1]参与映前看片。看片结束后,B 站众 UP 主纷纷在微博、豆瓣等社交平台中积极发声,直接促成了该片口碑爆棚;2015 年 7 月 10 日,B 站在上海开展《大圣归来》弹幕首映专场活动;2015 年 7 月 13 日,上映后三天,B 站用户自制《大圣归来》相关创意视频达 500 条,表现了 B 站 UP 主们对这部电影的狂热兴趣;2015 年 11 月 20 日,B 站以会员承包的方式推出了《大圣归来》全片观看,此片导演田晓鹏在 B 站以逆向弹幕[2]的形式与 B 站的注册用户进行互动。可以说,因为"发弹幕"的功能,B 站不仅聚集了一批特定群体的电影观众,而且还创造了一种独特的观影模式。这种观影模式在传播效果上之有效,创造的亚文化方面之有力,是电影创作方都不可忽视的。

在传统的"看电影"的情境中,电影传播基本遵循的是大众传播的模式。在整个传播结构中,观众面对电影(以及电影背后的创作者)是一种前文所述的"仰视"的姿态,而且他们也安于这种"仰视"。正如麦克卢汉的戏谑之语,他将"媒介就是信息(message)"改装为"媒介就是按摩

[1] UP 即 upload 的简写。所谓"UP 主"就是在相应的弹幕视频网站中注册,并且上传了自制视频的用户。
[2] 逆向弹幕是一种高级弹幕的发布方式,即经过视频发布者(UP 主)的同意后,特殊的弹幕用户可以发布与大多数弹幕移动方向相反的弹幕。这类弹幕足以特别引人关注。

（massage）"。对于坐在电影院里（或者家里的客厅里面对电视、VCD播放器等播映设备）的观众来说，看电影就是"被按摩"。在观影的2个小时左右的时间内，他们将自己的身体和精神都"交出去"——用零食、饮料甚至酒精抚慰身体，用动态画面的视觉冲击抚慰自己的眼睛和精神——这也是电影，尤其是娱乐电影想要达到的最好状态。不仅在电影院里是如此，即便是在私人观影空间里也是这样。但是"发弹幕"的功能改变了这一切。"发弹幕"在观众原本完全被动的观影状态中加入了主动因素，它让观众除了看电影之外（这原本是个人行为）还可以用"简单评论"，或者更准确地说是用"简单情绪表达"的方式加入一场集体观影的场域中。这个场域是时空分离的，又是时空压缩的。观众们各自在自己不同的时间和空间中，但是只要共享了同一段观影时间的绵延，那么就可以通过"弹幕"加入共同的观影狂欢。在观影中，观众们的共鸣感越强，发的弹幕越多，在屏幕上显示的弹幕文字越密集，一个动态的、由简短的字幕构成的"狂欢"情境就被营造得越充分。巴赫金所归纳的"狂欢"的若干特性在"发弹幕"的过程中都有鲜明的体现："狂欢"中没有等级，没有权威，主体之间没有距离——弹幕中渐次出现的密密麻麻的文字彼此紧紧堆积在一起，营造了一种平等的视觉结构，表征着每一条弹幕背后主体的平等地位；"狂欢"是自由自在的，可以严肃认真、一本正经，也可以无拘无束、亵渎神圣——弹幕的一大特征就是语言越轨，出新出奇，不受任何拘束。更重要的是，其发言内容和态度无

论是正面还是负面,其实都不会有人仔细研读,更不会事后追究。从这个意义上说,弹幕中的语言、文字就是瞬间存在的,这种"存在"的形式本身就是其最大的意义,文字划过屏幕的几秒钟即完成自己的使命,它是"快餐中的快餐"和"没有所指的能指"。所以,从某种意义上说,弹幕的形式就是内容,质料就是意义。

第二,弹幕典型地呈现出后现代文化中"信息内爆"的特征。首先,弹幕使得整个观影过程自动变成一个自循环的小系统,这个系统由弹幕发送者、观看弹幕者(这两种身份可以在一个人身上同时存在)和文本三元关系共同构成,文本提供内容信息,发弹幕者提供评论信息,观看者读解信息,进而他也有可能发布信息,信息的意义在这个小循环中自主完成。其次,只要有弹幕加入,观众观看电影就陷入一种"反沉浸美学"的状态,所以真正想好好看影视节目的观众会将弹幕先关掉,然后再看节目。"开着弹幕看电影"就是要追求一种状态:随时从看节目中分心出来,看看究竟有多少人正在同自己一起看节目,他们在想什么——虽然我自己并不知道他们究竟是谁。从这个意义上说,弹幕起到了一种独特的"间离"效果,弹幕随时提醒观众——你正在从事"看视频"这件事情。

在此基础上,弹幕美学的效果达成就是要在"弹幕文字"和"视频内容"之间形成某种张力。如此,观影效果变成了"观看影视节目"和"观看弹幕"两种"观看"效应的叠加和整合。于是,加入了弹幕的影视观看出现了一种奇妙

的"接合"(articulation)效应,它会将悲剧和喜剧接合、古典和现代接合、严肃和戏谑接合等等。在"知乎"网站上有一个人气颇旺的帖子或能说明这个命题,这个帖子的标题是《你见过最搞笑的弹幕是什么》,这个帖子里列举了一系列弹幕语言和相应的视频画面"接合"之后出来的奇妙的效果。比如,在电视剧《甄嬛传》播出的时候曾经被网友配上的弹幕,让人忍俊不禁:

- 电视剧画面:果郡王差点挂掉,逃回来时显出各种凌乱,脸也黑黑的,一进门就一把抱住他额娘。

 弹幕: 额娘我军训回来了,额娘我从传销组织里逃出来了。

- 电视剧画面:甄嬛带着点心见皇上,说:"知道皇上高兴,中午肯定吃多了,此刻不消化,臣妾特地带了几样点心。"

 弹幕(伪装为字幕): 打算撑死你!

- 电视剧画面:皇上好久不去齐妃那里,之后被劝着去了一次。齐妃激动得啥一样站在那里无所适从的,皇上坐在炕上看书特不耐烦地说:你挡我光了。

 弹幕: 你挡我 Wi-Fi 信号了。[1]

[1] 参阅:《你见过最搞笑的弹幕是什么》,取自"知乎网",http://www.zhihu.com/question/39463086。上网时间:2016 年 8 月 3 日。

可见，弹幕内容的情绪、感情指向、价值观等等可以和相应的影视作品播出的完全不同。毋宁说，这里面存在着一种"反差"，正是这种反差带来了观看视频时同时观看弹幕的快感。但这种"快感"并非那种"沉浸式"的美学体验，正好相反，是主体从原有的影视观看中抽身出来，重新设立一个观看体系和评价体系，在同时接受弹幕和视频画面的并置，或者是在一种接合体验中获得观影快乐。此时，麦克卢汉所谓的"内爆"就发生了。换言之，原本视频作品设定的认知、美学和道德等等诸多的界限就被弹幕解构，进而消失了，由原初视频建构的所有价值观、意义等等就此被内爆了，一种崭新的"视觉狂欢"式的青少年亚文化被建立起来。

2. 草根剧评

前文已有提及，弹幕形成了某种"信息内爆"效应。也就是说，既有的信息成为新的信息衍生的依据，信息不再是真实世界的符号能指，其本身就是其他信息的产物。于是，互联网空间中就形成了一个不断膨胀的、自足自洽的世界。或者说，互联网中有一部分是巨大的"超真实"的世界，其中充满了没有现实的符号，没有所指的能指，信息遵循相应的机制不断进行自我增值。在这种数字文化的语境下，网络主体的"介入"是其基本的实践形态。在这方面，草根剧评是典型的代表。

互联网为传统的影视剧提供了一个巨大的播映平台，同时也提供了一个庞大的阐释评论的平台。如果说弹幕还是一

种碎片化的用户介入方式，是数量庞大的网络观影人群共同协作熔铸出来的数字视觉文本，那么草根剧评则是一种更具个人性的普通用户介入视觉文化、影视文化和网络文化的数字实践方式。一方面，大量的影视作品在电视台、院线播出之后，移师互联网，获得继续被观看的可能性。另一方面，一些颇具创造力的网络用户，依据这些影视作品，通过重新剪辑、再度阐释等方式创作出各种各样的剧评文本，极大地拓展了传统影视文化的边界。换言之，他们用这种方式既介入了影视文化，又介入了互联网文化，进而形成了一种典型的介入美学的文化生态。

剧评，顾名思义原本是指对戏剧的评论，后推而广之到针对各类影视作品的评论。任何一位观众都可以对自己观赏过的作品发表看法和观点。但是，在前互联网时代，往往只有职业的评论人才能将自己的观点有效地在社会中传播出去。这主要出于以下两个方面的原因：一是，职业的评论家往往和报刊、广播电视等大众传媒平台有着合作关系，他们所撰写的评论性文章能够被这些媒体刊载，并被广大受众阅读和接受。也就是说，前互联网时代，只有专业的影视评论家的声音才能够被听见、看见，进而形成一种文化舆论氛围——某一影视或戏剧作品其背后的意义、阐释、评判等等。二是，专业剧评其最后的判断是要超越感性直观的，其背后是一种理念框架的演绎推理过程。普通观众看完一部作品，其意见、评论往往仅仅停留在感性直观的意见表达方面，比如好看/不好看、愉悦/悲伤、喜欢/不喜欢等等。而

专业剧评的意义则是在这种感性直观基础上的更进一步的理性阐释，他们要从一个超越感性的、更高级的价值观出发，对作品做出更深入的分析、阐释和评判。这些价值观可以是人性和情感的心理基础、伦理道德、社会演化的逻辑规律、国族认同等等一系列更为宏大的命题，评论人有能力将一部作品的具体内容及其背后表征的意义放入相应的宏大命题中予以观照，进而才能得出超越普通观众观影体验的判断。可以说，在前互联网时代，剧评是专业人士在专业媒体上从事的专业工作。

互联网发展起来之后，普通人获得了面向公众传播信息的能力。从这个意义上说，在"传播力"方面，普通人和专业的剧评家站在了同一条起跑线上。与此同时，互联网社区的凝聚效应成功地抵消了普通网民在剧评方面专业性的缺失。在前互联网时代，之所以在大众传媒中刊发的剧评必须强调某种专业性，是因为大众传媒在刊载和传播剧评的时候对自身立场有一种"利维斯主义"的预设——真正的文化是掌握在少数人手中的，而这个社会中的大多数人是需要这些少数人教育乃至启蒙的。利维斯是英国著名的文学评论家，他一生坚守精英文化的立场，认为只有诸如民族意识、道德主义和历史主义以及一种侧重文学自身美感的有机审美论才能构成文学批评的典型特征，而拥有上述这些高端知识的人只能是少数文化精英，由他们在进行评论的过程中完成对大众的教育。利维斯对这类文化批评者寄予厚望，认为"依靠他们，才有了安排一个时代人类更好生活的内在标准，才有

了不是那边,而是这边才是前进方向的意识,才有了中心在这比在那更好的意识"[1]。当然,作为一种西方文化立场,利维斯主义并不能完全套用在我国影视批评的写作和发表过程中。但是,在我国大众传媒发展的传统中,也确实一直有一条强调媒介人使命感和责任感的文化精英意识的存在,这是由两方面的因素决定的:一是我国的传媒管理体制。一直以来,我国在大众传媒的管理方面,对所有的传媒——无论是国有的、主流的官方机构,还是商业的、民营的机构都有一个较高的道德水准要求。二是,传媒人对自己的道德要求。很长一段时间以来(甚至可以追溯到晚清时期中国现代报刊的发轫期),传媒工作者一直被赋予"士""知识分子"等正面的角色特征,这种身份的赋予以及相应的自我认同导致他们本身对自己就有相应的职业伦理和道德要求。这两点反映在传统剧评方面,都赋予了其一种典型的主流文化的特性。

网络剧评的崛起则与传统大众传媒完全不同,它遵循一种自下而上的演化逻辑。而评论主体也不是传统媒介中颇具知识分子气质的专业剧评人,而是散落在千万网民中的剧评爱好者。在互联网世界中,他们撰写剧评不仅是为了影响乃至教育广大读者,而且是为了表达自己,为了凝聚"同好",即为了能够建构起一个稳固而有效的共同体文化。以下,我

[1] 转引自[英]约翰·斯道雷著,杨竹山等译:《文化理论与通俗文化导论》,南京大学出版社2001年版,第38页。

们将以视频网站和社交网站中的剧评文化板块来说明这个命题。

我们首先来看看视频网站中的剧评文化，我们还是以B站为例。影视文化在B站中占有重要的地位。B站中设有用于影视观赏的"放映厅"板块，在这个板块中有大量的电影、电视剧、纪录片等影视作品供用户免费观看。除此之外，B站拥有一大批利用既有视频资源进行二度创作的个人频道。这类频道的创办者和拥有者也是"UP主"，这是"Uploader"这一英文概念在汉语网络语境中的表达，意指在视频网站、论坛等网络平台上传视频、音频文件的用户。可以说，广大"UP主"们正是利用丰富的网络视频资源表达自己的情趣、判断和观点。从广义上看，这些作品都属于评论体裁。比如，B站在"影视"板块中拥有"影视杂谈""影视剪辑""短片"等板块。在这些板块中，大量的"UP主"利用既有的影视视频资源完成自己的二度创作（不仅仅是B站，优酷、爱奇艺等视频网站中，这类UGC意义上的评论板块也是普遍存在的）。这条创作路径鲜明地体现了前文所述的"介入美学"在塑造数字时代新形态影视文化的作用——"UP主"利用自己的力量"介入"已有的各种文化文本，从而形塑新的视频文化。我们用以下两个案例来说明这一命题。

一是网名为"文曰小强"的UP主在优酷网、B站中开设的"速读原著"系列作品。"文曰小强"从2015年开始在一些视频网站中开设"分分钟速读原著"类的互联网视频栏

目。他的通常做法是将一部文学作品的内容用自己的语言重新进行压缩、阐释和解读，配上相应的视频画面——这些画面通常来自热播的影视剧，经过精心剪辑，配上画外音的解说，让观者在短时间内迅速了解一部文学作品的精要，同时也获得了相应的视听审美的享受。"文曰小强"的这种做法是用两种方式介入文学原著，进而形塑新的文艺评论文本。一是用既有的视频画面将原著的内容视觉化，利用图像的"视觉强制性"优化自己作品的传播效果。图像既有感性渲染的作用，同时又有解说词（叙事和评论）的印证作用。二是用自己的观点和判断再度阐释原作，以达成一种独特的评论效果。比如，"文曰小强"在 B 站中有一部大火的作品——《84 分钟速读〈三体〉大合集》。这部作品被点击播映 780 多万次，拥有 10 万多的弹幕，近 3 万条评论，34 万人将其收藏，点赞人数 27 万，可见这是一部影响力巨大的作品。《三体》是中国作家刘慈欣名作，全书约 90 万字，是一部内容丰富的长篇小说。这部小说迄今为止并未有公映的影视作品，也就是说，它没有任何视频资料。这部视频作品的视像内容由 514 部电影作品的画面资料构成，这些资料被用来意指《三体》小说中的相关内容。虽然它们作为原创并非为了讲述《三体》的故事，但是由于作者充分注意到了其中的相关性，让观众观赏的时候丝毫不觉违和。视频作者在叙述到一些关键段落的时候，会插入自己的评论，将自己的看法和观点自然而然地推出。由于此时观众往往沉浸在他的故事讲述过程中，丝毫没有被说教的感觉，因此也会觉得这

些道理的推出是顺理成章的。

另一档在互联网世界拥有很高知名度和良好口碑的影评栏目——《越哥说电影》，其采取的策略和"文曰小强"也是类似的。作为一档网络影评栏目，《越哥说电影》每期都用"图像＋解说"的方式读解和评论一部电影，时长约15分—20分钟。从整体结构上来看，它分为两个部分——前2/3的篇幅是作者用自己的文学化的语言将一部电影的梗概重新复述一遍；后1/3的篇幅是创作者表达自己对影片的个人观点，是其评论的论点的阐释和呈现。《越哥说电影》之所以在网络世界口碑很好，粉丝众多，主要有两个原因：一是解说词文采斐然，大大增强了视频的文学性和艺术性。二是其片尾高质量的评论也很容易引发观者的共鸣。特别是，作者往往是站在当代人的立场，即从普通人的情感维度展开对电影叙事、角色、意义等等的评论，极易引发普通人的共鸣。比如，在关于美国电影《了不起的盖茨比》的一期节目中，片尾评论是这样的：

> 对于盖茨比来说，遇到黛西可能是最幸运的事了！因为如果没有黛西，他可能永远都是一个默默无闻的穷小子，为了完成迎娶黛西的梦想，他体验了人生的大起大落，这是他奋斗的全部理由。有时候我们的努力就是需要这么一个理由，虽然最后盖茨比没有赢得黛西，还因此丧命，但这一遭的过程却比结果更精彩，他因这理由而找到了生命的意义。有时，我们努力是因为父母一

个让我们心疼的眼神；有时，我们努力是因为爱人一个无心的请求；而有时，我们努力仅仅是因为陌生人的一句话。他人是你努力的理由，他人却不一定是你努力的成果。或许当你觉得成功时，父母已有了自己的生活，爱人不再需要那件东西，而陌生人也早已忘记说了什么。你好像拥有了梦想，但伸手一抓，它还是在远方。你付出一切，但他却并不领情地逃避。黛西家码头的绿光是盖茨比穷其一生要去追寻的，虽然它忽明忽暗，或者因大雾弥漫而消失不见，但盖茨比始终为它着迷，不曾放弃，看起来他仿佛触手可及，却始终无法抓住，那是他的初心吗？因为这绿光的指引，他始终保持着永远乐观的心态走向它，即使在别人看来这是一场荒谬而不切实际的梦。有时候不忘初心，绝不是为了方得始终，而是为了安抚自己那颗不愿意妥协的心。[1]

我们知道，《了不起的盖茨比》这部作品讲述了作为普通人的盖茨比为了追求自己心仪的姑娘黛西，努力奋斗，最终实现了财富和社会地位的逆袭，并成功地接近了黛西。但是，贪慕虚荣的黛西并不珍惜盖茨比的感情，并最终导致盖茨比代人受过而被人寻仇身亡的悲惨结局。这部作品既深刻展示了在所谓美国的"喧嚣年代"，人性沦落乃至幻灭所导致的

[1] 取自：《【越哥】被美国人翻拍了五次的电影到底是什么样的?》https：//www.bilibili.com/video/BV1CW41137fa?from＝search&seid＝8450934156074770131。

个人悲剧，同时也深刻批判了当时堕落的时代风潮和社会矛盾——如果按照这一逻辑脉络展开批评，就是依旧遵循传统的影视批评的路径，用知识分子擅长的文学批评和文化批评的方式自上而下地展开评论。而《越哥说电影》采取的则是草根艺评策略，他并没有从文学、历史、阶层、贫富差距、社会变迁等宏大叙事的角度入手展开评论，而是立足对所有人来说都有着充分意义的"个人奋斗"这个小角度而展开。而这个"个人"，也就是评论中所谓的"我们"所面对的和盖茨比一样的各类挑战——为了家人、爱人甚至是陌生人的期望而展开的努力。尽管有的时候会落空，但这种奋斗却成为自己人生的意义。特别是，在这段评论中，电影的主角——"盖茨比"和正在观看视频的"我们"是交叉作为评论主体出现的。在说完"盖茨比"如何如何之后，紧接着就说"我们"如何如何——这种方式对于普通观众来说，具有一种极强的代入感。尽管这一评论视角相对于《了不起的盖茨比》这部名著的深邃内涵来说显得有些简单，但是它却是一种具有普遍意义的日常生活的意识形态，从而更能引发观者的共鸣。

在互联网世界里，数量众多的"小强""越哥"们正在各视频网站的自媒体频道、视频 app 中的个人公众号中积极地活跃着，他们利用互联网中海量的视频资源，以自己的见解和才气重新组织并解读这些画面。他们或将一些老故事重讲一遍，以翻出新意，或者干脆就重新讲一个新故事。无论怎样，他们都会赋予这些故事一些崭新的意义，其背后的资

源就是他们自身在成长和生活过程中熔铸的"经验"。在重新叙事的过程中，他们将这些经验根据叙事语境进行了提升和总结，进而对观者，特别是自己的粉丝们，形成一种价值判断的引导作用。这里所谈及的"经验"正是本雅明在其名作《讲故事的人》中提及的"经验"概念。经验是传统"讲故事"所独具的魅力。他认为，前现代社会中的那些"讲故事的人"有一个本事，是将自己的经验注入自己所讲故事的脉络中，人们在听故事的时候，其本质是获得了一种经验的传承。这种经验在现代性的各种叙事文本中已然消失了，比如报纸和电视上刊登的新闻、影院中播放的电影——它们提供的是一种"震惊"的体验。如果说，在整个大众传播时代，用"震惊的刺激"代替"经验传承的收获"——本雅明的这一判断不仅实实在在地发生了，而且在某种程度上还愈演愈烈。那么，当数字时代来临之后，由于传播资源的极大拓展，多元文化并存成为可能。这使得在整个文化系统内部，"讲故事"的传统正在某些社区得到恢复并被发扬光大。与传统社会不同的是，"越哥""小强"等"讲故事的人"并非一些所谓的先知或智者，他们所讲的故事也并非来自远方的传奇，或者来自神圣世界律令和训诫，他们所获得的故事资源就是来自互联网世界其他人或机构讲的故事。符号演化出新的符号，文本衍生出新的文本，故事演化出新的故事。数字时代的"讲故事的人"在如此信息内爆的语境下，将自己个性化的经验不断传递，进而在网络社会中营造出一个个的小文化共同体。

由此我们不难得出这样的结论：草根剧评的"草根性"和相应文化影响力其实深深地根植于社区文化或共同体文化中，这也是草根文化和大众文化的最大区别。"大众"意指广泛的、海量的、匿名的、共性的、非特定的民众，他们千人一面，兴趣统一，是文化工业最好的诉求对象。而"草根"的存在形态则是一个又一个的社群，每个社群拥有自己的意见领袖以及相应的传播惯习和文化运作规则。事实上，只要搭建了适宜的网络平台和数字文化的生态，相应的评论社区就会顺理成章地出现。在这方面，最典型的是豆瓣网。

豆瓣网成立于2005年，如果从其总体性功能定位来看，它是一个文化批评（书评、影评、乐评）类的网站。它的所有板块，无论具体内容是什么，最终都指向一个目的，即对某一款文化作品的评价和判断。这其中影响力最大的可能是豆瓣网的电影评分，甚至某种意义上，豆瓣的电影评分是当下中国最具影响力的电影评分体制。在有些时候，豆瓣评分不仅能够决定一部电影口碑的好坏，而且能够影响一部电影的票房高低。豆瓣的影评之所以有这样的影响力，是因为在它的评价体系下评选出来的电影品质高下与人们的主观感受以及这部电影的社会评价基本一致。而豆瓣电影的评分机制又是非常简单的——当豆瓣网的注册用户看完一部电影之后，只要他愿意，就可以在豆瓣网的页面上给这部电影一个"一星到五星"的评价——"一星"意味着"2分"，"五星"意味着"10分"，然后将这个分数除以总人数，就得到了豆瓣的分数。比方说一部电影有20万用户打分，豆瓣网的程

序就会把这 20 万个一到五星换算成 2 到 10 分，加起来除以 20 万，就得到了豆瓣评分。这个评分会自动出现在豆瓣各处，中间没有审核，平时也没有编辑盯着看。每过若干分钟，程序会自动重新运作一遍，把最新打分的人的意见包括进来。

　　豆瓣网的这种简单的评分体制之所以产生了较大的社会效应，不仅是因为这套体制设计合理，还因为参与这套体制的用户本身的可靠性。即他们不仅有一定的观影水平和品位，而且有相应的认真态度和统一的价值取向。这一切都不是设计出来的，而是豆瓣网在发展过程中自然而然形成社区文化的后果。可以说，豆瓣网的用户，即那些对影视作品（也包括书籍、唱片等其他各类文艺作品）进行评价的评价主体既不是广大的普通民众，也不是主流大众传媒中的影视专家，而是喜欢上豆瓣网的"同好"。正是这些同好塑造了某种影视文化的风向标，乃至形塑了相应的网络剧评文化——一种基于网络社区平台共同体的评论文化，而豆瓣网在诞生伊始就具备了这种文化共同体的基因。豆瓣的创始人杨勃（网名"阿北"）是一个典型的极客（Geek）型的程序开发者，在创建豆瓣网站之后，就在程序员社区里发布了消息，邀请大家尝试使用。因此，豆瓣的早期用户是一批兴趣小众、个性鲜明的极客，他们因为热情高，投入精力多，因此他们生产的内容、关注的内容自然而然引领了豆瓣社区的风格气质的发展方向，这对豆瓣网营造共同体文化起到了关键性的作用。

所谓"极客",其本义是性格古怪的人,后来衍生为智力超群,且性格古怪,不擅与人交际的怪才。但是,随着个人计算机革命的深入,极客精神逐渐被赋予了崇尚科技、自由和创造力的意义,而这种气质如果落实到文化消费上,则形成了这种消费行为"文艺、清高、不妥协"的气质,这就是通常人们所谓的"豆瓣网是文艺青年的聚集地"说法的来源。可以说,正是具有这种气质的人构成了豆瓣网用户的主流。而这些用户对各种文化作品的评价并非简单地要表达自己的意见,也不像那些在大众传媒上的专业的评论者在评论过程中有引导乃至教育读者的功能。豆瓣用户发表评论的核心观点在于"建设共同体"。所以,用户在豆瓣上的核心使用场景是:第一,对于一本书或一部电影,不知道该不该投入时间、金钱去看,于是想得知看过的人的评价;第二,想要看书、电影或听音乐,但是不知道看哪本、看哪部,进而希望可以根据自己的兴趣快速找到自己喜欢的内容;第三,自己拥有固定的兴趣点,希望能够找到同好,大家一起交流,进而关注这个兴趣点的相关内容。[1]

这样的使用场景意味着,作为普通网民的"兴趣共同体(同好们)"完全有能力通过各种形式的剧评建构自己的影视文化圈层,而不会受到传媒、广告和专业的影视评论家等外部因素的影响,这也是豆瓣网着力培育的自己的核心竞争

[1] 徐萌:《爆款是怎样炼成的:产品经理晋级宝典》,电子工业出版社 2017 年版,第 134—136 页。

力,即它特别重视有共同兴趣的人群的聚集。比如,豆瓣网在运营过程中特别强调鼓励用户参与原则,用户参与越多,其权限越大,可能的收获也就越多。再比如,用户只有加入一个小组后才有创建小组的权利,需要用户有9个以上的收藏,并且给出了评价之后,豆瓣网才会向其推荐成员,让其拥有二手交换发布和推荐作品的权利。这些都在鼓励用户加入小组、成立小组,激发他们与同好一起交流互动的兴趣。如果说,由《一个馒头引发的血案》开启的草根剧评催生了一大批民间剧评家,他们用自己独特的见解结构传统和经典的作品,进而创作新的视觉文化;那么豆瓣网等网络生态环境的营造则是建构了某种体制化的力量,从总体上重新刷新了影视、动漫等视觉文化(也包括音乐和文学等听觉文化、印刷文化)的版图。

参考文献

［美］阿诺德·伯林特著，李媛媛译：《艺术与介入》，商务印书馆2013年版。

［美］埃里希·弗罗姆：《生命之爱》，国际文化出版公司2001年版。

［法］埃米尔·涂尔干著，渠东译：《社会分工论》，生活·读书·新知三联书店2000年版。

［德］安斯加·纽宁主编，闵志荣译：《文化学研究导论：理论基础·方法思路·研究视角》，南京大学出版社2018年版。

［英］安妮·谢弗-克兰德尔著，钱乘旦译：《剑桥艺术史：中世纪艺术》，译林出版社2009年版。

［美］布莱恩·阿瑟著，曹东溟等译：《技术的本质》，浙江人民出版社2014年版。

［英］E.H.贡布里希著，范景中译：《艺术的故事》，广西美术出版社2016年版。

［美］房龙著，常志刚译：《西方美术史》，九州出版社2007年版。

［英］马德琳等著，钱乘旦译：《剑桥艺术史·17世纪艺术》，译林出版社2009年版。

耿文婷：《中国的狂欢节——春节联欢晚会审美文化透视》，文化艺术出版社2003年版。

［美］凯文·凯利著，张行舟等译：《技术元素》，电子工业出版社2016年版。

［法］罗兰·巴特著，赵克非译：《明室：摄影纵横谈》，文化艺术出版社2003年版。

李泽厚：《中国思想史论》（下），安徽文艺出版社1999年版。

［德］马丁·海德格尔著，孙周兴译：《演讲与论文集》，生活·读书·新知三联书店 2005 年版。

［美］马克·波斯特著，范静哗译：《第二媒介时代》，南京大学出版社 2000 年版。

［英］迈克·费瑟斯通著，刘精明译：《消费文化与后现代主义》，译林出版社 2000 年版。

［美］尼古拉斯·米尔佐夫著，徐达艳译：《如何观看世界》，上海文艺出版社 2017 年版。

［美］尼古拉斯·米尔佐夫著，倪伟译：《视觉文化导论》，江苏人民出版社 2006 年版。

［美］劳伦斯·格罗斯伯格等著，祁林译：《媒介建构》，南京大学出版社 2014 版。

［英］雷蒙德·威廉斯：《电视：科技与文化形式》，远流出版事业有限公司 1994 年版。

［法］雷吉斯·德布雷著，黄迅余等译：《图像的生与死：西方观图史》，华东师范大学出版社 2014 年版。

张静蓓：《十年一觉电影梦：李安传》，中信出版社 2013 年版。

李幸：《告别弱智：点击中国电视》，江苏文艺出版社 2000 年版。

刘若愚：《中国之侠》，生活·读书·新知三联书店 1991 年版。

陆扬、王毅：《大众文化与传媒》，上海三联书店 2000 年版。

罗岗等主编：《视觉文化读本》，广西师范大学出版社 2003 年版。

毛尖：《凛冬将至：电视剧笔记》，生活·读书·新知三联书店出版 2020 年版。

［美］曼纽尔·卡斯特著，曹荣湘译：《认同的力量》，社会科学文献出版社 2003 年版。

［法］米歇尔·福柯著，莫伟民译：《词与物——人文科学的考古学》，上海三联书店 2001 年版。

［美］诺埃尔·卡洛尔著，严忠志译：《大众艺术哲学论纲》，商务印书馆 2010 年版。

［美］潘诺夫斯基著，傅志强译：《视觉艺术的含义》，辽宁人民出版社 1987 年版。

［英］齐格蒙特·鲍曼著，欧阳景根译：《共同体》，江苏人民出版社 2007 年版。

［英］斯图尔特·霍尔编，徐亮、陆兴华译：《表征：文化表象与意指实践》，商务印书馆 2005 年版。

［英］苏珊·伍德福德著，钱乘旦译：《剑桥艺术史·绘画观赏》，译林出版社 2009 年版。

叶朗：《中国美学史大纲》，上海人民出版社 1985 年版。

［苏］叶·魏茨曼著，崔君衍译：《电影哲学概论》，中国电影出版社 1992 年版。

［英］约翰·斯道雷著，杨竹山等译：《文化理论与通俗文化导论》，南京大学出版社 2001 年版。

王德威：《想像中国的方法——历史·小说·叙事》，生活·读书·新知三联书店 1998 年版。

王国维：《宋元戏曲史》，江苏文艺出版社 2007 版。

汪民安等编：《福柯的面孔》，文化艺术出版社 2001 年版。

邵牧君：《西方电影史概论》，中国电影出版社 1984 年版。

徐复观：《中国艺术精神》，华东师范大学出版社 2001 年版。

［德］哈贝马斯著，洪佩郁等译：《交往行动理论》第一卷，重庆出版社 1994 年版。

［德］哈贝马斯著，李黎等译：《作为"意识形态"的技术与科学》，学林出版社 1999 年版。

［英］约翰·伯格著，吴莉君译：《观看的方式》，麦田出版社 2005 年版。

［美］约翰·菲斯克著，祁阿红等译：《电视文化》，商务印书馆 2005 年版。

张庆、胡星亮主编：《中国电视史》，中央广播电视大学出版社 1996 年版本。

张锦力：《解密中国电视》，中国城市出版社 1999 年版。

周宪：《从文学规训到文化批判》，译林出版社 2014 年版。

周宪：《当代中国的视觉文化》，译林出版社 2017 年版。

朱羽君、殷乐：《生活的重构——新时期电视纪实语言》，北京广播学院出版社 1998 年版。

［法］朱利安著，张颖译：《大象无形——或论绘画之非客体》，河南大学出版社 2017 年版。

Albert Borgmann, *Technology and the Character of Contemporary*

Life: A Philosophical Inquiry, Chicago and London: University of Chicago Press, 1984.

Arthur C. Danto, Encounters & Reflections: Art in the Historical Present, New York: Farrar Straus Giroux, 1990.

A. Berleant, The Aesthetics of Environment, Philadelphia: Temple University Press, 1992.

David S. Ferris, ed. , Walter Benjamin, Cambridge: Cambridge University Press, 2004.

Gianni Vattiino, The End of Modernity, Cambridge: Polity Press, 1988.

Hal Foster, ed. , Vision and Visuality, Seattle: Bay Press, 1988.

Henri Lonitz, ed. , The Correspondence of Walter Benjamin 1910~1940, Chicago and London: The University of Chicago Press, 1994.

J. Baudrillard, Symbolic Exchange and Death, London: Sage Public, 1993.

J. Baudrillard, The Conspiracy of Art, London: The MIT Press, 2005.

J. Baudrillard, The Transparency of Evil, London: Verso, 1993.

J. Vivian, The Media of Mass Communication, Boston: A Simon & Schuster Company, 1995.

J. J. Gibson, The Ecological Approach to Visual Perception, New York: Psychology Press, 2015.

J. M. Bernstein, ed. , Adorno: The Culture Industry, London and New York: Routledge, 2001.

J. M. Bernstein, ed. , The Culture Industry: Selected Essays on Mass Culture, London and New York: Routledge, 1991.

Lan Heywood, Social Theories of Art: A Critique, London: Macmillam Press, 1997.

M. Poster, ed. , Jean Baudrillard: Selected Writings, Stanford: Stanford University Press, 1988.

Mike Gane, Baudrillard Live, London and New York: Routledge, 1993.

Nicholas Zurbrugg, ed., *Jean Baudrillard: Art and Artefact*, London: Sage, 1997.

Rainer Rochlitz, *The Disenchantment of Art*, New York: The Guilford Press, 1996.

T. Adorno, *Prisms, Culture Criticism and Society*, London: The MIT Press, 1981.

W. J. T. Mitchell, *What do Pictures Want?* Chicago: University of Chicago Press, 2005.

Walter A. Davis, *Inwardness and Existence: Subjectivity in Hegel, Heidegger, Marx, and Freud*, Wisconsin: The University of Wisconsin Press, 1989.

Walter Benjamin, *Illuminations*, New York: Schocken Books, 1969.

Walter Benjamin, *The Arcades Project*, Cambridge and London: The Belknap Press and Harvard University Press, 2002.

Zuidervaart, T. *Adono's Aesthetic Theory: The Redemption of Illusion*, London: The MIT Press, 1991.

后　记

　　互联网技术、数字创作技术、数字观影技术让世纪之交的中国社会的视觉机制发生了根本性的变化，这种变化一直延续到今天，依旧方兴未艾。可以说，本书开启的诸多话题可能仅仅是相关后续研究的开始。

　　一是，随着技术的继续发展，普通民众发表和呈现自己创作的视像能力会越来越强。互联网原本就是普通民众发表自己的视像观感、推举自己的意见领袖以及寻找同道或同好的平台。更重要的是，互联网是一个媒介融合的平台，这意味着一部艺术作品一旦进入网络就会被变形为不同媒体形式的新文本，这正是所谓媒介融合文化时代的特定表征。进而，艺术文本的流转渠道也开始变得复杂：如果说，在前互联网时代，视觉文化的传播路径是单向度的线性的传播，如影视产业将影片通过电影院等系统传播给观众，影评人也通过自己特定的媒体将自己的意见灌输给观众，而观众自身并无合适的通路回馈自己的意见；那么，到了互联网时代，因为互联网技术的介入，包括手机移动互联传播、影视传播、印刷文本传播在内的所有视觉文化传播形态也就自然而然地生成了一个网络状的结构。除了出版社、院线、画廊、广播

电视等传统的视觉信息传输通道之外，数字技术让各类视觉文本得以凭多元的渠道广泛流传。比如，就影视艺术作品来说：影碟的市场流转、网络在线观看、下载观看、影视视频文件的传播观看等形成了一个多元的视像传播结构。多元的观看渠道大大拓宽了人们的观看视野。[1] 更有甚者，网络技术给了普通人发表自己观点的机会，更给了他们建构新的影视评价秩序和标准的可能。如此，原本无法进入体制的网民也拥有了相应的文化资本和力量。这背后是作为普通人的非专业人士对自我能力的认可以及对自我审美判断力的认可和自信，进而熔铸一种普遍的、包括中产阶层和草根阶层在内的各类文化共同体的个性化表达。这种个性表达在Web2.0时期就已经表现得很突出了。彼时，BBS中的个人领袖变成名家博客的博主、微博中的大V，乃至到了Web3.0时期的时候，他们又活跃在包括快手、抖音、微信等各类移动互联场域中的数字媒体上，其规模和体量也在不断扩大。

二是，新的视觉文化形态在新技术的作用下还在不断涌现。

大概从2015年开始，"短视频"已然成为中国视觉文化的崭新形态，它甚至有可能正在开启一个全新的互联网视觉

[1] 事实上，不仅仅是观影渠道的拓宽使观众接触的视觉资源变多，中国社会整体出版事业的开放和繁荣，民众受教育水准的普遍提高，尤其是相应的写作能力和思考能力的提升，这些都对网络影视评论产生了积极的意义——参与者越来越多，不断涌现出优秀的写作者，影视评论社区日益繁荣。

文化时代。短视频不是时长变短的视频,而是一个全新的"视像物种"。它强调在很短的时间内(通常是 15 秒~3 分钟)充分展示人或事物的魅力,或者精巧且完整地表达一个叙事过程。短视频的创造需要全新的创意思路和视像制作的技巧思路,它的接受路径以及相应的接受美学也是独特的。目前,短视频文化方兴未艾,短视频背后的产业发展更是生机勃勃。短视频时代也在创造自己的明星。截至目前,最耀眼的明星之一无疑是李子柒了。这位原名李佳佳的 90 后四川女孩从 2015 年开始陆续在新浪微博、美拍等网络平台上传自己创意拍摄且自己出演的古风美食短视频。她的一系列作品《又到了吃菌子的季节,这样的鸡枞油你吃过吗?》《记忆里用柴火烙出焦黄的玉米饼,有多久没吃过了》《我这儿有清香甘甜的荷花酒,你有故事吗?》《荷花酒》《手把手教你如何做出正宗的兰州牛肉面》等等,格调清新优雅、画面优美,引发了极高的点击量。2018 年,李子柒的原创短视频在海外运营 3 个月后获得 YouTube 银牌奖,粉丝数破 100 万,被国外网友称为"来自东方的神秘力量"。她还获得了"成都非遗推广大使"、超级红人节"最具人气博主奖"、"年度最具商业价值红人奖"等一系列奖项。

 新的变化还在持续出现,不断给予我们理论阐释的刺激和召唤。就在本书即将杀青之际,美国政府正在强买或拟封杀中国字节跳动公司旗下的"海外版抖音"——TikTok 的新闻正在持续发酵。TikTok 是一款纯粹娱乐性的、用于短视频制作发布的手机应用软件平台。在这个平台上,用户可

以自己制作并上载时长从6秒到15秒不等的短视频，这些视频的内容五花八门，有唱歌、跳舞的才艺表演，有裁缝、烹饪的技能演示，也有各种生活场景的真实记录。但是，就是这样一款应用，在海外国家的下载量、日活跃程度等关键使用指标上都碾压Facebook、Twitter等国外互联网巨头旗下的同类应用软件。造成这一后果的关键原因是TikTok拥有字节跳动公司开发的推荐算法，这套算法能精准地向用户推送他喜欢观看的短视频，最终达到最好的传播效果。这套算法如此有效，因此，在与美国的博弈过程中，我国政府最终将这套算法列入"不可出口"的技术保护名单中。事实上，"抖音"使用的也是这套算法。我们在使用抖音的时候，会发现抖音是个典型的"时间黑洞"。也就是说，人们一旦打开抖音，很容易沉溺其中，一条条视频顺着观赏下去，不可自拔。这种强大的观看魅力或者说观看魔力背后其实就是"推荐算法"的力量——我们以为是我们自己在选择观看这些视频，事实上，我们是被算法算计好了进而接受这些视频的喂养。而Facebook、Twitter等国际互联网巨头旗下的相似应用软件之所以竞争不过TikTok，并非视频创作者的水平不行，也不是他们的网络生态有问题，而是他们没能开发出如字节跳动应用在抖音和TikTok上的"推荐算法"。结合本书之前的分析，我们是不是可以得出这样的结论：视觉文化的塑造正在从内容为王、语境为王进入算法为王的时代？这是一个极具诱惑力的研究课题。

三是，文化变迁中，最值得关注且应该关注的还是

"人"本身,技术与文化变迁的命题尤为如此。从 1980 年代人们围坐在小小的黑白电视机前狂热地追逐着数量很少的热播电视剧,到 1990 年代初期街头游荡的青少年饥渴而又茫然地寻觅录像厅,再到互联网中自由下载、自由观看、自由评论的新一代数字观看主体的崛起——这种逐渐发展起来的越来越自主的观看状态和表达状态,如果被放置在整个改革开放的语境中,不难发现,它正是当代中国民众从"传统主体"往"现代主体"转变过程中的重要组成部分。20 世纪 80 年代以后,对作为个人主体性价值的呼唤和回归迅速成为时代的主题,这正如李泽厚对这一时代的评判:"人的启蒙,人的觉醒,人道主义,人性复归……都围绕着感性血肉的个体从作为理性异化的神的践踏蹂躏下要求解放出来的主体旋转。'人啊,人'的呐喊遍及了各个领域各个方面。"[1]虽然"启蒙"命题在 1980 年代初被再次提及,但是彼时对所谓个人主体性的认可和追求还是具有一种"总体性"的含义。也正是因为如此,1980 年代的启蒙思潮其实是少数文化精英和知识精英试图引领社会风潮的产物。而对于普通人来说,个人主体性的建构更多的还是要等到 1990 年代后。南方谈话开启了中国市场经济的大潮。民众的富裕导致其生活水平的整体提升。在这一过程中,个人消费能力的增长让他们足以为自己添置从录像机、电脑到手机的种种

[1] 李泽厚:《中国思想史论》(下),安徽文艺出版社 1999 年版,第 1080 页。

视觉技术，也足以让他们按照自己的意愿购买或租赁影碟，或在网上购买观看自己喜欢的视频，或者有玩某种网络游戏的资格。当然，除此之外，市场经济的发展大大催生并推动了视觉艺术产业的发展，使得视觉艺术文本无论从数量还是质量上来说都有了跨越式的提升，给民众自由的、可选择的消费提供了坚实的支持与保障。在这一过程中我们不难发现——在改革开放40多年的历程中，视觉技术的进步归根到底给予了普通民众越来越多的观看选择和自由，这也是这些年来当代中国大众艺术得以快速增长的土壤。进而，这种选择和自由也在鼓励普通民众在"观看"乃至所有的"艺术欣赏"方面建构自己的个人自主意识。尽管有各种社会的、文化的力量试图规范民众的观看乃至修正视觉文化的内涵，但视觉技术创新始终是最生机勃勃的变革性力量之一。从这个意义上说，无论怎样评价视觉技术在当代中国社会变迁中的作用，都是不为过的。